梵谷與高更

電流般的爭執與烏托邦夢想

by BRADLEY COLLINS
布萊德利·柯林斯——著　陳慧娟——譯

ELECTRIC ARGUMENTS AND UTOPIAN DREAMS

VAN GOGH & GAUGUIN

序言

為什麼還需要再有一本書來探討兩位藝術史上最著名、也最受廣泛審視的人物？雖然針對梵谷（van Gogh）與高更（Gauguin）這兩位傳奇不幸藝術家所編寫的文獻堆積如山，卻少有作家特別專注於兩人之間的關係。他們的合作仍有許多疑問尚未解答，包括對彼此的實質影響，以及高更對於梵谷割下耳朵應該負起多少責任等。世人多將焦點放在亞耳時期（Arles period）這椿血腥的高潮事件上，卻忽略了兩位藝術家居住黃屋（Yellow House）之前與之後的重要互動。然而，自從二十世紀中期有關梵谷及其與高更命定相遇的精神分析大量出現後，藝術史有了許多新發現。我因為有了這些最新的學術資料，在分析解釋兩位藝術家、他們的關係及畫作時，得以更具深度且更精確。將梵谷與高更視為相反典型——父對子、惡棍對聖人、想像的支持者對真實的擁護者——的觀點，深深吸引著藝術史家和精神分析學家。這種二元對立如此緊密，不只是因為有其真實性，也因為兩位藝術家在他們的文章及藝術中，早已協助建構這種二元性。我在本書中將試著在不摧毀此神話般的對立下，將其中的細微差異和錯綜複雜導入梵谷與高更的兩極化概念中。

這本書是為一般讀者所寫的歷史敘述，也是作為梵谷與高更事業交集的心理傳記研究。我從多方面檢視兩位藝術家，包括他們的藝術品、信件及行為，以便闡明兩人關係的潛意識和意識層面。我也試圖在文中顯示，在兩位藝術家的早期經歷中即可預見兩人的合作對於雙方日後各別的發展具重要的影響。然而，這並非意味我只把他們的作品視為精神分析的佐證。我既不鑽營專業術語，也不拘泥理論。然而，因探究梵谷與高更的內心世

界，我悖離了當代藝術史中一道強烈的主流思潮──認為心理傳記在與一般正統的藝術史觀點為敵，在此兩人身上尤是如此。但是我實在看不出來何以心理傳記手法無法與藝術家生命及作品的研究基礎和平共存。

大衛・史威曼（David Sweetman）* 曾為兩人寫過趣味橫生和探討深入的傳記，並說他「試著盡量避免用『可能』、『也許』這類字眼，否則主題探討將增加不確定性」。我無法說出同樣的話，相反地，我承認文中有所臆測，不只是因為本書純屬我個人的精神分析概念，也由於當中試圖重建的歷史事件許多早已資料模糊不全。我也難免偏袒梵谷。這是必然的，因為梵谷現存的信件數量，遠超過高更遺留下來的。很長一段時間，梵谷幾乎每天寫一封信給弟弟西奧（Theo），他對於任何事物的想法，我們幾乎總是有比較多資料可以參考。當然，這本書無法詳述兩位藝術家的生平或討論所有畫作。我把重點放在梵谷與高更之間的關係，在這方面寫得很透徹，指出這段合作關係強烈地影響他們某些最重要的作品。

我對撰寫這個主題感興趣，是出於對藝術史與精神分析的雙重熱愛，這兩個領域的專業人士也給了我許多忠告及專家見解，尤其是兼具藝術史和臨床分析專業的人士。特別感謝蘿莉・威爾森（Laurie Wilson）讓我在紐約大學（New York University）各個研討班及座談會上，探究我對梵谷與高更的想法；也要感謝瑪麗・葛朵（Mary Gedo）鼓勵我研究高更完整的精神分析文獻。不過，我最要感謝蘿莉・亞當斯（Laurie Adams）專注地閱讀每個章節，亦感謝編輯卡斯・坎菲爾德（Cass Canfield）對我的鼓勵及寬容。

* 一九四三～二○○二，英國作家與評論家。

目次

一

雖然藝術史家花了數十年時間揭開梵谷（Vincent van Gogh）傳奇的神祕面紗，卻無損他的盛名。拍賣價格持續攀升，遊客大量湧入梵谷展覽館，而〈星夜〉（The Starry Night）遍布宿舍和廚房的牆上。梵谷在全世界都被神化，日本觀光客甚至前往奧維（Auvers）朝聖，將親友的骨灰灑在梵谷的墓上。究竟梵谷神話迷人的原因何在？它至少包含兩個深層及有力的原因。基本上，這個為藝術壯烈犧牲的故事下，隱藏的是令人滿足、幾近全面報復的幻想。梵谷受苦的一生與任何感覺備受孤立或懷才不遇的人，都能認同梵谷，期待不僅獲得救贖，同時讓批評者與心存懷疑的親友慚愧。此外，這個神話提供一個過分簡化卻吸引人的概念，認為偉大的藝術並非出自特殊歷史環境及藝術家嘔心瀝血的成果，而是一個瘋狂、神聖傻瓜自然流露的情感。梵谷受苦的一生與他身後享有的盛名極為衝突矛盾，無可否認地仍是歷史上的一大諷刺。然而，單憑檢視梵谷的信件，或是了解這位畫家的家庭背景、成長環境及成年初期，便足以迅速排除他僅是具藝術天賦的傻瓜的想法。

梵谷精神失常及孤獨淒涼的形象如此強烈，讓人不禁想去回溯他的童年與青少年時期是否有跡可尋。然而，如果梵谷是在他二十多歲時過世，沒有人會認為他失敗或有精神疾病。相反地，親近他的人將緬懷他是能幹而孝順的兒子，在經營藝術品交易的家族中前途光明。事實上，他即將超越父親的成就，不負梵谷世家之名。

梵谷家族是古老、顯赫的荷蘭世家，血脈可追溯至十六世紀的荷蘭。梵谷的五位叔伯父中，其中一位官及海軍中將，另外有三位是相當成功的藝術品交易商。梵谷的祖父也叫作文生（Vincent）是博學多聞的新教牧師，地位同樣顯赫。相較之下，梵谷之父西奧多拉斯（Theodorus）成就平平，算

CHAPTER 1
梵谷——從格魯榮達到巴黎

VAN GOGH
ZUNDERT TO PARIS

是家族的例外。雖然西奧多拉斯是文生祖父六個兒子中唯一追隨其腳步擔

任牧師者，但是因為無法勝任講道工作，他僅在地方教會謀得一個普通職

位。因此西奧多拉斯與新婚妻子安娜（Anna）在靠近比利時邊境的小城鎮格

魯榮達（Groot Zundert）定居，數年後生下文生·梵谷。

除了五個弟妹的出生（六歲時已有三個弟妹，十四歲時再添兩個），

以及就讀過兩所寄宿學校外，梵谷的童年再無事可說。在格魯榮達，他經

常漫步於布拉班特省（Brabant）鄉間，也在那段日子裡成為了愛好動、植物

的自然主義者。在兩所寄宿學校，他的成績名列前茅，為日後精湛的法文

和英文奠下基礎。十六歲時，父母將他送往伯父文生（又稱桑伯父〔Uncle

Cent〕位於海牙的藝廊當學徒，不過這絕非萬不得已而動用親戚關係的舉

動。桑伯父將一間美術用品店改造成頗負盛名的藝廊，同時成為歐洲最大

藝術品交易公司之一「辜比」（Goupil）的資深合夥人。梵谷不會有比在辜比

公司海牙分部工作更好的進步機會了。膝下猶虛的桑伯父對他視如己出，

安排他成為辜比最年輕的員工，而這正是考驗梵谷能力的機會。

梵谷的職務從後方辦公室的文書紀錄、信件處理，進展到協助與客戶

交涉。這個時期的梵谷擁有我們幾乎無法想像的「社會適應良好」形象，

然而這確實是他生命該階段的真相。這名後來以怪異行徑嚇壞年輕女孩的

男人，當時穿著得宜，利用他對藝術的熱忱吸引顧客。梵谷同時也得到當

地海牙畫派（The Hague School）藝術家的喜愛，並贏得同事的敬重。雖然身為

桑伯父的侄兒，受到保護一路走來平順，梵谷在辜比公司也的確專心致力

而有效率。他的上司提斯蒂格（Tersteeg）曾在寫給梵谷家的信裡稱讚他。梵

谷在海牙待了四年後，榮升倫敦分部的一員。

二十歲的梵谷定居倫敦時，已對歐洲藝術瞭若指掌。不僅因為他看

過辜比公司庫藏的當代畫作，而且還走訪海牙、阿姆斯特丹與布魯塞爾的博物館，徹底沉浸在北方藝術的黃金時期。此外，他在前往倫敦途中於巴黎稍作停留，飽覽辜比公司於巴黎三所分部的收藏品，同時欣賞羅浮宮（Louvre）展覽。當然，後來在倫敦的博物館所見的收藏及展覽，只是再加深他與畫作的接觸。他熱中的不僅是原版繪畫和素描。他在工作中看過成千上萬幅複製品。辜比公司主要販售雕刻及攝影複製品（其實梵谷負責的是海牙分部的攝影作品販售）。梵谷從未去過義大利，算是他視覺學習的少數缺角之一。他對文化的興趣並不局限於藝術，還貪婪地閱讀荷蘭文、法文和英文三種文字寫成的小說、詩文與歷史書籍。在倫敦待了數月後，他的信裡已開始引述濟慈（Keats）的話。「原始質樸」的梵谷到此告一段落。日後他外表和藝術作品所含的青澀，都以一種極度世故的感性作為掩飾。

梵谷在倫敦的第一年，心情從歡欣鼓舞驟然跌落谷底。倫敦的一切令他振奮，工作讓他忙碌；最重要的是，他墜入情網。梵谷傾慕房東太太的女兒尤珍妮·洛耶（Eugénie Loyer）。他的愛戀默默滋生數月，當他終於開口向尤珍妮表白時，便省略追求過程，直接求婚。震驚的尤珍妮不僅斷然拒絕他的求婚，還透露她已和先前的房客私訂終生。尤珍妮的反應令梵谷完全失控。他在辜比公司工作時心煩意亂，為了平撫深深的沮喪，他只好從宗教熱情與《聖經》研讀中尋求慰藉。接下來一年半，桑伯父與其他合夥人將梵谷來回調動於辜比巴黎分部與倫敦分部，企圖讓他脫離沮喪。但是一切枉然，辜比公司終於在一八七六年一月解雇他。從此之後，梵谷再也不曾成功勝任任何傳統職業，而且就此一直讓家族蒙羞。

為何失戀對梵谷具有如此大的毀滅性？為何他無法像其他年輕男孩一樣揮別陰霾？從精神分析的角度看，答案毫無疑問存在於梵谷的童年。他

幼年時面對一項驚人的事實，梵谷出生前一年的同一天，母親生下死產的長子文生。頭胎孩子死亡對任何母親都是嚴重的打擊，而這份喪子之痛對晚婚、渴望生兒育女卻年屆三十三歲的安娜更是格外難受。正式祭悼一直延伸到梵谷出生後，而且並非僅止於形式。在他兩歲時，這份母愛又移轉到母親，無法全心全意照顧他。更糟的是，梵谷發現自己有個悲傷憔悴的妹妹安娜身上，四歲時換成弟弟西奧（Theo）。幼年關鍵時期面臨這一連串失望，也許在他的潛意識形成一個沮喪深淵。尤珍妮的拒絕則為深淵開啟了閘門。

梵谷的潛意識內，根深柢固地存有一個「得不到的母親」，而他一成不變地愛慕同一類型的女性，更驗證了這種心理。的確，很難找到比這個案例更堅持的「重複強制」（repetition compulsion，意指回復創傷或痛苦情境的強制衝動）。梵谷執著於許多無法愛他的女性，尤珍妮只是第一人。尤珍妮幼年喪父，藉由與房客私定終生填補她的失落。一張殘留的照片顯示，嚴肅而難以親近的尤珍妮替代了曾經冷漠的安娜。失去襁褓中兒子與丈夫的凱·佛斯─史特利克（Kee Vos-Stricker）則繼尤珍妮之後，成為梵谷下一個得不到的愛戀對象。即使在梵谷迷戀尤珍妮的初期，他的腦海中即浮現一個揮之不去的哀傷女人影像。他最喜歡的作者之一朱利斯·米敘烈（Jules Michelet）*，曾經描述羅浮宮一幅後來歸屬於菲利普·德·向班尼（Philippe de Champaigne）**的畫，那是一幅穿著黑色喪服的女性肖像。梵谷把此版畫掛在牆上，同時於給海牙友人的一封信中，引述米敘烈的文句：

……虜獲我的心，如此趁人不備、直接坦率、充滿機智卻乾淨俐落，無需用狡詐來擺脫世俗的詭譎。這個女人長存我心三十年，不斷折回，我不禁要問：「她叫什麼名字？她發生了什麼事？她懂得快樂嗎？她是如何走過

這人世如此多的困難？[1]

如果檢視這幅肖像，畫中端坐的女性看起來非常不像二十歲男人會愛慕的對象。她顯然冷峻、已屆中年，長相平庸。這是一項強而有力到幾乎令人難以置信的證據——梵谷迷戀哀傷女人的源頭來自母親。米敘烈所描述一個女性身影「長存我心……不斷折回」，便是梵谷潛意識中揮之不去哀傷安娜的寫照。

如果我們能回溯梵谷愛上尤珍妮的根源，以及他童年經歷的連串挫折，我們也能注意到他早年試圖步上正軌的努力。梵谷開始追隨父親的宗教虔誠，似乎把對冷漠母親強烈的矛盾情緒，轉化為對父愛的渴望。梵谷寫給弟弟西奧的信中，顯露了這份宗教狂熱與日俱增的動力。先是在求婚被拒後數個月，信中偶爾引述《新約聖經》的文句，然後三度勸誡西奧毀掉書籍，只許閱讀《聖經》。這顯然是信仰《聖經》時期梵谷的放逐歷程。他愈來愈投入，在遭辜比公司解雇將近一年後，他寫了一封數頁的長信，持續而雜亂無章地引述《聖經》訓言，並傾訴信仰。這與梵谷平日信中的開朗樂觀、描述畫作與風景、關懷弟弟和家人的作風大相逕庭，必然令西奧感到不安。

梵谷離開辜比公司後的第二份工作，讓他的信仰狂熱有了出口。衛理公會（Methodist）牧師湯瑪斯・史萊德－瓊斯（Thomas Slade-Jones）聘用他為助理，並讓他擔任艾斯沃（Isleworth）主日學講師。瓊斯鼓勵梵谷傳播福音，甚至替他安排在里奇蒙（Richmond）的衛斯理（Wesleyan）教堂首度佈道。那些梵谷抄

* 一七九八～一八七四，法國史學家，涉獵古今東西宗教史及精神史。
** 一六○二～一六七四，出生於法蘭德斯，後歸法國籍，創作宗教畫、寓意畫、風俗畫及肖像畫等，其肖像畫風格成為爾後「豪奢肖像畫」之濫觴。

寫給西奧的佈道內容，隱含了他的許多不安，有意無意地透露出他精神的內在狀態。他先引述〈詩篇一一九〉（Psalm 119）的文字：「我在世寄居」（I am a stranger on the earth.）。² 這節闡述一名旅行者穿越迢迢人間路的佈道主題，同時表達了梵谷與前同事和友人格格不入的感受，不過看來更像是幻想。他在結尾詳細描述關於「一幅很美的畫」的記憶，畫中朝聖者向「一名令人聯想起聖保羅（St. Paul）所說『似乎憂愁，卻是常常快樂的』黑衣女人或身影」，探詢生命之旅的知識。此處，梵谷不僅將最愛的宗教與藝術結合，還呈現內心世界最強大的兩股勢力——哀傷女人身影及「似乎憂愁，卻是常常快樂的」（這句話在梵谷此一時期的信件中反覆出現數十次）態度。影像與文句當然是交織而成。代表他那悲傷母親的「黑衣女士」，似乎創造出一種必能得到快樂相伴的憂愁，一如梵谷必須不時以瘋狂行為為回應他的憂鬱沮喪。

梵谷的宗教態度顯示出他對父親的愛，有些僅具意象，有些明確。在前述寫給西奧的信中，梵谷發狂到似乎寫滿方言，他憶起父親到寄宿學校探望他的情形：

……當時我站在操場一角，有人走過來說有個男人找我。我知道是誰。不一會兒，我就倒在父的脖子上了。我感受到的豈不是「你們既為兒子，神就差他兒子的靈，進入你們的心，呼叫阿爸（Abba）＊、父」？那一刻我們兩人都感受到我們有個天堂之父，因為父親也仰首凝望，他心中有個聲音比我的更大，呼喊著：「阿爸、父。」³

這段文字是梵谷幾乎無法區別「父親」與「天父」的最佳例證之一。信中伴隨順服與虔誠，將父親西奧多拉斯徹底理想化，以及認同他的召喚。

梵谷的父親「比海更美好」，而且「以更高尚生活與情操的片刻及期間豐富我們的生命」。[4] 他的講道內容「很美好」，與他共度一天「很光榮」。[5]

西奧多拉斯甚至在梵谷心目中與偉人並駕齊驅，包括朱利斯‧布荷東（Jules Breton）、米勒（Millet）和林布蘭（Rembrandt）。梵谷寫道，這些藝術家與西奧多拉斯類似，但他「認為父更偉大」。[6] 隸屬荷蘭歸正教會（Dutch Reformed Church）溫和派的西奧多拉斯，對於梵谷的宗教狂熱擔心多於鼓勵，這使得梵谷的虔誠態度更顯突兀。梵谷對父親的美化似乎絲毫沒受到西奧多拉斯的實際成就、宗教觀點及對待梵谷的方式所影響。這種極度理想化的能力，日後將一再重現於他與安東‧莫弗（Anton Mauve）和高更（Paul Gauguin）等具父親形象友人的關係中（這種態度的背面，則存在著憤怒的反抗與譴責）。

梵谷的宗教狂熱伴隨著激烈而異常的自我否定行為，也為這些行為提供了一個合理化解釋。他衣衫襤褸、頭髮蓬亂，因變瘦和睡眠不足導致虛弱無力，嚇壞了家族成員。他在多爾德（Dordlecht）一起賃租公寓的一名房客提到，晚餐時刻，梵谷「念著冗長的祈禱文，像個懺悔的修道士般進食，不吃肉和肉汁等等」。[7] 梵谷的拉丁文與希臘文老師孟德斯‧達‧科斯塔（Mendes da Costa）的報告顯示，梵谷遠非只是超脫塵俗，顯然已進入受虐狂的領域：

　　……每當梵谷覺得自己的思想偏離正軌，他就會帶一根短棍上床，用它重擊背部。當他深信自己毫無榮幸在床上入眠時，會半夜偷偷溜出屋外……等回來時發現門已雙重上鎖，只好被迫前去躺在小木屋的地板上，沒有床或毛毯。他尤其喜歡在冬天這麼做，因為如此的懲罰……也許更達嚴厲之效。[8]

＊《聖經》中耶穌對上帝的尊稱。

梵谷這種為修行而自虐的行為在波里納日（Borinage）歷時更長。他在這裡將金錢、衣服和床全數送人，沾滿一身黑色煤灰，並遷出公寓，搬進礦工的陋室居住。

弔詭的是，這個時期的梵谷極度虔誠與自我犧牲，卻也同樣不負責任與挑戰權威。雖然在寫給西奧的信中，他稱「責任能淨化且統合一切」，卻於短短一年多一點的時間換了四份工作。離開辜比公司後，他放棄在蘭姆斯葛特（Ramsgate）一個短暫的教書職務，返鄉過耶誕節後沒回到艾斯沃見瓊斯牧師，書店店員的工作也只做了數月就遭解雇。他的宗教沉迷似乎超越任何考量，並成為他始終拒絕安份工作的藉口。梵谷以宗教虔誠作為反抗的掩護手段，最佳例證也許就是家人發現他在多爾德的布魯塞和凡布蘭書店（Blussé & Van Braam）工作的態度。他原本應該在辦公桌處理指派的任務，卻在筆記本上偷偷將《聖經》翻譯成法文、英文、德文與荷蘭古文。這只是他眾多或隱或顯的挑釁行為之一。他選在辜比公司最忙碌的假期時節回家省親，加速了被公司開除的命運。雖然他擁有極佳的語言天分，卻不肯學習進入神學院必備的希臘文與拉丁文。而在比利時的福音佈道學校中，他不僅嘲諷老師，還揍了一名嘲笑他的同學。

遭多爾德的書店解雇後，梵谷的失敗接踵而至。西奧多拉斯安排梵谷準備神學院入學考試，這原本是一個榮耀的機會。他終於可以尋求自己選擇的事業，效法聖潔的父親從事神職。他甚至可以讓前幾年因為專注聆聽真正召喚所導致的失望得到補償。梵谷準備入學考試之際，海軍中將伯父將他安置在阿姆斯特丹舒適的住所；另一名受尊敬且交遊廣闊的親戚約翰斯‧史特利克牧師（Johannes Stricker），則為他找來兩名最優秀的老師。然而梵谷無法抑或不肯在希臘文和拉丁文的學習上取得進步。最有名的一件事，就是他問古文老師科斯塔說⋯「孟德斯，你真的認為這種可怕的東西（希臘

文動詞），對我這種想要帶給窮人平靜，讓他們安於世間現狀的人來說，是不可或缺的嗎？」[10] 入學考試準備到一半，孟德斯、梵谷自己和西奧多拉斯都同意他應該選擇放棄。雖然父親只是地位不高的牧師，梵谷卻連達到這點小成就的可能性都排除了。除此之外，他不僅浪費一年徒勞無功，還辜負了親戚的慷慨相助與動用人脈的努力。

梵谷放棄入學考試，但是成為新教牧師的心願不減。其中一個方法就是進入布魯塞爾的福音佈道學校就讀。這所學校只需念三年，不像一般大學神學院必須念六年，而且畢業後是在礦區傳道，這對梵谷已然覺醒的社會良知相當具有吸引力。但是梵谷又搞砸了這次機會。他行徑古怪，頂撞老師，甚至連三個月的研習期都沒通過。在西奧多拉斯的調解下，福音佈道委員會才同意讓梵谷以不支薪的臨時助理牧師身分前往波里納日。而那也讓他後來獲得六個月的短期委任，是唯一的勝利。然而梵谷仍破壞了這場勝利，他在試用期即將結束前，舉止詭異，衣著邋遢，因此名字令人豎然起敬的委員會審查委員羅克杜（Rochedieu [rock of God，上帝岩]）立即寫下反對報告。堅持到底的梵谷徒步至布魯塞爾，向委員會最有同情心的成員彼得森牧師（Reverend Pietersen）求情，彼得森建議他重回波里納日，擔任不支薪且不委任的助理牧師。梵谷聽話照辦，但情況並無好轉跡象，雖然他在礦區待了超過一年，委員會仍不願改變原先的決定。如今他已浪費整整三年在準備神學院入學，卻連最低階的牧師職位都得不到。梵谷成為失敗常客。

在比利時南部工業區波里納日時，梵谷親眼目睹狄更斯（Dickens）小說中倫敦一角出現的工人階級受壓迫的情景。除了漫長工時、童工問題與疾病未獲醫療等常見的悲慘情境，礦工們還受苦於大規模強烈的「沼氣」爆炸。由於地底天然氣積聚，爆炸威力可讓礦坑坍塌，促使火舌迅速竄燒坑道。一場沼氣爆炸可能造成數百人死亡，不計其數的人受傷，其中包括嚴

重灼傷。以往，梵谷的宗教信仰為他的自虐行為提供合理的解釋；如今，除了信仰之外，渴望分擔礦工的苦境，也一起成為他苦行修練的動力。雖然他的正式職務包括協助牧師群、在新教聚會場合講道，以及在礦工家中指導《聖經》研讀，但梵谷做的不止於此。他將食物與衣服施捨給別人，並挪出大部分時間照顧礦工的家人。梵谷甚至把自己的亞麻布撕扯開當成繃帶，亞麻布浸在橄欖油和蠟中，可用來治療灼傷。梵谷融入礦工世界不只是期待減輕他們的苦難，還希望瓦解自身與他所服侍者之間的任何虛偽距離。到了最後，他曾一度進入礦坑（在寫給西奧的信件中憶起這件事），試圖搬進礦工居住的木屋，同時拒絕洗淨從頭到腳布滿的煤灰。這些行為讓梵谷的第一任房東太太相當震驚，她說服西奧多拉斯緊急趕赴波里納日。西奧多拉斯暫時遏止了梵谷展現更誇張的行為。然而一旦西奧多拉斯返回荷蘭，梵谷即無可自拔地陷入一種極度自我否定的狀態，導致羅克杜極為憤怒。站在福音佈道委員會的立場，梵谷應該引領礦工接近上帝，而非成為礦工的一分子。

二

回顧起來，梵谷其實應該感激該羅克杜的否絕。這件事加速他朝向繪畫發展，最終成為一位畫家。波里納日時期的梵谷，宗教狂熱降溫，也首次激發他立志當一個藝術創造者，而非僅僅是藝術欣賞者。梵谷向來喜歡從事素描和繪畫，童年時期的素描雖非特別早熟出眾，卻技巧熟練，後來他慣常在信件中描繪當下的住所布置及窗外景致。但是在波里納日，梵谷不僅將周遭景物草繪於信件中，還開始像初學者一樣臨摹米勒的版畫，以及巴格（Bargue）的《素描課程》（Cours de Dessin）和《炭筆畫練習》（Exercices au Fusain）兩

本頗受歡迎的十九世紀入門書。在波里納日後期，他對這項新開創的職業投注相當多心力，從而若有所思地向西奧宣布：「總有一天我將以礦工素描賺取幾分錢」，以及「你會看到我也是一個藝術家」。[11]

為何此刻有如此大的轉變？原因當然眾多而複雜。梵谷擔任牧師的希望渺茫，他的宗教狂熱也已降溫。此外，他開始以更加懷疑的眼光審視組織化的宗教。他告訴西奧，某些宗教領袖類似學院派畫家，「經常面目可憎、專橫、集可怖於一身，是穿著偏見與古板之堅固盔甲的人」。[12] 他也開始認為藝術與宗教具有同等價值。在一封反覆思考著繪畫、宗教與文學的信件中，他告訴西奧自己已找到「福音中的某種林布蘭，或是林布蘭中的某種福音」。[13] 他補充說：「我覺得所有真正美好的事物——包括人類與他們作品中的內在精神、靈魂和極致的美——都來自於上帝。」[14] 如此說來，藝術成為他以往宗教狂熱的延伸，而非背叛。

他向來透過藝術的濾鏡觀看波里納日。無論受多少苦，激起多少憤慨，他仍以繪畫的心態審視礦工及其悲慘的生活環境。道德與藝術的感受官能絲毫不相衝突。在一封讚美《黑奴籲天錄》(Uncle Tom's Cabin)並提及礦工受到壓迫的信件中，他寫道：「世上仍有許多奴役。」他提到波里納日工業煙霧的「明暗對比效果」，並將它比擬為「林布蘭或米歇爾(Michel)或羅伊斯達爾(Ruysdael)」。[15] 尤有甚者，波里納日呈現出一種從未出現在藝術品中的新景象。我們可以從他描述最古老礦坑之一的馬卡斯(Marcasse)，得知他這種從道德憐憫至藝術考量的快速而全面的轉變：

大部分礦工因發燒而瘦弱蒼白；他們看起來疲憊且削瘦，飽經風霜而顯得比實際年齡蒼老。整體來說，女人年老色衰且面容憔悴。礦坑四周是貧苦礦工的小屋、幾棵被煙燻黑的枯樹，荊棘籬笆、堆肥、灰堆、廢煤堆等等。

馬利（Maris）可以繪出一幅美麗的畫。

我會試著畫張素描，讓你得知那是種什麼樣的景象。[16]

他從可怕的髒污一口氣描述到「一幅美麗的畫」。在同一封信中，梵谷寫道，礦坑內部會是「某種嶄新而從未聽過──或者甚至從未見過」的繪畫題材。[17] 對礦工模樣的繪製意味著他在道德與藝術雙向的勝利。

然而梵谷絕非突如其來決定當一個藝術家。寫給西奧的兩封信中，他為西奧指控他「遊手好閒」提出辯護。梵谷解釋說，他並非遊手好閒，而是正在經歷一段「蛻變期」。[18] 他不想倉卒選擇一項職業結束這個時期，導致再度入錯行。雖然他已展開素描練習，依然不確定如何可能「成為世上有用的人」。[19] 那些他用來形容自己處境的比喻，最能凸顯這種迫近抉擇的漸增壓力。例如當他告訴西奧自己不想從事不適合的工作時，將之比擬為「編入孟陵（Memling）作品目錄，但與孟陵毫不相干的畫作」。[20] 描述自己逐漸蛻變為較合適的身分時，他寫道：「那個目標愈來愈明確，即將緩慢而穩當地顯現，正如草圖變成素描，再由素描變成繪畫。」[21]

就現實生活面來看，繪畫對他也有種治療的功用。他告訴西奧不要「為我害怕」，因為繪畫「將讓我恢復正常」。[22] 透過繪畫，他已「回復心理平衡」。[23] 在他步行至布荷東位於庫里爾（Courrières）的住所朝聖時，藝術成為他的救贖：

即使在那種極度悲慘中（露天睡在霜降和下雨的夜裡），我感覺到自己的力量重生了。我告訴自己，無論如何我都會重新振作⋯我要拿起因極度氣餒而丟棄的畫筆，繼續從事繪畫。從那一刻起，一切似乎都為我改變⋯[24]

梵谷也把繪畫當成修復兄弟之情的手段。他藉此向西奧證明自己並非「遊手好閒」，也藉此重拾情感表達的媒介——兩人對藝術的愛好。同時，在更深的層面上，梵谷朝向藝術的發展中包含了對母親的認同。梵谷的母親嗜好為鉛筆素描與水彩畫，曾鼓勵幼年時期的梵谷培養藝術興趣。梵谷在寫信方面鍥而不捨且產量豐富，也是得自她的真傳。

於是，藝術讓梵谷的內在與外在生活更和諧。當他渴望畫農夫與工人時，可將宗教虔誠轉變為一種教化藝術。梵谷的畫中具有父親西奧多拉斯與母親安娜的色彩。隻身在畫室與田野工作，使得他的奇裝異服與怪誕言行較不礙眼。當然，最大的困難來自金錢。梵谷正進入一個早該在青少年時期即展開的漫長訓練。即便他的藝術品朝商業方向發展，也得花上數年才能靠作畫維生。從此他開始在經濟上依賴已成為辜比公司巴黎分部主管的西奧，直到去世為止。

以一個日後被視為前衛派始祖的藝術家來說，梵谷最初的學習真是再傳統不過。一如其他初出茅廬的學院派畫家，梵谷有條不紊地臨摹巴格練習本中的範本。這些美觀的範本讓學生先臨摹人體各部位，再進展到整個軀幹，以期逐漸掌握人體線條。這項強調精確輪廓的課程，在面臨印象主義的挑戰下，受到學院派擁護者尚－里昂・傑洛姆（Jean-Léon Gérôme）一派人士的推崇。等到完成了法國國立高等美術學院（École des Beaux-Arts）學生統一學習的巴格練習本後，梵谷開始繪石膏像，最後進階至人體模特兒。無師自通的梵谷緊抓著巴格範本作為他的指導老師，勤勉地臨摹練習本，有時重複一項冗長的過程達三次。

更能反映梵谷鑑賞力的一點，就是他臨摹米勒的版畫。梵谷尊崇米勒為藝術之神。對梵谷而言，沒有任何一名藝術家能將卑微的日常生活描繪得如此聖潔，就連林布蘭也做不到。米勒畫筆下的織工、紡紗工和播種

者環繞著一股靈氣，似乎正在進行永恆般的儀式任務。米勒集結了梵谷的最愛——最平凡鄉間景致的美麗、農夫的高貴，以及一種毫不矯飾的虔敬美德。事實上，米勒對梵谷是如此重要，很難論定究竟是梵谷在米勒身上找到精神與藝術傾向的共鳴，抑或梵谷早期接觸到米勒及其他巴比松畫派（Barbizon）的藝術家，從而發展出這種傾向。米勒畫作賦予農民階級的重要性偶爾引發爭議，但是到了一八八〇年代，卻差不多成為確立的品味。米勒的作品懸掛在最高級的博物館，收藏也最豐富。雖然梵谷是那些為米勒所稱頌的「門外漢」畫家，但他仍臨摹著這種業已四十年卻威脅性絲毫未減的畫風。

另一個對梵谷早年有重大影響的，則是他待在英國時首度見到的如《圖像》（Graphic）和《倫敦新聞畫刊》（Illustrated London News）等畫報上的版畫。這些版畫繪有施粥所、退伍軍人醫院和倫敦貧民窟等各種場景的都市窮人，充分利用質材銳利的線條與黑白對比，呈現栩栩如生之感。梵谷不僅剪下並蒐集這些木刻版畫——曾經買下一八七〇年至一八八〇年全部兩百一二份《圖像》——甚至渴望成為一名插畫家。他為早期幾幅最成功的素描題寫英文標語，並向西奧提出當插畫家賺取第一份收入的構想。然而他起初只能畫出單格漫畫。第一年產生的作品大部分是米勒風格的鄉下工作者，包括播種人、礦工和縫紉的女人，還有描繪人類受苦的模樣，例如〈疲憊〉（Worn Out）中的瘦削老人。

離開波里納日後，梵谷居住在布魯塞爾的廉價旅館，繼續臨摹巴格的練習本。此時期他與同為荷蘭籍、具抱負的藝術家安東·范·拉帕（Anton van Rappard）結交為友，稍微疏解生活的沉悶。一八七九年拉帕在巴黎先認識了西奧，然後來到布魯塞爾接受藝術學院的繪畫課程。梵谷和拉帕形成一對不協調的組合。拉帕出身貴族，享有父親精神上與財務上的全力支持，

最終為了拉帕嚴詞批評〈食薯者〉（The Potato Eaters）而在傑洛姆等老師的指導下，繪畫技巧已有一定的純熟度。事實上，拉帕對繪畫技巧的重視，激發梵谷提出對於美學最早的論調之一，亦即表達能力重於技術能力。雖然他倆最後為了拉帕嚴詞批評〈食薯者〉而發生爭吵。兩人各方面迥異，卻都喜愛描繪農夫與鄉村景致，而且經常較不混亂的。梵谷與拉帕的友誼比起和其他藝術家的友誼，算是維持較久且一起出遊寫生。兩人的友誼還算平靜也可能跟年齡有關。拉帕比梵谷年輕五歲，因而不易化身為主導性強的父親形象。

拉帕前往荷蘭進行素描後，梵谷對布魯塞爾已無太多依戀，再加上為了省錢，便搬回艾登（Etten）老家。此時展開梵谷生命中最戲劇化、甚至像通俗鬧劇的幾個月。一八八一年八月，梵谷的表姐凱·佛斯·史特利克帶著七歲兒子約翰斯（Johannes）居住在牧師公館。凱成為完美的「黑衣女人」（woman in black）化身。其實，梵谷很少看到她穿著喪服以外的衣服。梵谷首度見到凱是在阿姆斯特丹，當時梵谷正準備神學院入學考試，凱的父親史特利克牧師幫他找到指導老師。那時凱不僅剛失去一名襁褓中的兒子，牧師丈夫亦因罹患無法治癒的肺病瀕臨死亡。當凱抵達艾登時已守寡兩年。

梵谷陪伴約翰斯玩耍，繪製凱的素描肖像，愛苗在心中慢慢滋長。當年面對尤珍妮時，他無法採取迂迴漸近的追求方式，而是冒然求婚。如今再一次地，他唐突而漫無邊際的表白，同樣直接遭到拒絕。凱丟出了看似結論而無法反駁的回答：「不，絕不，絕不！」25她的舉止如同言詞一樣直截了當。在說完這些話之後，便帶著兒子回到阿姆斯特丹。梵谷寄了一封又一封信，但她全未拆封。

然而這次，梵谷不再接受被拒的事實，對自己的熱情也不再保持沉默。儘管面對凱的家人與自己的憤怒，他在寫給西奧的信中所陳述的愛情告白與追求凱的毅力同樣熾熱。凱的拒絕並沒有減少她的吸引力，而且對梵谷

而言，「只有她，沒有別人」能夠滿足他。[26] 梵谷為這件事肯求了兩個月後，終於從西奧那裡得到前往阿姆斯特丹的火車票費用。抵達阿姆斯特丹後，他直接前往史特利克家，但是凱的父母推說她不在家。梵谷不相信，將他的手置於煤油燈上方，脫口而出一段名言：「只要我的手能放在火焰中多久，就讓我見她多久。」[27] 毫無意外地，史特利克牧師夫婦拒絕了這項要求，梵谷別無他法，只好離去。

梵谷向西奧解釋這樁令人屈辱的事件時，加入了許多意想不到的幽默摘記。等待凱之際，他讓「史特利克舅舅」讀一封他們認為必定能打消梵谷一切希望的信。但是梵谷並未讓史特利克牧師稱心如意，「史舅父」開始「對於我絲毫未被說服感到震驚，以致於他瀕臨了一個人類能感受與思考的極限。」。[28] 他們開始針鋒相對，史舅父「也發起脾氣──如同牧師所能做到的」[29]，雖然「他沒有真正說出『上帝詛咒你』這種任何除了處於史舅父此刻心情的牧師會說出的話」。[30] 儘管如此，當天晚上，好心的史特利克夫婦仍收留梵谷過夜，梵谷予以拒絕，史特利克夫婦便協助他尋找住處。「我的天哪！」他告訴西奧：「那兩個老人陪我穿越寒冷、多霧而泥濘的街道，他們真的帶我找到一家非常好的廉價旅館。」[31] 最激烈的挑釁最終證明的是，你敵不過資產階級的自視與客套。梵谷隔天返回史特利克家，再度與他那受苦已久的舅父交談，但是凱仍避不見面。這終於瓦解梵谷看似不屈不撓的決心，於是他動身前往海牙。

梵谷愛慕凱比他單戀尤珍妮更能充分證明，他受到童年失望情緒的持續影響。要找到比凱更能替代他心中悲傷母親形象的人很難，不僅因為凱是失去襁褓中幼子的牧師娘，也因為她當時的年紀正好與安娜生下梵谷那年相同。而且一如尤珍妮與「黑衣女人」，此時期的凱在照片中顯得嚴肅而不易親近。此外，她極度冷漠且經常沉溺於往事中──梵谷形容她「把

自己埋進去」──似乎只會增加她對梵谷的吸引力。[32] 梵谷甚至一度告訴西奧：「但是，我很高興聽到這句『不，絕不，絕不！』，我應該歡喜得大叫。」[33] 梵谷在充滿隱喻的語言中，再度扮演一個緊抱母親卻得不到回應的孩子。下述文字中，他演出與凱的愛情戰役：

決定獲勝的是那寒冷的冰塊抑或我溫暖的心，這個微妙的問題我仍無答案……如果我面前有座來自格陵蘭或新贊布拉（Nova Zembla）的冰山，我不知它有多高、多厚、多寬，但無論如何那一定是無比艱鉅的，上前去抱著那塊巨冰，把它放在我心口融化。[34]

如同小嬰兒在看似巨大的母親懷中被徹底征服，凱成為一種冷若冰霜的巨大形象，讓梵谷竭力想要擁抱。我們也可以探知梵谷原始憤怒的蛛絲馬跡。偶爾它以虐待狂的形式出現，例如他描述自己「唐突而粗魯的」求婚，如同「短刀戳刺」[35]；他也提到自己的毅力為「堅硬的刀刃」[36]。然而一般來說，他的侵略性較常朝向自身，正如他說喪失愛情等於「取走他自己的性命」。[37] 當然，再也沒有什麼自虐法比他把手放進火焰中更誇張。這個行為暗示他享受身體疼痛的同時，也希望藉此懲罰凱與她的家人。事實上，梵谷的白費苦心太過自虐，連西奧都看得出來，指他「太執著於那句『不，絕不，絕不！』」。[38]

梵谷結束阿姆斯特丹的危機後，隨之而來的又是另一個在艾登的危機。耶誕節時，他拒絕出席教堂活動。這無可避免地激怒了梵谷的父親，因為他在小鎮的名聲憑藉著至少自己家人前來聆聽講道維繫。梵谷追求凱時的丟人現眼與執迷不悟，使父親與他發生多次爭執，如今的事件則超出父親的忍耐極限。兩人大吵一架之後，西奧多拉斯命令梵谷滾出家門。雖

然西奧多拉斯以前也曾說出這種氣話，但這次梵谷順從了他，當天旋即離去。他寫信給西奧，說他「不記得一生中曾經如此憤怒」。[39] 經歷這次「與父親的激烈爭執場面」後，他立刻前往海牙，與藝術家親戚莫弗聯絡，並住進一間租賃的畫室。[40]

這樁耶誕爭吵事件是另一樁更悲慘的亞耳（Arles）耶誕爭吵事件的重要預演，促使我們檢視幾項議題。首先，對梵谷而言，耶誕節本身具有一種重要的心靈意義。它包含虔敬、慷慨與同情的感受，以壓制極端的嫉妒心與侵略心。在意識層面上，梵谷認為耶誕節不只是耶穌基督誕生，也是家人團聚的日子。當他在海牙、倫敦與巴黎工作時，都會寫信告訴西奧，他「非常期待耶誕節的到來」，原因很多，最主要是讓他得以返鄉過節。[41] 後來他雖然排斥拘泥陳腐的宗教，仍向西奧講解「耶誕夜的永恆詩篇」，而且坦承他「非常尊重耶誕節與新年的溫馨」。[42]

在潛意識層面，梵谷童年時期受到第一個文生不尋常的出生與死亡的事件強烈影響，必定認同耶穌基督奇蹟般地誕生。耶誕節使他對於認同這個廣受喜愛的神聖嬰兒感到相當自豪。同時，新生兒耶穌的形象也必定喚醒了他的憤怒，因為母愛先是分給了第一個文生，繼而又分給妹妹安娜與弟弟西奧。「完美的」第一個文生因為早夭，尚未顯現出缺點，在梵谷的潛意識中，成為令人羨慕的耶穌形象。所以耶誕節也激發梵谷的敵意，他希望處罰實際或象徵的父母，因為他們偏愛這個特別的孩子。由於梵谷有受虐性格，他的憤怒表現在傷害自己遠多於傷害他人。這得以解釋為何他在至少三個地點顯現出挑釁和自毀的行為。在巴黎，他趁著忙碌的耶誕假期，未獲辜比公司批准即擅自返鄉，因而遭到開除。在艾登，他因為不願出席耶誕活動惹惱父親，迫使他無家可歸。然後當然是在亞耳，他愈來愈常挑釁高更，結果在耶誕節前兩天，割下自己的耳朵。

梵谷最喜歡的漫畫之一披露些許這種矛盾態度。寫給西奧的一封信中，他提到鮑伊·休頓（Boyd Houghton）描繪出「幾個殘障者」，一個拄拐杖，一個是瞎子，還有一個街頭頑童等，在耶誕節時前來拜訪畫家」。[43] 這幅版畫慶祝歡樂的家庭般團圓景象，甚至這些可憐人都忘卻苦痛。在瘸子的引領下，瞎子緊抓其衣襬，彷彿在玩捉迷藏，而「頑童」騎在其中一人背上。在溫馨的表象背後，這幅漫畫強調受傷和失去，如此一來即達成傷害家人或自己的潛意識幻想。事實上，梵谷割下自己的耳朵後，儼然就是休頓筆下綁著繃帶的「殘障者」。

這可能是狄更斯小說《聖誕頌歌》（Christmas Carol，另譯《小氣財神》）中的一幕。然而在溫馨的表象背後。

梵谷離開艾登的另一個重要原因，是他已不再將父親理想化。在梵谷眼中，這個曾經與米勒和林布蘭一樣高貴的人，如今已然墮落。他告訴西奧：「父親無法了解我或同情我，而我無法融入父親的系統——它壓迫我，會令我窒息而死。」[44] 一度被他崇拜的神職人員，如今看來「不信任人」、「鐵石心腸」和「俗不可耐」。[45] 他們創造出「令人厭惡」且「難以理解」的佈道詞。[46] 事實上，父子間的嫌隙日益加深，西奧多拉斯指控梵谷想害死他，梵谷則必須不厭其煩地為自己辯解。梵谷試圖對這項指控一笑置之，所以告訴西奧，他們的父親宣布這項指控時，還悠哉地看著報紙。但是梵谷內心深藏的罪惡感依然強烈，足以讓他嚴重擔憂別人會視其為「幾乎等於……一個弒父者」。[47] 他甚至自嘲是逃之夭夭的「殺人兇手」。[48]

極度貶抑西奧多拉斯的同時，他正好也極度崇拜莫弗，這顯示梵谷能輕而易舉地轉換心目中的理想人物。莫弗是已建立地位的海牙畫派成員，因喜怒無常而惡名昭彰，然而他對梵谷倒是出乎意料地樂意幫忙。他謹慎地審視梵谷的素描，催促他從素描進展到著手繪畫，而且告訴他可能很快賣出畫作，這讓梵谷快樂無比。梵谷抱著狂喜的心情通知西奧：

我前來海牙這段旅程五味雜陳。當我拜訪莫弗時，心情有些忐忑不安，因為我自問，他會不會也以花言巧語敷衍我，或者我將在這裡受到不同的對待？而我發現他在各方面都幫了我，實際上的，並且對我友善，給我鼓勵。[49]

在另一封信中，他寫道：「日復一日我發現莫弗愈來愈聰明，愈來愈值得信任，我夫復何求？」[50]西奧輕易感受到在兄長的情感中，莫弗已取代西奧多拉斯，成為新的理想人物。於是，西奧在一封痛斥梵谷對父親不孝的信中寫道：

目前吸引你的是莫弗，正如你向來誇張的說法，不像他的人就不符合你的品味。當父親見到一個自稱寬宏大量的人不把他放在眼裡，難道不殘酷嗎？[51]

梵谷再也不會如此熱烈地崇拜一名藝術導師，直到遇到高更為止。莫弗如同數年後的高更，輕易就扮演了父親的角色，不只是因為與梵谷相較之下，莫弗是經驗老道而成功的藝術家，而且他年紀較大、已婚，同時真的當了父親。

三

一八八一年八月至十二月的四個月裡，梵谷墜入愛河，冒然向寡婦凱求婚未果，又在幾乎令大家不悅的狀況下，吵吵鬧鬧地追求對方，甚至危及父親身為艾登牧師的名聲，因此遭逐出家門。這件事喧騰半年本來也

應該塵埃落定，但是梵谷仍未罷休。他在阿姆斯特丹見不到凱之後，立刻前往海牙，借住在莫弗的畫室，同時留一名妓女過夜。隔年年初開始與梵谷交往的妓女，可能就是她——克莉絲汀‧克萊席娜‧瑪麗亞‧荷爾妮克（Christine Clasina Maria Hoornik，暱稱「席安」（Sien））。梵谷認為席安本質上與凱完全相反，與席安交往算是報復凱和凱所屬的上流社會。一如他向西奧描述的，席安「沒有像凱一樣淑女般的纖纖玉手，卻有一雙工作過度的粗糙雙手」。[52] 她「並不突出，並不特別，並不非凡」。[53] 然而梵谷與她的對話「更有趣……例如比起我那博學多聞、像老學究的表姐」。[54] 席安是被「神職人員譴責與詛咒」的女人，和梵谷同病相憐，因為梵谷也遭神職人員譴責。[55] 席安才是他的「現實」，她是「凡間的女人」。[56]

但是在潛意識層面，席安不過是「黑衣女人」的另一個變化，這方面與凱非常相似。梵谷再次愛慕上一個因各種失落而悲痛，以及懷念著生命中其他人的女性。沒有丈夫的席安，已失去兩個孩子，當她遇見梵谷時身懷六甲，還得照顧一個女兒。此外，她的妓女身分可被界定為一個無法忠誠的人。她也有一副操心勞碌的面容，一如尤珍妮與凱。根據梵谷的描述，「生命對她太殘酷……她的青春已遠去」。[57] 在多幅以席安為模特兒的畫作中，充分證明席安的形容枯槁與垂頭喪氣，不僅是著名的〈悲哀〉（Sorrow）一圖。最後，席安與年幼梵谷的關聯，出現在他向西奧辯解這段感情的態度中。梵谷反映出渴望與安娜的角色對調，以彌補他的童年損失。他成為一個好母親，拯救被忽略的席安／梵谷…

沒人關心她或要她，她像一個沒有價值的東西，孤伶伶地遭到遺棄。我收留了她，給予她我所有的愛、溫柔和關懷……她感受到這點，因此重振活力，

所謂「遭到遺棄」與「沒有價值的東西」，類似梵谷日後描述自己像個

家人都害怕的「大野狗……一隻骯髒的動物」。[59] 現在他不必像一個被忽略

而不重要的小孩般無助地受苦，反而可以拯救另一個人，給她慰藉和溫暖，

那正是他所欠缺的。在梵谷心中，這個拯救的夢想不僅包含席安，也包含她現實中所產

下的男嬰。這對母子仰賴他而生存。他一再向西奧重述，即

使他願意遵從中產階級的傳統，仍不能丟下席安不管。一旦他離開，席安

就得返回街上重操舊業，不但毀了自己的一生，也毀了孩子們的一生。

梵谷為席安付出昂貴的代價。在此時他的事業必須與同行藝術家及潛

在客戶建立良好關係。令人意外的是，他在兩方面皆有顯著的進展：一是

與莫弗成為好友，另一則是為叔父柯爾奈里斯（Cornelius）繪製城市景觀而獲

得大筆酬勞。但是與前妓女席安公開的感情，卻摧毀他在海牙辛苦建立的

關係。雖然梵谷與莫弗絕交的原因很複雜，但絕大部分是為了席安。莫弗

拒絕拜訪梵谷的畫室，當兩人在熱門繪畫地席凡寧根（Scheveningen）沙丘巧遇

時，莫弗最後直言不諱地說：「你道德敗壞。」[60] 梵谷以前在辜比公司海牙分

部工作時的上司提斯蒂格非常生氣，不僅在莫弗身旁煽風點火，還威脅要

讓西奧切斷對梵谷的支援。這讓梵谷又氣又怕，但更令他恐懼的是父親西

奧多拉斯的反應。西奧多拉斯對這個兒子的行為感到驚愕，開始認真考慮

打算取得梵谷發瘋的證明，然後安排他住進精神病院。弟弟西奧對他依然

表示同情，持續寄錢給他，但也不贊成這段感情，同時反對他們結婚。

梵谷的困難不只是面對家人與同行的震驚反應。席安把淋病傳染給

他，使他在當地醫院接受痛苦的治療，而且席安帶來了梵谷無法承受的經

濟重擔。當席安的兒子出生時，席安的母親也搬進新畫室，西奧每月寄來

或者說，她正在重振活力。[58]

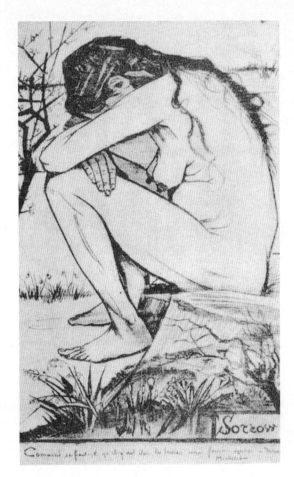

圖1.1——梵谷｜悲哀｜1885

的微薄津貼必須撫養多達六人，包括梵谷、席安、她的男嬰、她的女兒、她的妹妹和她的母親，另外還得購買畫具。這一切都讓梵谷與席安原本緊繃的關係更加惡化。席安對梵谷並不溫順。好的情況下，她消極而憂鬱；壞的情況下，她暴躁而有自殺傾向，甚至揚言跳水自殺。疑神疑鬼的母親與犯罪心重的弟弟唆使席安重操舊業，最後令梵谷難以忍受。經過兩年如此接近婚姻和為人父生活後，他決定於一八八三年九月前往德蘭特（Drenthe）。這個荷蘭北部的貧脊地區擁有如畫般的荒野景色與低廉的生活費，吸引許多藝術家前往，包括麥克斯‧里伯曼（Max Liebermann）、莫弗和拉帕。梵谷雖然難過惆悵，仍在火車站與席安和她的兒子道別，展開一段長途旅行。原因之一在於，他梵谷在海牙勞心勞力，他的繪畫卻有長足進步。以席安和她的家人為模特兒。這次機會不僅讓他創造出多幅憂鬱席安的肖像，還動用了一家人，繪出更有野心的多人構圖，例如在梵谷畫室繪出的

「施粥所」(soup kitchen)。在席安所有肖像中，也許《悲哀》這幅素描最耐人尋味。他看得出這幅畫的價值，因此寫信給西奧說，這是「有史以來我畫過的最佳人物素描」。61 梵谷的《悲哀》(圖1.1)顯示，他的繪畫可以兼具無情的寫實主義，以及比例和彎曲輪廓的精準掌握。身懷六甲而赤裸身體的席安蹲坐在地，雙臂交叉置於彎曲的膝蓋上，把頭埋在手臂裡。梵谷毫不保留地細繪出席安骨瘦如柴的四肢與萎縮的乳房，整個輪廓是連續而柔和的弧形，符合一個橢圓構圖。襯托這些曲線的則是尖突的樹枝與雜草，梵谷以此表現席安的「頑強」。62 如同梵谷認為的，《悲哀》的圖像衝擊力足以與他鍾愛的英國漫畫並駕齊驅。他的線條已達穩定，可以充分掌握黑白強烈對比下描繪的裸體。

梵谷剛採用的透視法出現同樣驚人的進步。一八八二年冬天，他安排一名木匠與鐵匠打造一個透視框。這個纏有星狀鐵絲網的簡單裝置，使他得以依照極度傾斜的角度，組織他的風景畫與都市景觀畫。雖然他的素描漸臻品質更佳、更有說服力的境界，然而從一開始，他的透視法即是表達多於描繪。他並未賦予畫作一種合理化的秩序感，突進的直角衝向遠方的平面，透露出浮躁與渴望。奔騰的線條引發不安的奔放或一種飛躍俗世的驅動力。梵谷從未陳述確切的類似感受，但他試圖「追尋景色當中一瞬即逝的線條，並加以描繪」，會有「暈眩的感覺」。63 此外，他在形容畫室外的景致時說道：「屋頂與屋簷承霤的線條如同射出的箭矢般飛入遠方，我一氣呵成地畫完它們。」64 通常這些景致在直沖上天的直角與細心勾勒的前景之間，形成了一股強大的張力。舉例來說，知名畫作《木匠的庭院》(Carpenter's Yard)中，梵谷繪製出所有厚木板、牆面板與細長木板，勾勒得如此嚴謹，模擬木工所需的慢工出細活；然而，公路與屋頂的直角向遠方飛去，則將這些細膩觀察的現實景物拋諸腦後。

促使梵谷潛心研究透視法的原因，不僅是荷蘭一望無際的平原地形。梵谷的畫室看出去是海牙尚未開發的外圍，既非郊區也非鄉間，算是二十世紀荒涼的工業化景觀。向來鄙視完美的梵谷，充分利用周圍的環境，畫出平凡卻現代的景物，例如火車站棚、鐵製機器和煤氣槽。他經常減少畫中的人數，或是僅在遠方繪製幾個人，創造出景色中的一種孤獨感。綿延的公路與若隱若現的工業景觀，必定掩蓋過這些小小的人影。另一幅畫描繪「荷蘭歸正養老院」（Dutch Reformed Old People's Home）內「無依老人」，也傳達類似的哀愁。這些老人穿著破爛的大衣，戴著破舊的帽子，供梵谷作畫。在這些作品中，最常出現的是留著鬍鬚的禿頭男子亞卓納斯·雅各（Adrianus Jacobus），從他與其他「無依老人」衣服上補丁數目之多，就可辨識出他們。在類似〈悲哀〉的男性版作品〈永恆之門〉（At Eternity's Gate）中，雅各雙手托住光禿的頭，孤伶伶地坐著；另一幅進行飯前禱告男子的畫作〈感恩禱告〉（Bénédicité），也是以他為模特兒。

德蘭特之行讓梵谷擺脫席安與她那些親戚的糾纏，他卻也從這段旅程開始了此生的流浪挫折。他的流浪通常遵循下列模式：首先，梵谷對一處新地點的繪畫主題、實際生活與經濟優點，編織出一段美好的未來；然後寫信給西奧，興奮地說明他會省下多少錢，以及他將繪出多麼美麗的畫；最後他在新地點落地生根，成立一間永久畫室。剛抵達時，梵谷會租屋、購買家具，豪爽地安排與當地藝術家和畫商見面。但是不久，他就面臨金錢、模特兒或自身健康的困境，只好放棄原本以為的「最後一站」，轉至他地。在德蘭特，天氣酷寒，不容易買到畫具，再加上寂寞難耐，迫使他僅待了兩個月就回到努昂（Neunen）的父母家。然而，個人困擾從未妨礙他創造令人印象深刻的作品，這也成為他一生的模式。這個時期，他的素描與畫作充滿土地與天空。不論是農夫、礦工或播種者，土地上的勞動者總

是能讓梵谷全神貫注，這可能源於其嬰孩時期對第一個文生之墓所留下的印象。他在德蘭特發現一個當地特有的景象，辛勞的農夫近乎半身埋於泥炭沼與鄉間三角牆下，幾乎不會露於地平面上，而是以一種倒V字型點綴著景致。寬闊的平原與空盪的空間促使梵谷觀察德蘭特一望無垠的天空，而且首次研究日落與變化多端的雲朵。

回到努昂後，梵谷搬進牧師公館，與父親的相處十分尷尬。他的畫室位於曾是洗衣間的小屋內，顯示其仰人鼻息的處境。而他重新融入令其厭惡的家族事務，危及他與西奧的均衡關係。梵谷對經常為父母辯解的弟弟西奧，態度多變，曾經希望兩人合調，也曾經幾乎斷絕往來。單獨住在德蘭特時，梵谷拚命說服西奧，其真正的才華並非從事藝術品買賣，而是繪畫，只是他自己並不知道。梵谷遊說他辭去辜比公司的職務，加入梵谷的藝術家行列。這個荒謬的想法隱含情緒上的執拗。如果西奧辭去交易商的工作，兩兄弟注定都將窮困潦倒。但是梵谷堅持西奧直接進入他的空想世界：

……我並不認為你我之間有任何的不同、分歧、更無對比之處。

依我的看法，如果你繼續在巴黎從商，會是一個錯誤。

所以結論是：兩兄弟都當畫家。[65]

梵谷將不再需要西奧父母般的照顧，也不必嫉妒弟弟在辜比公司鞏固的地位。兩人都將揚棄提供一切物質報酬的傳統社會，轉向較無地位但精神報酬較豐的藝術家。他們將消除所有身體與心理的界線，成為並肩工作的搭檔：

所以，小子，來與我在荒野和馬鈴薯田裡一起作畫，來與我一起漫步在

犁與牧羊人後方——來與我坐在一起凝視火堆——讓穿過荒野的風暴吹向你吧！66

當然，西奧拒絕了這項提議；他雖然言詞委婉，卻足以激怒梵谷。梵谷內心原本已積壓了與席安分手的憤怒，如今更是火上加油。他開始覺得西奧遵照父親的心意，強迫他離開席安與她的小孩。此外，在梵谷眼中，西奧並未盡力扮演藝術品交易商的角色。梵谷甚至在一封信中寫道：「你**從來沒有幫我賣出一幅**（素描），事實上**你連試都沒有試過。**」67 這個時期，寬宏大量的西奧依然按月寄錢給梵谷，甚至提議增加金額。但是西奧無限的慷慨只是讓情況更糟。梵谷認為在經濟上完全仰賴弟弟幾乎是一項無法忍受的恥辱。他恩將仇報，以挽回自尊，命令西奧不能將每月的津貼當作「救濟」，而要視為購買其畫作的款項，緩和他的卑屈處境。「讓我把我的作品寄給你，」他寫道：「留下你喜歡的畫作，但是我堅持把你三月後寄給我的錢，當作是我所賺取的。」69

不幸的是，重新定義他們金錢往來的關係，未能減少梵谷日積月累的憤怒。他揚言與西奧一刀兩斷，並指控西奧「自以為是」、「思想貧乏」與「一無是處」。70 他甚至罵西奧「道德敗壞」——這是莫弗毫不留情丟給梵谷的侮辱語句。71 長篇大論探討德拉克洛瓦（Delacroix）作品〈自由領導人民〉（*Liberty Leading the People*）中的街壘時（梵谷將年分誤植為一八四八年），梵谷的怨恨升到最高點：

但我的看法裡，如果你我生在那個年代……我們可能在那些街壘之上成為相互敵對的兩方，你在其前是政府士兵，而我在其後是革命軍或叛軍……現今於一八八四年，這樣的情結恰巧相同，只不過顛倒過來，我們再度相

梵谷認為他與西奧之間的差異是社會劇變的前兆，這個想法稍稍緩和了他的敵意。他辯稱：「我們居住在一個創新與改革的時代，許多事情已然完全不同。」[73] 但是公然的侵略性言語從未減少於他的抱怨之中。有些時候他一再抗議，只是為了所謂「無害的深思熟慮」，或者，身為兄弟他們應該「避免自相殘殺」。[74] 其他時候，雙方衝突的可能性直接浮上檯面，梵谷警告說，如果兩人不分開，就可能發生「激烈爭吵」。[75]

梵谷與西奧的不合再度顯示，梵谷與重要男性角色之間的關係具有極度矛盾及情緒善變的特性。短短數月內，理想化和認同可能轉變為怨恨及輕蔑。梵谷也意識到自己將西奧看待為父親的角色。他寫信給西奧說：「我不要和二號父親捲入第二回合的爭吵（猶如我和一號父親一般）。而二號父親就是你。」[76] 他表達敵意的自虐方式依然明顯而典型。梵谷繼續威脅要與西奧絕交，並切斷其經濟支援。當然，如果梵谷付諸實行，在心理與金錢上最大的受害者將是他自己。這是他邁向後來受虐式自殺威脅的一小步，也成為梵谷被動攻擊型（passive-aggressive）性格之一。在許多預示性的言論中，他曾一度告知西奧：「如果我死了——**死亡來臨我不會逃避，但是我也不會刻意找上它**——你將站在一堆骨骸上，而在那上面你將會感到該死地不安穩。」[77]

當梵谷搬遷至天主教堂司事所一個更寬敞的畫室，以及發生諸如瑪格・貝格曼（Margot Begemann）自殺未遂與西奧多拉斯去世等事件，兄弟間的緊張氣氛終於緩和。尤有甚者，無論梵谷如何反唇相譏及性情乖戾，西奧從未中斷對梵谷的經濟支援。梵谷測試著西奧的忍耐極限，而且必定因為弟弟幾近無條件地同情而感到放心不少。一如往常，沒有任何事能阻礙他

作畫，就連兄弟鬩牆也一樣。在西奧當時「購買」的素描及繪畫中，出現兩個顯著的新主題——紡織工與教堂古塔。前者具有多樣吸引力，里伯曼和約瑟夫·伊斯瑞爾（Josef Israels）等藝術大師都曾處理這類題材。就現實面來看，梵谷可以找個一動也不動的模特兒，長時間在室內工作。他告訴西奧，他「從早到晚」與紡織工共處。[78] 此外，從藝術的角度來看，具有隱約直線的畫作自然呈現一種複合的構圖。梵谷必定認同這些孤獨、工作過度且經濟不穩定的勞動者，也從他們「工具的巧妙」發現表現主義的極大可能。[79] 透過梵谷陰暗的單色畫，紡織工的器具成為一個牢籠、監獄或包圍獵物的機器蜘蛛。的確，在梵谷其中一幅畫作中，一名紡織工似乎不僅受困，而且如同一名藝術史家所說，被他織布機的杆「送上斷頭台」。[80] 梵谷指出他畫的這些織布機「形同鬼怪」，而身在其中的人是「黑猩猩或妖精或幽靈」。[81]

梵谷在努昂時期繪製的多幅風景畫中，都出現平原上坐落著廢棄天主教堂古塔的景象。低矮的矩形上方高聳著尖塔，甚至連某些紡織工陋舍的窗外都能見到這個景致。對於已經摒除了先前的宗教狂熱的梵谷來說，這座後來在一八八五年完全拆毀的崩塌建築，成為基督信仰沒落的明顯象徵，馬修·阿諾（Matthew Arnold）* 所稱的「信仰之海」（Sea of Faith）正處於它在歐洲文化的衰退期。正如梵谷寫給西奧的信中表示：「那些廢墟告訴我，信仰與宗教如何衰敗——儘管它們的根基曾如此堅固。」[82] 不過這些古塔可能還有其他更微妙的意義。古塔也似乎象徵著年老的西奧多拉斯，他即將在努昂時期突然撒手人寰，結束這個家族擔任傳教士的傳統。梵谷也將被墓園圍繞的古塔，賦予特定的死亡概念。他在描述極致古塔畫作〈農民墓

* 一八二二～一八八八，英國詩人及評論家。

園〉（Peasant Cemetery）的信件中，清楚表達了這些想法：

……我想描繪出這些廢墟是如何顯現出**長久以來**，農民便是安息在他們生前挖掘的土地上——我要描繪死亡與下葬是多麼單純的事，正如掉落的秋葉一樣簡單——只要挖起一些土，放個木造十字架……農民的生與死永遠像發芽及枯萎一樣規律，一如教堂墓園裡生長的花草。[83]

生老病死是一個簡單與持續過程的概念，也許反映梵谷潛意識希望變成特別的第一個文生。在已逝而完美的第一個文生與尚存而容易犯錯的第二個文生之間，並不是一條無限的鴻溝，兩者的差距縮小到僅是花開與花謝的分別。第二個文生可以如同「掉落的秋葉一樣」，迅速且毫不費力地變成第一個文生。他後來在亞耳也以類似心境訴說藉由「死亡來觸及星子」，正如搭火車到達地圖上的一個「黑點」般容易。[84]

〈食薯者〉（圖1.2）當然是努昂時期登峰造極之作。雖然梵谷數週即完成這件作品，而且多半憑記憶所繪，但是他先前已在農家房舍待了數月，費力地畫著這些人頭肖像。他對作品從不曾如此地徹底演練並深思熟慮。畫中體現一個更浩瀚長遠的藝術信念，認為農民題材有其可貴，失真扭曲有其表現主義的價值，而寫實的粗糙則勝過乏味的造作。梵谷寫道：「我試著強調這些在煤油燈下吃馬鈴薯的人，就是用那雙放在盤子裡的手挖掘過土壤，它所呈現的是**體力勞動**，以及他們如何老老實實地獲取他們的食物。」[85] 這種畫面無法具有那種「傳統魅力」抑或是「充滿香氣」。[86] 相反地，它必定有「培根、煙燻、馬鈴薯與蒸氣」的味道。〈食薯者〉達成梵谷的夢想，他希望能繪出一幅畫，值得套用他稱讚米勒作品的語句：「他筆下的農民似乎是以播種的泥土所繪。」[88] 以梵谷的畫來說，與農民相似的並非

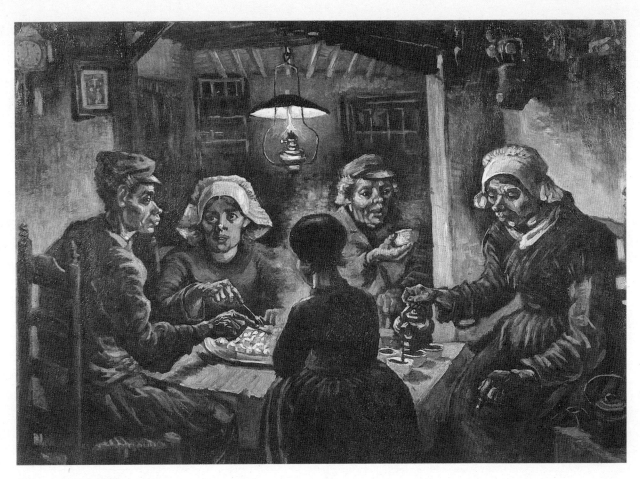

圖1.2──梵谷｜食薯者｜1885

泥土，而是「覆滿灰塵的馬鈴薯，當然是未剝皮的」。

梵谷頌揚粗糙和醜陋，以及鄙視學院派技巧的心態，可追溯自藝術生涯展開之時。早在艾登時期，寫給拉帕的一封信中，梵谷就將學院派描述為「讓你掃興、麻木並吸你的血」的情婦。[89] 這些觀念日益根深柢固，完成〈食薯者〉後不久，他對西奧發表以下的美學論調：

告訴瑟雷（Serret，對梵谷作品有興趣的巴黎畫家），如果我筆下的人物描繪精準，我應該感到絕望，告訴他我不要讓作品像學院派一樣精準……告訴他我欣賞米開朗基羅（Michelangelo）所繪的人物，雖然毫無疑問地，那些人物的腿太長了，臀部也太大。告訴他，對我而言，米勒與勒荷密特（Lhermitte）才是真正的藝術家，因為他們不會利用枯燥乏味的分析法畫出事物本來的模樣，而是畫出他們（米勒、勒荷密特與米開朗基羅）所感覺到的模樣。告訴他，我最渴望學會畫出這些極度不精準，這些現實中的偏離正統、重建與改變，好讓它們成為，對，你可稱之為假象——但它們比不折不扣的真相更為真實。[91]

梵谷在這裡明白表達了現代主義（Modernism）的宗旨之一，他不知道自己的論調呼應了竇加（Degas）的當代箴言：「藝術是被我們賦予真實意味的假象。」對於畢卡索（Picasso）觀賞兒童藝術展所說的話：「我像他們那麼大時，已經可以畫出如拉斐爾（Raphael）的圖，但是我窮一生的時間，去畫出像他們那樣的圖。」梵谷應該也會由衷喝采。[92] 然而與畢卡索不同的是，梵谷無需抗拒早熟的繪畫技巧。懷疑論者也許認為，梵谷對於「粗糙」與「不精確」感到洋洋得意，只是為了合理化其畫中的嚴重缺點。的確，在其他偉大藝術家的早期作品中，很難見到這麼多技巧笨拙與用色雜亂的例子。

然後，我們驚訝地看到，自我意識強烈的梵谷如何在〈食薯者〉中，

有計畫地安排「偏離正統」。雖然事先的草稿顯示梵谷如何深刻地詮釋每

個人物，但是畫中坐在左方的年輕男子卻格外徹底地變形。前幾張草稿

中，他的外貌正常，但是到了最後版本卻走樣，他的耳朵拉長，如同希臘

神話中的森林之神撒特（Satyr），懸額下方的右眼暴突，顴骨彎出一個角度，

變成發亮的利刃。梵谷刻意將這幅畫塑造成多節瘤的讚美詩。所有東西，

椅子頂端裝飾物、煤油燈、鼻子，特別是精心雕琢的手部，都具有一種誇

大而球莖狀的粗糙。從梵谷對西奧所說，圖畫中的「線條」都是「經過謹

慎選擇與依照某些『規則』」[93]，就可明顯看出其彙聚這一切效果的用心良苦。

先前他曾經向拉帕提出建議，他們的作品應該要能機敏（「專家」）到僅是

「看似純真」。[94]

梵谷等人展開藝術革命迄今已一百多年，我們很難察覺〈食薯者〉裡所

充斥的大膽與獨立觀念。我們必須努力想像一個由學院派標準與規則掌控

的藝術世界。況且，梵谷對於可讓他諸多假設得以成立的印象派（Impression-

ism）幾乎一無所知，因此他勢必需要下更特定的決心。由於並未意識到巴黎

近來的發展，他被迫從歷史中尋求認同。他經常枉顧嚴謹歷史的精確性，

拚命建構一個可能支持他那非正統與看似不完美藝術的前衛傳統，這算是

一項極大的諷刺。他一再向西奧堅稱，杜米埃（Daumier）、米勒與柯洛（Corot）

都曾長期受到忽視與嚴重的虐待。他們是那種「非常勇敢的人……是那種

先驅者」。[95] 就連更著名的德拉克洛瓦也）曾受到不公平的忽略，梵谷回憶道，

這位大師一度遭沙龍退回十七幅畫作。若不了解「梵谷神話」背後意味著一

個人的未來成就與身後功名，就難以從這個神話中獲得安慰。然而，梵谷

展現奇特的預知能力，在許多言論中預見自己的傳奇，例如給西奧的信中

所寫：「偉人的歷史是悲劇……因為當他們的作品廣為人知時，他們通常已

不在人世，而且由於掙扎於生命中的障礙與困境，他們長期抑鬱消沉。」[96]

如果〈食薯者〉的「醜陋」經過刻意安排，那麼畫中的宗教意含亦經精心策畫。事實上，梵谷以此畫向最欣賞的林布蘭畫作之一——收藏在羅浮宮的〈以馬忤斯的晚餐〉（The Supper at Emmaus）——致敬。梵谷使用各種技巧，將前景的神祕小孩變成啟示門徒的耶穌基督。不僅是因為馬鈴薯冒出的蒸氣在這個中心人物四周創造出一道光環，而且她幾乎站在唯一光源煤油燈的正下方。這盞燈變成聖靈，而屋頂樑柱的急轉角度平直延伸，成為這只奇蹟明燈發散出的神聖光束，這又是善用透視法表現的另一個例子。畫中人物嚴肅莊重，姿態呆板，使得這幅畫與〈最後的晚餐〉（Last Supper）一樣易於解讀。尤其是年老男子端起咖啡杯的模樣如此恭敬，彷彿在奉獻耶穌的身體和血。梵谷在年輕男子後方安置一小幅耶穌被釘上十字架的圖畫，向觀畫者暗示他的宗教典故。當然，若要在農家日常生活中注入儀式上的聖潔，梵谷就得求助於米勒和林布蘭。的確，梵谷這幅小小的耶穌受難圖，與米勒畫作〈晚禱〉（The Angelus）的遠方教堂尖塔，有異曲同工之妙。

再深入看〈食薯者〉的宗教意象，心理分析師亞伯特‧魯賓（Albert Lubin）發現，在梵谷的潛意識裡，這個具有光環的孩子代表第一個文生。[97] 正如第一個文生成為家人心目中的天使，這個孩子藉由神聖光輝襯托出身體的輪廓。而且就像天折的第一個文生未能擁有具體的個性與特定容貌，畫中小女孩未面對觀畫者。此外，魯賓認為她在畫中的位置是梵谷被第一個文生取代的圖像隱喻。他認為坐在刻有梵谷簽名椅子上的年輕男子，正象徵畫家本人。右方的年老婦女代表悲傷的安娜。一片突兀的隔牆將她與其他家族成員分開，她也接收不到年輕男子的哀求眼神。她向下凝視，不知為何以手指著地面，彷彿正在注視第一個文生的墳墓。在「梵谷」與「安娜」兩個人物之間，隱約呈現的是特別而完美的孩子。無論在實際或象徵意義上，這個孩子的介入，讓母親無法回應兒子的親情渴望。這種回憶重建式

的理論最終無法獲得證實或反駁。但是對梵谷而言，〈食薯者〉的重要情感意義是無庸置疑的。這不僅是他迄今在精神與藝術價值上最具野心的作品，其蘊含意象也在後來極具心靈震撼力的〈夜間咖啡館〉(The Night Café)等作品重複出現。

梵谷的努昂時期沒有像待在艾登和海牙那幾年一樣惹出許多事端，但仍擺脫不了醜聞的困擾；其中最轟動的，是他與當地磨坊主人的女兒瑪格·貝格曼交往一事。四十一歲而未婚的瑪格，在與姐姐共同協助梵谷照料他跌倒受傷的母親時，對梵谷產生愛慕之情。梵谷雖然對瑪格沒有太多熱情，卻也未斷絕兩人發展友誼，甚至當他倆在田野間長時間散步時，放任瑪格談論婚嫁之事。然而，瑪格的父親千方百計阻止女兒與這個古怪到惡名昭彰且永無正職的藝術家交往。連她那些未婚但顯然心存嫉妒的姐姐都攻擊她。面對家人的嚴厲譴責，促使瑪格在某天與梵谷相偕散步前，吞服毒藥番木鱉鹼。梵谷驚恐地望著她突然倒下、喪失說話能力並開始抽搐。幸好當時腦袋格外清楚的梵谷猜測到她可能服毒自殺，從她口中套出真相，然後進行催吐，接著帶她前去她兄弟住處取得強烈催吐劑。自殺未遂後，她在醫師指示下離開家鄉，前往猶翠特(Utrecht)休養六個月。梵谷在這場悲多於喜的戀情中，分寸拿捏良好。即使瑪格表示渴望發生性關係，他仍謹慎避免，而且在危機時刻，有效地救了瑪格一命。然而這一切都擋不住鎮上居民的閒言閒語，甚至連他的家人都認為他難辭其咎。

瑪格·貝格曼與梵谷向來喜歡的「黑衣女人」類型出入頗大。雖然她比梵谷年長，而且煩惱不斷，但是並未甫遭喪失親人之痛，也沒有為了某個人失魂落魄；最重要的是，她是追求者，而非被追求者。梵谷不曾為了瑪格癡心妄想，他告訴西奧，如果早在十年前遇見她就好了。現在，她就像是「被拙劣修理師糟蹋的著名克里蒙那(Cremona)小提琴」。[98] 除了本身問

題重重，還有另一個心理層面的原因讓瑪格具備「黑衣女人」的資格，亦即梵谷認同她。梵谷兩度寫信指出，迫使瑪格服毒自殺的那些姐姐，批評瑪格的方式與西奧攻擊梵谷的方式如出一轍。他補充說，與瑪格不同的是，他「忍受得住」，而且「不會屈服」。[99] 但是他拿自己與瑪格比較，間接表達一旦受到不公平待遇，他也可能自殺。

四

西奧多拉斯遽逝，為梵谷的努昂時期帶來最重大的情感激盪。一八八五年三月二十六日，西奧多拉斯在其教堂的階梯上跌倒昏迷，不久便撒手人寰。由於西奧立刻返回努昂，與家人一起參加喪禮，梵谷沒有寫下可能透露想法的信件。然而即使沒有留下表達感想的隻字片語，我們在他的一件藝術品中亦得以看出。西奧多拉斯過世後數月，梵谷繪製了一幅靜物畫（圖1.3），以冷靜的態度緬懷父子之間動輒爭吵的過往。畫中父親的厚重《聖經》旁，是一支熄滅的蠟燭，這是死亡的傳統象徵。較不傳統的是，他在《聖經》旁畫了一本左拉（Zola）的《愉悅人生》（Joie de Vivre）平裝書作為對比。當然，《愉悅人生》代表的正是那種曾讓西奧多拉斯勃然大怒的無神論法國小說。梵谷也許巧妙地坦承他曾觸怒父親，因此畫中的《聖經》攤在「以賽亞書」（Book of Isaiah）那一頁，其中第二節寫著：「天哪，要聽，地阿，側耳而聽……因為耶和華說，我養育兒女，將他們養大，他們竟悖逆我。」平裝書的書名及封皮鮮明的黃色，與老舊《聖經》的灰色形成對比，似乎同樣大膽地將傳統宗教的枯燥乏味，拿來與法國前衛文化的縱慾生活作為對照。

但是，如同慣例，表露侵略或挑戰姿態之餘，梵谷仍不忘懲罰自己。所以他把《聖經》畫得比自己的平裝書巨大許多，再加入一支象徵陽物的蠟

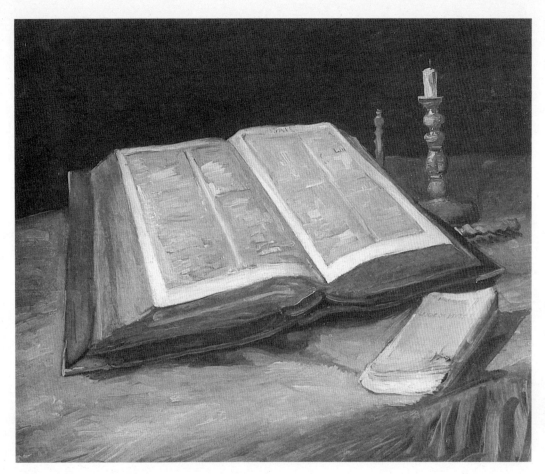

圖1.3──梵谷｜靜物：攤開的聖經、燭台與小說｜1885

燭，強化父權的力量。再者，他那本平裝書不但小而破爛，還不穩當地放在桌子邊緣。最後，左拉寫的書名相當諷刺。小說中描述的並非放蕩不羈的歡樂，而是悲哀的故事。梵谷紀念父親之死的畫作還有另外一幅。那幅靜物畫繪有西奧多拉斯的菸斗與菸草袋，後方則是一個花瓶。梵谷在此也透露愛恨交織與受虐成狂的心態。雖然這是紀念父親逝世的少數兩幅畫作之一，他曾在寫給西奧的信中提及它並附上素描，不過實際著手卻是在父親過世後數月才開始。藉此淡化此作品為紀念父親抑或僅為本身一般創作的差異。

西奧多拉斯逝世之後，在在顯示梵谷必須離開努昂。他即將再也沒有家庭牽絆。他的母親不得不放棄牧師公館，打算遷居布列達（Breda）。即使梵谷有意在此居住，當地天主教神父卻粉碎他的希望。《食薯者》當中的大眼睛農家女孩席安．德．格魯特（Sien de Groot），現實生活中珠胎暗結，神父毫不公平地直指梵谷為罪魁禍首。他禁止民眾當梵谷的模特兒，甚至答應無論梵谷付多少酬勞，他都可以比照辦理。當時變成梵谷棲身之所的畫室，位於天主教堂司事所內，也即將被沒收。儘管梵谷待了數月，努力描繪靜物畫與風景畫，最後仍不得已遷居安特衛普（Antwerp）。在那裡，他可以參觀教堂和博物館，並在藝術學院找到模特兒。

在安特衛普期間，梵谷發現日本版畫，而且受到各類收藏中魯本斯（Rubens）畫作的影響，讓他開始運用明亮的色彩。但是短短三個月的停留，多半只能算是巴黎行之前的蜻蜓點水。梵谷迫不及待前往巴黎的心情持續至少一年，西奧卻加以勸阻，原因顯而易見。西奧位於蒙馬特（Montmartre）的公寓擁擠狹小，即使前來與西奧同住的是最肯通融的人，對西奧都是負擔，何況對象是梵谷，這就意味著災難。梵谷在信中已不再試圖說服西奧，他不知會一聲就來到巴黎，並且送一張字條給西奧，要求在羅浮宮的卡雷

爾沙龍（Salon Carrée）碰面。字條上第一行緩解怒氣的用語相當著名：「不要因為我沒有事先知會就直接來巴黎而生氣；對這件事我想了許多，覺得這樣一來能夠節省我們的時間。」[100]他渴望來到巴黎不僅因為希望從中學習，也因為沒有其他城市得以容納他的雄心壯志。雖然他自我批評並堅稱他的繪畫只是「習作」，但是在創作出〈食薯者〉之後，他的筆觸掌控已日漸穩固。即使給予其他作品高評價的只有他自己，而且他也尚未達到偉大的成就，梵谷對自己的影響力卻擁有一種不可思議的預知感。離開努昂之前，一名友人向他索取風景畫的簽名，他以這種態度回答：

……這不需要；以後他們一定會認得我的作品，等我死了之後再針對我大書特書。如果我能多活幾年，應該能應付得了這種狀況。[101]

於是，足以作為他下一個舞台和試煉場的，不外乎藝術中心巴黎。

一

梵谷與高更通常被歸類為完全相反的人——一個天真，另一個兇野；一個是受虐狂，另一個是處心積慮的操控者——但是他們的藝術作品卻披著相當類似的一套神話。這個神話的最基層是他們的畫作都被視為自然、質樸和真情流露，為靈魂的爆發。兩位藝術家都營造出這種神祕感。梵谷一再堅稱觀畫者能察覺到他畫中「深刻的情感」。[1] 而且，在不尋常的藝術自覺喪失下，他發表這樣的言論，卻未承認在畫布顏料與一個人的內心世界之間，存在著無窮複雜的鴻溝。至於高更方面，他提及自己的「野蠻」天性及其藝術的「野蠻狀態」，彷彿他也能直接與原始的情感溝通。他們引起的這些言論與自發表達的幻想，不僅掩蓋了藝術家陶冶得來的感受力，也掩蓋了他們的個別經歷和家族傳統的影響。梵谷的繪畫生涯相當於對藝術和宗教雙重效忠的延伸，只不過是以離經叛道的形式出現；同樣地，高更紛紛擾擾的一生，與他那些傑出而有異國氣息的祖先有著令人驚訝的密切關聯。高更不再只是從中產階級的股票經紀人，變成放蕩不羈的藝術家；他更藉由變成一個革命性的藝術家，重返家庭形象。

高更的眾多祖先包括博爾吉亞家族（Borgias）* 西班牙殖民者、激進的新聞記者和罪犯等，其中最著名的莫過於他的外祖母佛蘿拉·崔斯坦（Flora Tristan）。她身兼名作家與社會運動者，一生過得轟轟烈烈。身為女性主義者與勞工擁護者，她巡迴法國公開演講，出版廣受閱讀的《工人聯盟》（The Worker's Union）和《婦女解放》（The Emancipation of Women）等小冊。她和外孫一樣，以自己近乎奇特而浮誇的方式引人矚目。當我們檢視她的流浪奮鬥史時，會

* 定居義大利的西班牙世襲貴族，十五世紀、十六世紀間出過兩位教皇和許多政治及宗教領袖。

CHAPTER 2
高更——從利馬到阿凡橋

GAUGUIN
LIMA TO PONT-AVEN

發現當中與高更的人生多處雷同。佛蘿拉與高更都拋棄了他們的另一半和孩子，尋求俗世的飛黃騰達。佛蘿拉離開雕刻師丈夫安德列・夏沙爾（André Chazal）和三個小孩，前往利馬保住親戚留下的遺產，不過未能獲得繼承。他倆都曾掙扎於貧困和逆境中。佛蘿拉由貧窮的守寡母親一手養大，離開夏沙爾後，從此未再享受經濟上的安穩。祖孫兩人都曾大膽地前往熱帶地區旅行，以求取成功。雖然佛蘿拉未能得到叔父，亦即秘魯最後一任總督唐・皮歐・崔斯坦・莫斯科索（Don Pio Tristan Moscoso）的遺產，卻把這趟旅行的回憶集結起來，推出《賤民遊記》（Peregrinations of a Pariah）一書，這是她首次在出版事業上獲致成功。佛蘿拉與高更皆挑戰權威，鼓吹社會改革，至死方休。佛蘿拉展開巡迴演說，卻不堪警方和密探的騷擾，後來身亡；高更在僅存一息之際，仍持續攻擊南太平洋的殖民勢力。最後，兩人都曾追求祕傳的宗教研習。佛蘿拉信奉昂方坦（Prosper Enfantin）的神祕主義；高更則熱中毛利（Maori）神話。最重要的是，兩個人都有任性倔強的個性，而且完全輕蔑傳統。

即使沒有因為參與政治活動而知名，佛蘿拉的一生依然足以成為社會焦點。丈夫讓她捲入可怕的家庭醜聞，其中不僅涉及性騷擾，還有謀殺未遂。佛蘿拉離開了女兒，亦即未來高更的母親愛蓮（Aline），與愛蓮的外祖母前往秘魯。八歲的愛蓮經歷荒唐的現代監護權爭奪戰，像個網球一樣來回穿梭於巴黎各個住所。首先，欠債累累且心神錯亂的夏沙爾綁架了愛蓮。後來她被警方尋獲，但夏沙爾再度綁架她。愛蓮逃脫出來，被安置在寄宿學校，夏沙爾卻取得法院命令，再次將她帶走。這名小女孩經歷的無止盡混亂還沒了結，夏沙爾進一步傷害她，對她進行性侵害。佛蘿拉以亂倫罪名指控夏沙爾，成功地奪回愛蓮，不過並沒有讓夏沙爾鋃鐺入獄。瘋狂的夏沙爾隨意在街上遊蕩，並埋伏於佛蘿拉的住所附近，一天開槍射殺返家

的佛蘿拉。佛蘿拉存活下來，這次夏沙爾獲判有期徒刑二十年。

愛蓮經歷這種夢魘般的童年，卻依然是溫和迷人的女孩。佛蘿拉過世後，友人喬治桑（George Sand）開始保護十九歲的愛蓮。喬治桑安排愛蓮進入一所聲譽良好的住宿學校，愛蓮就在這所學校每週舉行的聚會上，認識高更的父親克羅維斯・高更（Clovis Gauguin）。克羅維斯從高更家族世居的奧爾良（Orléans）來到巴黎，在主張共和的報紙《國民報》（Le National）擔任編輯。愛蓮與克羅維斯於一八四六年結婚，一八四七年生下第一個小孩瑪麗（Marie），隔年生下長子保羅。保羅・高更在一八四八年暴動最激烈時誕生，預言了他動盪不安的一生。

克羅維斯與《國民報》的關聯，以及他倡導共和政體和對反拿破崙人士的同情，促使這個家庭決定離開法國，前往秘魯。當拿破崙（Louis-Napoleon）準備建立一個新帝國時，克羅維斯害怕遭受報復。不過他們離開法國不僅是為了尋求政治庇護。愛蓮抱持母親生前的願望，認為有大筆遺產在利馬等著他們繼承。克羅維斯認為他也許能在秘魯找到記者工作，或是創立自己的報紙。於是一八四九年八月，愛蓮、克羅維斯、他們兩歲的女兒及一歲的兒子，從利哈佛（Le Havre）動身前往利馬。結果，克羅維斯在距離巴黎八千英里的地方並沒有比較安全。當船隻在麥哲倫海峽（Straits of Magellan）附近的法明港（Port of Famine）稍作停留時，克羅維斯因動脈瘤破裂而昏倒於小船上。匆促完成葬禮後，愛蓮、瑪麗與保羅重新展開長途航行，北上前往拉丁美洲西海岸。

抵達利馬後，愛蓮的運氣開始轉好。風韻猶存的她，受到唐・皮歐（Don Pio）的溫情歡迎。唐・皮歐讓愛蓮和兩個孩子與他同住一間大別墅，別墅的擁有人是他的女婿荷西・魯菲諾・伊坎尼克（José Rufino Echenique）。在這間大到包含三個內院的華宅，愛蓮與孩子們擁有自己的房間及僕人。一八五

二年，伊坎尼克就任秘魯總統，與妻子遷居總統官邸後，這幢房子更顯寬敞與豪華。秘魯藉由出售作為肥料的海鳥糞，帶來大筆新財富，同時引進許多舶來品。在此之後，愛蓮與她的兒子此生再未長時間享有如此奢華的生活。不幸的是，政治事件再度威脅愛蓮的幸福。一八五四年，前總統拉曼‧卡斯提拉（Ramon Castilla）有鑑於伊坎尼克政權過於腐敗，集結勢力推翻政府。此時相對於秘魯的政治風暴，法國的緊張局勢緩和，而且愛蓮可能繼承克羅維斯父親的遺產，因此她帶著孩子們返回家鄉；到了一八五五年，她定居奧爾良的高更家族住宅。

秘魯生活如何塑造高更的性格？世人太少關注他這段時期，因此容易低估其重要性。不過高更在可塑性極強的幼年，於伊坎尼克的豪宅居住了足足五年──從一歲半到六歲半。評估這段秘魯時期之所以困難，部分原因來自高更本身。在他的回憶錄《之前與之後》（Avant et après）中，高更強調利馬對他有深遠的影響：「我有很驚人的視覺記憶，我記得那段時光，我們的房子、發生的許多事情。」[2] 但是這部撰寫於高更接近生命盡頭的回憶錄，提供的幼年細節卻又少之又少。有人推測他書中提及的部分，是透過自我神祕化的濾鏡篩檢出來的。高更在書中坦承：「你希望知道我是誰……但即使在我寫書的此時此刻，我也只透露我想透露的部分。」[3]

然而高更幼年有一項事實是確定的。最顯著的不只是富裕的秘魯生活，還包括父親克羅維斯之死。高更在《之前與之後》中簡明扼要地提及喪父過程，不過卻寫出暗示的語句。被他描述為「可怕男人」的船長，對克羅維斯造成「相當大的傷害」。[4] 但是他沒有解釋這是什麼樣的「傷害」。由於高更把一項未指明的犯罪，推到一個如船長這種不重要的人物身上，似乎在為潛意識的幻想辯護；幻想中，克羅維斯之死絕對與一個和他親近的人做錯事有關。幼兒期的高更具有這種潛意識幻想，究竟有何意義？

最主要的是，他可能覺得克羅維斯藉由死亡拋棄了他。這種反應在幼兒身上相當常見，也為高更畢生經常性的逃離提供一項解釋。高更也許藉由變成離開的人，而非被留下的那個人，試圖解除他所認為克羅維斯拋棄他的創傷。事實上，高更在一八八六年離開待在巴黎近郊住宿學校的兒子「克羅維斯」，前往不列塔尼（Brittany），象徵著他的角色易位。這位藝術家在《之前與之後》一書中，潛意識地暗示告別的重要。他詳述與愛蓮分離的兩段故事，並且聲稱他在孩童時期「向來喜歡逃離」。5

克羅維斯之死對高更還有另一個重要的結果，就是不再有其他男性與他爭奪母親的愛。愛蓮並未再婚，也沒有生其他小孩。與梵谷不同的是，高更沒有一大堆兄弟姐妹分走母愛。這樣的生長環境對他有何影響？我們可以回溯高更沒有父親的童年時期所顯現的幾個成人特徵。他的任性、驕傲與不守常規也許在缺乏父親角色的指導下與日俱增，而一個父親角色或許能抑制這些態度。他可能還發展出強烈的女性認同，但是一輩子都在設法掙脫。所以他必須讓自己呈現極為陽剛的模樣，玩女人、操控別人，而且隨時劍拔弩張。一般來說，愛蓮與高更的特殊關係，也許增強了母子之間無可避免的矛盾情感及戀母情結的動力。高更日後在其藝術品中偏愛美女就足以證明。事實上，高更熱愛具有毀滅性的女人典型，因此希望將他的陶製雕像〈野蠻人〉（Oviri，又稱〈女殺手〉〔The Murderess〕）置於墓上。這件作品是一個大眼圓睜的裸女踐踏一隻滿身是血的狼，同時把小狼按壓在她的大腿上。雖然高更在《之前與之後》中對愛蓮沒有太多著墨，我們仍然可以從中找出一些意義。高更把自己得天獨厚的地位與矛盾情結，投射在母親身上。他認為，不是他自己，而是母親「像個孩子被寵壞和溺愛」，擁有「溫柔」而「親切」的本性，同時兼具「蠻橫」與「暴力」。6

另一個潛藏在這位畫家支離破碎童年記憶中的重要主題，則是窺淫

狂。高更在《之前與之後》中多次提及母親習慣以連披肩的頭紗遮住臉龐，露出一隻眼睛。這隻眼睛「溫柔而專橫……純潔而親切」。[7] 高更同時憶起一樁奇怪的事件，涉及一名住在伊坎尼克別墅區的瘋子（地主透過供養這類可憐人節稅，由於利馬幾乎不下雨，就讓他們睡在屋頂上）。一天晚上，這個神祕者從屋頂爬下來，進入保羅與瑪麗的房間。根據高更的說法：「我們都不敢出聲。我看到這個瘋子進入我們的房間，盯著我們，然後靜靜地爬回他的地方，這個景象仍歷歷在目。」緊接著，高更敘述另一個夜晚造成的創傷：

……我在半夜醒來，看到叔叔逼真的肖像掛在房間。他盯著我們，而且他在移動。那是一場地震。[8]

這些包括夜間地震、被人盯著看及毛骨悚然的回憶，顯然隱藏著性意味。這是不是「原初場景」（嬰兒目睹大人性交）的薄弱掩飾？無論因素為何，它們似乎都含有性威脅的情緒，一如直率偷窺他人的〈死亡的幽靈看著她〉（Spirit of the Dead Watching）。在這幅畫中，正值青春期的女孩赤裸身體，虛弱地躺在床上，一旁則是邪惡而醜陋的幽靈。同樣不祥的偷窺心境也瀰漫於早期畫作〈作夢的小孩，習作〉（The Little Dreamer, Study）。這幅作品中，觀看者冒失地向下凝視一個睡著的孩子，那是高更四歲的女兒愛蓮，她的睡衣撩到大腿上方。一個穿著小丑衣的洋娃娃睨視著旁觀者，增加畫中令人不安的氣氛。這些內在含意與畫作之間的相似處也許並非巧合。對於潛意識有所自覺的高更，大可刻意在《之前與之後》提及孩童記憶與日後畫作是如此相似。

秘魯是高更獲取的實際經驗，也是一種象徵。他利用秘魯祖先的血統

及在秘魯的幼年生活，證明他的「野蠻」天性，以及他的擁抱非西方文化。

他在孩童時期也許真的見過當地藝術品。愛蓮在利馬時，曾收藏陶器和銀製小雕像；但是驅使高更尋求日後生活「原始」藝術的原因，主要是他的秘魯生活經驗。他的畫作受到秘魯文化最大影響之一，是一具胎兒木乃伊，這並非在秘魯所見，而是在巴黎的民族誌博物館（Musée d'Ethnographie）看到的。然而要不是他對秘魯的認同，也不會如此注意這件藝術品。

經歷昇華的利馬世界後，返回法國讓愛蓮的財富減少。她在繼承公公與唐・皮歐的遺產方面相當不順利。愛蓮與孩子搬進克羅維斯父親的住宅後數月，克羅維斯的父親過世，她立刻獲得留給瑪麗與保羅的遺產。但是這份遺產中包含租賃的土地與農地，未能帶來太多收入，也不容易變賣。

而在秘魯，自愛蓮外祖母時期即展開的長期爭取莫斯科索家族資產一事，出現一些諷刺的意外進展。垂死的唐・皮歐終於同意愛蓮的要求，將她納入遺囑，但她在秘魯的親戚卻不遵守他的遺願，使得愛蓮最後仍一無所獲。

事實上，愛蓮最後分得的財產極少；她被迫遷回巴黎，擔任接近社會底層的裁縫師。

青少年時期的高更，不太能安撫愛蓮面臨這種無情變動的苦惱。如果梵谷擔任雇員期間的佳績與效率，是他生命中的反常態，高更的學生時代似乎與他日後的離經叛道再一致不過。利馬時期說西班牙語的高更，七歲時難以學習新語言；即使學會法語，他的言談也幾乎不像一個知識分子。被安置在巴黎的羅利爾研究中心（Loriol Institute）準備海軍學院入學考試時，他中途退出，不得已只好返回奧爾良的地方學校。他在這裡成績極差，老師們拒絕讓他接受考試。高更也未能以彬彬有禮和迷人的態度，彌補他的低劣課業表現。愛蓮在遺囑中提及高更應該「開始發展事業，因為他如此不受我所有朋友的喜愛，最後將落得孤寂以終」。9 高更十一歲至十四歲就

讀的寄宿學校，附屬於奧爾良郊區一所神學院，算是唯一充滿希望之處。神職人員給予高更完整而嚴格的中學教育，在眾多科目中，包含了日後令高更著迷的繪畫與宗教。

雖然高更十七歲時錯過海軍學院入學考試，只要經歷過海上生活，他仍然可以重新提出申請。他心中抱持這種僥倖，登上商船成為普通水手。愛最後，他乾脆連資格試也不考了，直接登記加入海軍，成為三等水手。蓮希望高更進入海軍學院的最初原因，是為了確保高更如果非要航海，至少得當個軍官才行。然而，把水手當成職業完全是高更的個人意願。擔任水手對這位中產階級成員並非絕大的恥辱，尤其對他生命此一階段而言。

波特萊爾（Baudelaire）、馬內（Manet）和莫內（Monet）這些具有藝術成就的人，年輕時全都經歷過航海生涯。不過愛蓮對兒子必然有更高的期望，令人揣測高更在意識層面與潛意識的動機。一趟長程航海之行與兩個創傷有關——克羅維斯之死及離開利馬。高更成為水手的渴望，是否等同於梵谷對拒絕他的「黑衣女人」無法抑止的愛慕？在此兩人的案例中，都出現當事人重新揭開瘡疤，以控制創傷的「重複強制」。同時，航海也讓高更抱持回到童年時期熱帶地區的希望。事實上，他的確做到了；第三次航海時，高更回到麥哲倫海峽與秘魯。後來當高更旅行至大溪地，他坦承了自己這種跋涉遠方的回歸天性。歐克塔夫・米爾博（Octave Mirbeau）在一篇與高更訪談的文章中，形容高更「不斷懷念這些陽光、人民和青蔥的島嶼……最令他驚訝的是，他重新發現熟悉的母親歌曲」。[10]

十七歲至二十三歲，高更都待在海上，與居住於利馬的時間一樣長，都是六年。不過這段時期對他的影響難以評估。他曾去過許多值得紀念而風景優美的地方，例如里約、君士坦丁堡、希臘群島、那不勒斯與威尼斯，我們卻無法在《之前與之後》一書中瞥見對這些地點的任何描述。相反地，

高更記錄了早熟的性愛史，第一趟航行在里約邂逅的歌劇女伶，以及回程時遇見的豐滿普魯士女性。書中也找不到高更對愛蓮過世的反應，當時他隨商船第三度出海。高更沒有在商船或海軍中發展多久，最後他必定已經厭倦一般水手的生活，對處境日益不耐，讓原本易怒的脾氣更加暴躁。海軍服役期間，他毆打一名軍需官，並把對方的頭浸在水桶裡。這讓高更受到兩年不得升遷的處罰，日後也面臨自我毀滅的麻煩，例如在不列塔尼城鎮康卡諾（Concarneau）的事件讓他斷了腿。普法戰爭末期，他休假十個月，從此未返回海軍。航海生涯至少讓高更產生一份自負與自信，對成年後生命中點綴的許許多多艱難長途旅行應付自如。

二

高更以水手為職業是自己的堅持，但是下一個階段在證券交易所任職，則是監護人古斯塔夫・阿路沙（Gustave Arosa）的安排。此時阿路沙已在高更的生命中扮演重要角色。愛蓮遷居巴黎後，因緣際會認識阿路沙。阿路沙是成功的商人，對愛蓮的家人極為慷慨大方。事實上，由於他出手如此闊綽，一名傳記作者懷疑愛蓮是他的情婦；而高更對這樣的關係感到不安，成為他渴望逃離至海上的原因之一。無論阿路沙與愛蓮母子的真正關係為何，至少阿路沙對瑪麗視如己出，而且幫高更在保羅・貝赫丹（Paul Bertin）的公司找到帳目清算人的職位。帳目清算人如同十九世紀的期貨經紀人，必須安排在未來特定期間，依特定價格買賣約定標的物，除了獲取買賣佣金，還有年終獎金。這份工作需要會計技巧遠多於中間人的吹噓能力；出乎意料地，高更相當勝任這份工作，很快便賺進豐厚的收入。

然而，阿路沙對高更的幫助，不僅是為他找到高收入的工作。他讓高

更瞥見一個對具進步思想、處於萌芽階段的藝術家再適合不過的有前瞻品味的世界。阿路沙與弟弟阿基里—安東（Achille-Antoine）擁有令人印象深刻的收藏。高更在他們位於巴黎和聖克勞（Saint-Cloud）的住所，欣賞到德拉克洛瓦、庫爾貝（Courbet）與巴比松畫派的作品。阿路沙不只避開傳統巴黎商人偏愛的傑洛姆與布格羅（Bouguereaus）作品，還購買一些當代畫作，是首屆印象派畫展少數買主之一。兩兄弟都喜歡畢沙羅（Pissarro），也許在某次畢沙羅到阿路沙的巴黎住所作客時，與高更首度見了面。阿路沙也收藏瓷器與其他陶器，包括哥倫布發現新大陸前的秘魯藝術品，那些必定吸引了高更的目光。此外，阿基里—安東與兄長同樣有著愛好異國的品味，曾旅行遠至大溪地與馬克薩斯群島（Marquesas Islands），高更日後也有相同的興趣。最後，阿路沙認識攝影師納達（Nadar），納達成立一家公司，可以製作藝術品的照相平版印刷。這間公司推出的第一批成品是一組帕德嫩神廟雕像的複製品，令高更頗為著迷。他終生珍藏這些抽印本，其中部分成為其藝術的人像靈感來源，例如帕德嫩神廟雕刻中的騎師印版。阿路沙與周圍的人，顯然塑造許多高更的主要興趣，包括前衛繪畫、陶器、非西方藝術，甚至有用的攝影複製品（高更四處旅行，收藏許多複製品，包括波提且利〔Botticelli〕的〈維納斯的誕生〉〔Birth of Venus〕、馬內的〈奧林匹亞〉〔Olympia〕和印尼婆羅浮屠〔Borobudur〕的雕刻品）。這一切都讓人對高更在回憶錄中隻字不提他的監護人感到不解。他也許希望遺忘這個將他母親納為情婦的男人。但是高更也可能想要隱藏一項事實，亦即像阿路沙這樣的人，得以左右他那看似自我創造的藝術身分。此外，更深層來看，他或許藉由否認父親替身的存在，保有自己不需要父親的幻想。

為高更找到穩定工作及塑造藝術鑑賞力似乎還不夠，阿路沙甚至提供高更遇見並追求未來妻子的機會。高更在阿路沙舉辦的一場宴會上，初次

邂逅瑪蒂－蘇菲・嘉德（Mette-Sophie Gad），並在接下來的聚會中展開猛烈追求。

雖然這位身材高䠷、膚色白皙的丹麥女郎在許多方面與高更南轅北轍，但是她也失去父親，家境動盪不安。西奧多・嘉德（Theodor Gad）是傑出的地方首長，在瑪蒂十歲時過世，沒有留下太多經濟與社會資源。瑪蒂十七歲時，寄宿在丹麥一名大地主家中，擔任小孩的家教老師。然而，這項安排只會強化她對社會地位的不安全感，因為她身處富裕家庭，卻只是僕人。她看到高更似乎逐漸從一個年輕人邁向他的監護人之路，即將成為高等資產階級。高更如何看待瑪蒂則是另一個問題。瑪蒂眾多突出的特色之一，就是男性化的穿著與個性。她身材高大、意志堅強，而且獨立。她會抽雪茄，在阿路沙一場化妝舞會上裝扮成男人。高更製作的瑪蒂半身雕像顯現輪廓分明到令人生畏，頭髮剪得非常短。如果把高更看上男性化的瑪蒂，解釋為他對潛意識喪父的彌補心態，或是需要抗拒對「溫柔而親切」母親的戀母情結渴望，也許太過簡化。但是瑪蒂必定滿足他某些強烈的需求，儘管高更的姐姐與瑪蒂的母親反對這門親事，兩人依然在不到一年的時間內結婚；婚後立刻生兒育女，五年內生下三個小孩，最後總共育有五名子女。

當然，高更日益沉浸於繪畫中，使得這樁婚姻面臨悲劇。高更並非驟然作出決定，而是經歷一段漸進而複雜的過程。首先，為何藝術會吸引他，基本上就是一個謎。他起初像青少年般雕刻木頭和繪製素描，也像年輕人一樣，生活中盡是藝廊、藝術收藏與藝術家。不只是因為他的公司位於藝廊區的中心地帶拉費提路（rue Laffitte），亦因他的朋友兼貝赫丹公司同事愛彌兒・舒芬內克（Emile Schuffenecker）是小有成就的業餘畫家，曾贏得巴黎素描大賽首獎。除此之外，舒芬內克認為高更在證券交易所時期的畫作，只是成為職業畫家的過渡作品。事實上，他在高更的藝術野心萌芽之際，讓高更預見未來的自己。這一切強化阿路沙收藏品與其親友對高更的影響，這些

人包括評論家菲利浦‧柏提（Philippe Burty）、亞德林‧馬克斯（Adrien Marx）及其他藝術家。就連阿路沙的女兒瑪格麗特（Marguerite）都有助於高更繪畫技巧的精進；她對藝術也有興趣，最終成為畫家，並與高更一起在阿路沙的聖克勞別墅素描。但是像高更這樣擁有獨立心智的人，嗜好的養成不能全然歸因於外在影響。作畫時的孤獨符合其反權威的天性，同時讓他脫離煩人的社會互動，也許頗吸引著他。然而他作畫必然存在更深層的動機。藝術是否讓他對秘魯童年時期似乎具有重要影響的窺視樂趣（帶有性意味的觀看）加以昇華？這個解釋與佛洛伊德（Freud）套用在達文西（Leonardo da Vinci）身上的類似，由於純屬理論推測，幾乎無益。而且這項解釋帶出另一個問題，為何高更幼年窺視的部分都成為色情？然而，進行素描與繪畫的過程中，必有某些因素讓高更深感滿足，因為他並不具有驚人的早熟繪畫天賦，畫作也無法立刻賣出。

無論潛意識的根源為何，高更開始與舒芬內克一起素描及參觀博物館後，對於這項新發現的興趣日益強烈。漸漸地，他在舒芬內克的指導下繪製油畫，甚至與畢沙羅共同進行戶外寫生（en plein air），同時研究雕刻與陶器。不過高更認為，繪畫與透過各種事業管道賺錢毫無衝突。這個態度的部分原因是迫不得已，他必須獨立撫養妻子和一堆小孩，難以全心投入藝術領域；部分原因則是他已找到藝術與賺錢兩方面的平衡點。即使當作品被沙龍接受，參加過數場印象派聯展，畫商杜蘭—魯爾（Durand-Ruel）還以高價買下他的畫，高更仍持續找尋商機。事實上，一八七九年是他收入最豐的一年，同年他成功地運用方法首度參加印象派聯展（第四屆），展出作品是兒子愛彌兒（Emil）的半身像。

三

藝術史家試圖找出高更生命中決定性的轉捩點，例如他在一八八三年
登記兒子波拉（Pola）的出生文件時，首次填寫職業為「藝術家－畫家」。但
是隔年，這位「藝術家－畫家」成了法國紡織工廠「狄利兄弟」（Dillies et Frères）
派駐哥本哈根的業務代表。高更並非大膽地轉而投入繪畫，而是陰錯陽差
成為全職藝術家。一八八二年聯邦銀行（Union Générale）破產造成金融危機，
他再也無法在證券交易所覓得一職。這些窘境導致一樁著名的事件，當兒
子克羅維斯罹患天花時，他被迫靠張貼海報餬口；但是當同一家廣告公司
雇用他擔任掛海報這份更好的工作時，他卻拒絕了，由此可見新嗜好排山
倒海的力量。即使銀行戶頭空無分文，還得照顧一個生病的兒子，他仍然
用盡每一分鐘的心力，準備第八屆印象派聯展的作品。

高更對繪畫的全神貫注，讓原本已形緊張的婚姻更加惡化。除了孩子
相繼出生的速度之快，夫婦倆十年內更搬了六次家。高更遷居的原因，多半
是為了省錢及接近其他藝術家與他們的畫室。但是在瑪蒂看來，從第二次選
擇時髦的十六區公寓之後，他們搬遷的住所品質每況愈下。住屋外觀愈來愈
樸素，地點離巴黎市中心愈來愈遠，最後舉家遷至巴黎外的盧昂（Rouen），再
搬到哥本哈根。如果瑪蒂和丈夫一樣熱愛藝術，或是尊重丈夫的雄心壯志，
也許那群過著波希米亞生活的友人。但是她對繪畫沒有興趣，她喜歡北歐朋友甚於
高更那群過著波希米亞生活的友人。她還有奢侈的傾向，使家庭財務捉襟見
肘。婚後六年，夫妻關係變得十分緊繃，瑪蒂帶著愛彌兒回到哥本哈根娘家。
雖然瑪蒂最終回到巴黎，愛彌兒仍留在丹麥受教育。高更願意與長子（取名
愛彌兒是為了向友人愛彌兒‧舒芬內克致敬）分隔兩地，代表即使在此刻，
他必定仍對自己支撐這一大家的能力和心意心存懷疑。

四年後在哥本哈根，一切瀕臨危機。遠走盧昂數月的瑪蒂，急於接受船員叔父幫她安排前往丹麥。她原本只打算暫時居住，而且只帶愛蓮與波拉前往，但是到了哥本哈根，便有意讓全家人定居該處。高更雖然不喜歡這些姻親，卻因為狄利兄弟公司一名友人介紹他在北歐擔任該公司的銷售經紀人，所以也同意前往。高更希望獲得西蘭鐵路公司（Zeeland Railway Com-pany）的防水布巨額合約。但是一個不會說丹麥語的法國人要發展事業談何容易，最後當然一敗塗地。瑪蒂家人目睹這一切，尤讓高更愈發難堪。這個時期高更的自畫像〈高更在畫架前〉（Gauguin at his Easel）捕捉到他的絕望。他坐在狹窄而陰暗的閣樓，椅背、傾斜的屋頂樑柱和畫布邊緣形成一個虎頭鉗般的三角形構圖，而他的頭部正好嵌入三角形當中。他的大V字翻領顯然與圍繞頭部的三角形呼應，強化無法忍受的壓力感。他斜眼望向一邊，必定是為了檢查畫像與鏡中的自己是否相像，也可以解讀為一個男人眼看著又要被別人瞧不起的羞愧。（毫無疑問地，高更曾在他存放此畫作的房間裡寫下：「我每天都捫心自問，是不是應該別去閣樓，直接拿繩子上吊算了。」）[11] 更糟的是，高更在哥本哈根的作品展未能掀起話題。他原本以為可以將印象派的理念宣揚至丹麥，結果發現他的畫作既無法贏得讚美，也未能引發議論。在藝術與財務雙重失利的情形下，高更決定放棄在狄利兄弟公司的職務，與克羅維斯回到巴黎。雖然他沒有想到會是這種狀況，返回巴黎的決定卻無論如何也不更改。僅管不是他所願意，自此他與家人只在一八九一年於哥本哈根重逢短暫的一星期。而且，除了曾在巴拿馬從事短期工作，他再也沒有做過任何傳統職業。

毛姆（Somerset Maugham）以高更為靈感所寫的小說《月亮與六便士》（Moon and Sixpence），毫無疑問杜撰超過事實。高更與毛姆筆下的主人翁史崔克蘭（Strickland）不同，他沒有拋妻棄子，也沒有丟下證券交易所的職務，毅然離

四

高更與梵谷轉行從事藝術創作時，有幾項共同的特徵。當時他們的年齡都是二十五歲左右，青少年末期四處遊走，參與的多半是非傳統活動，而且從未接受正規繪畫訓練。不過這三年月當中，兩人的差異性必然遠多於相似之處。梵谷在波里納日成為福音佈道者的希望落空之後，再次墜入地獄。他必須向自己、家人，以及太清楚二十五歲才展開藝術生涯相當困難的弟弟，證明這個前途黯淡而毫無報酬的選擇是正確的。此外，梵谷較為敏銳地感受到學院派傳統的壓力。他模擬傳統的繪畫訓練方式，臨摹巴格的練習本，並且與重視精確繪畫技巧的友人拉帕等人一同作畫。最後，梵谷對於呆滯而無表達力的學院派風格的反抗，無法從身旁畫家獲得支持，而是全憑想像米勒與德拉克洛瓦建構的前衛藝術而得。這些問題都不曾困擾高更。他完全對學院派藝術置之不理，直接學習巴比松派衍生的畫風，從而在畢沙羅的指導下，發展為印象派畫風。高更不像梵谷為生存痛苦。此時此刻，他的身分認同或收入亦非倚賴他在藝術上的成功。

去；離家後身無分文的他，也沒有裝作對家人的命運全然無動於衷。至少在接下來十年，高更以為他最終能享受成功的果實，讓一家人團圓。但是史崔克蘭不可思議而無可遏止的作畫模式，的確與高更頗為類似。在毛姆的敘述中，沒有比在史崔克蘭「深植的創作天賦」和信仰改變間作出「浪漫」的比較，更能解釋其強迫作畫的執著了。[12] 我們見到高更創造欲望的種子，落在比任何人所能想像更肥沃的土地上。但是首先，創造動力為何突然取代一切，而且為何他著迷於繪畫，而非詩詞、新聞或音樂，大部分仍是一個謎。

一般人不難從高更的早期作品中，發現影響他的畫家，尤其是風景畫。

高聳的白楊木映襯在特瓦雍（Troyon）式的天空下，杜比尼（Daubigny）式的鄉間景致中，只見一幢小屋前方蜿蜒著安靜的溪流；最重要的是，畢沙羅式的郊區裝點著刷白的牆、三角形構圖的傍晚及紅色屋頂，形成一系列多角度的五角形構圖平面。除了採用畢沙羅的主題，高更也模仿畢沙羅輕柔的筆觸，有時稍加改變，成為類似塞尚（Cézanne）的「構成派」筆觸。但是高更不擅長處理顏料，而且他的作品無法顯現馬內或莫內的印象派大師細部風格。他無法以一筆或兩筆靈巧的手法，繪出精緻的玫瑰花瓣，也無法平滑地畫出閃耀著夏日陽光的塞納河。寫給畢沙羅的信中，高更坦承自己偶爾過於瑣碎的筆觸相當「呆板」而「平淡乏味」。[13] 然而，這個缺點最後卻變成優點。當梵谷欠缺熟練技巧因而繪出原始畫風之際，高更也欠缺達到華麗印象派筆觸的能力，這可能促使他發展出自己的風格。

高更印象派時期最傑出的畫作絕對是那些人物作品，隱約可見其畫風成熟時期作品中的神祕氣息與潛藏的象徵主義。舉例來說，在〈卡塞路爾的畫室內景〉（Intérieur du Peintre rue Carcel）中，觀畫者可看出寶加的風格，同時暗示日後的曖昧畫風。猶如寶加在〈佩菊花女人〉（Woman with Chrysanthemums）中的混合形式，高更將一大束百日草置於前景的桌子上，彷彿讓作品變成靜物畫。但是在房間後方，尤其是屏風遮掩的部分，一名女子正在彈奏直立式鋼琴，一名男子（她的丈夫？）則在鋼琴上方凝望。畫中充滿寶加式的物件與視覺雙關語，例如蠟燭的小型圓柱對應於火爐煙筒的大型圓柱，而占據一方、具東方味的小雕像，則巧妙地嘲諷著彈鋼琴的人。不幸的是，高更以近乎單調的系列垂直強調組織整幅圖畫，難以企及寶加的構圖出色表現。顯現高更個人藝術特色的則是一些細節，諸如：一雙意想不到的木屐掛在牆上，一個放置縫衣物品的籃子打開，像一個眼球般回望觀畫者，花

朵豐富的數量與鋼琴流洩的音樂，不言自明地達到均衡。同樣具有預示效果的是前面提及的〈作夢的小孩，習作〉，以及高更描繪沉睡女兒的〈沉睡的孩子〉（Sleeping Child）。這兩幅畫與瑪麗‧卡莎特（Mary Cassatt）同期作品類似，描繪擺出意想不到姿勢的中產階級孩童，畫中都將焦點從社會觀察轉到幻想領域。占據畫作上半部的裝飾性壁紙，繪有想像的植物和鳥類，似乎浮現下方孩童的夢境。而且，藉由〈作夢的小孩，習作〉壁紙上所繪的音符，高更再次創造均衡藝術與音樂的象徵主義。

年輕作家于斯曼（J. K. Huysmans）即將撰寫《逆流》（A Rebours）一書之際，給予高更第一個重要的畫評。吸引于斯曼目光的是一幅大型人物作品〈裸體習作，蘇珊縫衣〉（Nude Study, Suzanne Sewing），這幅畫曾在一八八一年第六屆印象派聯展亮相。于斯曼讚揚高更以寫實手法繪製這名豐滿而粗俗的裸體模特兒，藝術成就超越庫爾貝，甚至逼近林布蘭。「這是現實中的女孩，」于斯曼辯道：「一個不為觀眾擺出姿勢，既不挑逗也不矯作的女孩，只是專心縫補她的衣服。」[14] 高更呈現出模特兒不完美的形體，特別令于斯曼印象深刻。無疑地，于斯曼想到一般讓模特兒去污和除毛的唯美沙龍畫家，因此宣布：「這並非光滑平坦的肌膚，不是那種由其他藝術家製造、浸在一大桶粉紅色顏料並以熨斗燙過的肌膚，而是有血管流過的皮膚……」[15] 但是這篇評論除了對高更的才華具有先見之明，卻暴露于斯曼對高更繪畫評論的青澀。以左拉的自然主義門徒身分崛起的于斯曼，誤以為高更生硬的顏料處理技巧是活力十足的革新。他讚譽高更以現代手法繪製裸體，殊不知這份榮耀歸於竇加；他看到畫中「寫實主義的強烈特徵」，其實畫裡包含不少夢幻與原始象徵主義的元素。[16]「真實的」女性不會全身赤裸坐在一張未鋪整齊的床上縫衣服。她們穿針引線時也不會避開光線。尤有甚者，高更將他的裸體人物（名為蘇珊的女僕或雇用的模特兒）明確地置於非現

實的環境。她坐在藍紫色的牆壁前方，牆上掛著兩個東方道具，亦即一張織毯與一個曼陀林。這些物件讓高更再次堅持藝術與音樂於象徵主義上的相似性，因為織毯的多彩條紋顯然具體化了曼陀林撥彈出的多樣音符。高更既未被于斯曼的錯誤解讀激怒，也未否認缺點，對讚美則不予置評，反應相當冷靜。面對第一篇有利於他的評論，他並未感到得意洋洋，反而向畢沙羅抱怨道：「雖然文中充滿奉承之詞……他只是受到畫中裸女的文學性吸引，沒有以繪畫的層面審視。」[17]

許多力量迫使高更在一八八〇年中期超越印象派。在哥本哈根期間所寫的一系列札記中（後來彙整為《綜合派筆記》〔Notes Synthétiques〕），高更的後印象派美學概念已然成形，但是他將這些觀念付諸實行的腳步比其他前衛畫家晚了一步。一八八六年高更第一次前往不列塔尼之前，四幅界定出後印象派的畫作正在繪製或已經完成，分別為：秀拉（Seurat）的〈安涅爾浴場〉（A Bathing Place〔Asnières〕）和〈大碗島的星期日〉（A Sunday on the Grande-Jatte）、雷諾瓦（Renoir）的〈浴女〉（Bathers），以及收藏在英國科爾陶德藝術研究中心（Courtauld）的塞尚作品〈聖維克特爾山〉（Montagne Ste-Victoire）。這些畫作意圖以全新的結構、形式與重要性，取代印象派採用的瞬間即逝及難以捕捉的光線效果。

如同塞尚名言「讓印象派顯得更持久而堅固」，他們為目標奮鬥。高更收藏了六幅塞尚畫作，以其對塞尚作品的深入了解，當然會促使他朝向更深思熟慮的藝術發展。不過更大的激勵與惱怒，必定來自秀拉的兩幅油畫。秀拉雖然才二十多歲，比高更小了十二歲，卻已奠定身為巴黎前衛派領袖的地位。其他畫家皆無法如此決斷地與前一代風格畫清界線。印象派畫作中，周邊光線讓形體漸隱且邊緣模糊，秀拉則堅持繪出輪廓明確與清晰冷靜的形狀。他摒棄印象主義對瞬息萬變與隨意移動的讚頌，恢復一種確定而有跡可循的秩序。他不願安於視覺下的調色盤，反而

小心翼翼在畫室中採用以補色為主的色彩體系。高更短暫涉獵了秀拉般一絲不苟的點狀筆觸，但是如同畢沙羅，他從頭到尾就稱不上是點描派畫家（pointilist）。對於一個重視「人類心靈最深處」[19]的人而言，秀拉的風格過於井然有序而理性，至少理論上就繪畫花樣來說如此。不過秀拉既已樹立個人特色，高更知道自己必須創造更大膽的作品。

高更在不列塔尼的阿凡橋（Pont-Aven）發現足以擺脫巴比松畫派與印象派的跳板。他將在此找到自己的路，認真向秀拉挑戰。但是高更來到這個未來將因他聞名的城鎮，最初的動機出人意外地平凡無趣。雖然不列塔尼崎嶇的景致、中古世紀的紀念性建築和服裝講究的農民，向來吸引作家與藝術家們的注意，高更來到阿凡橋卻只是為了省錢。一旦在當地最便宜的住宿地點葛羅奈克夫人旅館（Madame Gloanec's Inn）安頓下來，他就鮮少出城。藝術史家最近強調，高更在某種程度上偽造了不列塔尼的純樸。他視這裡為「蠻荒之地」，藉由重新展現數百年歷史的農業與宗教習慣，使得文化永不過時。這不斥為對十九世紀資本主義紛擾的現實所做的大膽反抗，因為資本主義已徹底改變不列塔尼和其他鄉間行省（departements）。高更描繪最「原始的」服裝和宗教結構，同樣在某種程度上掩飾了這種看似古老的傳統，其實是為了配合觀光客貿易的新發明。[20] 但是這樣的批評卻沒有掌握高更作品的重點。他的目的並非明白呈現不列塔尼當時的社會史。而他繪畫生涯的發展也非全繫於不列塔尼民俗文化的精確了解。不列塔尼的神話只是滿足了他自己，讓他已然醞釀的想法有抒發管道。他曾在哥本哈根寫信給舒芬內克，談到潛藏於內、甚至可以規避文明表象的表達之原始「法則」。比起那些專為沙龍繪製、酷似攝影的精準畫作，一隻「大蜘蛛」、「森林裡的一株樹幹」及「線條與顏色」，都更能強烈而立即地感動人心。一如他對舒芬內克所說：「我們的五官**直接**通往大腦，許多事物在大腦中留下的印

記，是任何後天學習不能抹滅的。」[21]描繪不列塔尼的農民，只是為了尋找看似完全符合他個人新興風格中原始力量的工業化前之題材。

〈四個越牆閒聊的不列塔尼女人〉（*Four Breton Women Gossiping over a Wall*）（圖2.1），就是這項風格的最佳範例，繪於高更第一次前往阿凡橋時。高更以全新結構與形體的精準詮釋這個作品。在這幅「三女神圖」（*three graces*）的農村版本中，三名農家女孩並排站在圍牆前方，另一名女孩站在圍牆後方。顯著的三加一公式延伸到畫中其他元素，例如三個人呈現側面，一個人隱藏側面；三隻鵝朝向左方，另一隻落單的鵝望向右方。竇加的風格仍影響這幅畫，除了呈現銳利的直線輪廓，那名調整靴子的女孩，姿態一如竇加筆下把玩著肩帶的芭蕾女伶。但是高更將構圖簡化，以便和竇加有所區隔。他讓圍牆與畫的平面平行，背景只剩下一片綠地，從而拉平了空間。有別於竇加的垂墜直角，他所繪的樹枝有日本藝術家葛飾北齋之風，越過而非進入畫的表面。他使用的色彩減少，但上色加重。雖然與中性的赭色調和，鮮紅與綠的互補色仍出現在女孩的洋裝、膚色與髮色上。

當然，鵝與女孩的數量相等，帶有厭惡女性的玩笑意味。不只是因為高更以動物暗喻其說長道短的聒噪，而且鵝這種動物又是愚笨的象徵。法國諺語「一隻白鵝」（*une oie blanche*）意味「單純無知的女孩」。此外，當女孩偷懶時，右上角一名農夫卻辛勤地犁田。相較之下，這些女孩顯得怠惰又愚蠢。高更在日後的藝術品中，經常顯露這種厭惡女性的文化制裁，很可能是另一個防禦自己認同母親愛蓮的手段。女孩與鵝互相對應，不僅是因為高更對構圖凝聚力的考量，也偷偷洩露輕蔑女性的心態。鵝的白羽毛呼應女孩的白頭巾，在畫作表面創造一股強烈而簡單的節奏。雖然畫名為〈四個越牆閒聊的不列塔尼女人〉，但畫中女孩幾乎沒有交談，呈現典型的寂靜。尤其是中間的人物具體展現新的繪畫秩序感。她站在畫的正中央，穩

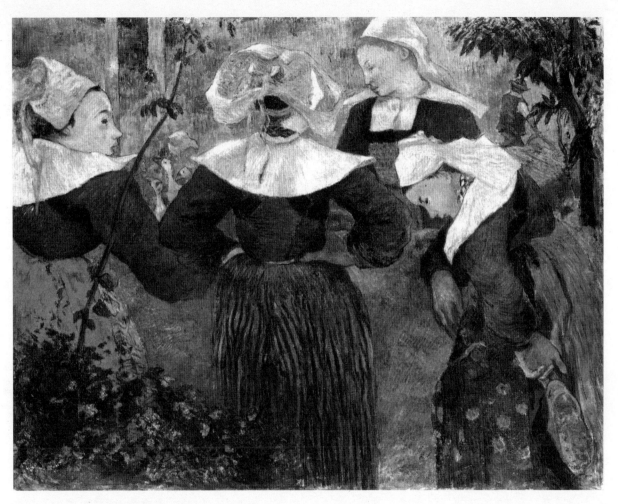

圖2.1──高更｜四個越牆閒聊的不列塔尼女人｜1886

固地嵌鑲在三角構圖中，三角的頂點是她的軟帽上方。不同於印象派身影短小且有稜有角的都市居民，這名女子兩手插腰的姿態相當對稱，漿硬的領子形成一個俐落的半圓，隱約成為農民的最佳代表。

五

高更第一次至阿凡橋僅逗留四個月。到了十月中旬，秋意漸濃，藝術家多半紛紛離去，高更也回到巴黎。他下一次藝術的精進將發生在馬丁尼克島（Martinique），這是「野蠻」但更綠意盎然的溫暖地方。然而，這個加勒比海島嶼並非他原定的目的地。高更一如往常追隨著不成熟及過分樂觀的計畫，間接來到馬丁尼克島。他是聽姐姐談到姐夫璜恩·烏里貝（Juan Uribe）在巴拿馬參與運河工程而發達，深信烏里貝將會為他安排一個高薪工作，所以在一八八七年四月十日，與同為藝術家的友人查理·拉瓦爾（Charles Laval）一起從聖納塞爾（Saint-Nazaire）出發，前往巴拿馬科隆（Colón）。抵達後，他們面臨一連串震驚和失望的消息。科隆並未像繁榮城市般五光十色，反而因開鑿運河出現骯髒污穢與老鼠橫行的凌亂景象。瘧疾和黃熱病侵襲這個人口過剩、住屋不足和暴動頻傳的城市。高更與拉瓦爾穿越地峽來到巴拿馬市，卻又重重地被敲了一記。烏里貝根本不像高更所想的正在經營銀行，他只是開了一家規模不大且利潤不豐的雜貨店。高更返回科隆，在一家與運河工程相關的公司，短暫擔任記帳員。雖然兩星期後遭到解雇，他已存夠錢，買下前往馬丁尼克島的船票。高更與拉瓦爾前往巴拿馬途中，船隻曾在其第二大城聖皮耶（Saint-Pierre）靠岸，他們愛上了這個島嶼。

馬丁尼克的生活費比阿凡橋更便宜。高更與拉瓦爾放棄舒適的旅館，選擇居住在距離聖皮耶兩英里遠黑人區的一間廢棄木屋。他們無需繳納房

租，吃的是樹上摘下的水果。鄰居就是高更現成的繪畫題材，尤其是一再出現在他的素描與畫作中的女人。寫給舒芬內克的信中，他解釋了對當地女性的著迷：

過去三星期我們待在克里歐諸神（Creole gods）的故鄉馬丁尼克島。最吸引我的是人民的身材與體型，島上的黑人女性每天穿著價廉物美的服飾來來去去，舉止無限優雅且多變。目前我限制自己不能一而再地繪製她們的素描，必須看穿她們真實的個性，再要求她們擔任我的模特兒。她們經常聊天，即使頭上頂著重物也一樣。她們的姿勢非常特別，搖擺臀部的同時，雙手扮演重要的協調角色。[22]

不幸的是，高更在馬丁尼克逗留的時間沒長過在不列塔尼的夏日時光。這次中斷他田園美夢的是疾病，而非秋天。拉瓦爾在地峽感染黃熱病，高更罹患嚴重的痢疾和其他不明疾病，醫師要他返回法國。但是在這短短幾個月內，高更的藝術出現長足進步，不僅人物作品增加，用色也更明亮。

高更的馬丁尼克時期畫作中，有一點倒是無可避免地令人失望。一般人預期這個陽光普照的地方能像大溪地一般，自動讓高更的用色具有類似野獸派的強烈度。然而，高更馬丁尼克時期的作品看起來相當平淡乏味，依然短促的筆觸讓它們格外稠密。但是海水的飽和藍色與天空的光輝白雲，讓高更掙脫巴比松畫派衍生的混濁。此外，他運用這個景致，重繪夏暾（Puvis de Chavannes）與秀拉熱帶地區的畫作。地平面傾斜，天空、海洋與海灘拉長延伸至整片畫布。相對於軟弱無力的地平面區，他藉由樹幹及頭頂重物的原住民，創造一種垂直的剪裁。這些令高更深深著迷的黑人女性，扛起普桑（Poussin）在〈利百加與艾利哲〉（Rebecca and Eliezer）中呈現氣派莊重的圓

筒狀水瓶。高更同時將秀拉的鬈毛獅子狗與猴子，替換成野狗狗與山羊，偶爾滑稽地呼應端坐與彎腰的輪廓。這些作品預告日後他在大溪地的油畫與習作，利用背景的單調圖案，襯托前景模樣性感、經過細心描繪的原住民女人。馬丁尼克女人與大溪地女人一樣，在忙於工作和交談時，具有一種神祕的冷漠。她們拒絕與觀畫者四目相接，一如她們所說的外國語言無人能懂。

從高更未來的作品看來，馬丁尼克時期的畫作，顯然是他邁向熱帶地區原住民新風格重要的第一步。事實上，高更寫信給後來與他合作的年輕詩人查理·莫里斯（Charles Morice）說：「我在馬丁尼克擁有明確的體驗。我只有在那裡感覺像是真正的自己，如果想了解我是誰，就必須欣賞我從那裡帶回來的作品，而非從不列塔尼帶回來的作品。」[23] 但是這些油畫在巴黎並未掀起太大騷動。它們既缺乏評論家預期的光彩，也未顯現任何技巧上的突破。高更的作品依然無法像秀拉的〈大碗島的星期日〉般創造出同樣的影響力。然而，相較於一般大眾對他的忽略，卻有極為重要的例外。梵谷兄弟在波帝埃（Portier）的蒙馬特藝廊看到他的畫作後，給予熱情的回應。幾乎不自覺喜愛卑微與被糟蹋之物的梵谷，在高更繪製的女黑人畫作中，看到「豐富詩意」。「他筆下的一切，」梵谷向愛彌兒·貝納（Emile Bernard）堅稱：「都具有一種溫和、憐憫和懾人的特色。」[24] 至於西奧也對這批畫作印象深刻到足以花費九百法郎，買下各式各樣的作品，並安排在波索德和拉瓦登公司（Boussod and Valadon）展出。

六

在巴黎安頓下來後，高更不僅贏得梵谷兄弟的友誼，還從一名青澀的

新手，逐漸成為受人尊敬的大師。然而，他在蛻變時期與人協商的態度，卻令人對他的個性頗有微詞。雖然一般人容易誇大高更的粗野與自負，但是他確實故意冒犯不少其他藝術家。派別之爭及聯展引發的派系內鬨，尤其讓他的缺點顯露無遺。早在一八八二年，馬內就曾形容高更在與其他藝術家打交道時，喜歡「扮演獨裁者」。[25] 而他追求名利的野心，以及在兩敗俱傷的鬥爭中見風轉舵的個性，迫使畢沙羅稱他「唯利是圖」和「狡猾」，並因曾一度為這個鬥徒辯護而說自己「無知」。[26] 他教唆大家質疑塞尚與秀拉。塞尚曾指控高更剽竊他的「些許感覺」，而且「坐船四處追尋微不足道的東西……不列塔尼和大洋洲」。[27] 至於秀拉，則在不知高更與〈希涅克（Signac）已達成協議的情況下，拒絕把希涅克畫室的鑰匙交給高更。秀拉的態度讓高更大為光火，憤而與秀拉絕交。最後，菲利斯‧費尼雍（Félix Fénéon）雖然曾在〈獨立文摘〉（La Revue Independente）撰文稱讚高更的陶藝品，卻形容高更為「grièche」，意為「脾氣暴躁的人」或「令人討厭的人」。[28]

就更深的層面看，高更的易怒顯然源自他在面對另一名男性時，強烈抗拒扮演服從或附屬的角色。雖然阿路沙為他做了那麼多，不但是慷慨的監護人，還支持他萌芽的藝術興趣，高更卻未出席阿路沙的葬禮，甚至在回憶錄中隻字未提。此外，雖然他曾經向畢沙羅拜師學藝，卻也成為畢沙羅畫作的收藏家與交易商，讓這名老畫家在經濟上依賴他，高更反倒占了上風。在鑰匙事件上，他對秀拉的激烈反應，顯現他拒絕接受別人命令的固執態度。他寫信給希涅克說：「我也許是猶豫不決且知識貧乏的藝術家，但是身為一個男人，**我不容許別人耍我。**」[29]

高更喜歡扮演主導角色，不管有多少程度源自於他的缺乏安全感，卻

依然吸引追隨者。第一次前往不列塔尼之際，他已收攬一小批年輕藝術家作徒弟。其中拉瓦爾對新主子言聽計從，迫不及待地同意與他結伴展開艱困的巴拿馬之行。尤有甚者，在最困苦的環境中，拉瓦爾與高更並肩共事一段相當長的時間後，對高更依然忠心耿耿。高更的魅力必定不只來自藝術才華或對最新前衛潮流的了解。他那未經雕琢的機智、他的神氣活現，或是他自比為花花公子和「野蠻人」的自我神祕化，都對別人有相當大的吸引力。當然，接下來我們將看到，這些景仰他的人當中，沒有一個像文生‧梵谷一樣，在隨後關鍵的幾個月內，凡事以高更為重。

一般人很容易視梵谷待在巴黎的幾年，只是亞耳的序幕；在巴黎展開的一切，到了南方得以發揚光大。明亮色彩變得令人目眩，微妙對比成為明顯衝突。梵谷的生活也變得更戲劇化，他畫得更多、狂歡作樂的次數更多，行為也變得更乖戾。不過如果以這種方式看待梵谷的巴黎時期，反而模糊梵谷最大的藝術精進。即使專家也可能分不清一八八一年與一八八五年的畫作，不過沒有人會將一八八七年的靜物畫或風景畫，與巴黎時期之前的作品混淆。最明顯的原因在於梵谷揚棄米勒式的大地色系，取而代之的是更明亮、更鮮豔的色彩。但是他在巴黎時期的用色與構圖也有相當大的改變。兩年之內，他不僅吸收歐洲最前衛的藝術，同時開始推展新的方向。

由於梵谷先前幾乎完全忽視前衛藝術的發展，這項轉變相當值得注意。

最初寫給妹妹薇兒（Wi）的信中，他對印象主義抱持驚訝與敵對的態度：

一個人聽到別人談論印象派畫作，就對它們懷有濃厚的期待……然而第一次看到這些畫，卻感到非常、非常失望，認為它們草率、醜陋、畫法拙劣、用色拙劣，一切都很差勁。

這也是我來到巴黎時對這些畫的第一印象，猶如莫弗和伊斯瑞爾的觀念一樣盤踞在我腦海……[1]

除了卸下對莫弗和伊斯瑞爾的偏愛，梵谷還必須面對後印象派的革新，同時吸收印象主義的衝擊。西奧在波索德和拉瓦登公司的蒙馬特藝廊二樓展出印象派畫作，也讓梵谷欣賞到馬內、雷諾瓦、莫內、希斯里（Sisley）、基約曼（Guillaumin）和竇加的作品。梵谷遍行各式各樣的展覽，並參觀杜蘭—

CHAPTER 3
梵谷在巴黎及初遇高更

VAN GOGH IN PARIS and FIRST ENCOUNTERS WITH GAUGUIN

魯爾的藝廊。但一八八六年五月，梵谷抵達巴黎僅僅兩個月，卻見識到第八屆印象派聯展中秀拉的〈大碗島的星期日〉，以及分割派畫家（Divisionist）希涅克與畢沙羅的畫作。他與後印象派的連結日益緊密，最後遇見許多創造新藝術的畫家，並與他們結交為友。

到了一八八六年，印象派已失去創新的優勢，但對梵谷而言，事情並沒有變得較為簡單。他在混合各派的畫風中，摻雜複雜的技巧與趨勢。一方面，他和印象派一樣排斥華麗的歷史題材及講究的學院標準，並且其強而有力的繪畫手法，與印象派濃濁、鬆散和快速塗抹的筆觸類似；但是另一方面，他從未致力於光線與環境的自然描繪，也從未設法捕捉世間的浮光掠影。對於一個在海牙與努昂掙扎於描繪最基本圖案主題的人來說，印象派的多重敘事顯得遙不可及。因此，梵谷巴黎時期的作品缺少許多典型的印象主義題材。當中找不到顯現社會百態的船上歡樂宴會或咖啡館音樂表演，也見不到改建城市大道的交通壅塞。這多半肇因於梵谷不擅長描繪人像。在巴黎居住的頭幾個月，為求人像繪製技巧的進步，他在費南德．柯爾蒙（Fernand Cormon）的畫室練習畫石膏像。但是他始終無法協調各部位的結合，更別提達到馬內或竇加的神乎其技。少數情況下，他描繪在公園漫步或坐在咖啡館裡的男女，只不過把距離拉開，讓他們成為遠方固定不動的人像。

梵谷藉由繪製花卉靜物學習印象派的彩色像差，這種方式較為容易且花費低廉。他形容這些在巴黎時期創作居多數的作品，讓他習慣「除了灰之外的許多顏色──亦即粉紅、嫩綠及鮮綠、淺藍、藍紫、黃、橘和鮮紅」。[2] 他因為喜愛蒙地西利（Adolphe Monticelli）的畫作而受到鼓舞，蒙地西利是以華麗風格聞名的普羅旺斯畫家，利用厚重顏料塗抹的技巧迅速繪出花卉習作，連梵谷的筆觸相較之下都似乎顯得拘謹。梵谷的繪畫題材還包括

與西奧共同居住的蒙馬特勒比克街（rue Lepic）公寓四周景致。這個界線不明的發展中地區被巴黎人稱為「banlieu」（郊區），鄉村與都市景色並存。大馬路與泥土小徑交錯而過，工廠煙囪多於教堂尖頂，農場也許和公寓建築在同一條街上。雨果（Victor Hugo）在小說《悲慘世界》（Les Misérables）中，將這類地區描述為「景物混雜的農村，有點醜陋但奇特……樹木的盡頭是屋頂的起點，草地的盡頭是鋪路石的起點，耕田的盡頭是商店的起點」。[3] 到了一八八〇年代，「banlieu」的不協調景象，成為印象派畫家與拉法耶利（Jean-François Raffaelli）這類軼事畫家鍾愛的題材。梵谷尤其受到這一帶孤立的地形吸引，因為他在海牙曾繪製類似的城市景象素描。諷刺的是，他一再選擇荷蘭時多半避題，例如蒙馬特山丘少數僅存的風車等，這些是他住在故鄉荷蘭時多半避而不畫的題材。

距離這些風車不遠的地方，梵谷畫下其最成功的印象派畫作之一──〈麥田〉（A Wheat Field）。他在畫中幾乎捕捉到籠罩特定氛圍的地點與時間。梵谷並未將觀畫者置於一個安全的遠方，而是把觀賞者納入殘梗中央，面對一大片尚未收割的麥作。藉由略去兩側的田野景致，暗示一陣風將麥桿吹彎了，一隻雲雀在麥田上方飛翔，一縷縷白雲掠飛於天空，增添景色的即時性。梵谷在色彩方面也運用新的採光法，讓〈麥田〉符合梅耶‧夏皮洛（Meyer Schapiro）所說「栩栩如生的作品」。[4] 這種採光法使用的不只是較為輕柔的筆觸，在黑、綠和紅色斑點的襯托下，還能隱約呈現一貫的金色調。畫中洋溢著空氣、陽光和春風，在在都是努昂獨居陋舍時期見不到的主題。整幅畫〈麥田〉雖然是模仿印象主義的作品，卻播下梵谷日後風格的種子。整幅畫的構圖被分隔為殘梗、麥田和天空三個平行的區域，預見亞耳時期簡化的幾何圖形作品。他用結構性筆觸繪出的物體形狀與紋理，預見後來密切結合素描與繪畫的代表作。〈麥田〉一畫中，這種結構性筆觸的作用，就是利

用細長而潦亂的畫法，完美創造被風吹彎的麥桿。

一如以往，梵谷在巴黎多方嘗試各種風格，一八八七年春天繪製〈麥田〉時，他也畫了足以稱為分割派的油畫〈餐館內景〉(Interior of a Restaurant)。他在各個展覽會上研究秀拉的作品，與畢沙羅見面，並與希涅克建立友誼，所以對分割派極為熟悉。相當早熟的年輕藝術家希涅克在分割派初創時期，曾與秀拉密切合作。然而，希涅克不像秀拉那麼冷漠，他與梵谷一起在巴黎郊區作畫，梵谷在此發現〈餐館內景〉的景致。根據藝術史家的觀察，這幅作品顯示，梵谷嘗試新畫法的表達衝力明顯受挫。以往習慣熱情而快速地在畫布上大量抹上顏料的梵谷，強迫自己改用細密而有規則的筆觸塗滿畫布。他以異常安靜而井然有序的構圖，達到毫無特色但一絲不苟的顏料處理。他選擇用餐客人還沒來到的安靜時刻作畫，椅子、餐盤、倒置的玻璃杯和花朵裝飾依然排放整齊。這使得他得以在背景牆壁的框架與線條的延伸和強化下，建構一個俐落的直線結構。他還呈現分割派喜愛的重複打點表現型態。所以三張鋪著白色桌巾的桌子，就像高更的〈四個越牆閒聊的不列塔尼女人〉的軟帽，整張畫面敲出平均的視覺節奏。一個人必須想到〈食薯者〉刻意的變形，或是〈夜間咖啡館〉不協調的中斷，才能明白〈餐館內景〉的脫離常軌。

雖然費了這麼大的努力遵從分割派的限制，但是梵谷和高更一樣，並不喜歡分割派的科學畫法。他可以追求點描派強調顏料物質性的筆觸，排除對於學院派、甚至印象派幻覺主義（illusionism）的顧慮，但絕對無法被這種只求盡量掌控視覺效果的技巧禁錮。所以他畫的小點開始發生變化。此點可從〈人們在安涅爾公園散步〉(People Walking in a Public Garden at Asnières)等作品看出，他試圖創作出屬於自己版本、工整而和諧的〈大碗島的星期日〉。雖然人物與公園的細部描繪仍嫌拘束，但是天空的筆觸延伸開來，創造出一

閃一閃的震動。在《蒙馬特蔬菜花園》（Vegetable Gardens in Montmartre）中，平行的區域促使梵谷執著於透視法，並與道路互成交角。磨損的道路變成潺潺河流，定向的線條流向同一消失點，如此一來打破了分割派所有繪畫規則。梵谷也無法接受分割派對色彩冷靜而理智的了解。他永遠無法純粹視互補色為「同時存在的對比」。早在一八八五年，他就對西奧宣告：「**色彩本身就可表達事物。**」5 後來，在賦予色彩最詳盡的意義後，他辯稱：「色彩可互相輝映，**成雙成對**，像男人和女人一樣讓彼此圓滿。」6

占梵谷巴黎時期作品多數的自畫像，持續屈從分割派的規則。僅其中一幅作品，他畫出的小點有條不紊，被歸入其少有的工整之作；但是大部分時間，他畫出的小點散亂無章。他也將點描派的技巧運用於出奇不意之處，例如用打點的方式描繪煤氣燈的光暈，以及一個人頭部的周圍空氣。如此一來端坐者將擁有一個「光環」，梵谷把這項技術應用於自畫像，將自己描繪為有著遙遠而虛幻的閃光。然而，這位能預知未來的藝術家在畫中呈現一種性格，亦即喜歡嘗試各種衣服、態度和藝術風格。他在其中一幅畫作中，是一個戴著毛氈帽、鬍子修剪整齊、穿著無釦外套的巴黎花花公子；另一幅則是頭髮豎立、穿著骯髒工作服、表情兇惡，宛如暴躁而狂放不羈者的諷刺畫。其餘則是憂鬱、哀傷、受壓迫和嚴肅的各種造型，從戴著高頂禮帽和穿著翼領，到穿著無釦的農夫上衣，應有盡有。此外，這些作品的畫風同樣多變，從傳統的林布蘭風格，嘗試馬內的柔和特色，到上述的點描派即興風格。只有在巴黎所繪的最後一幅自畫像，才從模仿中發展出完全自創的畫風。

自畫像變化多端的特質，也反映梵谷在巴黎時期多重而經常矛盾的身分。他先是在柯爾蒙畫室習畫，而且是門外漢，完全依賴西奧為他介紹前衛藝術，並引領他進入前衛藝術的圈子。但到最後，他籌辦兩場頗具影

響力的展覽，一個是他鍾愛的日本版畫展，另一個則集結自己、羅特列克（Toulouse-Lautrec）、貝納、安格丹（Louis Anquetin）和其他人作品的展出。更重要的是，他從努昂時期疏離的怪人，變成擁有多采多姿社交與愛情生活的人，但還不致像紈絝子弟。他時常出入咖啡館（羅特列克在這裡擺出著名的苦艾酒上方望而生畏的面容），而且寫信給薇兒，談到自己經歷「最不可思議的」戀情。[7]其中最可能與他糾纏的是蒙馬特「鈴鼓咖啡館」（Le Tambourin）的老闆娘葛斯蒂娜·塞格托里（Agostina Segatori），梵谷就是在這家咖啡館舉辦日本版畫展。雖然塞格托里是另一個受過艱熬的年長女性，梵谷與她交往的態度卻較為冷靜沉著，而且較少出現自虐行為。最後，他對周遭喧鬧的前衛藝術之爭，抱持令人驚訝的開闊胸襟。他輕易地隻身遊走於印象派、分割派與綜合派的圈子，在鬥爭的藝術派系內，扮演調解者而非煽動者的角色。

二

當梵谷的個人拓展造福其藝術成就之際，西奧卻得犧牲自己的平靜生活。我們從梵谷在德蘭特時期的信件得知，他強烈幻想著與西奧共同生活。在巴黎時，他有機會將這個幻想付諸實現，瓦解兩人靈魂與身體的界線。雖然西奧將公寓布置得如同藝廊般高雅而整潔，梵谷卻只關心他的畫作，每個房間都變成他的畫室。可以想像一下，已經享受十年獨立生活的西奧，下班回到家竟然被未加框的畫布絆倒，還發現一堆用不著的骯髒畫筆和顏料軟管。不過相較之下，梵谷無止盡地為每件事爭辯，從最抽象的印象派美學，到最迫切的西奧擔任交易商的未來難題，似乎更令人無法忍受。根據西奧未來妻子喬安娜·梵谷·邦格（Johanna van Gogh Bonger）的說法，梵谷甚

至不讓西奧最基本人類需求的睡眠阻礙他的高談闊論。他會直接拉一張椅子坐在弟弟的床邊，繼續滔滔不絕。寫給薇兒的信中，西奧徹底表達了他的憤怒：

我的家居生活幾乎難以忍受。再也沒有人要來拜訪我，因為最後總是以爭吵收場，況且，他非常不愛整潔，房間看起來很不美觀。我希望他離開這裡自己生活。他偶爾會提及，但是如果我叫他離開，就給了他一個理由留下來；好像我對他不好似的。我只要求他一件事，就是別傷害我；但是他留下來就是傷害我，而我幾乎無法忍受。[8]

然而即使西奧黔驢技窮之際，他仍敬愛兄長，處處順他的意。西奧在一段著名的敘述中，一針見血地描述兄長的雙重個性與自我毀滅：

他好像是兩個人：一個不可思議地才華洋溢及溫文儒雅，另一個自私自利與冷酷無情。它們輪流呈現，所以會先聽到他的一種說法，接下來又聽到另外一種，而且兩種說法總是互相矛盾。可憐的是，他是自己的敵人；他不僅讓別人難以生活，也讓自己難以生活。[9]

某些程度上，西奧必定支持這種共同生活的關係，否則無法忍受長達兩年。幸運的是，梵谷出門的時間更長，先是勤跑柯爾蒙畫室，然後是在蒙馬特與安涅爾參加繪畫活動，兩人的緊張情勢得以疏解。數年後，梵谷似乎體認到他過度索求與西奧融為一體，因此寫信告訴母親：「還好我沒有待在巴黎，否則他跟我會變得太關注彼此。」[10]第一幅破鞋靜物畫可追溯至這個時期，親密的兩隻鞋子連鞋帶都扯在一起，而且同樣老舊，成為梵

谷幻想與西奧之間關係的暗喻。那幅靜物畫顯然並非描繪一雙鞋，而是兩隻落單的鞋子，刻意凸顯成雙成對的主題。

梵谷與西奧共同生活的行為已經夠令人側目，但是到了一八八六年夏天，西奧前往荷蘭之際，梵谷有更驚人之舉。西奧麻煩重重的前任情婦（信件中以「S」為代號）突然來訪，並搬進梵谷當時與西奧友人安德列‧邦格（Andries Bonger）同住的公寓。她傷心而困惑，對西奧單方面結束的戀情執迷不忘。這個悲慘的處境，給予梵谷一個與弟弟融為一體的意外新機會。他解決「S」問題的辦法，就是將她納為自己的情婦，如有必要也可以娶她為妻。他在寫給西奧的信中，解釋了這個「顯而易見」的計畫…

如果你接受我的觀念會是一件好事，戀情不能按照你計畫的方式處理。你對待她殘酷無情，會立刻逼她自殺或精神錯亂，反而導致你傷心難過和失意頹喪……你應該試著把她交給別人，我明白地告訴邦格我對這件事的感受，最和平的安排顯然是由你把她交給我。目前確定的是，如果你願意讓步，S也願意讓步，我已準備好從你的手中接收S；換言之，最好**無須**娶她，但是如果迫不得已，我**甚至**同意娶她為妻。11

梵谷在這個令人震驚但當然無人採納的提議中，濃縮了許多意識層面與潛意識的意涵。他不僅想變成弟弟的分身，還要和他競爭。藉由接收S的提議，他引發了早期的欲望，先是取代第一個文生，繼而西奧，以換得母親的愛。但是在此同時，他認同S處處依賴西奧，而且害怕失去他的支持。他提到「你對待她殘酷無情」就會逼S「自殺或精神錯亂」，就是像以前一樣話中有話地發出警告，一旦西奧拋棄他，他就會發瘋或自殺。一年後，梵谷得知西奧有意與喬安娜‧邦格結婚後，以同樣含蓄的威脅，回應

兄弟之間可能破裂的關係。在一封公開祝賀信的結尾，梵谷寫了一句不祥的聲明：「過著放蕩生活總比自殺來得好。」[12]

三

如果高更事先知道西奧的磨難，絕對不會前往梵谷位於亞耳的「黃屋」（Yellow House）。但是梵谷的極端個性在巴黎是隱而未顯的。雖然一般人會希望兩位藝術家能有極具紀念意義的初次會面──高更與梵谷在咖啡館辯論，或是高更挑出梵谷一幅畫作展開激昂的批評──但其實兩人第一次見面的時間不明。梵谷無需寫信給西奧，因為兩人都住在巴黎，所以我們缺乏梵谷詳盡的日常活動描述。事實上，直到一八八八年春天梵谷於亞耳定居後，高更才出現在梵谷的信件中。以此兩人生活的多方交集而言，早在一八八六年高更第一次前往阿凡橋前後，就應該見面了。西奧多年來參觀印象派聯展時，想必聽聞過高更。況且，他銷售許多高更親密友人的畫作，包括畢沙羅和竇加。至於梵谷，一八八六年春天第八屆印象派聯展時便看過高更的十九幅作品，並可能從貝納口中聽說過他。然而，許多文件卻顯示，高更、梵谷和西奧首次出現互動，大約是一八八七年底和一八八八年初；此時期之前，他們似乎不曾見過面。

若要重建當年的場景，可能是一八八七年十一月中旬高更從馬丁尼克歸來，透過藝術圈其中一名友人認識了西奧。高更遇見梵谷的場合，要不是西奧的藝廊，就是梵谷在克利齊大道（Avenue de Clichy）「豪華餐館」（Le Grand Bouillon）主辦的展覽會上。高更在那裡看到梵谷的一百幅畫作，另外還有安格丹和貝納的作品，皆強烈與高更本身的調性契合。從這點看來，梵谷兄弟與高更的關係是迅速鞏固的。首先，高更與梵谷同意交換畫作。然而，

這項協議等同於確立高更為公認的大師。梵谷讓高更挑選兩幅向日葵畫作，自己卻謙虛地只收下一小幅馬丁尼克時期的作品。高更在一封可能寫於一八八七年十二月未註明日期的信件中，通知梵谷在封登街（rue Fontaine）一個裱框店領取他的畫作。[13] 接下來高更以些許冷漠的口氣聲明，由於他鮮少造訪梵谷居住的那一區，無法親自拿取梵谷的畫作，希望梵谷將畫寄放在波索德和拉瓦登公司。事實上，高更居住在離蒙馬特遙遠的蒙帕那斯（Montparnasse），因為可信賴的舒芬內克邀請他留宿。西奧也許在梵谷的陪伴下，走訪舒芬內克的畫室，首次瞥見高更在馬丁尼克時期的作品。西奧毫不遲疑地蒐集高更的畫作和陶藝品，十二月在他的藝廊樓中樓舉辦一場展覽，一月再度為高更舉辦另一場展覽。西奧不僅成功地賣掉兩件欣賞感到高興，甚至滿意西奧能為他找到買主。高更必然對西奧摻雜同情的作品，自己也以四百法郎買下馬丁尼克時期的畫作〈芒果樹叢中〉（Among the Mangoes）。這次交易留下一張日期註明為一八八八年一月四日的收據。此外，高更大約在此時寫信給瑪蒂，提及「有個辜比公司的人（西奧）對我的畫作非常有興趣，最後幫我賣出三幅畫，帶來九百法郎的收入，而且有意（他說的）把其他作品拿去出售」。[14] 梵谷與高更初次相識的期間出乎意料地短暫。在馬丁尼克染上疾病而虛弱不已的高更，只在巴黎駐足兩個多月，一月底即啟程前往阿凡橋。短短的時間內，他能對梵谷有如此深刻的影響，足見個人魅力之大。

兩位藝術家對彼此的第一印象如何？對高更而言，梵谷與他在蒙馬特和阿凡橋所見、過著波希米亞生活的年輕藝術家沒有兩樣。梵谷的好辯、易怒性格與非世俗的裝扮，很難令他退避三舍，因為他本身也有這些特徵。但是無論面臨多麼可怕或丟臉的處境，高更總是勇往直前，因此他認為梵谷在經濟上完全依賴西奧是一種懦弱的表現。這使得他直接便將梵谷與拉

瓦爾等門徒，或是舒芬內克等可用的友人，歸為同一類。高更對梵谷兄弟的用語相當親密。舉例來說，他在寫給同為藝術家的梵谷信件開頭，用的是「親愛的文生」；而在寫給職業交易商西奧時，則用「親愛的梵谷先生」。然而，梵谷與高更之間並非對等的親密，而是一個人對另一個人扮演父執輩的角色。雖然高更深信自己是比梵谷更優秀的男人和藝術家，但是梵谷身為西奧的哥哥，卻讓高更隱藏心中幾乎所有其他情緒。如果梵谷與歐洲最大的藝術品經銷商之一毫無關聯，高更與梵谷還會有所牽連嗎？若說高更並不同情梵谷，也不尊重他的畫作，那就太苛刻了。但是一般人無法忽略，高更對於梵谷兄弟的態度多少經過一些盤算。

高更如何看待梵谷此一時期的藝術？某種程度來說，梵谷正在揣摩印象派的技巧，他的畫作在高更看來似乎**落伍**，而且梵谷也在吸收分割派的畫法，那正是高更排斥的風格。梵谷顏料運用的粗糙，雖然在許多方面看來都比高更的畫作更前衛，但可能被高更視為不夠專業。此外，梵谷的作品中欠缺優雅的彎曲線條，而那是高更勾勒最「原始」人物的手法。一個幾近紆尊降貴的觀察，概括了高更對梵谷藝術品的狡猾曖昧反應。他在一八八八年五月寫信給西奧，提及梵谷擁有「奇特的」鑑賞力，我希望他不會改變」。15「奇特的」鑑賞力好過「差勁的」鑑賞力，但是如此一來，梵谷有何優點？高更顯然質疑梵谷的才華，但是交換畫作時，高更卻做出驚人的精明選擇。他挑選向日葵靜物畫，顯然預知梵谷最著名的主題會是什麼。然而，這些早期的向日葵畫作，在某些方面太過極端。其中一幅作品的焦點固著於兩個球體狀的圓盤，讓它們具有超自然的比例及典型的北方浪漫主義風格，呈現大宇宙和人類社會的縮影。梵谷還描繪兩株向日葵，一如舊鞋般，近距離地糾纏交織，從而再度主張強烈的成雙成對主題。最後，他的筆觸展現豐富的多樣性，包括流動的定向筆觸，花朵周圍創造的「光

量」效果，以及刻畫花穗的銳利急進線條網絡。

梵谷對高更的景仰在信件描述中滿溢開來。高更「比較優秀」、「如此才華洋溢」，而且是「一個如此偉大的藝術家」。[16] 但是梵谷佩服的不僅是高更的藝術成就。雖然兩人年齡差距只有五歲，一八八八年時，梵谷三十五歲，高更四十歲，但是幾個原因使高更看起來比梵谷年長。梵谷此時的生活彷彿只是青少年時期的延伸，高更卻已結婚生子，而且曾經擁有經濟方面的成功。在藝術領域上，高更不僅地位較為崇高，曾經參加印象派聯展，且如今作品轉為充滿神話特質。有鑑於此，高更的自私自利與傲慢自大，未引起梵谷的反感，反而成為更迷人自信的大師。拉瓦爾在高更返回巴黎後不久所寫的一封信，足以證明高更可激發別人極度的奉獻。當時仍在養病的拉瓦爾，從馬丁尼克島寫給高更的信熱情洋溢：

每個人傷害你，你仍保持善良、冷靜和正直……你拓展了我的視野，你賦予我空間；我原本身處小黑洞內，是你找到了我。我希望持續證明你做的都是好事……我對你有信心，大家的雙眼將會睜開，你將擁有最佳的棲身之處；你將征服那些懂得了解的人。對我而言，時日愈久，我愈欣賞你的才華，也愈尊崇而敬愛你……我要溫柔地擁抱你，猶如擁抱一個為我樹立典範的英勇兄長。[17]

在此同時，極為可悲的是，像高更這樣的藝術家仍需為了售畫掙扎，奠定了他在梵谷心目中的英雄地位，以及更增強他需要一位藝術家支持的想法。

梵谷尤其震懾於高更馬丁尼克畫作中日本畫風的影響，例如明亮色彩的部分重疊平面區塊，以及樹幹沿著對角線彎曲而上。但是他對兩人表面

上的特質，與對高更畫作內容的反應一樣多。他將高更所繪的人物，視為自己在荷蘭繪製但不復見於巴黎作品的勞動農夫的熱帶版本。前述梵谷寫給貝納的狂熱文章中，有幾段文字顯示，他把馬丁尼克島的黑人女性視為殖民壓迫的受害者：

……你認為那些黑人女性令人感到揪心，完全正確。你沒有將這種事視為無辜，也完全正確。

我剛閱讀一本關於馬克薩斯群島的書，並非美好而文辭優美的那種，但是當它提到一整個原住民部落滅絕時，足以令人悲傷——這麼說吧，食人族可能每個月吃掉一個人——這沒什麼大不了！

包括基督徒的所有白人……為了阻止這種野蠻（?），其實不能算是非常殘忍的行為……只有消滅食人土著及與食人族對抗的部落一途（以求偶爾得到符合他們胃口的戰俘）。

在他們霸占兩座小島之後，島上已變得非言語所能形容的悲慘！那些鯨墨族群、黑人、印地安人和所有一切的一切都逐漸消失或變質。而可怕的白人帶著酒瓶、金錢和梅毒——我們何時會看到他的結束？可怕的白人帶著他的偽善、他的貪婪和他的貧乏。

而那些野蠻人是如此溫和與親愛。[18]

梵谷將黑人女性與馬克薩斯群島受煩擾的原住民相提並論（有趣的是，當時高更尚未視南太平洋為逃離文明的避難處）。事實上，他從大部分不具名而表面看不出正在受苦的馬丁尼克人身上，激起了比高更還多的憐憫。

對梵谷而言，他們成為各式各樣主題的象徵，而非僅僅是遭貪婪卑鄙西方人毀滅的「高貴的野蠻人」。他認為黑人女性和其他「原始」民族，在不帶

感情且他們又不需要的工業化歐洲國家掌控下，成為一群受苦的純真人，就像他和他的藝術家同伴一樣。然而「那些黥墨族群」擁有精神資源——「如此溫和與親愛」——使得他們比「貧乏的」白人更有力量。而他吸收日本藝術，然後搬遷到法國南部，正是希望獲得這種力量。梵谷結合普羅旺斯、日本、馬克薩斯群島和馬丁尼克島，不僅反映他曲折的文化建構，還包括那個時代特有的西方與東方、殖民者與被殖民者的全面二元對立。

四

然而，在巴黎影響梵谷的同輩藝術家不只高更一人。與西奧、梵谷和高更有所交集的第四個重要人物，是年輕畫家貝納。身為里耳（Lille）紡織商兒子的貝納，與許多後印象派畫家一樣，呈現早熟的性格。雖然父親反對他朝藝術發展，貝納卻在十六歲時就進入柯爾蒙畫室。一旦進入畫室，他即持續顯露反權威傾向，排斥柯爾蒙的學院式練習。在一樁惡名昭彰的事件中，他把模特兒背後單調的棕色簾幔，全部畫成鮮豔的紅綠條紋——即秀拉〈大碗島的星期日〉中引人注目的互補紋。如此一來惹惱了柯爾蒙，他告訴貝納的父親，他兒子「非常有才華，但是他具有獨立見解，我無法留他」。[19] 老貝納的反應是變得更加反對兒子的藝術興趣。他切斷對兒子的經濟援助，禁止他作畫，最著名的是焚毀兒子的畫筆（這個象徵去勢的行為，似乎太符合戀母情結而顯得不夠真實）。貝納在蒙馬特顏料研磨商兼交易商朱利安·唐吉（Julien Tanguy，梵谷稱他「唐吉老爹」〔Père Tanguy〕）身上，找到更能體恤他的父親角色，唐吉老爹支持他度過這個困難的階段。貝納就是在唐吉老爹的店裡認識梵谷，先前他前往柯爾蒙畫室道別時，曾與梵谷有一面之緣。梵谷欣賞貝納掛在唐吉老爹店裡的畫作，兩位藝術家藉由交換

畫作，友誼迅速滋長。後來溺愛貝納的祖母在安涅爾的家族住宅中，為貝納加蓋了一間木屋畫室，梵谷與他的新同伴經常在那處郊區作畫。於是產生一張吊人胃口的照片，當時梵谷坐在安涅爾鐵橋附近的塞納河畔，面對貝納，卻背對著相機。當梵谷為了老貝納不允許兒子發展藝術事業而與他大吵一架後，再也不得進入安涅爾畫室，所以梵谷與貝納必須在蒙馬特見面。

而高更比梵谷早一年認識貝納，當時是他第一次前往阿凡橋期間。由於與柯爾蒙發生衝突，貝納展開不列塔尼的徒步旅行。貝納透過舒芬內克的介紹與高更相識，還與高更住在同一家旅館，但是當時他們仍保持距離。剛開始接觸新興後印象畫派革新畫法的貝納，可能覺得高更過渡性的風格平淡無奇。後來，當兩人都待在巴黎，藝術發展便有較多共通處。首先，他們都不喜歡分割派。兩人都曾涉獵這種點描風格，結果均棄之不用，轉而發展一種個人風格，同時對希涅克和秀拉的畫作感到厭惡。事實上，貝納的厭惡感極為強烈，甚至反對希涅克加入梵谷在「豪華餐館」主辦的聯展。雖然貝納與高更都討厭分割派，但是也經常為了其他藝術問題爭得面紅耳赤，令梵谷大傷腦筋。貝納青少年式的絕對標準，只會激起高更武斷的評判。後印象派畫家之間的衝突及高更和貝納的爭吵，使得梵谷渴望組成一個藝術團體，用互助合作的和諧取代金錢憂慮和派系傾軋。寫給貝納的信中，他特別惋惜「他們（藝術家們）想要自相殘殺的不幸內鬥」，提議畫家應該相反地「彼此像戰友般」相親相愛。20

貝納與同在柯爾蒙畫室的另一位耀眼年輕藝術家安格丹，無可否認地是一八八七年巴黎兩位最前衛的藝術家。舉例來說，如果檢視安格丹的〈克利齊廣場，傍晚〉(La Place Clichy, Evening)或是貝納的〈安涅爾之橋〉(Bridge at Asnières)，就可發現分割派任何作品所不能及的形體簡化與圖畫空間平整。

當秀拉、甚至雷諾瓦一改印象派的模糊輪廓，恢復清晰的邊緣後，安格丹不僅讓輪廓完整，還以厚重的線條作為加強。事實上，這些輪廓與彩繪玻璃的鉛框，或中古世紀繪製瓷釉作品的金屬**掐絲琺瑯**（cloisons）*（這項風格稱為掐絲琺瑯主義（Cloisonism）極為類似。但是安格丹雖然有原創力，卻仍採用印象派的修短人像、傾斜透視與喚起某個時間和空間的作畫技巧。〈克利齊廣場，傍晚〉的主題（描繪寒冷蒙馬特街頭肉店前方熙攘攘的巴黎人群）及構圖（匆忙人群的中央拉長至遠方），也許可見於竇加或卡玉伯特（Caillebotte）的油畫。相較之下，貝納的〈安涅爾之橋〉消除所有印象主義的痕跡，呈現驚人的平塗與簡略形體，以及非自然主義的無曲折變化色塊。最顯著的是火車頭駛入右上方，像孩童畫火車的初步作品；其大膽衝入畫作表面，與左下方一個幾近抽象形體的翻覆遊艇相互呼應。船身拉長的弧度強有力地宣告持續出現在背景的鐵橋平塗弧形主題。也許畫中最大膽的元素是兩個走在碼頭邊的背影。這對神祕男女──男子戴著大禮帽，女子戴頭巾──只是清晰、純黑的剪影，沒有任何造型。即使從二十世紀的眼光看來，貝納的畫作亦鮮少呈現優美繪圖或完美技巧，不過他顯然在概念上跨躍了一大步。

為什麼安格丹、貝納及梵谷、高更或多或少皆受到這種畫風吸引？藝術史家的臆測，通常是反溯過往──包括日本版畫、義大利文藝復興時期前的作品、埃匹納圖像（Images d'Epinal）**和受歡迎的雕刻，或者展望未來──認為貝納與安格丹的創新之舉是走向二十世紀抽象主義的必然之路。第二種解釋令莫里斯・德尼斯（Maurice Denis）格外心動，他在貝納繪製〈安涅爾之橋〉後僅僅兩年，為了藝術辯護而聞名。在可能由羅傑・佛利（Roger Fry）撰寫的文字中，德尼斯指出：「要記住，一幅畫成為一匹戰馬、一位裸婦或一些趣聞軼事之前，基本上是一個以某種秩序的色彩覆蓋之平面。」[21] 但是

掐絲琺瑯主義與後印象主義有關的發展，不只是梵谷與高更表面上的有趣實驗。我們可以看到，梵谷在日本版畫中找到一個非西方社會的理想境界。而高更已經達到後印象派的美學觀點，認為基本形體與色彩能迴避人的「學習」，引發原始的情緒。這兩位藝術家的作畫形式總是帶有藝術外的含意，要不就是與視覺呈現相同的內心狀態，要不就是透過畫布，從病態和頹廢文化中求得精神解放。

五

雖然與西奧的交易令高更為之振奮，他仍在一八八八年一月底左右離開巴黎。他向瑪蒂解釋說：「投入市場前夕，我必須為我的畫盡力，而我打算前往不列塔尼的阿凡橋繪畫六個月。」22 他必定覺得西奧會為他安排一個更盛大的「市場投入」，所以需要製造大量新作品。他也許還想為一八八九年的萬國博覽會（Universal Exhibition）做準備。待在巴黎只會阻礙他的雄心壯志。那裡生活費太昂貴，太容易使人分心，而且無法提供他適合的繪畫題材。高更向來不喜歡描繪都市生活。如今他的整個藝術特性仰賴於捕捉鄉間「原始人」的神態，不管他們是馬丁尼克的黑人女性，或是不列塔尼的農民。

高更的離去對梵谷是一種刺激，梵谷旋即在二月十九日啟程前往亞耳。但是高更離開，只是梵谷逃離這個城市的眾多原因之一。就他的身心健康看來，巴黎充滿壓力與過多刺激，令人難以忍受。後來他向高更表

* 俗稱「景泰藍」。
** 源於法國，刻在木板或石板上的畫作類型，通常描繪歷史人物、事件、傳奇、受歡迎的詩歌內容等，其廣受歡迎歸功於十九世紀埃匹納地區的印刷工業化。

示：「當我離開巴黎時，（我的）身心已經嚴重受創，甚至幾乎養成酗酒的習慣。」[23] 他也需要一個更寧靜的地方，沉澱過去兩年所有思緒。梵谷從亞耳寫給西奧的信中指出：「除非能在巴黎找到一個地方讓人靜居和休養，找回平和與均衡，否則我幾乎不可能在那裡作畫。」[24] 當然，他遷居亞耳又落入「坐這山望那山」的模式。一如他在海牙、德蘭特、安特衛普和巴黎的心態，他總認為下一個地方能夠救贖自己，所以如今普羅旺斯可望讓他獲得救贖。至少能讓他避開北方另一個寒冷的冬季。

梵谷前往南方的藝術動機醞釀多年。早在一八八六年秋天，他就曾寫信給畫家友人賀瑞斯·李文斯（Horace Livens）表示：「到了春天──大約是二月或更早一些吧──我可能將前往充滿藍色調與鮮豔色彩的法國南部。」[25] 梵谷希望居住的世界，能符合自己與他崇拜之藝術家的明亮色彩及光度。在聖雷米（Saint-Rémy）時，他將前往普羅旺斯的原因簡述於寫給西奧的信中：

我親愛的弟弟，你知道我來到南方投身作畫有一千個理由。我希望看到不同的光線，想像著如果在晴空下望著大自然，或許更能了解日本人的感受和繪畫。我也希望看到更強烈的陽光，否則無法從德拉克洛瓦的手法和技巧了解他的畫，因為任何人都會覺得北方的濃霧隱蔽了色彩的三稜鏡。[26]

除了期待更了解德拉克洛瓦，他也想更直接接觸啟發塞尚及特別是蒙地西利靈感的風景。現實考量亦讓巴黎逐漸變得無法生活。梵谷找不到模特兒，也不能在街頭作畫。此外，一旦梵谷離開，西奧終於能讓公寓恢復整潔，必定欣然同意資助梵谷在法國南部的開銷。最後，梵谷希望成立一個「南方畫室」（Studio of the South），不僅吸引一批志趣相投的藝術家，還能疏解他的經濟負擔。

梵谷前往法國南方似乎無可避免，但是選擇亞耳的原因倒是一個謎。

與阿凡橋不同的是，亞耳不曾有藝術家居住。梵谷也許從羅特列克等藝術家友人口中，或是從阿方索‧都德（Alphonse Daudet）等作家筆下聽過這個城鎮：羅特列克曾口沫橫飛地談論他在普羅旺斯的童年生活，都德所寫的法國南方故事令梵谷相當佩服。但是也可能他從未打算把亞耳當成最後的目的地。起初他或許想像亞耳是一個起點，之後再轉往馬賽等城市發展，馬賽是他心目中英雄蒙地西利的故鄉。事實上，西奧在一八八八年初寫道，梵谷「先去亞耳探視環境，然後可能前往馬賽」。[27]

梵谷在巴黎的最後一個晚上，與貝納合力把畫作掛在西奧公寓的牆上，如此一來，畫作就能取代離開後的梵谷。大批自畫像栩栩如生地傳達了他的精神。然而，這個舉動似乎是為了安撫梵谷的恐懼，遠甚於讓西奧安心。一如「南方畫室」的構想，當他隻身前往陌生的地方時，想到自己仍存在於西奧的生活中，必定感到安慰。抵達亞耳不久，他排解寂寞的方式，就是懷抱著更偉大的夢想——與高更共用他的畫室。

一

從這年冬季到高更前往亞耳陪伴梵谷的一八八八年秋季，兩位藝術家的作品都有極大進步。梵谷最知名的是達到「鮮黃色調」時期，創作出一些作品中造詣最高的畫作。高更在阿凡橋終於掙脫印象主義的所有痕跡，繪製出第一批純粹象徵主義的畫作。若說兩位藝術家此一時期的書信往返，對於彼此藝術上的進展占有不可或缺的地位，有些言過其實。但是這個關係當然影響雙方作品的內容、品質，並隱約影響畫風。就情緒層面來看，這對梵谷影響至巨；為了與高更同住黃屋，他從滿心期待變成過度執迷。然而，高更收到許多梵谷寫來的信，也看過梵谷寫給貝納的信，並非全然不受影響。高更沉浸在一種感受中，其深度是他在巴黎幾乎不曾體驗的。

這段期間最具戲劇性的，是關於高更將何時與如何前往亞耳一事。早在五月分時，西奧與梵谷就曾提議供給高更在亞耳的生活費，換取他的畫作。但是高更在五個月後的十月二十三日，才總算抵達亞耳。高更滯留阿凡橋的理由很多。他在加勒比海染患的疾病纏綿未癒，離開阿凡橋前，必須清償積欠醫生與旅館的大筆債務。健康及經濟狀況的不穩定，導致他與梵谷的通訊斷斷續續，也無法做出前往南方的明確承諾。高更是否前來亞耳的決定一直不確定，把梵谷推向極端的期待、憤怒和絕望。高更理想化的地位、冷漠的態度和經常保持沉默，促使他成為疏離而「不偏不倚」的分析者，得以探知梵谷顯現的各種恐懼與幻想。

雖然梵谷與高更往返的許多信件已經遺失，我們仍然可以從梵谷寫給西奧幾乎一天一封文情並茂的家書，追蹤到這項提議的演變，以及梵谷對事件起伏的反應。梵谷向西奧詳細報告他對於高更的最新看法。除了高更寫給梵谷僅存的信件外，高更寫給舒芬內克的信中，偶爾也透露對梵谷

CHAPTER 4
尚萬強與佛僧──梵谷等待高更

JEAN VALJEAN AND THE BUDDHIST MONK
VAN GOGH IN ANTICIPATION OF GAUGUIN

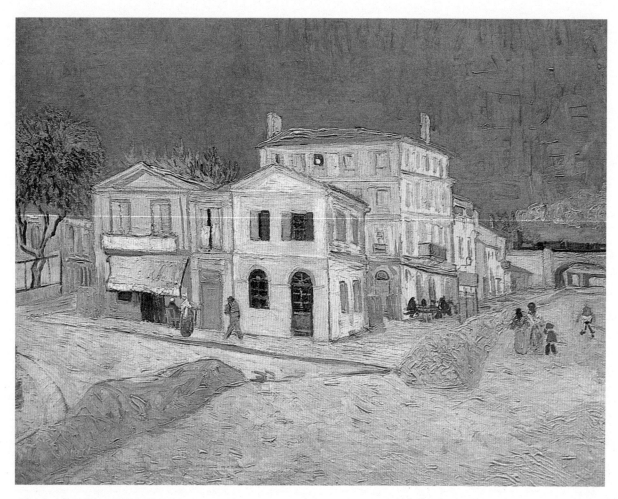

圖4.1——梵谷｜梵谷的房子｜1888

兄弟隱藏的感想。毫不令人驚訝的是，兩位藝術家都在背後批評對方的動機。然而，前往亞耳的提議，反而是後來較不熱中此事的高更最先埋下種子。他在二月寫給梵谷的信中，抱怨財務困窘且健康不佳，要求梵谷與西奧伸出援手。高更的一句「零是一種負能量」[1]，鮮活地道出淒慘的經濟狀況。他表示願意降低畫作的價格。梵谷最初的反應是寫信給澳洲畫家友人約翰・魯塞爾（John Russell），說服他購買高更的作品。這項努力並未立即獲得成效，數星期後，梵谷又聽到壞消息，高更在信裡提及阿凡橋的多雨氣候和他的久病不癒。梵谷非常關心高更的處境，告訴西奧，他「對高更的苦難深感遺憾，尤其如今他的健康惡化」。[2] 但是此時，梵谷仍對幫助這位比他年長的藝術家無能為力。

直到五月一日，梵谷開始租下「黃屋」（圖4.1）後，邀請高更前來亞耳的構想才逐漸浮現。梵谷原本居住在並不滿意的卡黑爾飯店（Hotel-Restaurant Carrel），他不喜歡這裡的食物，而且覺得住宿費太昂貴。黃屋解決了許多問題。這棟建築有兩層樓，每一層有兩個房間，足以容納一間畫室、一間臥室、一間廚房和一間客房。梵谷即將脫離居住在飯店中的折磨，享受一個屬於自己的寬敞住處。黃屋還有幾項非現實考量的優點。從窗戶望出去是一座公園，擁有可以入畫的迷人景致。屋子牆壁如同令他神魂顛倒的亞耳太陽與麥子，都是黃色。而且最特別的是，這棟房屋是雙拼建築的其中一半，另一半是一間雜貨店，這必然迎合他對雙雙對對形式的喜愛。

梵谷無法立刻搬進黃屋。因為屋子需要修繕和裝潢，梵谷起初將它當作工作室，仍繼續住在卡黑爾飯店，後來因為帳單的事與飯店發生爭執，遷居「車站咖啡店」（Café de la Gare）。事實上，到了九月他才首次在黃屋過夜。

然而剛開始，他想與另一名藝術家同住黃屋。在宣布租屋的那封信中，梵谷向西奧表示⋯⋯「也許高更會來南部？說不定我可以安排麥克耐特（MacK-

night，美國畫家友人〉前來。伙食各自準備。」3 梵谷希望尋找室友的部分原因，是他在亞耳相當寂寞。他不曾說普羅旺斯方言，沒有什麼朋友，除了咖啡館侍者，好幾天沒有交談的對象。他對西奧所說的「人總是因為孤寂而感到失落」，是他對於貧乏社交生活產生的眾多典型悲歎之一。4 梵谷對花太多西奧的錢也感到內疚。亞耳的生活費比他預期高，他希望藉由增加一名夥伴，證明西奧的慷慨大度。根據梵谷的估計，他和這名夥伴將仰賴西奧原本資助梵谷一人的金額過活。然後西奧可以得到兩位藝術家的畫作，而非只有一位藝術家的作品，從而獲利。

過了一個月，梵谷尚未向高更發出首次提議。這段時間，高更的情況變得相當急迫，他克服害怕打擾西奧的心情，直接寫信給西奧。高更告訴西奧，他非常難堪，因為過去三個月都是以賒帳的方式住在旅館。梵谷聽聞他的慘境後，寫信給高更，指出他弟弟也許會每個月寄給他倆兩百五十法郎，以交換畫作。看過梵谷信件中提出這項草案的西奧，隨後做出更正式的陳述，通知高更每每月可以得到一百五十法郎，代價是以一幅畫作為回饋。雖然梵谷告訴西奧，這項新安排也許「甚至意味著一項獲利」，然而他向高更敘述此合作有望的計畫時，語氣不只是單純的商業交易：

……如果我可以找到另一個有意前來南方工作的畫家，他和我一樣，完全專注在繪畫上，甘心生活得像個僧侶，每兩週只上妓院一次，其餘時間都忙於工作，而且不願意浪費時間，這對他可能是一份好差事。5

在意識層面上，梵谷提及「生活得像個僧侶」，暗指他一再夢想的畫家團體，每個人都以僧侶般無私與奉獻的精神，致力藝術創作。但是〈宛如佛僧的自畫像〉（Self-Portrait as a Buddhist Monk）表達出對貞潔與苦行的全神貫注，

同時暗示梵谷內心深處需要確保能自我控制衝動。他正處於一段狂躁期，必然擔心各種衝動讓他無法承受。雖然他明白地將僧侶般的生活與壓抑性慾畫上等號（亦即「每兩週只上妓院一次」），卻也顧慮他的攻擊與自虐傾向，以及向來混亂的生活習慣。

梵谷一定以為高更將熱情擁抱這次機會，覺得一個烏托邦「南方畫室」。但是他失望了。高更回覆梵谷的信件已經亡佚，但是顯而易見地，他的反應最糟可能是怯步，最好也不過是妥協。梵谷寫給西奧的信中引述高更的字句：「原則上我接受你的提議」，但是高更顯然並未透露有意離開阿凡橋。[6] 梵谷好不容易才想出一個解決高更困境的辦法，必然因此感到委屈。

然後梵谷迅速將受傷的自尊，化為鎮定而自持的牽強主張：

我以為他的手頭拮据，而我有錢，這個男人的作品比我好⋯所以我說，他應該分得我一半的錢，如果他願意，那就給他。[7]

但是如果高更手頭並不拮据，那麼我也不急。我絕對撤銷我的提議⋯如果他對此並不熱中，如果有沒有這項計畫對他都一樣，如果他心中另有盤算，那就讓他維持獨立，我也維持獨立。[8]

這種過度辯解的情形在後來的信件中隨處可見。梵谷不斷抱怨高更未現身，同時對高更的到來望眼欲穿之後，開始脫口而出激烈的言詞，例如「**我們不需要他**」、「別以為單獨作畫會困擾我」，以及「如果得知他（高更）不來，我一點也不會苦惱」。[9]

高更對梵谷這項邀約反應冷淡的原因之一，是他自己對於組織一個藝術家協會已有宏大的計畫。他在近期公開的一封寫給舒芬內克的信中，解釋了這項計畫。[10] 首先，高更告訴舒芬內克，梵谷提議他前往亞耳，令他「感到困擾」，而他需要朋友的忠告。他說自己差點接受這項提議，但是不想遠離巴黎，這樣才能安排他的「宏大計畫」。這項計畫是向拉瓦爾家族募集五十萬法郎資金，籌設一個專門展出「有才華年輕人所繪、價格合理畫作」的藝廊。每名藝術家會員必須捐贈十件作品，取得免費展出的機會，並有一種「強大聲音」在市場上吹捧他。藝廊將謀取不參與經營的匿名合夥人贊助，這些贊助者會獲得捐贈藝術品的增值利潤。高更並未清楚說明藝術家和匿名合夥人將取得多少股份。但是他指明這項企業將由西奧·梵谷帶頭領導，而且為一群被杜蘭─魯爾藝廊視為印象派畫家的新一代藝術家圓夢。此外，它將掌握漸增的後印象派作品小部分買家，為前衛藝術創造一個中心市場。高更被這個宏大的計畫沖昏了頭，不僅堅持舒芬內克「絕對匿名」，「絕對」（absolute）這個字還以英文字母大寫書寫，下方畫了底線以示強調。

再也沒有任何例子，比高更與梵谷對藝術家團體南轅北轍的想法，更能彰顯兩人的不同。梵谷夢想一個幾近宗教的團體在鄉間開誠佈公地戮力合作；高更幻想一個現代都會、祕而不宣、鎖定市場目標，且以賺錢為根基的團體。兩者觀念的衝突，使梵谷面對高更委婉拒絕前往亞耳一事時的憤怒，轉化為對高更藝術計畫的大肆抨擊。這股怒氣迫使聖潔的梵谷意外迸出反猶太情結：

但是如果高更與他的猶太銀行家明天前來，為畫商協會而非藝術家協會向我索取十幅畫，我會說，我不知道是否有自信能交出十幅畫，不過我樂意

交給藝術家協會五十幅畫。[11]

在同一封寫給西奧的信中，他在附筆中寫道：

我覺得高更計畫格外奇怪的一點是：協會給予藝術家保護，交換藝術家提供的十幅畫作；一旦藝術家這麼做，這個猶太團體「一開始」就能取得多達一百幅畫作。天哪，這個協會對藝術家的保護根本不存在。[12]

然而梵谷也顯現令人驚訝的敏銳心理。他明白就算是世俗而現實的高更，也和任何人一樣，可能沉溺在自己問題的夢幻解決方式中。他提到高更的計畫「是一種海市蜃樓，是窮困潦倒的錯覺，你愈窮困潦倒──尤其當你疾病纏身時──就愈會想到這種可能性」。[13]

接下來數月，高更持續捎來的訊息有好有壞。他又寫了兩封信，重申同意前往亞耳，但未透露啟程的確切時間。到了七月底，他終於坦承台高築幾乎讓他無法抽身。直到十月初，梵谷收到一封信，讓他對高更的意向完全樂觀。但是高更的健康和財務問題依然不佳，梵谷心存一絲絲懷疑。直到高更在抵達前一週寫信通知梵谷說，他已經先把行李寄過去，才讓梵谷解除疑慮。

高更無止盡的延期，增加梵谷對這個兼具吸引力與威脅性人物的愛憎情結。高更遲滯不前的五個月期間，梵谷的態度瞬息萬變，從奉承與理想化對方，到激烈地反唇相譏，再到心生暗鬼。梵谷對高更的關心在他的信中經常重複出現。他一再表示：「我時常想到高更」、「我很好奇高更會怎麼做」，或是「我的整個思緒……都放在高更身上」。[14] 雖然在租賃和裝修黃屋上費了不少工夫，他卻一再堅稱，願意放下一切前往阿凡橋，如果那

是他與高更共同作畫的唯一方式。可悲的是，他將高更對這項計畫的無情沉默，解讀為高更「默許我的建議」的徵兆。由於他太渴望與高更同住，所以出現明顯的筆誤。寄了數十封信給巴黎的西奧後，他兩度將信封上的地址由「勒比克街」，錯寫為「拉瓦爾街」(rue Laval)。梵谷顯然希望取代拉瓦爾的位子，成為與高更共處一室的人。後來，當拉瓦爾前去阿凡橋，梵谷很害怕高更會拒絕他的提議，反而偏愛與老友「結合」。[15]

梵谷對高更的崇拜，在十月初寫給西奧與高更的信中達到高峰。他當時剛收到高更寄來一封「非常值得注意」的信——「這是非常重要的事」——讓他得以一吐鬱積的情緒。[16]尤其讓他興奮的是，可能前往亞耳的不只高更，還有貝納、拉瓦爾、甚至其他人。得知藝術家團體美夢即將成真，他滿腦子充滿狂喜。然而，他構想中的並非一視平等的團體。被梵谷形容為「非常偉大的大師」和「在個性與才智上高人一等」的高更，毫無疑問將成為畫室領袖。[17]「我一開始就明訂，」梵谷告訴西奧：「必須有個住持維持秩序，那個人當然非高更莫屬。」[18] 在高更的領導下，藝術家僧侶團體將進入一個全新的時代：

……我們應該擴大我們的事業，試圖尋找一個為求復興而非衰微的畫室……我們的起步良好，它將為我們開啟一個新時代……我們應該致力於作個可以屹立不搖的一代畫家。[19]

但是梵谷褒揚高更為這個革新運動的精神領袖還不夠。他在寫給高更的信中，甚至必須貶低自己：

我總是認為與你相較之下，我的藝術理念極為平凡。

99

我總是具有一種野獸的粗糙熱情。

我忘記一切，只為追尋萬物的外在美麗，而那是我無法複製出來的，因為我的畫只能表達醜陋與粗糙……[20]

梵谷用同一個形容詞「粗糙的」(coarse)，形容他的「熱情」與他的「畫」。因此他合併描述自己的個性與藝術（正如他的習慣），藉由自慚形穢襯托高更的優越。此外，「野獸的粗糙熱情」一段話，令人聯想起他在努昂時期歸咎父母讓他變成「大野狗……有濕濕的爪子……一隻骯髒的動物」。[21]如此一來，梵谷變成淘氣的小孩，高更代表父母的權威。最後，原本數月來反對這項支出的梵谷，卻做出另一項自虐式的自我貶抑行為，堅持西奧給付高更火車票錢**為當務之急，雖然必須掏出你和我的錢。但是為當務之急」。**[22]

高更迅速成為梵谷的另一個父親角色。梵谷信中對高更的極度理想化，以及將高更奉為「住持」，就足以證明這點。雖然梵谷可以把弟弟當成「二號父親」，不過高更年紀稍長，同時是一個育有大家庭的真正父親，更能勝任這個角色。事實上，梵谷當時剛知悉他的背景，並且合理地擔心把高更叫來亞耳，將讓他遠離妻小。梵谷待在亞耳那年，非常渴望擁有一個父親角色。他過分沉浸在先前傲慢老師莫弗的死訊中，甚至畫了一幅畫作為紀念。繼「唐吉老爹」後，取而代之的是仁慈而德高望重的約瑟夫·魯林（Joseph Roulin）。梵谷在七月與這位當地郵差結交為友，他說：「雖然他的年紀不足以當我的父親，但是（他的）寡言、穩重及對我的呵護，一如老兵對待一個新兵一樣。」[23]梵谷專注於繪製農夫帕提昂斯·艾斯卡里埃（Patience Escalier）的肖像，這名農人酷似他的父親。這一切還不夠，他在高更即將到來前，打算繪製一幅父親的真正肖像，搭配剛畫好的那幅母親肖像。

兩人關係所包含的戀父情結本質，讓梵谷視高更為良師益友的態度格外緊張與曖昧。一方面，梵谷甘心受教：

……他的到來將改變我的畫風，我會有所收穫……[24]

……（我希望他絕對會影響我）……[25]

另一方面，他覺得被迫必須護衛自己的個性：

……然而我極度渴望讓他看到我有新東西，而不單是受他的影響支配……在我能向他展現不容懷疑的個人特色之前。[26]

這段心路歷程的焦慮不安，透露梵谷對於拿捏極端屈服與極端反叛之間的平衡點，感到沒有把握。他已經錯估自己與高更的親密程度，先是在數封信中以較熟稔口氣的「你」（tu）稱呼高更，發覺高更未以同樣稱呼回敬，便改口為較生疏的「您」（vous）。同時，他一再承認，爭吵將可能危及兩人的合作關係。

然而這種「影響力焦慮」並未讓梵谷產生一套完全不同的情緒反應。梵谷渴望將高更從阿凡橋的絕望中解救出來，令人回想起他在海牙與席安同居時盤踞心頭的拯救幻想。他成為對席安呵護備至的好母親，試圖彌補幼年母親失職的缺憾。如此一來，他不再是無助的小孩，任由父母的一時興起擺布；相反地，他成為可以決定別人存亡的人。在這椿案例中，他說服自己，高更在阿凡橋嘗盡苦頭，只要把他帶到亞耳就能解決問題。在阿凡橋受苦的高更，正面臨「極大的麻煩」、「生活在水深火熱之中，無法逃離」，而且「龍困淺灘」。[27] 在亞耳，他將「較快康復」、「擁有平靜與安寧」，

而且「像藝術家般自由呼吸」。梵谷執著於這個幻想，因此誤將高更的自畫像〈悲慘世界〉（Les Misérables）視為一種生理痛苦，而非精神痛苦的表達：[28]

高更在畫像中看起來病懨懨的！！[29]

……你會明白我對高更肖像的感想。太黑暗，太悲傷……但是他會改變的，而且他一定要來……再也沒有任何事比高更加入我的行列更為急迫和妥當。[30]

梵谷在另一篇文章中，幾乎對他的潛意識幻想直言不諱。他表示，他和西奧應該「像一個家庭的母親般」對待高更。[31]

然而，梵谷的母愛未能排除其他較不親愛的態度。就梵谷的負面情緒而言，他對高更的猜忌結合偏執與敏銳的觀察。大致上，梵谷懷疑高更是攻於心計的「投機客」，只有「在對他有利的情況下」[32]，才會維持忠誠。

梵谷寫給西奧的一封信中，充斥著對高更意圖的懷疑：

我直覺認為高更是陰謀者，他自以為處於社會的最下階層，想靠誠實但非常圓滑的方式，贏得一席地位。[33]

更精確地說，梵谷懷疑高更利用前往亞耳的邀約，作為一種保障。雖然高更曾再三保證會前往亞耳，但是唯有當他無法賣出足夠的畫作，或無法找到更慷慨的贊助者時，才會前往：

我認為高更寧可在北方與他的朋友們共同奮鬥，幸運的話，他將賣出一幅或甚至更多的畫作，也許還有其他計畫，而不會來加入我的行列。[34]

至於高更，或許他讓自己隨波逐流，沒有想到未來。或許他認為我會永遠待在這裡，反正他已得到我們的承諾。[35]

……我們可以知道，要不是拉瓦爾沒什麼錢，高更老早就暗自遠離我們了。[36]

有趣的是，梵谷明白自己誠摯的性格，讓他看似無法了解人世險惡。他告訴西奧，高更「不太知道我能夠考慮到這一切」。[37]

高更對亞耳真正的感覺為何？為什麼他在阿凡橋待了那麼久？高更的疾病與債務的確負擔沉重，但是他狡詐地塑造出一種印象，讓人以為這兩者是他滯留不列塔尼的唯一理由。從他的藝術觀點來看，他在阿凡橋擁有豐富的題材，包括不列塔尼風光、穿著傳統服飾的農民、宗教紀念建築與民間習俗，這些都讓他深深著迷。逗留阿凡橋這段時期，他向舒芬內克陳述的一句話成為名言：「我喜愛不列塔尼，它有狂野和原始的氣息。當我的木屐敲在花崗石地上時，我聽到想在繪畫上表達的沉滯、瘖然而強有力的音調。」[38] 他也喜歡待在巴黎，接近當時正在經營葛羅雅內旅舍（Pension Gloanec）的貝納寬容而美麗的妹妹瑪德琳（Madeleine），以及愈來愈多景仰他的年輕藝術家。事實上，高更開啟了梵谷心中的恐懼，因為他正在建立一個替代的北方畫室（Studio of the North），成員包括他自己、拉瓦爾、貝納、新進者亨利・莫瑞（Henry Moret）與恩尼斯特・德・榭梅拉（Ernest de Chamaillard）。所以當高更七月寫信給梵谷表示，要不是「為了討厭的金錢問題」，他「已經打包好行李」的說詞，多半是虛情假意。[39] 他何必離開阿凡橋的熟悉山丘，前往炙熱而蚊蟲肆虐的不熟悉南方呢？

決定前往南方的因素不只是瑪德琳・貝納的離去，以及不列塔尼即將到來的嚴冬，還包括意想不到的金錢收入。桑伯父過世後，留給西奧一小

筆遺產，西奧將部分資金投注於亞耳計畫。這些資金加上十月初出售價值三百法郎陶器的收入，足以讓高更償還債務，買下前往亞耳的火車票。高更前往亞耳的動機並非單純為了金錢。除了真心喜愛梵谷和對亞耳充滿好奇，他也希望受到西奧這位重要畫商的眷顧。他認為亞耳只是一段小插曲，等他養好病，存下足夠的錢，就展開另一趟馬丁尼克的旅程。

高更寫給妻子和舒芬內克的信中，並未輕視亞耳計畫。相反地，他提及這項邀約，只是為了誇耀自己找到如此仁慈而欣賞他的贊助人。他將梵谷一封文情並茂的信寄給舒芬內克，讓舒芬內克向一名收藏家展示，意味著：「你並不是唯一尊敬我的人。」[40]的確，高更對這件事過度驕傲，在一封寫給舒芬內克的信中，他懷疑西奧邀約他前往亞耳，只是為了利用他日後提升的知名度：

注意聽好，此刻**藝術圈**對我有利；從一、兩次輕率的言論和保證中，我知道無論（西奧）有多喜愛我，也不會親自來到南方養活我。他像一個謹慎的荷蘭人般勘查地形，意圖盡自己最大的力量，排除一切，推動這件事。[41]

西奧向來自我犧牲和淡泊名利，要是沒有揭露高更醜陋的一面，如今看到西奧被形容為貪婪地壟斷高更畫作市場，便顯得有些古怪。高更具有強烈的自主意識，幾乎不可能承認自己依賴他人的慷慨解囊過活。他以浮誇的態度表明，梵谷兄弟作此決定的原因是欣賞他的才華，而非同情他的苦難。這種毫不正確、更別提忘恩負義的解讀方法，只會凸顯高更的自我中心，而他將這份心態投射在西奧身上。

對於梵谷苦苦哀求他前來亞耳的信件，高更以賠罪、恩賜施惠、同情和辯護作為回應。九月時，梵谷責備高更與貝納遲遲沒有繪製彼此的畫像，

以利交換畫作。雖然高更回覆梵谷信件的速度慢得令人生氣，前往亞耳的速度更慢，但是他對梵谷的憤怒卻佯裝驚訝，還虛偽地告訴梵谷：「**朋友**不會生彼此的氣。」在同一封信中，他告訴梵谷，他如此爭吵著要他非得前往南方，等於是在「落井下石」。高更嚴肅地提醒梵谷，他已經寫了一封正式同意信，似乎表示一切已定案；然後又說，要是他沒有償還債務就離去，就算做了「**壞事**」（mauvais action）。[42] 這個語氣捕捉了高更最善操控的一面。

他否認對方說他遲疑不前的指控，然後將罪過推給梵谷，而非自己承擔。

高更與梵谷對亞耳的合作，基本上抱持不同的期望。對於高更，這項計畫暫時解決金錢不足與冬季住所的問題。他不希望成為法國南部藝術家協會的「住持」，反而著眼在更遙遠的熱帶地區作畫，並於巴黎尋求成功。至於他與梵谷的關係，他必定希望對方是忠實而溫順的同伴，如同拉瓦爾一般，索求不多。另一方面，對梵谷而言，高更的到來將預告新時代的開始。

高更可望協助創立一個烏托邦團體，不僅生產傑出的藝術品，還能解決藝術家生活現有的物質不足的問題。亞耳藝術家協會並非權宜之計，而是一個永久機構。確實，梵谷向西奧堅稱，高更會「永遠與我們同在」，亞耳藝術家協會將「比我們更為長存」，聽來令人鼻酸。[43]

梵谷心中某個角落一定知道這個夢想不可能實現。他連與極具同情心的親弟弟共住一間公寓都完全搞砸了，又如何與一個在許多方面陌生且個性易怒的人和平共處？至少在某些程度上，他仍堅持這項主張，因為這引發其潛意識對耶穌基督的強烈認同。而他以數種方式指出，藝術家協會形同耶穌基督與他的十二門徒。他將渴望已久的藝術家協會與拉斐爾前派（Pre-Raphaelite Brotherhood）十二位成員相提並論，而且在高更抵達前不久，奢侈地為黃屋買下十二張椅子。此外，他兩度試圖在客西馬尼花園（Garden of Gethsemane）繪製基督像，卻又予以毀壞。毀掉兩幅油畫的表面原因是少了

模特兒，無法完成如此具野心的作品。但是，事實上，他必定對一個如此緊密觸動其最大希望與恐懼的主題——亦即一個高尚協會的創立，以及協會因為一名成員的背叛而瓦解——深感困擾。

二

梵谷在這個時期一心等待高更，對他的藝術是否有所影響？我們首先必須將梵谷信中描述的高更實際畫作與藝術觀點，與梵谷想像中那位即將成為夥伴、老師和南方畫室創辦人之一的人物區分。後者，也就是想像中的高更，對梵谷發揮無比影響力，一如催化劑般，讓梵谷一八八八年的作品產量極為豐富。梵谷特別繪製了數十幅素描，希望出售後為高更籌措旅費；大致說來，他竭盡心力繪製一大批可能令高更刮目相看的作品。高更即將到來，也造成梵谷在畫中採用樂觀的圖像，例如太陽、向日葵、水果、散步的情侶，以及播種者，這些與他理想中的日本及烏托邦兄弟會有關。

然而，梵谷對高更的著迷，在他布置的黃屋裝飾，尤其是特地為高更房間掛設的繪畫，最能不言而喻。在這裡，梵谷的作畫動機不只是為了展現他的藝術才華，也在創造一個取悅高更、讓高更無可抗拒的環境。

和往常的自我犧牲行為一樣，梵谷保留了樓上兩間臥房中「比較漂亮」的那間給高更。他將滿足於「全用白色松木製作」的「簡樸」家具，高更則享受「優雅」角落房間中布置的核桃木床、梳妝台和衣櫃。[44] 在高更的臥室，梵谷按照計畫放置兩類令人印象深刻的裝飾畫作——其中一系列為向日葵靜物畫，另外四幅是特別命名為〈詩人的花園〉（Poet's garden）的公園風景畫。當然，向日葵系列是梵谷最知名的作品，高更的影響力延伸得如此廣大，激發了這些代表作，真是了不起的事。但是為什麼選擇為高更畫向日

葵呢？梵谷在他的信中強調畫中震撼的視覺效果。如同「本能地尋求對比」的日本人一樣，他將「美麗的黃色向日葵」大型油畫，掛在小房間裡。[45]「鉻黃」會從「最淡雅的維洛內些綠（Veronese）＊」一直到「寶藍」的背景襯托下，跳脫出來，達到色彩的「和諧」。[46] 在認同招絲琺瑯畫法的情況下，向日葵呈現「哥德式教堂彩繪玻璃窗戶」的效果。[47] 除了這些主要考量，梵谷選擇向日葵的理由，也可能是因為高更首次與他在巴黎交換畫作時，選的就是兩幅向日葵靜物畫。向日葵也象徵忠誠和愛，與梵谷視高更為相親相愛的藝術家協會領袖概念不謀而合。最後，梵谷向西奧聲稱，他將創作「數打」的向日葵藝術品的力量。他希望這些明亮、飽和而爭妍鬥豔的黃色與橘色，以及在花梗間若隱若現，像大眼球、臉或太陽的奇妙圓盤，能夠喚得高更的回應。

梵谷雖然沒有解釋向日葵的象徵意義，但是對〈詩人的花園〉系列作品，則提供明確的圖像訊息。在梵谷坦承自己藝術品的拙劣與「粗糙」的熱情同一封信中，他告訴高更：

我特地布置了你即將居住的臥室，亦即詩人的花園……它是有著植物與灌木的普通公園，令人幻想風景中存在著詩人波提且利、喬托（Giotto）、佩脫拉克（Petrarch）、但丁（Dante）和薄伽丘（Boccaccio）。布置的時候，我試圖解開構成鄉村永久特質的重要事物。

繪製花園時，我希望它令人聯想起這裡（或者亞維儂（Avignon））的老詩人，佩脫拉克，以及住在這裡的新詩人——保羅‧高更……無論這個舉動有多笨拙，你可能會發現，當我布置你的畫室時，正抱持非常強烈的情緒想念著你。[48]

梵谷提及波提且利、喬托、佩脫拉克、但丁和薄伽丘，是因為不久

前在《兩個世界的回顧》（*Revue des Deux Mondes*）一書中，看到亨利·科欽（Henri

Cochin）的文章〈薄伽丘，根據其當代作品與證言〉（*Bocace, d'après ses oeuvres et les témoi-*

gnages de ses contemporains）。[49] 科欽討論的這二人物若非十四世紀初傑出的藝術家，

例如喬托，就是著名的友誼串連，包括但丁與維吉爾（Virgil）、但丁與佩脫

拉克，以及佩脫拉克與薄伽丘。梵谷提及佩脫拉克，不只是為了恭維高更，

將高更比擬為佩脫拉克，也指出普羅旺斯擁有高貴而充滿藝術成就的過

往。梵谷一直害怕高更發現亞耳的破舊和乏味，不像饒富傳統的阿凡橋那

麼具吸引力。私底下，梵谷一定被科欽的文章誘發了一些幻想。他和高更

將加入但丁、佩脫拉克與薄伽丘開創的行列，成為著名的友人及偉大藝術

家。梵谷認為蒙地西利與薄伽丘近似，而他認同蒙地西利，因此將扮演薄

伽丘的角色，面對類似佩脫拉克的高更。而且，梵谷、高更和其他南方畫

室的成員，將抱持這些詩人的精神，完成相當於十四世紀文藝復興的成就。

然而當我們檢視〈詩人的花園〉真實畫作時，幾乎無法察覺這個宏大

的對比。前兩幅畫繪出花園一景，種植一叢修剪成圓形香柏木的草坪，延

伸至盛開的夾竹桃之處。這些景致與梵谷其他公園畫作不同之處，在於畫

中幾乎完全消除可辨識該地點為一個公園的細節。梵谷必定以為少了印象

派畫家的特徵——散步者、孩童、坐在長凳上的情侶等——就能讓畫中景

色永恆不朽、靜謐，從而更適合作為佩脫拉克與薄伽丘的想像隱居處。梵

谷還將夾竹桃與愛聯結，這必定也讓他感到頗有詩意。事實上，他太專注

於這些植物，似乎將自身的瘋狂熱情投射在信中對第二幅〈詩人的花園〉的

描述：「背後有一排狂亂飛舞的瘋狂熱情的夾竹桃，這些有毒的植物正奔放怒開；其

* 較銘綠明亮及藍的綠色，印象派畫家偏愛的色彩。

圖4.2——梵谷｜有著情侶與藍色樅樹的花園｜1888

姿態像極了一個運動神經失調的人。」[50] 但是除了這段極為間接的詩與愛的主題，很難從畫中看到他將高更比喻為佩脫拉克，或將自己比喻為薄伽丘。

另外兩幅〈詩人的花園〉，較清楚地顯示與這些二十四世紀詩人的關聯。

在這兩幅畫作中，梵谷繪製了漫步的情侶。一對情侶走在一棵巨大藍色樅樹的樹蔭下（圖4.2），另一對情侶則在新月下方的柏樹林前方漫步。在這裡，梵谷更直接畫下傳統上的「愛的花園」。這符合他的象徵課題，佩脫拉克寫下《愛的勝利》（The Triumph of Love），而薄伽丘不僅創作《十日談》（Decameron），還把這些愛情故事的場景設在花園。梵谷同時提及曾繪製許多花園中情侶的蒙地西利，西奧就擁有一幅。但是科欽強調親密的男性友誼，梵谷期盼高更成為他理想的夥伴，卻選擇繪出一男一女的情侶，實在令人驚訝。同樣叫人吃驚的是梵谷用「高雅」和「漂亮」等女性化字眼，形容房間裝潢後的整體效果，房內有特製家具，以及向日葵和〈詩人的花園〉畫作。更令人意想不到的，是他向西奧敘述布置房間的一句話。他告訴弟弟，他想把高更的房間「盡可能變成風雅仕女的閨房」。[51]

梵谷為什麼形容高更的房間是「閨房」？在意識層面上，梵谷擔心若未提供精緻而「高雅」的房屋內部裝潢，高更會認為他的黃屋如同他的畫作般「粗糙」。梵谷曾閱讀菲利斯‧布拉克蒙（Felix Braquemond）*的《繪畫與色彩》（Du dessin et de la couleur）、艾蒙德‧德‧龔固爾（Edmund de Goncourt）的《藝術家之屋》（La maison d'un artiste），以及刊登在《費加洛報》（Le Figaro）的最新文章〈現代化的房屋〉（La maison d'un Moderniste），在心中構思房屋的協調布置。《費加洛報》描述一間「印象派房屋」讓陽光透過藍紫色玻璃磚牆灑進來的文章，格外吸引他。但是潛意識上，他可能把高更的房間想像為女人的房間，而高更

* 一八三三～一九一四，法國藝術家，「日本主義」（Le Japonisme）研究先驅。

則是一個女人，以防衛他的同性欲望。在這種思考模式中，他極度渴望的是一個女人，而非男人。此外，尤有甚者，他可能藉此減輕擔任「女性化」角色的恐懼，而且將高更這位年長的藝術家，而非他自己，變成異性，從而消滅高更的氣勢凌人。梵谷的信件反映出許多混淆同性戀與異性戀情慾的類似例子。其中一封信中，他原本談論與一名男性分居黃屋的話題，隨而立即轉為談論畫室為共用場地，不是個適合將「裙帶危機」轉為一椿長期戀情的地方。[52] 在另一封信中，他表示解決財務問題的唯一方案就是「找個有錢的女人」，或是與「能跟我一起作畫的幾個夥伴」同住。他的結論是：「我不認識那樣的女人，但我已看到這樣的夥伴。」[53] 最後，梵谷提及對高更的感想後，旋即表示希望「藉由兩種互補色的結合、融混、衝突，以及眾多類似色調的神祕顫動，表現兩個情人的愛戀。」[54] 梵谷對於他的男性模特兒的誇張描述，亦含有同性戀的特徵。尤其對精心創作的佐阿夫士兵（Zouave soldier）的形貌，他的描述為：「是一個小臉、粗頸、虎眼的小伙子……古銅色的貓狀頭部……一種野蠻的結合。」[55]

面對高更時，梵谷那種無論在意識上或潛意識裡的性元素，與其他所有情緒並存，這有助於解釋他信中的強烈電流。這些句子含括熱戀者一切極端的心理狀態。只有愛人的字條，才會像梵谷在高更抵達前兩週懇求得那樣急切：

給高更的附註：如果你健康良好，請立刻前來。如果你身體過於不適，請打電報或寫封信知會我。[56]

請你務必儘快趕來！

三

布置黃屋是梵谷面對高更態度的明顯表達，而梵谷漫長等待這位較年長畫家的重要藝術品，則是他繪製的〈宛如佛僧的自畫像〉（圖4.3）。梵谷特別將這幅畫獻給高更，還在畫布左上角題了一句知名的獻詞：「獻給我的朋友保羅‧高更」（à mon ami Paul Gauguin）。這幅畫代表梵谷企圖以自己是頭腦清楚的夥伴之理想形象說服高更，同時也為了使梵谷自己安心。他在九月十六日完成這幅畫，但是直到十月四日收到高更寄來的自畫像〈悲慘世界〉後，才在畫作上題了獻詞寄至阿凡橋。他顯然有意以較具希望和堅毅的自畫像，抵制高更自怨自艾地形容自己是「遭社會壓迫的尚萬強」（Jean Valjean）*。[57]

畫中最驚人的元素，或許是那雙「東方人」的杏眼。梵谷向高更形容這幅畫時，解釋到這個細節：

我畫了一幅全是灰色的自畫像。灰色是混合維洛內些綠和橘色而成，以淺維洛內些綠為底色，一切與紅棕色的衣服相當調和。但是我也誇大了我的個性，我的最初目標是繪出一個信奉恆久之佛的簡樸佛僧。[58]

梵谷進一步向西奧描述，他把自己的眼睛畫得「像日本人一樣眼尾稍上揚」。[59] 採用這種扭曲手法有一項明顯的原因，就是梵谷愛好日本版畫的平面構圖，以及明亮而未調和的色彩。但是對他而言，日本不只是一個與後印象主義有著共通視覺文化的國家，一如小寺司（Tsukasa Kodera）的撰述，梵谷與其他十九世紀的西方人，視日本為一張可投射各式各樣烏托邦理

* 《悲慘世界》的主人翁，處社會下層，在法律和習俗造成的壓迫下受盡苦難。

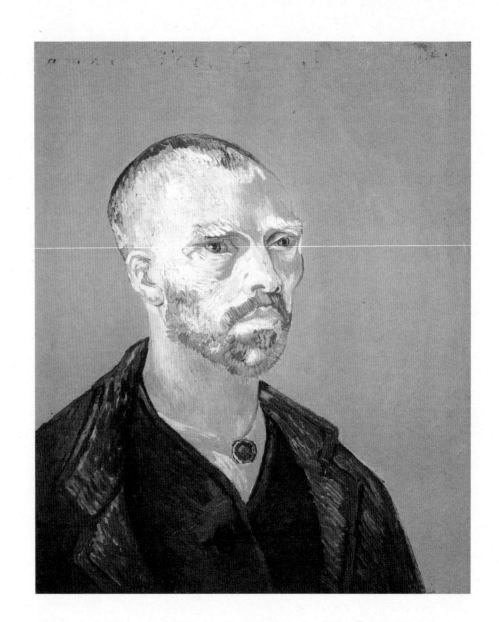

圖4.3──梵谷｜
宛如佛僧的自畫像｜1888

想於其上的幕簾。[60]忽略日本社會的實際情況，只會更助長這些幻想。對梵谷而言，日本構成一個原始的「黃金之地」，藝術家謙虛而賣力地創作，交換他們的作品，而且與自然和平共處。

完成自畫像後一星期，梵谷在寫給西奧的一封信中，概述日本人感覺敏銳的美德：

如果我們探討日本藝術，似乎可見一位絕對睿智、達觀而聰慧的人，他把時間花在哪裡呢？研究地球與月球之間的距離嗎？不！研究俾斯麥（Bismarck）政策嗎？不！他研究的是草的一片葉身。

但是這個葉片使他畫出每株植物，從而畫出四季、遼闊的鄉野景色、動物，以及人物……

這些單純日本人教導我們的是不是幾乎算真正的宗教？他們安居在自然中的態度，宛如自身就是花朵一般。

對我而言，若無法變得更歡喜快樂，似乎就無法學習日本藝術；無論在傳統世界的教育和工作為何，我們都必須返回自然。[61]

正如梵谷本身從向日葵發現了無限。「日本」猶如這段文章所披露的，在梵谷手中是一個極有彈性的概念。它包含一組對立觀念，適用於區分人、地和藝術。除了上述將西方的理性主義對應於「真正的宗教」，以及傳統對應自然，梵谷怪異的東方主義集結許多其他對立概念，例如北與南、陰影與陽光、都市與鄉村、衰微與復興，以及技巧與自然流露。這些二元性的拓展，讓他幾乎得以在任何地方見到他的日本，而他可以告訴薇兒：「我在這裡（亞耳）不需要觀賞日本畫作，因為我總是告訴自己，**我現在正身處日本。**」[62]

日本的「自然之人」不是從一粒沙中看世界，而是從一片葉子來看世界，

一八八八年夏天，梵谷閱讀了大眾熱愛日本精神的最新產物之一，皮耶‧羅蒂（Pierre Loti）的奇幻小說《菊花夫人》（Madame Chrysanthème）*。梵谷收藏的這本書繪有佛教僧侶的插圖，他也許利用這些素描作為自畫像的來源。但是塑造梵谷手法更重要的文章，則是七月十五日發行的《兩個世界的回顧》中，愛彌兒‧柏諾夫（Emile Burnouf）撰寫的〈佛教在西方〉（Le Bouddhisme en Occident）。[63] 柏諾夫對佛陀生平的記述中，最令梵谷印象深刻的，是將耶穌基督與這位東方聖人多方比較。當佛陀走進沙漠尋求自我淨化時，也曾受到邪靈誘惑。此外，佛陀的學說與基督教殊途同歸，都強調做善事、以德報怨及自我克制。然而柏諾夫還指出佛教與基督教不同之處。佛教並無個人化的神，佛僧嚴格說來並非傳教士。他們也不會舉行聖祭，成為人與神的媒介。他們不會向萬能的佛陀祈禱，反而是冥思一名凡人達到智慧與美德的至高境界。

佛教這一切主張，對梵谷當時的精神狀態相當有吸引力。他摒棄先前宗教信仰的狂熱與盲信，但仍保留對基督的至深景仰。六月時，他寫信告訴貝納，耶穌基督「活得心平氣和，**宛如比其他藝術家更偉大的藝術家**，輕蔑大理石、泥土和顏色，帶著血肉之軀工作」。[64] 佛教徒供奉一名類似耶穌基督的聖人，但在此同時，揚棄了梵谷深惡痛絕的傳統基督教權威主義結構。佛教並未將神置於人類與天地萬物之上，而是較接近梵谷認為的「自然化宗教」，亦即他的神原先是上帝，如今是自然。[65] 我們可以從他讚美愛好自然的日本人所崇敬的「真正的宗教」，以及亞耳畫作中的豔陽已取代一度占據其風景畫的教堂尖塔，看到這種轉變。梵谷必定也從柏諾夫的文章中，發現他與佛陀的某種相似處。和梵谷一樣留著短髮的悉達多（Siddhartha），經過七年的冥想與禁戒，終於在三十五歲悟道成佛。梵谷一八八八年滿三十五歲，過去七年致力於宗教信仰，並獻身藝術創作。

於是梵谷藉由變成一名佛教僧侶，確定自己特有的日本精神及他的後

基督教信仰。他也想向高更展示，自己不僅和高更一樣擁有日本文化啟發的繪畫信念，而且頭腦清醒、修養良好，準備好隨時服裝從南方畫室的新「住持」。梵谷甚至在自畫像中添加一些女性特質，修飾的面容、整潔的衣服，白色領子上還戴了一個別針。潛意識層面，「東方人」的眼睛如果是借用高更的構想，也許包含一種女性認同。雖然已無證據可考，然而一八八八年夏天，高更很可能在寫給梵谷的一封信中，繪了一張〈水果靜物畫〉（Still Life with Fruit）素描。在這張素描中，一名擁有明顯鳳眼的年輕女孩，凝視著桌上的水果。這名女孩是非常重要的夏娃人物原型，日後於高更的作品中一再出現。高更將這幅畫獻給剛從馬丁尼克歸來的拉瓦爾，或許引發梵谷的嫉妒。貝納在〈草地上的不列塔尼婦女〉（Breton Women in a Meadow）中，也畫出具有細長鳳眼的女子。此外，在梵谷閱讀的那些崇敬日本文化的法國作家心中，日本象徵著女性的纖細、高貴氣質及洛可可式的華麗精巧魅力。梵谷在意識上，將日本手工藝文化形象，與自身的男性化、集體主義藝術家協會互相對照。但是在他的潛意識中，一直將日本與女性化聯結在一起。[66]

梵谷試圖減輕高更的恐懼，展現法國南部有益身體健康，自畫像的真正衝擊必定是很令人震驚的。繪畫的手法與畫中人具有一種混雜極端與絕對的個性。梵谷從背景鮮明的維洛內斯綠及頭部與外套的紅橘色調，創造出一種格外刺眼的並列。這種互補色占據整幅畫作，形成極限藝術（minimal art）呈現的一種直率而「全面」的力量。顯著的色彩布局甚至延伸到梵谷的眼睛，出現橘色的虹膜與綠色的眼白。為了強化東方化失真的眼睛與眼窩，梵谷特地將外套翻領畫成明顯的 V 字形，呼應眼睛與眼窩的有稜有角。這

一切只是增加他熱切眼神的不安特質。此外，他的頭部出現在畫圈筆法的漩渦中。綠色漩渦是梵谷有意為自己添加的現代光環。然而結果只在一致為橢圓形的別針、眼睛和頭部之外，添加一道轉圈的靈光，更加強調旋轉的特質。雖然梵谷立意良好，但是他這幅擁有蒼白、「灰色」皮膚與剃短頭髮的自畫像，警告的意味多於邀約。它暗示畫中人已將身體與心理力量儲存到極致，可能有進一步的行為。

梵谷對這幅畫的反應好惡參半。看過高更與貝納的自畫像後，梵谷對西奧說，他的畫「足以匹敵，我非常確定」。與高更的自畫像相較，他的容顏「一樣陰沉，但是比較不那麼絕望」。[67] 但是梵谷也向高更坦承，對於畫中人的外貌並不滿意：

（這幅自畫像）讓我花費不少工夫，但是如果我要順暢表達本意，必須重新繪製一張。我有必要從我們所謂的文明狀態愚蠢乏味的影響中振作起來，才能找到更好的模特兒來成就一張更佳的畫作。[68]

梵谷寫下這些自我批判的文句，部分原因是為了向高更表示敬意。畢竟，他的畫必須拿來交換，而徒弟的自畫像不該勝過老師。但是梵谷必定也感受到畫中的不安特質，即使他以自然對應「所謂的文明」這種烏托邦語言，掩飾這份觀察。

四

梵谷的自我認知在〈宛如佛僧的自畫像〉中有些動搖，但是這種失誤在一八八八年夏天很罕見。最驚人的是，梵谷在亞耳的信中，提到的是關

於自身藝術、一般前衛藝術，以及心理問題等自我意識、諷刺與其他言論。

梵谷並未瘋狂地堅稱發現通用的繪畫新方法，他輕而易舉地明白，傳統欣賞家將認為他的油畫「醜陋」、「庸俗」、「粗糙」、「全然令人厭惡」和「糟透的」。他也敏銳地感受到自身畫作與其他印象派畫家作品的差異，從下述文章可以看到，他隨性但恰當地比較自己與希斯里的作品：

但是提斯格先生看到希斯里的畫作之前——希斯里是最謹慎溫和的印象派畫家——會怎麼評斷這幅畫《夜間咖啡館》，「我忍不住認為繪製這幅畫的藝術家有一點喝醉了。」如果他看到我的畫，他會說那是酒酣耳熱後的發酒瘋。[69]

他鄙視提斯蒂格，同樣嚴厲地評斷自己的藝術。他明白自己的畫作通常缺乏一種「清晰的筆觸」，而且他的人物「在我的眼中總是很可憎」。在一封寫給貝納的信中，他殘酷無情地批評自己的顏料處理：

我的筆觸毫無章法。我在畫布上不規則亂畫，但就任由它去。有些地方顏料太厚重，有些地方留白，隨處可見未完成、重疊和混亂的部分；簡言之，只要想到那些具預先構思繪畫技巧的人真是天賜好運，我就忍不住感到不安和憤怒⋯⋯[70]

他告訴西奧，自己已不期望能達到普桑的內心平靜⋯

⋯⋯我真的不知道我能否畫出那麼寧靜而安詳的畫，因為對我而言，似乎總是情緒奔放。[71]

但是當他在〈收穫〉（The Harvest）等風景畫呈現收放自如的技巧時，自己也心知肚明。他指出這幅畫可以「殺死」其他所有畫作。

梵谷對自己的過動與「瘋狂」同樣敏感。現今醫學診斷上的用語如「躁狂」（manic）和「躁鬱症」（bipolar），加諸在一位如同梵谷這樣的十九世紀人物身上，似乎顯得有些笨拙且不合時宜。但是這位藝術家對本身持續不斷地生產畫作，以及對陷入沮喪的害怕，皆提供了如此豐富的證據，這些醫學名詞自然而然浮現。他指出，他具有一股「極為狂熱的活力」，受苦於「莫名其妙、不由自主的亢奮發作」；而且「現在對工作有著戀愛中人的洞察力或盲目」。[72] 他「滿腦子充滿」構想。他的專凝變得「愈發緊密」，他的手變得「愈發穩定」。他有一種「集中的力量，但求運用在工作上」。[73] 然而他害怕會為了躁狂時的自我超越，付出重大代價：

我時時刻刻維持神智清明，這些自然如此美麗的日子裡，我再也不會意識到自己，而如同在夢境般圖畫流洩而下。我好害怕壞天氣降臨時，隨之而來的是一種反動和沮喪⋯⋯[74]

他的龐大作品產量呼應他的說法。六月、七月和八月，他的藝術創作臻於鼎盛，平均每週繪製不下三幅油畫與四幅素描。除了繪畫，他還設法克服寒冷的西北風、裝潢黃屋、維持令人驚訝的大量書信往來，而且貪婪地閱讀詩、小說、雜誌和報紙。梵谷也意識到自己常伴隨躁狂出現的揮霍無度。為了將黃屋改造成高更的避風港，梵谷經常花費超支，並且承認「有時候興致高昂，會開始鋪張浪費」。[75]

在他的「精神官能症」（neurosis）方面，梵谷變得富有哲理而幽默。他可以告訴貝納，陽光「打在一個人的頭上，我確定那會使人發瘋；但是就我

而言，我只是很享受」。[76] 他認為情緒不穩定會導致藝術家的職業傷害。藝術家們發狂的原因，要不就是孤伶伶地過著非傳統的生活，要不是對事物的看法古怪：

……畫家們死亡、絕望地發瘋，或是癱在他們的作品中，因為沒有人喜歡他們。[77]

……新進畫家被孤立、貧窮，被視為瘋子，而也因為這種待遇，一切弄假成真……[78]

大部分畫家並未真正感受世界的色彩繽紛，他們沒看到這些顏色，如果一名畫家看到的顏色有別於他們，他們就叫他瘋子。[79]

梵谷曾尋找一些瘋狂藝術家的資料，安慰自己絕非唯一有「心病」的人，同時藉此尋求認同。正如他在荷蘭試圖建立一個前衛藝術傳統時，對印象派畫家毫無所悉一樣，尋找過往「發瘋的」畫家時，他卻不知道自己即將成為出類拔萃的傳奇瘋狂藝術家。他找到的瘋人榜名單包括德‧布萊克雷爾（De Braekeler）、朱利斯‧迪普雷（Jules Dupré）和蒙地西利，他認為自己正在接續蒙地西利未竟的事業，「像是他的兒子或兄弟」。[80] 但最令這位為精神所苦的藝術家強烈認同的，則是十五世紀荷蘭畫家雨果‧范‧德‧古斯（Hugo van der Goes）。

梵谷兩度提及愛彌兒‧華特斯（Emil Wauters）繪於一八七七年的歷史畫〈雨果‧范‧德‧古斯的瘋狂〉（The Madness of Hugo van der Goes）。范‧德‧古斯在藝術生涯顛峰時期住進修道院，五年後出現精神崩潰。這所修道院的院長曾為他舉辦音樂會，試圖治癒這名藝術家。華特斯的畫作重現這些治療集會中的一場，描繪鬍鬚未刮、雙眼圓睜而戲劇化的范‧德‧古斯坐在前

方，身後是一名自我陶醉而泰然自若的教士，正在指揮合唱團。梵谷是在七月底首次提到華特斯的油畫，他對自己的描述，通常會將畫作內容與精神狀態拿來對照：

不只是我的畫，連我自己最近也變得憔悴，幾乎像是愛彌兒·華特斯畫中的雨果·范·德·古斯。

但是，我的鬍鬚全都小心翼翼地刮除，我覺得我既像是同一幅畫中沉著的教士，也像相貌傳神的瘋子畫家。

而我並不在意介於兩者之間，因為一個人必須活下去……[82]

然後，高更到來之前，梵谷忙得精疲力竭，他再次拿自己與華特斯畫中的范·德·古斯相提並論：

我沒有生病，但是毫無疑問，如果吃的東西不夠多，或是沒有停止作畫幾天，我就會生病了。事實上，我再度變得近乎像愛彌兒·華特斯畫中的雨果·范·德·古斯一樣瘋狂。要不是我有著僧侶與畫家的雙重天性，早在許久以前，我就已經完全變成前述的狀況了。[83]

在這些自我反省的題外話中，梵谷幾乎明白宣布他那僧侶的自我形象，代表著一道對抗發瘋的堡壘。我們可以推斷，梵谷認定他「雙重人格」中「畫家」那一半，意味他的衝動、他在情緒氾濫前的無助，以及他無法遏止的工作動力；另一方面，僧侶則意味著自我克制與中庸。

但是選擇認同這位十五世紀大師，梵谷其實破壞了畫家與僧侶之間的防禦對立。事實上，范·德·古斯既是藝術家，也是平修士（conversi，介於平

信徒修士與修道士之間的修道院聖職）。梵谷在這份認同當中，似乎也預見其不幸的命運。兩位藝術家有許多相似處。他們都欣賞坎普滕的托馬斯（Thomas à Kempis）*的《模仿基督》（Imitation of Christ），這卷書為梵谷潛意識對救世主的認同，提供一項意識上的表達。《模仿基督》除了建議苦行禁慾，還告訴虔誠信徒必須重視「卑微的農民」甚於「驕傲的哲人」。梵谷和范・德・古斯的藝術作品，皆稱頌農民身體與臉孔的外在醜陋。最重要的是，從心理疾病方面來看，兩人都在成年後不久便經歷第一次精神崩潰，而且創作出大量作品。此外，他們在心理疾病的低潮期都曾自殘。當然，梵谷也許不知道范・德・古斯生活上的所有細節，因此他的認同或許並非出於自我預告。但是第二次引述華特斯的畫之後，梵谷曾說出極富預言性的話，令人不禁揣測他是否經歷輕微的發作。對他而言，是否發瘋已不是問題，而是何種症狀會顯現出來……

……我不認為我的瘋狂會變成被迫害妄想，因為處在亢奮狀態時，我的情緒反而帶領我期待不朽和永恆的生命。84

我們並不知道高更是否從〈宛如佛僧的自畫像〉中，發現梵谷初期精神疾病的徵兆。這位較年長的藝術家不論是出於冷漠或困惑，從未向梵谷提出對這幅自畫像的評論。在現存的信件中，他甚至未提到於阿凡橋收到那幅畫。從梵谷大力稱讚高更〈悲慘世界〉的反應看來，兩者呈現極端對比。然而，高更的確帶著那幅畫來到亞耳；後來在一八八九年，他寫信告訴梵谷，梵谷的自畫像已掛在他的巴黎畫室。

* 一三七九～一四七一，原名托馬斯・赫莫肯（Thomas Hemerken），德國修士及神學家。

五

高更拿來交換的名為〈悲慘世界〉自畫像（圖4.4），與梵谷的畫作同樣有兩種意義。它被認為具有取悅及引發同情之意，同時暗含自我理想化的形象。它也代表高更對自己雙重人格的認知，傳達好壞參半及意料之外的訊息。最初的安排根本沒包括自畫像。事實上，梵谷要求高更與貝納互相畫出對方。但是貝納不敢繪製高更的肖像。根據梵谷所述，貝納說「他不敢畫高更」，而且覺得高更「是一位如此偉大的藝術家」，他「幾乎感到害怕」。[85] 高更的威權光環必定極為強烈，連早熟而好辯的貝納都與其他傑出當代畫家一樣，對他甘拜下風。後來有了替代方案，貝納與高更同意繪製一幅自畫像，畫布上附加一個對方的小肖像。這項妥協沒有減輕貝納的自卑感，他把自己置於畫布的左方，將高更置於中央。相較之下，高更僅僅把草率勾勒的小幅貝納肖像，置於畫布一角。[86]

若非畫上的題字「獻給梵谷友人的悲慘世界」（Les Misérables à l'ami Vincent），以及高更對這幅作品的描述，我們無從得知高更這幅畫與雨果小說的關聯。他先向梵谷說明圖像意義：

我覺得有必要解釋我的用意，不是因為你無法自行推論，而是我不認為自己已完整表達出來⋯在像尚萬強這樣衣衫襤褸卻有力量的亡命之徒外表下，有著內在的高貴與仁慈⋯而這個尚萬強，帶著他的愛和力量，遭社會壓迫，遊走於法律外，是否象徵著今日印象派畫家的苦難？[87]

然後他以較不謙虛的語調，寫信給舒芬內克：

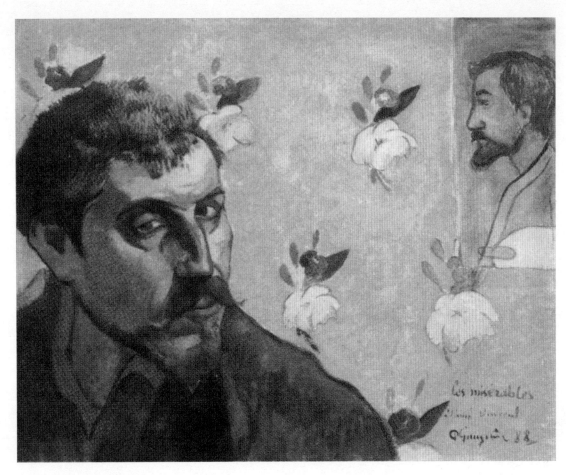

圖4.4——高更｜悲慘世界

我應梵谷的要求畫了一幅自畫像。我認為它是我最好的作品之一：絕對難以理解（以我的文詞），它如此抽象。首先是盜賊的頭部，《悲慘世界》裡的尚萬強，幻化成被世界永遠禁錮的聲名狼藉印象派畫家。[88]

高更知道梵谷崇拜雨果，藉著援用《悲慘世界》，意圖在幾方面迎合未來的合作夥伴。首先，他與愛好閱讀的梵谷建立一個共同文學領域。其次，他為自己創造出需要善心人士幫助的可憐流浪漢形象，搏取梵谷的慷慨解囊。最後，高更讓自己變成「今日印象派畫家苦難」的化身，激發梵谷一起改善前衛藝術家困苦生活的欲望。

但是高更提及尚萬強，也在炫耀他理想化的自我形象。高更敘述的「高貴與仁慈」、「愛和力量」，在在指出尚萬強不只是一個衣衫襤褸的亡命之徒。《悲慘世界》的主人翁其實具體化如此多的人類特性，努力說服他人。在數百頁篇幅中，他從具有野獸般強健體力的文盲農夫，演化為脫逃的囚犯、有農藝學與製造技術的博學多聞成功商人、令人愛戴的市長，到保護生病妓女的聖人，然後由於本身絕對的正義與榮耀感，又回到囚犯身分。高更甚至拓展新方向，將自己身上看到的「敏感」與「野蠻」綜合辯證，並在該年初向瑪蒂爾述這項理論。一如高更向妻子堅稱，他天性「野蠻」，若探望他的小孩「很危險」，所以那幅扮演尚萬強的畫像，必定是作為對梵谷的一項警告，無論是刻意或非刻意。[89] 畫中他面有慍色、頭髮豎立、猶如「印加人」般挺立的鼻樑，以及機警的斜睨眼神，明白表示無意抑制他的任性與獨立性格。

當然啦，這一切心思用在梵谷身上都是枉然。雖然梵谷曾經兩度閱讀小說《悲慘世界》，但已五年未翻閱此書。一如我們所見，梵谷只回應了高更對於自身感傷的公告。他了解高更「製造憂鬱效果的決心」，[90] 但是只解

讀表象，從而擔心高更的健康。他向西奧抱怨，高更的「生活費低廉，但是他分辨不出鮮活色彩與陰沉色彩的差別，那就病得很重了」。[91] 梵谷其實比較喜歡貝納的自畫像。雖然他的畫沒有〈悲慘世界〉那麼精采非凡，梵谷卻發現它「正是一名畫家的內在模樣，少許唐突的色調，少許灰暗的線條，但有真正屬於馬內的特徵」。[92] 然而，梵谷將個人觀點置之一旁，以期和這位在阿凡橋的夥伴維持良好關係。他告訴高更，他不可能接受高更的自畫像當作交換畫作，因為它太「重要」，而且太「美好」了。[93] 西奧會將它視為住在亞耳第一個月的費用。這個舉動只促使高更在這屈從之中，踩著自己的舞步。雖然高更對〈悲慘世界〉評價頗高，卻在信中對西奧堅稱，梵谷以他「慣常的好心」，高估了他的畫作。高更說，畫作使用的手法「非常簡略」，不能視為可出售的作品。[94]

梵谷對待〈悲慘世界〉的態度如同發燒圖表，使我們無法得知他對那幅畫構圖特性的反應。高更稱它極為「抽象」，甚至本著前衛藝術的感受性都「無法理解」。大家以為梵谷第一次接觸高更真正的繪畫，而非信中素描，會持續思考高更藝術的新方向。高更所謂的「抽象」不只是色彩鮮豔的非自然主義顏色，也包括極為平坦和空間曖昧的背景。圍繞高更頭部的花束，被解讀為壁紙圖案，而貝納的肖像是畫中之畫。但是高更無意造成這些元素的錯覺。太過簡略而未能排列整齊的花朵，飄浮在畫布表面。事實上，就二十一世紀的眼光來看，高更的頭、花束和貝納的肖像更像美術拼貼，而非線條極簡的貝納肖像，比較像是塗鴉而非突出於牆上的畫。

高更首次對梵谷及後來向舒芬內克闡釋繪製此圖的用意時，提供了一些線索：

泛紅的臉與發燒般色澤的眼周，暗示熾熱的熔岩燃燒著我們畫家的靈魂。眼睛與鼻子的輪廓，一如波斯地毯的花朵，代表著抽象的象徵主義藝術。黃底有花朵的背景則像少女寢室的壁紙，象徵著我們的藝術純潔……[95]

……這幅圖畫是格外、全然的抽象。眼、口、鼻一如波斯地毯的花朵，具體化其象徵意義。用色與自然色調大異其趣；想像一組經過窯烤後扭曲的陶器吧！所有的紅與藍紫被火焰燒成斑紋狀，一如熊烈火的窯，畫家在掙扎的心。整個鉻黃色背景散布著童稚的花束。純潔少女的房間。印象派畫家就是這樣，不受（學院派）美術的不潔之吻污染。[96]

高更描述畫中他的眼睛與鼻子像是「波斯地毯的花朵」，此外，「抽象的象徵主義藝術」這類典型字眼，不是梵谷慣常形容自己繪畫的語言。強調利用線條作為表達工具，也並非高更與貝納對極簡藝術的考量。正如梵谷所說：「高更與貝納談論的是『像小孩一樣畫畫』。」[97]但是高更指出「與自然色調大異其趣」，以及「所有的紅與藍紫被火焰燒成斑紋狀，一如熊熊烈火的窯」，近似於梵谷描述他的〈帕提昂斯·艾斯卡里埃肖像〉（Portrait of Patience Escalier）。梵谷在寫給西奧的信中提到這幅畫，並首度表示，他「誇大」且用色「更隨心所欲」，以期強有力地表達自我」。[98]他以這幅繪製卡馬格（Camargue）*農夫的肖像為例。艾斯卡里埃「正處於收穫高峰期，天氣猶如窯爐般炙熱，周圍是法國南部的土地。橘色像閃電般飛馳而過，鮮明得如同火紅的鐵，使得影子呈現明亮的金色調」。[99]當高更在〈悲慘世界〉隨心所欲運用色彩之際，梵谷僅能責備他遺忘了自然主義。他告訴西奧，高更「不應該用普魯士藍來畫皮膚」，因為「那變得無血無肉，而是木頭」。[100]

梵谷強烈地認為，高更病得無法表達到類似他的色彩創新。

梵谷對高更所述「黃底有花朵的背景」及「少女寢室的壁紙」謎樣般的

解釋，同樣沒有任何回應。高更做出這項言論的用意為何？「少女」也許

從「柯賽特」（Cossette）的角色衍生而來。她是尚萬強拯救的無辜而被踐踏的

流浪兒。這又是有關《悲慘世界》的言論。舉例來說，高更說到「熾熱的熔

岩燃燒著靈魂」，以及「窯」是「畫家在掙扎的心」，令人憶起小說的高潮處，

尚萬強與良知交戰產生極大內心衝突。但是，回到這個神祕女性角色，那

便是高更，站在花朵背景前方，而體現印象派畫家「不受（學院派）美術的不

潔之吻污染」的也是高更。所以他變成「純潔少女」。事實上，他似乎已經

占據梵谷的「風雅仕女的閨房」。我們只要將「鉻黃色背景散布著童稚的花

束」，換成梵谷在黃屋牆上掛滿的鉻黃色向日葵畫作就行了。

在這個女性認同背後，隱藏著什麼樣的動機？意識層面上，高更心中

已構思數種象徵比喻。少女的「純潔」不僅符合後印象派畫家未受學院派

技巧訓練，也代表他不受西方「墮落」所污染的純潔意識，如同梵谷的佛

僧。高更賦予自己亦男亦女的屬性，同樣服膺象徵主義對於雌雄同體的崇

敬。繪製〈悲慘世界〉不久，高更向瑪德琳‧貝納建議，如果「她希望成為

了不起的人物」，就必須「考慮讓自己集男女特質於一身」。[101] 在這個案例

中，雌雄同體代表的較接近擁抱兩種性別，而非超脫之。日後高更會培養

出一種雌雄同體的人格面貌，綜合兩種性徵，而非將性徵全然排除。在大

溪地，他那頭如同「水牛比爾」（Buffalo Bill）** 的長髮，使得當地人稱他為「像

男人的女人」（taata-vahine）。在記載著高更南太平洋歲月生活的《諾亞‧諾亞》

（Noa Noa）中，他坦承對一名年輕土著有同性欲望，並且想卸下自身的男子

氣概。所以在〈悲慘世界〉中，將自己與「純潔少女」相提並論的文字，可

視為高更一生玩弄傳統性別角色的早期例證之一。

*** 美國一著名蠻荒西部代表人物。

** 亞耳西南五十公里，以自然生態聞名。

在潛意識層面，高更自童年時期受母親愛蓮管教，根植對母親的認同，從而延伸為自我女性化。它也意味著高更潛意識中，渴望拋棄其慣常被分配到的、也是梵谷期待他的主導角色。他不願成為領導南方畫室的「住持」，只想變成順從梵谷心願的少女。梵谷顯然懷抱類似的渴望，如同我們所見，他把高更——而非自己——變成兩人合夥關係中的女性成員。事實上，梵谷無法真正「看透」〈悲慘世界〉，也無法就高更對該幅畫作的論述有所回應，可能是他不安於無法決定在亞耳誰是女性所致。

高更與梵谷繪製自畫像前，都還沒有看到對方的自畫像，但是他們的創作卻出現辯證的張力。〈宛如佛僧的自畫像〉與〈悲慘世界〉呈現二元對立：畫家與佛僧、亡命之徒與聖人、野蠻與敏感、瘋子與「沉著的教士」、征服者與哀求者、男與女。兩位畫家確實試圖呈現個性中最好的「二面」，但仍無法掩飾混亂的心緒。此外，這一切張力主要與兩幅畫的互補色大膽對立有關。從亞耳的悲劇收場探討亞耳時期的一切，顯得太過簡單和扭曲實情。但是把兩幅自畫像並列觀看，似乎預見這段合作關係的最終衝突與破裂。它們讓人懷疑，兩種互不相讓的個性該如何共處兩星期，更何況是兩個月。

六

高更與梵谷繪製自畫像的同一時期，也創作出另外兩幅具有里程碑意義的畫作，分別是〈佈道後的幻象（雅各與天使角力）〉（*The Vision after the Sermon*〔*Jacob Wrestling with the Angel*〕）（圖4.5）及〈夜間咖啡館〉（圖4.6）。比較兩幅畫作，我們更能了解兩位畫家共通的主題考量，還有他們的藝術分歧與重疊的方式。雖然作品的主題毫不相同，兩幅油畫皆喚起極端的心理狀態，而且具有後

印象派畫作獨特的意義。

〈佈道後的幻象〉是高更作品的深切突破。先前他從未處理過宗教題材，而且從未如此徹底地揚棄印象派畫家傳統。畫中戴著複雜頭飾的不列塔尼婦女跪下祈禱，似乎在想像《舊約》中雅各與天使角力的故事。雖然畫中前景人物是以自然主義手法繪成，背景卻故意排斥幻覺主義手法。原本應該是綠色草坪、中央有一棵樹、遠方有一對角力者的場面，卻成為一片紅色漆牆，被斜對角的樹幹一分為二，上方裝飾著雅各與天使的剪影。樹幹另一側，一隻未用透視手法繪製而顯得過小的牛正在徘徊，一如庫爾貝於〈鄉村姑娘〉（The Young Ladies of the Village）中飄浮牛隻的縮小版本。這隻牛旁邊，一排屈膝而跪的婦女沒有退至空間後方，而是沿著畫作的邊緣傾斜，似乎配合著紅色區域的二元平面空間。高更在寫給梵谷的信中描述了這幅畫，並附上素描，坦承他違反具像標準：

……我剛完成一幅宗教畫，雖然畫得很差，但是我畫得很有興趣，而且非常開心……一群不列塔尼婦女正在祈禱，她們的服裝是厚重的黑色，軟帽是非常明亮的黃白色。右邊兩頂軟帽如同巨大頭盔。一棵暗藍紫色的蘋果樹橫越畫布，葉片如同雲朵般一團團，是翠綠色的，葉片縫隙間灑著黃綠色的陽光。地面是純正朱紅色……天使穿著深藍色，雅各穿著深綠色。天使的翅膀用的是純正一號鉻黃，天使的頭髮是二號鉻黃，腳是橘膚色。我認為自己已達到人物的極簡化，非常樸素而迷信。整體畫的景象相當嚴肅。樹木下方的牛比實際上小，牠正弓著背。對我而言，這幅畫的景象與打鬥只存在於祈禱者接受佈道後的幻想中，所以自然的人們與比例失真的非自然景象之間，呈現對比。[102]

圖4.5——高更｜佈道後的幻象｜1888

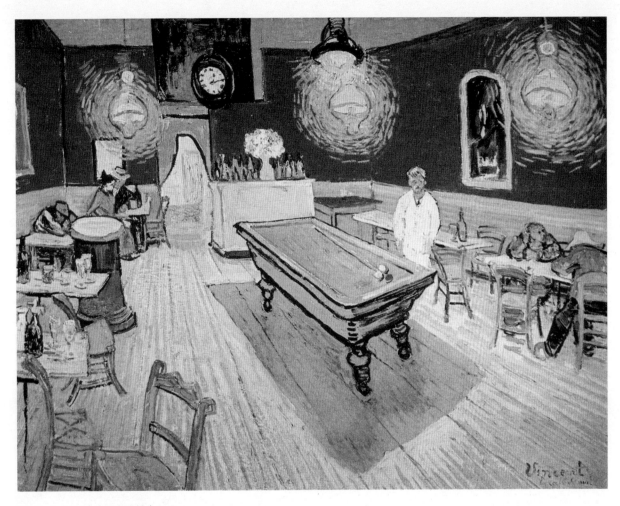

圖4.6──梵谷│夜間咖啡館│1888

梵谷的回信已經亡佚，不過他一定可以辨識那些高更未提及的、關於這幅畫作的不同靈感來源。樹木、角力者與牛是從日本版畫（尤其是葛飾北齋）演變而來，半身人物與原位角度則源於竇加。此外，粗寬的線條輪廓令梵谷聯想起貝納與安格丹的招絲琺瑯畫法。至於宗教題材部分，梵谷或許產生愛憎矛盾反應，就像看待貝納喜愛《聖經》主題的態度一樣。他從些微惱怒到苦口婆心勸誡——「用我最大的聲音嘶吼」——要求貝納回歸「可能性、邏輯性和真實性」的世界。[103]

然而即使梵谷並未鼓勵高更發展藝術新方向，我們也想知道，他的宗教心如何影響〈佈道後的幻象〉。天主教徒貝納與其同樣虔誠的妹妹瑪德琳當時都在阿凡橋，與此脫不了關係。貝納與瑪德琳極為熱中不列塔尼的宗教文化。貝納在不列塔尼可以散步數小時，只為了仔細研究不列塔尼的教堂與聖堂。；瑪德琳著迷於這個地區的民間習俗，經常穿著當地人的服飾。他們也經常參加阿凡橋的教堂活動，或許還曾帶高更前往。所以貝納與瑪德琳很可能引領高更注意到這類宗教活動，從而產生〈佈道後的幻象〉這幅畫。但是從高更書信中使用的字句，仍然可以發現梵谷精神上的影響力。寫給舒芬內克的信中，高更如此陳述：

這位耶穌是多麼偉大的藝術家呀！祂親自創造出人類，而這位所羅門王又是多麼無趣……

……缺少宗教畫作，怎麼能產生美麗的思想與色彩。這些浮誇的僱傭藝術者因為採用自然的錯覺畫法，而擁有多少世俗上的快樂。我們帶著一切奇妙的不完美，孤獨地搭乘幽靈船航行。對我們而言，無窮盡似乎比不明確之物更觸手可及……[104]

這裡高更盜用了梵谷曾向貝納說的話。我們已經注意到，他不僅借用將耶穌稱為「藝術家」的點子，同時貶抑所羅門王。梵谷在寫給貝納的信中，咒罵這名《舊約》人物是創造模仿建築與劣等文章的「偽善異教徒」。[105]

文中提及的「無窮盡」，雖然在文壇與藝術圈耳熟能詳，可能也反映出梵谷苦思的結果。梵谷寫信告訴貝納，「一個完整的東西、一種完美，使得無窮盡對我們而言觸手可及」。[106] 他描述〈尤金‧波克像〉（Portrait of Eugène Boch）的天空背景是「無窮盡」的「濃郁深藍色」。[107]

寫給梵谷的信中，高更偶爾引用宗教暗喻，一如下面這封九月的書信：

它是一片必須橫越的廣大耶穌受難地，藝術家的生命，也許那正是促使我們活著的原因。這股熱情令我們充滿生氣，當它不再有養分（來滋養我們），我們就會死亡。讓我們離開這些充滿荊棘的小徑，不過依然擁有它們狂野的詩歌。[108]

這樣的文字看似發自內心，然而還是令人懷疑其真誠度。高更有足夠的理由對梵谷「言過其實」。如果他示意自己在阿凡橋並沒有到達病痛纏身與債台高築的地步，就缺乏不去亞耳的藉口，亦減低了孤單可憐的形象。

除了附和梵谷所稱，藝術家是像耶穌一樣永久受苦的人，還有什麼方法更能留住梵谷的同情？

我們也會質疑高更寫給舒芬內克的信中，使用另一種深信宗教的口吻。為了建議舒芬內克不要依賴模特兒，高更寫道：

一點小忠告，別將自然照單全收。藝術是一種抽象物；萃取自然精華之際，別忘了夢想一番，多想想創作而非結果；這是接近上帝的唯一方法，

……來吧，鼓起勇氣，願上帝眷顧你，獎賞你的努力。[109]

如同神聖的造物主一樣，要創造……

高更在這封信中的敬神語言若非嘲諷，至少也是戲謔。他在自己與〈佈道後的幻象〉中虔誠不列塔尼婦女之間，設下一道距離。如果高更在阿凡橋曾經因為一場佈道而受到強烈感動，大可繪出《舊約》一幕。他的藝術英雄德拉克洛瓦就曾經在聖蘇比（Saint-Sulpice）繪出一幅〈雅各與天使角力〉（Jacob Wrestling the Angel）。但是高更選擇從觀察而非表達信仰的角度，創造這幅作品。他把觀畫者變成某種宗教偷窺狂，或是研究異國文化集體儀式的人類學家。在比較直接的宗教繪畫中，幻象或奇蹟會比目擊者顯得更突出。但是在這裡，幻象中的人物很小，信徒卻變得相當巨大。這些擁有「巨大頭盔」與「迷信」態度的不列塔尼婦女，比她們的宗教經驗更令人感興趣。這幅畫的觀點強調，一般人根本不可能全然分享或了解她們的極度狂熱。高更帶領我們就近觀察這些女人，但是卻從場景上方的優勢地位，向下望著她們。

〈佈道後的幻象〉隱含的態度，與梵谷的想法大相逕庭。無論如何批評過往的宗教狂熱或基督教的保守，梵谷從未將宗教信仰現象視為一種奇事。即使完成可能催化〈佈道後的幻象〉畫作之一的〈基督在客西馬尼花園〉（Christ in the Garden of Gethsemane），他也沒有出現高更作品中層層疊疊的自我意識。梵谷心中充滿宗教熱情，無法以諷刺或帶有優越感的手法對待。事實上，梵谷與高更創作〈佈道後的幻象〉之間的強烈關聯，也許並非梵谷的虔誠信仰，而是《悲慘世界》。《聖經》學者視雅各與天使的對抗為人類良知掙扎的寓言，高更選擇這個《舊約》題材，或許是因為它強而有力地暗喻尚萬強的內心糾葛。其實，雨果特別援引雅各與天使角力，描述主人翁的心理危機之一……

我們曾經記錄不只一個階段的可怕掙扎，如今又開始了。雅各與天使的對決僅持續一個晚上；但是尚萬強暗自與良心漫長交戰的次數多麼頻繁！那是孤絕的掙扎：偶爾他的腳打滑，其他時候，地面似乎遠離他的腳底。他的良心是如何頑強地與他對抗！[110]

當然，高更繪製雅各與天使角力場景，有更直接的原因。這個故事恰巧類似不列塔尼著名宗教節慶中的實際摔角競賽。

就高更接觸宗教信仰一事而言，貝納扮演的角色比梵谷更重要，所以貝納也更直接促使《佈道後的幻象》脫離寫實主義。我們可以不必接受貝納後來宣稱高更「剽竊」他的風格，就能從高更的佳作中看出，他受到貝納《草地上的不列塔尼婦女》（圖5.8）極大影響。簡化圖像方面，相較於巴黎時期的如《安涅爾之橋》等油畫，貝納已有長足的進步。在不列塔尼，他採取更徹底的步驟，構圖上揚棄傳統的透視畫法。《草地上的不列塔尼婦女》中，包括戴著傳統軟帽的當地婦女、女性遊客、教士和年輕女孩，都整人物大小。脫離了透視畫法的限制，一切都飄浮在表面，以一種看似黏貼在全平面的草地上。貝納無意讓這些人物保持距離。他也沒有適度調漫無目的的方式碰撞和重疊。高更將這種繪畫自由帶入《佈道後的幻象》，外加招絲琺瑯主義的連續線條輪廓，以及代表不列塔尼婦女五官的簡略滑稽記號。但是我們仍然可以在《佈道後的幻象》中感受到梵谷的存在，即使只是加強了高更本身的特色。鮮豔、沒有調和且「隨心所欲」的色彩，與梵谷使用的極為類似。梵谷一定格外欣賞朱紅色土地的表達力，以及黑與白、紅與綠的強烈對比。

的確，鮮紅色的背景在互補綠色的襯托下更顯醒目，這是《佈道後的幻象》與《夜間咖啡館》最顯著的相似處。在高更的畫中，飽和的朱紅色區

域，為不列塔尼婦女想像中的半神祕狀態提供一個色彩隱喻。在梵谷的畫中，它喚起同樣強烈但不同秩序的心理狀態。離開卡黑爾飯店後，梵谷遷居車站咖啡店，並在此作畫。用餐時刻，他可以隨時觀察街道上的流浪兒、醉漢、妓女和皮條客。但是一如梵谷向西奧所稱，他希望透過色彩反差，而非透過羅特列克般無情批評的咖啡店顧客肖像，傳達這種放蕩的氣氛⋯

我嘗試以紅色和綠色為媒介，披露人性中可怕的情慾。

血紅及暗黃的房間中央有一張綠色的撞球桌；四盞檸檬黃的燈各自發出橙色與綠色混成的光。在沉睡不良少年的藍紫和藍色小身影上，荒涼空洞的房間裡，到處都有最歧異的紅綠衝突與對比。比如說，血紅的牆面及黃綠色的撞球桌，與櫃台和的路易十五式綠形成對比，櫃台上有一簇粉紅色花束。店主人所穿的白色外套，在燈下變成檸檬黃或微亮的淺綠色⋯⋯由虛妄的寫實主義者看來，這種顏色完全不真實，但是色彩暗示了一種熱烈性情的某些情緒。[111]

我試圖在〈夜間咖啡館〉這幅畫中表達一種概念：酒店是一處可以令人沉淪、發瘋或犯罪的地方。所以，我想運用柔和的路易十五式綠與孔雀石綠，對照黃綠色和不和諧的藍綠色，呈現低級酒店的黑暗力量，這一切均沐浴在一個像淡黃綠色的惡魔火爐氛圍中。[112]

從高更與梵谷自身的描述，我們可以得知兩人都很清楚，他們的油畫會對一般沙龍名流造成極大衝擊。高更認為〈佈道後的幻象〉「畫得很拙劣」，而梵谷表示〈夜間咖啡館〉是「我畫過最醜的（畫作）之一」。[113] 此外，他們兩個都直接形容自己的用色「強烈」、「衝突」與「不和諧」。除了衝突的色彩效果，兩人作品皆以日本藝術的斜對角穿插為靈感，

繪出奇特的構圖。在〈夜間咖啡館〉中，撞球桌的嚴重傾斜，造成畫作的不對稱效果，其強而有力的感覺一如〈佈道後的幻象〉中斜角橫越的蘋果樹。而且，〈夜間咖啡館〉幻影般的店主人，一如〈佈道後的幻象〉想像中的角色者，並非顯現在畫布中央，而是在含糊界定之中央地面的右方。兩幅畫中紅色區域的平面與不調和特質，都與日本風格相似。在〈夜間咖啡館〉中，這項風格使得四盞燈及發亮的光圈，都被推向畫作表面。

但是〈夜間咖啡館〉與〈佈道後的幻象〉仍有諸多迥異之處。也許最大的不同在於空間深度。梵谷恢復採用線條透視畫法，這是他尚未接觸竇加和其他印象派畫家之前的手法。地板、壁板、桌面、撞球桌，甚至連撞球桿，都自動排成一列，垂直地推向後方的門口。雖然梵谷在他的敘述中並未提及，但是這種猛然陷落於空間中所創造出來的表達效果，一如紅與綠互補色般強而有力。它在視覺上形成一種無法抵擋的驅力，相當於那些「可怕的情慾」拉力，這種拉力使得咖啡館的人想要「沉淪、發瘋或犯罪」。然而，高更拒絕採用透視畫法，讓〈佈道後的幻象〉背景成為完全平面。因此，〈佈道後的幻象〉畫作表面包含更多活動。尤其高更在軟帽與帽子邊緣的曲線輪廓中，創造出一系列迂迴彎線。這些線條延伸到樹幹，於是軟帽摺疊形成的橢圓形，重現在兩根樹幹所交叉成的橢圓形上。儘管梵谷將顏料色塊留在畫作表面，卻無法像貝納和高更一樣，完全脫離透視畫法的規範。而他對高更的安格爾式（Ingres-esque）複雜線條構圖缺乏興趣，成為兩人激烈爭辯的焦點。

梵谷與高更處理顏料的方式也大不相同。亞耳時期的梵谷早已脫離印象派或分割派畫家的筆觸，發展出個人的定向與肌理描繪畫法。〈夜間咖啡館〉的地板為這兩種顏料處理方式提供了完美的案例。筆觸依循直角方向前進，同時塑造出地板遭磨損與刮痕的紋理。的確，這種對顏料物質性

的熱愛，幾乎將他的畫變成淺浮雕。舉例來說，撞球桿與撞球似乎利用厚塗法鑄造與雕刻而成，具有虛幻的效果。相反地，高更在〈佈道後的幻象〉採用更精細入微的筆觸。他的筆觸較小、較細，而且前後一致。他更加小心翼翼地繪製在光線和陰影下的前景人物。此外，〈佈道後的幻象〉不自然地結合銳利的輪廓線與厚塗色彩的細節。相對地，梵谷在亞耳時期的畫作，則更完美地融合繪畫與素描。他不再於畫布上繪製草圖，因為他逐漸相信，一個人「必須以色彩本身著手繪畫」。[114]

不過他的畫充滿圓點、色塊、漩渦和刮痕，已然具有不用線條的厚塗色彩效果。他只需要在快速作畫時，從使用鋼筆繪製粗細不一的線條，通常是粗線條，延伸為使用畫筆即可。

除了畫法不同，兩幅畫作基本差異在於創作方式。高更曾經身體力行給予舒芬內克忠告，希望他從形體的限制中解放，以自身的秩序繪出自然界平凡的細節。然而，梵谷向貝納說明，他經常需要面對現實，這幾乎算是治療之道：

我不會在這幅習作上簽名，因為我並非憑記憶所繪……而且少了模特兒就無法作畫。我不會說我沒有無情地忽視自然，只為將一幅習作變成繪畫而安排顏色，放大和簡化物體；但是就形式而言，我太害怕脫離可能性與真實性。

這並非意味著我再畫十年的習作，仍不會如此做。但是說老實話，我如此專注於可能性與真實性的存在，幾乎沒有欲望或勇氣為這個理想努力，而它可能在我的抽象習作中出現。

但是在此同時，我開始熟悉自然。我誇大，偶爾改變主題。然而儘管如此，我不會自創整幅畫；相反地，我發現它早已存在於自然，只是需要解開

而已。[115]

梵谷繪製如夢似幻的〈夜間咖啡館〉時，甚至依循著這些經驗主義法則。他連續熬夜三個晚上，在畫架前努力工作，白天才睡覺。有個小證據能夠證明他專心致力於「可能性與真實性」，亦即畫中後方牆壁的時鐘，鐘面上時間為十二點十五分。

雖說高更想要效法神聖的造物主，但是他似乎比梵谷更膽怯。他必然告訴梵谷，〈佈道後的幻象〉中風景與角力場面是「非自然」且「大小比例不符」，因為「它們只存在於祈禱者的幻想中」。如果不用幻想的藉口，他似乎無法徹底脫離自然主義。相反地，梵谷將他的「失真」與「誇大」延展至整幅畫布，不僅止於背景。高更信中所寫的自命不凡言論，如今被梵谷付諸實行：

是的，你想利用一種會喚起詩意的配色方法作畫是正確的，我同意你的想法，但有一點不同意：我不知道你說的**詩意**是什麼──這可能是一個我無法理解的概念。我覺得**所有事物**都富詩意……[116]

當然，高更把畫作區分為人物姿態豐富的前景及抽象的背景，成為其藝術作品的一大特點，也是最令人滿意的張力來源之一。但是在此刻，高更受到貝納的激勵，涉入一個未知的領域──現代主義的平面與非透視空間，五十年後看來依然令人震驚──他必定覺得需要提出解釋與辯駁。

七

高更來到亞耳前夕，梵谷面臨一切搖擺不定，而且瀕臨危機。南方畫

室的未來前景、黃屋和其布置、他的藝術品價值，以及本身的個性，都將接受高更的評斷。這些都讓梵谷變得比平日更躁狂。他只仰賴兩種刺激物過活──咖啡和酒，無情地迫使他一度連續昏睡十六小時。為了舒緩躁狂，他在繪製自己的房間時，將床鋪畫得格外顯眼。他寫信給西奧說，〈梵谷的臥室〉（*Van Gogh's Room*）「應該讓腦子或想像活動得到休息……家具的粗寬線條，必須再次表現絕對的安憩氣息」。[117] 這幅畫作充滿並列的互補色與歪斜的交角，顯示梵谷試圖平息過於活躍的心智是多麼困難的事。想念高更也會影響他對繪畫物件的選擇。學者朗諾．匹克凡斯（Ronald Pickvance）曾說，〈頂奎特爾橋〉（*The Trinquataille Bridge*）、〈鐵路橋〉（*The Railroad Bridges*）和〈塔拉斯康公共馬車〉（*The Tarascon Diligence*），代表著不同的交通運輸工具，可視為梵谷亟欲高更前來亞耳的表達。[118] 匹克凡斯文中指出，〈頂奎特爾橋〉與〈鐵路橋〉的線條透視畫法與多重消失點，較能以圖像隱喻清晰顯現梵谷的渴望。〈頂奎特爾橋〉縈繞的線條網絡，由於沒有任何交角彙集，特別能表現梵谷受挫的欲望。這些線條成為拚命想抓住遙不可及物體的手臂。

造成雙方合作失敗的執拗、爭吵與心理崩潰等因素，在高更抵達前，都已或隱或顯，得以辨識。早在五月時，梵谷即曾形容這項合作計畫是一個「很大的冒險」。[119] 在高更描述具有警告意味的〈悲慘世界〉畫作的同一封信中，他無意間附註一段有預言意味的摘記，那是關於兩名畫家決鬥的一篇近期新聞報導。其中一人因獲得不佳的畫評，向另一人提出決鬥，最後遭槍殺身亡。三個月後，梵谷描述他與高更的關係時說：「幸好高更和我……都還沒有佩戴機關槍。」[120]

一

梵谷的割耳事件，為他與高更相處的各個層面投下極大陰影。造成的原因可能包括日常言論、繪畫技巧的微妙轉變，甚至是劇烈的天氣變化。高更對安格爾的猛烈辯護，是否將梵谷推向崩潰邊緣？報紙上有關「開膛手傑克」(Jack the Ripper)的新聞報導，是否在他過度刺激的大腦中種下暴力思想？連續下了四天雨，是否將他逼上絕路？雖然對梵谷已然問題重重的精神狀態而言，心理崩潰、甚至企圖自殺若非無可避免，亦相當可能，不過割耳事件依然是一個棘手的謎。為什麼用剃刀？為什麼只割掉一隻耳朵？為什麼選在那個時候？這迫使各界拚命從割耳事件前的一切尋找線索，從而衍生許多令人頭昏腦脹的理論。事實上，一名心理學家為梵谷奇怪的行徑找出不下十三種解答模式。[1]這些解答從當地鬥牛活動中牛隻被割掉耳朵的影響，到將割掉耳朵詮釋為自我閹割的象徵等，所在皆有。檢視引發這樁高潮事件之前的每一刻，使得兩人在黃屋共同生活的時間顯得很長。高更在他的回憶錄《之前與之後》中表示，那段時間感覺像過了一世紀。但是，如同藝術史家指出，高更待在亞耳的時間，只有兩個月多一點，從十月二十三日到十二月二十六日。

有人想將梵谷和高更從這種回溯的牢籠中釋放出來，審視他們在亞耳全心投入的藝術創作，一覽他倆合作破裂的端倪。有人希望擺脫他們被過度分析的關係，包括無數爭執與角色扮演——老師對學生、父對子、想像對自然——而僅將他們視為同住於一戲劇化屋簷下的兩個個體來探討。將那些壓倒性的敘述觀點置於一旁，僅僅考慮兩位藝術家專注的幾張作品和藝術論點，是有可能的。但是導致梵谷崩潰的壓力一開始就出現，幾乎影響了每件事。我們可以把梵谷的自殘，與他和高更共同生活第一週所感受

CHAPTER 5
電流般的爭執——「乖巧的文生」與「麻煩的高更」

LECTRIC ARGUMENTS
"LE BON VINCENT" AND "LE GRIÈCHE GAUGUIN"

的失望畫上等號。如同一名作家所言，梵谷就像一顆隨時可能爆炸的定時炸彈。

我們必須回顧梵谷當時熱烈的期盼。梵谷極度希望這項合作計畫能夠成功，所以在高更抵達之前的日子，幾乎病倒。他期待高更這位友人，欣賞他的藝術作品，為黃屋著迷，完全愛上亞耳，從而願意永遠留下來，領導南方畫室。這不僅帶給梵谷個人滿足，也為西奧的投資提出合理解釋，並且為前衛藝術家們開創一個新的烏托邦時代。但是有人會說，早在高更來到亞耳前，這項安排便注定失敗。正如我們所見，梵谷連和弟弟共住一間公寓，都讓對方痛苦不堪，性格強悍的高更又如何能倖免呢？

疲憊地搭了兩天火車，高更於一八八八年十月二十三日星期二清晨五點，抵達亞耳。他前往車站咖啡店，遇到房東吉諾太太（M. Ginoux），她因為看過高更自畫像〈悲慘世界〉而認出高更。吉諾太太帶他前往黃屋，高更一定是以毫無喜悅的態度敲了梵谷家大門。從梵谷寫給西奧的信中，我們推斷，高更對亞耳的印象一直沒有改善。四、五天後，梵谷提到高更對亞耳與阿凡橋令人不快的比較。阿凡橋擁有一種「較莊嚴的特質，整體來說格外純潔、比萎縮、炎熱而平凡的普羅旺斯，景象更為明確」。[2] 後來，梵谷引述高更一句更嚴苛的批評，說亞耳是「南方最骯髒的狹小地方」。[3] 至於梵谷的畫作，高更只有禮貌與含糊肯定的反應：「我尚未得知高更對我整體布置的評價如何。我只知道他真的喜歡某些作品，例如播種者、向日葵與臥室。」[4]

然而，高更最具破壞力的言論，則是他渴望返回安地列斯（Antilles）。梵谷在這位友人抵達後的第二封信中已經提及，高更想在亞耳存點錢，以期「在馬丁尼克定居」。[5] 單單這項言論，高更就摧毀梵谷成立一間永久南

方畫室的所有夢想。如果「住持」已有一隻腳跨出門外，他怎麼能吸引其他藝術家僧侶前來新的寺院？他的一切盤算、他的一切懇求，以及他為黃屋投注的一切裝潢與布置，全都付諸流水。從此以後再也不會出現任何藝術家團體，沒有辦法排遣他的孤單寂寞，也沒有一個終極手段解決他的財務困擾。

梵谷為了西奧著想，盡量容忍這一切。他甚至將高更的「熱帶畫室」構想納為己有。在典型的受虐狂態度下，他護衛著摧毀其烏托邦夢想的主要原因。「我覺得高更所說的熱帶地方聽起來太棒了，」他寫信給西奧：「那裡絕對有繪畫復興的偉大未來。」亞耳如今變成介於歐洲與更為陽光普照、更具異國風情地區的「中站」。[6] 梵谷接受了熱帶畫室的想法，也妥善解決他與高更對於理想藝術家團體本質的歧見。他寫信告訴貝納，他們正在討論「某些畫家協會的可怕主題」。[7] 說到「可怕」，是因為他們對協會的商業方向有不同見解。這一年稍早，高更的計畫是由投機客在協會中扮演重要角色，這令梵谷大感憤怒，因此開始抨擊「高更與他的猶太銀行家們」。[8] 但是若將這個藝術家團體改置於熱帶地區，這個爭論便自然消失。就定義上來說，任何「原始」地帶都可以避開巴黎的腐敗與貪婪的交易商。

高更暗示梵谷與西奧，他將在大約一年後，才會啟程前往馬丁尼克。這顯然是企圖向梵谷、尤其是西奧保證，他們的苦心並非白費。一八八八年七月，高更告訴西奧，他在亞耳只停留六個月。到了十二月，黃屋的氣氛日益混亂，他寫信告訴舒芬內克：「如果我在五月離開⋯⋯我會變成一個還算快樂的人。」[9] 就在高更的馬丁尼克計畫徹底粉碎南方畫室的長期展望之前，梵谷面臨一個更迫切的憂慮。高更受夠了亞耳，可能直接返回巴黎，舒芬內克會在那兒歡迎他。高更的離去無論是早是晚，仍然是持續且令人煩惱的可能性。

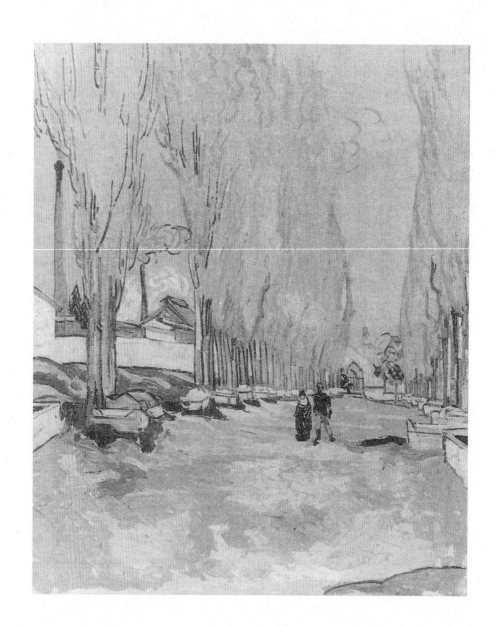

圖5.1——梵谷 |
阿利斯康羅馬墓園 | 1888

首次共同作畫時，梵谷與高更選擇古羅馬墓園「阿利斯康」（Alyscamps）作為繪畫主題。一般說來，梵谷會迴避遊客眾多的傳統風景區或古蹟地。在亞耳時，他避免繪製當地紀念建築，例如羅馬劇場和中世紀的聖托菲教堂（Saint-Trophime）。在聖雷米的情況也類似，他完全忽視距離療養院僅數碼之遙的著名羅馬廢墟。但是阿利斯康羅馬墓園是一個例外，他要向高更展示，亞耳如同阿凡橋，也有一段輝煌的過去。

以阿利斯康古羅馬墓園為靈感所繪的畫作中，梵谷與高更最神似的兩幅作品，是目前在洛桑（Lausanne）由私人收藏的梵谷畫作（圖5.1），以及珍藏於巴黎奧塞美術館（Musée d'Orsay）的高更畫作（圖5.2）。兩幅畫作都採用直幅形式，描繪一個往後退向羅馬式聖何那瑞（Saint-Honorat）教堂的風景。這座教堂坐落於一條大道盡頭，大道兩旁列有石棺、石椅和高大的白楊木。兩幅作品都將人物置於地面中央的遠方，以橘和藍、紅和綠的互補色，讓火紅的秋天葉片更形搶眼。但是兩幅油畫雖然有許多相似處，卻也顯現梵谷與高更藝術感受性的諸多不同。

高更的〈阿利斯康羅馬墓園〉（Les Alyscamps）達到更完整的後印象主義效果。它擁有一種神祕特質與時間停留的感覺，這是梵谷畫作缺少的。高更抑制了一些可辨識的細節。他避開傳統上將視覺焦點停留在大道盡頭的方式，轉而將有利位置放在與阿利斯康平行的克拉本運河（Canal de Craponne）河岸稍微偏北處。然後他在河岸畫上三個奇特僧侶打扮的亞耳人，以正面示人。這些人穿著黑衣，從畫布中央的遠方嚴肅地凝望觀畫者。他們站在聖何那瑞教堂的圓頂下方，高更加強了教堂支柱的色澤濃度，並簡化支柱線條。經過這樣的重組方式，景致不再像是普羅旺斯的觀光景點，而是一個神話國度。運河成為一條具有詩意的河流。巧妙安排的亞耳人化三出現，似乎代表著聖潔女性或司管命運的三女神。聖何那瑞教堂外觀改變，變成

145

圖5.2——高更 ｜
阿利斯康羅馬墓園 ｜ 1888

如同「小聖堂」（Tempietto）＊般的殿堂。事實上，高更給這幅畫一個有夏晚風格的戲稱——「維納斯神殿的希臘三女神」（Three Graces at the Temple of Venus）。10 寫給西奧信中的這句玩笑話，不僅透露高更面對梵谷珍視的許多主題時抱持的淘氣態度，也顯示他身為象徵主義者的野心，企圖從日常生活中找出題材。

相反地，梵谷讓觀畫者固守於當代現實。他捨棄過去幾十年來改變亞耳的工業發展，明顯描繪出透過白楊木所見，往返巴黎和里昂之間的地中海鐵路工廠。梵谷在畫中傾注大量原動力。煙囪正在冒煙，中央遠方的情侶正緩緩地朝著我們走來，整排樹木和石棺以一種持續的規律，分占透視畫法的凹處。此外，梵谷迅速地厚塗顏料。相反地，高更利用一種穩定的金字塔構圖，以聖何那瑞教堂為頂點向下擴張，緩和了透視空間的凹陷。他又反覆描繪教堂圓頂、河岸與樹幹的柔和曲線，同時以暗色小心翼翼地塗抹顏料，減緩視覺步調。

除了收藏於洛桑的這幅畫，梵谷還畫了兩張橫幅版本的阿利斯康羅馬墓園，他站在克拉本運河隆起的河岸，向下凝望白楊木。這個從上方俯看的位置，使大道看來因而顯得平坦，兩側白楊木成為畫布表面的條紋（梵谷也許想添加古意，把它們當成柱子），賦予這兩幅油畫一種意外裝飾的特質。但是他清晰刻畫石椅與石棺的交角，一張射向右上角，一張朝向左上角，則抵銷上述抽象元素。排列整齊的直立白楊木穿過畫面與大道有力對角的衝擊，再度創造一種動感和緊張的騷動，與高更繪畫中的安靜陰鬱大異其趣。然而，梵谷所畫的阿利斯康羅馬墓園也有象徵性含意。在其中兩幅畫作中，他繪了一對戀人，與十月中旬繪製的一系列〈詩人的花園〉得名。

＊一五○二年建於羅馬，為義大利高度文藝復興時期標準原型之圓頂宗教建築，因具有古典異教建築特點而得名。

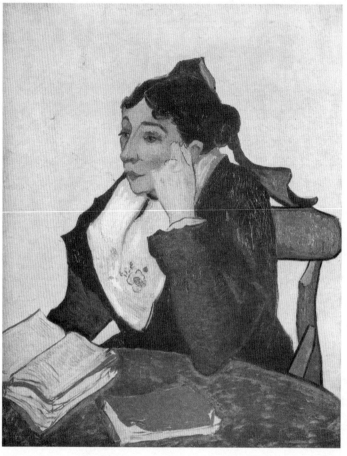

▲ 圖 5.3——高更｜吉諾太太｜1888
▶ 圖 5.4——梵谷｜吉諾太太｜1888

頗為類似。這些畫試圖捕捉薄伽丘與佩脫拉克之間的和睦，而且樂觀地期待能與高更再創這種傳奇友誼。阿利斯康羅馬墓園的畫作中，漫步情侶的出現顯示，儘管高更響往馬丁尼克，梵谷依然緊守一絲絲烏托邦夢想。毫不令人驚訝地，這類人物從他的藝術作品中迅速消失，直到後來的奧維時期才重新浮現。

二

第二次合作中，梵谷與高更從風景畫改為人物畫，他們選擇車站咖啡店老闆的妻子吉諾太太。高更以黑色蠟筆紋裡（conté crayon）繪製吉諾太太（圖5.3）；梵谷則在畫布上「揮毫了一小時」，畫下吉諾太太（圖5.4）。11再一次地，高更創造出一幅較正面、穩定而圓弧的構圖。他將吉諾太太的體積畫得較大，令人回想起他在〈佈道後的幻象〉所繪的頭盔般帽飾。梵谷的版本與高更迥異，他著重於吉諾太太的衣服與臉孔的稜角。梵谷畫出她四分之三的側臉，而且藉由服裝和扶手椅的輪廓，創造平面且鋸齒狀的形體。的確，同一名模特兒在兩位藝術家筆下，呈現如此不同的風貌，兩幅肖像幾乎完全不一樣。高更的〈吉諾太太〉有突出的下巴，呼應三角形披肩的圓弧下襬、寬鼻，甚至彎彎的眉毛；至於梵谷的人物肖像有稜有角，包括她的三角形下巴、尖挺的鼻子和有角度的眉毛。

高更繪製〈吉諾太太〉，是他後來作品〈夜間咖啡館〉（The Night Café）（圖5.5）的初步練習。這裡高更選擇與梵谷油畫相同的題材，作為他的起跑點。一如梵谷，他大膽地對比紅色壁紙與撞球桌面的綠色厚毛呢，同時讓撞球檯和咖啡桌的桌緣向外延展。他也將先前出現在梵谷畫中的睡覺者及藍色礦泉水瓶在內的靜物蓋括進去。但是除了這些元素，高更繪了一幅截然不同

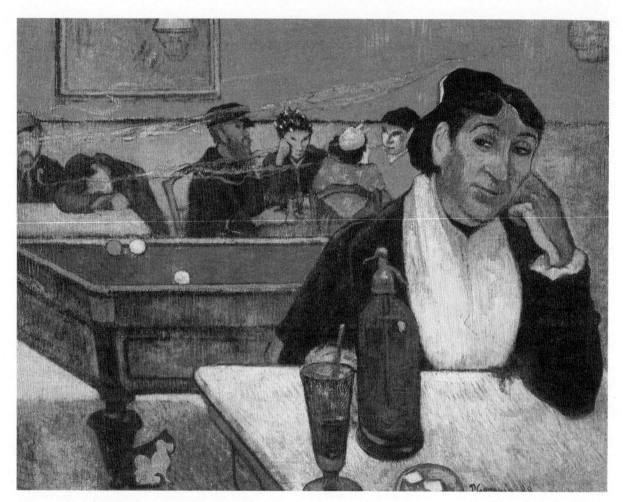

圖5.5——高更｜夜間咖啡館｜1888

的新畫作。這可說是一幅精心製作的吉諾太太肖像。畫中的吉諾太太占據著前景，坐在大理石咖啡桌前，斜眼睨視觀畫者。在她身後是一個無人使用的撞球桌，牆邊則坐著一群彷彿裝飾著壁緣的顧客。高更在較為平靜的構圖中，揚棄一切梵谷認為最強而有力的表達方式。互補色的極端衝擊、旋轉式地衝破空間，以及頭頂上方具有催眠作用的光暈，都已不復見。相反地，高更俐落地將牆壁、護壁板、撞球檯和大理石桌面，安排在一個豐富的水平區域，上方則繚繞著藍色煙霧。此外，他利用一系列縱向形體，固定住前景的直角，這比較屬於竇加而非梵谷的風格。結構與秩序已取代

「酒酣耳熱後的發酒瘋」。[12]

但是比高更迴避梵谷主要形式技巧更令梵谷困擾的，則是這幅畫作暗藏對梵谷最愛主題的嘲笑。如果高更的〈阿利斯康羅馬墓園〉算是自命不凡之作，其〈夜間咖啡館〉就可能含有竊笑的淫亂意味，大力凸顯梵谷畫作潛藏的「人性中可怕的情慾」。[13]

當代觀畫者會將坐在後方背景的女人視為妓女。高更寫給貝納的信中，確認這項看法。這大大改變〈吉諾太太〉表達的意義。素描中，她顯得既體貼又受歡迎。但是油畫中的她笑得挑逗，眼睛睇成一種心照不宣而冷嘲熱諷的表情。她成為後方女孩的鴇母。而這些妓女在跟誰飲酒作樂呢？不是別人，正是梵谷鍾愛的郵差魯林。雖然梵谷知道魯林視為「莊嚴」與「溫和」的仁慈大家長理想形象。[14] 高更也將梵谷的朋友及偶爾的繪畫夥伴佐阿夫士兵米利耶（Millet），畫在一名趴在桌上睡覺的人物旁邊，從而將他納入咖啡館生活放蕩的一分子，隨遇而安的魯林也一樣。這種場景並非全然不可能，但是它把米利耶降到最無尊嚴的地步。從侮辱到傷害，高更將梵谷在法國南方視覺小說中出現的所有重要人物，以

一種簡略而近乎諷刺的態度面對，完全不同於梵谷的尋求真理與寬宏大量。

如果這些作法有絲毫冒犯到梵谷，梵谷也沒有表現出來。最初幾個星期，他似乎堅決把每件事往最好的方面想，因此寫信說，高更的畫「保證會變得很美」。[15]然而，高更本人覺得有些事不對勁。他在寫給貝納的信中說，梵谷比他更喜歡他的畫，而且發現題材「並不適合我」。高更接著批評畫作布局，而非抨擊畫中淫穢的氣氛。「粗俗」的是「局部色彩」，而非妓女；吉諾太太的肖像失敗，並不是因為她成為睥睨他人的鴇母，而是高更把她畫得太「正統」。[16]我們會一而再地從高更與梵谷的文字中，看到這類對高更畫作的不欲理解、敵視和競爭。

在這封寫給貝納的信中，高更提及另一幅比較喜歡、被其視為該年度「最佳油畫」的作品[17]，亦即〈葡萄收成：悲慘人間〉（Grape Gathering: Human Misery）（圖5.6）。梵谷與高更在十一月四日星期日相偕散步，觀察一處日落時的葡萄園。梵谷向西奧描述這個景象為「一切紅如紅酒的紅色葡萄園。遠處轉為黃色，更遠處是有太陽的綠色天空，雨後的土地呈藍紫色」，映著落日之處是閃耀的黃」。雖然這種經驗啟發了兩位藝術家，他們卻以截然不同的線條，畫下同一個主題。[18]梵谷意圖重現落日下葡萄園與葡萄採收者的景致；高更只是利用這個地點作為想像構圖的掩飾。他不僅忽略葡萄園的真正細節，還添加了不列塔尼的人物。一如他寫信告訴貝納：「我受夠了精確嚴謹。」[19]（他也受夠了梵谷說服他愛上亞耳風土民情的不遺餘力。）

畫布中央的年輕紅髮女孩坐在地上，手肘擱在膝蓋上，緊握的拳頭托著下巴。她有著「東方」眼睛的面容，與高更前一年夏天所繪靜物畫中受水果誘惑的小女孩類似。這幅畫中，她垂下雙眼，面露憂愁。在她身後的葡萄園裡，兩名穿著不列塔尼服裝的農村婦女彎著腰正在勞動；她的右邊

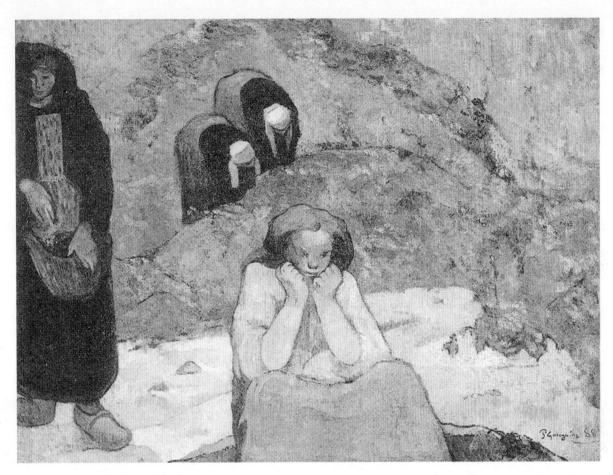

圖5.6——高更｜葡萄收成：悲慘人間｜1888

則是另一名身著普勒杜（Le Pouldu）＊服飾的女人，這名女子挺直腰桿，將葡萄丟到腰間的圍裙裡。高更繪製了一幅比〈佈道後的幻象〉更簡化的構圖。葡萄園什麼也沒有，只有一座以紅與紫顏料畫出的三角形土墩，而一片鉻黃之處則是「天空」。幾乎所有地形上的細節都看不到，空間極度平面。

說實在的，一旦除去人物，〈葡萄收成：悲慘人間〉可能充其量只是克里佛特‧史提爾（Clyfford Still）或菲利浦‧古斯頓（Philip Guston）的抽象表現主義藝術家（Abstract-Expressionist）畫作。這些人物雖然姿態僵硬，卻極為井然有序和受限。高更將這個女孩與勞動農婦置於同一個中央軸上，站立者則與畫布左側邊緣成一直線。

這幅突破性的作品許多方面都比〈佈道後的幻象〉更令人費解，而且更符合象徵主義，究竟它有什麼含意？我們對於〈葡萄收成：悲慘人間〉的理解，多半來自高更的註解，以及日後藝術史家的詮釋，現在看看畫作本身告訴我們什麼，將會有所助益。很顯然地，小女孩讓自己與其他女人隔離。她不勞動，穿著日常服裝，披頭散髮，而且背對後方的農婦。但是高更的構圖將她與勞動者緊密聯結。兩名彎腰收成者傳達出勞動者的默默無聞、重複動作與辛勤勞累是抹滅人性的，收成者的圓弧形體不僅與女孩共有一個中央垂直軸，也呼應她膝蓋與頭部的圓形。再者，收成者和女孩一樣，都朝向右邊（站立者左腳所穿的木屐也一樣）。高更在年輕女孩的可能命運與自身的想望之間，製造一種張力。但是她期待的命運不只是加入農婦勞動的行列。採收葡萄的主題與顯眼的不列塔尼黑衣，令人聯想到年輕女孩當時必定想著女人與母親角色必須承受的失去童貞一事，以及這些角色要扛起的一切令人難以承受的責任。性成熟、結婚、生子與辛苦工作，將會無可避免地生與死的循環。而這個循環的一大要素就是性行為。年輕女孩的「捕殺」她，正如農婦採收葡萄一樣。生與死的對立，就像畫中並列人物

向下望的同時，卻有另一股來自金字塔形葡萄園的向上推力。

完成〈葡萄收成：悲慘人間〉一個多月後，高更寫給舒芬內克的信中，擴充這幅畫的意義：

你有沒有注意到〈葡萄收成：悲慘人間〉這名可憐的孤獨者？這並不是個被自然界剝奪才智恩典和所有天賦的人。這是一個女人。她以雙手托住下巴，思考一些事情，但是感覺到來自土地的慰藉（什麼都沒有，只有土地）；陽光在此灑下了紅色三角形區塊。一名黑衣女人從旁邊經過，以宛如姐姐的眼光看著她……一切都很傳統，在法國，好與壞是表達事物狀態所用的字眼，黑色代表哀傷；為何我們不能創造各式各樣符合我們靈魂狀態的表達方式呢？[20]

高更指出這名「孤獨者」並非「被剝奪才智」，暗示這個女孩完全了解她身為女人的可憐處境。但是何謂來自「土地」的「慰藉」和「陽光在此灑下了紅色三角形區塊」？將慰藉視為性，而「紅色三角形區塊」是女性生殖器的比喻，可能太偏向佛洛伊德理論，但是高更日後的作品證實這項解讀是正確的。事實上，高更的藝術品中，有一系列人物類型代表受到誘惑的墮落夏娃，而紅髮女孩是第一件。高更在一八八九年創作的石版畫中，於紅髮女孩身邊加上一名青少年，明白揭露性含意。「黑衣女人」看著她的態度「宛如她的姐姐」，意味這名沉思者與農婦及背對的生命循環之間，有冷酷的關聯。高更最後一句話談到黑色，似乎辯駁著，如果傳統讓黑色變成強烈的哀傷象徵，那麼其他顏色可能也具有同樣強烈的象徵功能。

* 阿凡橋附近地方。

梵谷當然已經體認到色彩的象徵力量，這引發一項疑問，他對高更創

作〈葡萄收成：悲慘人間〉有什麼影響？梵谷無需教導高更釋放色彩表達

能力。高更已經利用〈佈道後的幻象〉豐富的朱紅色背景，表現出他了解

非自然色彩的生動力量。但是當高更接觸梵谷的理論，以及梵谷在亞耳繪

製的高度飽和色彩畫作，可能促使他發展出更純淨和更鮮豔的色彩。梵谷

也可能影響了高更對於〈葡萄收成：悲慘人間〉的顏料處理。高更寫給貝

納的信中，描述顏料是「用畫刀厚塗在粗麻布上」。[21] 雖然一般說來，高更

鄙視厚塗顏料的效果，在這幅畫中，他卻更接近蒙地西利啟發的梵谷風格。

〈葡萄收成：悲慘人間〉表面特性與梵谷畫作頗為類似，然而更驚人的

是，梵谷與高更對女性的概念相近。尤其是梵谷的〈悲哀〉，可算高更油

畫的原型。[22] 梵谷畫中裸體的席安，與高更的紅髮女孩，擺出極為類似的

姿態。兩人以近乎胎兒的姿勢坐在地上，彎起膝蓋，拱著背，以手托頭。

此外，兩位藝術家都將女性的存在，塑造成陷於摧毀多於生氣蓬勃的自然

循環狀態。梵谷筆下的席安身懷六甲，周遭是一堆雜草和野花，並畫出枯

枝；畫中席安極為瘦削，似乎瀕臨崩潰邊緣。不過題字「悲哀」顯得有些

多餘，因為這幅肖像透露出的除了哀愁再無其他。梵谷為這幅畫補充了一

句米敘烈的名言：「這個世界上怎麼會有如此孤單絕望的女人。」苦悶的席

安過的生活，正是高更所說「孤獨者」沉思的黯淡未來。

梵谷也料到，高更畫中站立的黑衣農婦，與他鍾愛某些詩歌和文學名

言有關。梵谷第一次講道就曾經引述克莉絲汀娜‧羅塞蒂（Christina Rosetti）*

的〈上坡〉（Uphill），文中一名「女性，或是黑衣形體」告訴朝聖者，生命恆

常的痛苦最後皆以死亡作為終結。[23] 一八八八年十一月的信中，梵谷引用

最愛的詩人之一阿佛列‧德‧繆塞（Alfred de Musset）的一段話：「每當我碰觸

土地——一個穿著黑衣的可憐人會在我們附近坐下來，以宛如兄長的眼光

望著我們。」[24] 高更敘述畫中的黑衣人，以「宛如姐姐」的眼光看著紅髮女孩時，心中想的也許正是這首詩。高更以近似米敘烈哀歌的朗誦式口吻寫道：「你有沒有注意到〈葡萄收成：悲慘人間〉那名可憐的孤獨者？這並不是個被自然界剝奪才智恩典和所有天賦的人。這是一個女人。」[25]

兩位藝術家除了作品與態度類似，梵谷對高更究竟有什麼本質上的影響，就難以定論了。高更是否在亞耳看過梵谷所繪〈悲哀〉的其中一個版本？梵谷是否討論過他對於黑衣女人形象的著迷，其中不只談到羅塞蒂的詩中人物、羅浮宮收藏的十七世紀哀傷婦女肖像，還提到米敘烈的小說般描述？或者高更與梵谷的對話，僅僅左右了高更對於〈葡萄收成：悲慘人間〉的**文字描述**，並未影響繪畫本身？現存文件都無法正確解答這些疑問。

我們也無法否認這些性可能純屬巧合。十九世紀末的文化，充滿女人是自然界宿命者的觀念。高更最終繪製了許多頭**傾國傾城的美女**，如同象徵主義藝術家們創造出眾多女人頭獅子身的斯芬克斯（Sphinx）**、蛇髮女妖梅杜莎（Medusa）和莎樂美（Salome）一樣。

對於高更創造過程中的潛意識，梵谷或許施展極大的影響力。「全然失魂落魄」的女孩擁有兩項與梵谷相關的特質——紅髮與鳳眼，令人回想起〈宛如佛僧的自畫像〉。高更形容〈悲慘世界〉時，將自己暗擬為「純潔少女」，這次則把梵谷變成了女人。[26] 正如我們所見，梵谷試圖將黃屋中的高更房間布置成「閨房」，認為高更是「風雅仕女」，那時梵谷已經把高更變成女人。[27] 為什麼高更要以其人之道還治其人之身呢？潛意識的部分動機也許相同。亦即高更和梵谷一樣，都希望將對方女人化，減輕在合夥關係中扮演服從角色時的恐懼，而且防堵同性情慾。但是高更也許還想消除

對方的競爭力。即便梵谷對「住持」的藝術崇高地位完全不具威脅，但在〈葡萄收成：悲慘人間〉中，他仍被貶抑為受困的年輕農家女。與高更一樣自視甚高、好勝心強且生活放蕩不羈的畢卡索（Picasso），也對另一名亦敵亦友的藝術家做出類似舉動。他將創設立體派（Cubism）時與他幾乎形影不離的布拉克（Braque），賦予一個幽默但惡意中傷的稱謂──「畢卡索夫人」。

三

梵谷再度未能察覺高更作品中深藏的譏諷。相反地，他大力稱讚〈葡萄收成：悲慘人間〉程度遠勝於讚美〈夜間咖啡館〉。梵谷認為〈葡萄收成：悲慘人間〉「非常美好且不凡」，「如同女黑人一樣美麗」，讓高更的「不列塔尼油畫有些黯然失色」。[28] 梵谷對這幅畫評價極高，甚至決定自己也憑記憶創作。高更鼓勵他朝這個方向發展，而梵谷對西奧說的話，反映出這位較年長畫家的熱心勸告。一個月前才向貝納大聲宣稱「少了模特兒就無法作畫」的梵谷，如今堅持從記憶和想像中繪製優良的畫作。[29] 這類型的畫「有神祕特質」、「比較不笨拙」，而且「比繪製自然習作更加唯美」。[30]

梵谷藉著設定自己是在「繪製自然習作」，異於高更的「繪製想像事物」，來反抗自己被視為過份單純的印象。[31] 在上述寫給貝納的信中，他為自己必須藉由模特兒作畫一事提出辯護，同時明白坦承自己繪畫中明顯的「居間」特質。他的畫經過自己詮釋，而非全然摹擬：

整幅畫……[32] 我不會說我沒有無情地忽視自然，只為將一幅習作變成繪畫，安排顏色，放大和簡化物體……我誇大，偶爾改變主題。然而儘管如此，我不會自創

梵谷這席話是在剛脫離自我練習階段時說的。他當時指的是一幅回想鴇母和妓女在咖啡館的畫作，原本有意送給貝納。梵谷對這幅油畫的評價很低，不願意在上面簽名，「因為我從未憑記憶之作」。[33] 然而，這句話並不確實，不只是因為他才剛畫下一幅記憶之作，而且敘述〈食薯者〉時也曾提及這種畫法。當時他告訴西奧：「**我憑記憶繪下這幅畫**。但是你知道，我畫這些人頭已有多少次了！」[34]

因此，梵谷的確曾經「憑記憶作畫」。就其言下之意，擺在眼前更嚴肅的挑戰，則是「自創整幅畫」。在亞耳時，他兩度試圖繪製〈基督在客西馬尼花園〉，但每次都將畫布毀掉。當他有意接受高更的忠告，繪製〈艾登花園的回憶〉(*Memory of a Garden in Etten*)（圖5.7）時，並未「自創」任何主題，而是從他近來和過往的經驗中截取熟悉的素材。畫中兩名女性正在散步的花園，綜合了艾登、努昂和黃屋前方公園的記憶。較年輕的女性類似凱、他的妹妹薇兒和吉諾太太，較年長的女性則像他的母親，該年稍早他曾收到母親的照片。此外，彎著腰的僕人，令人回想起梵谷在荷蘭時期繪製的無數彎腰農民畫作。

梵谷長篇大論向妹妹薇兒描述這幅畫時，強調他利用全然抽象的手法，以期捕捉人物的精神，並創造一種類似詩歌的視覺效果：

這個是妳。我知道這不能算是相似，但是對我而言，它表達出詩歌的特質與我感受到的花園風格。同時，讓我們假設出外散步的兩名仕女是妳和我們的母親；讓我們也假設，絕對沒有任何一點粗俗和愚昧的相似——但是顏色的刻意選擇，暗藍紫色與天竺牡丹大塊而極端的淡黃色，對我而言則是母親的性格。
穿著橘色和綠色蘇格蘭格紋的人物，在灰綠色柏樹的襯托下顯得格外耀

圖5.7──梵谷｜艾登花園的回憶｜1888

眼，紅色陽傘更加強調了整個對比——這個人物讓我想到妳，一如狄更斯小說中曖昧的典型人物。

我不知道妳是否能了解，安排色彩可以創造詩歌，蜿蜒於整幅畫中，也許讓公園缺同樣地，刻意選擇與增加的不調和線條，一如音樂可以撫慰人心。少一些「日常感」，但能呈現在我們心中的是有其個性的夢境，同時比現實更怪異。35

為了達到這些效果，梵谷創造迄今最平面與最富裝飾性的油畫。在比較典型的作品中，公園小徑會與梵谷鍾愛的直角排成一列，朝著遠方消失點飛去。但是在這裡，梵谷將小徑變成阿拉伯式圖案，與構圖的主要曲線呼應。從老婦的斗篷、柏樹、香柏木叢到彎下腰的女僕，幾乎一切都有圓弧輪廓，猶如浮上畫布表面的火焰般弧形。而梵谷並未釋出空間，沒有天空或地平線緩和這些「刻意選擇與增加的不調和線條」所形成的「音樂」效果。

梵谷使用的某些形容辭彙，例如「詩歌的特質與風格」或是「顏色的刻意選擇」，都含有高更的影子；但令人驚訝的是，其繪畫本身與高更的繪畫大相逕庭。尤其是處理顏料的方式必定惹惱了高更，因為高更既不喜歡厚塗顏料，也不喜歡秀拉的「小點」。梵谷揚棄亞耳時期的一項成就——結合素描與油畫——改採一種布滿畫布的點描畫法。他並未採用如同〈播種者〉（The Sower）與〈臥室〉（The Bedroom）的定向與結構筆觸，而是以圓點形狀的厚塗顏料，緊密覆蓋在衣料和草木上。畫中的粗寬線條比較像是招絲琺瑯畫法，而不像高更的技巧，並且映現著黃屋中懸掛的貝納畫作〈草地上的不列塔尼婦女〉（圖5.8）的表現法。高更把這幅畫從阿凡橋帶來亞耳，梵谷對該作品極為欣賞，甚至複製了一幅水彩畫。

〈艾登花園的回憶〉酷似高更的女性漫步公園圖〈亞耳的女人〉（Women of Arles）（圖5.9）。在梵谷與高更的信件中，都未曾提及〈亞耳的女人〉，因此難以鑑定年分，但是高更可能在梵谷繪製同一主題之際，畫下這幅油畫。高更比梵谷更徹底地讓背景傾斜，前景兩個亞耳女人僅繪出上半身，平面而無立體感，這種手法一定影響了年輕藝術家。高更繪製的女人穿著披肩，抵禦地中海地區寒冷乾燥的北風，只有頭和一隻手從包得密不透風的罩紗中露出來。梵谷將這點帶到自己的油畫，他同樣讓薇兒與他的母親穿上披肩，僅繪出上半身，神態形同遊魂，模樣如出一轍，而且都置於畫布左下角的前景。梵谷也繪出高更畫中由上而下延伸的大彎度弧形草坪。這種作法為其「蜿蜒的」線條製造彎曲的律動。

然而，兩名藝術家各自繪製阿利斯康羅馬墓園時，除了少數構圖相似之外，差異頗大。高更有別於梵谷處理顏料的忙亂，留下大塊純色。高更

圖5.8——貝納｜草地上的不列塔尼婦女｜1888

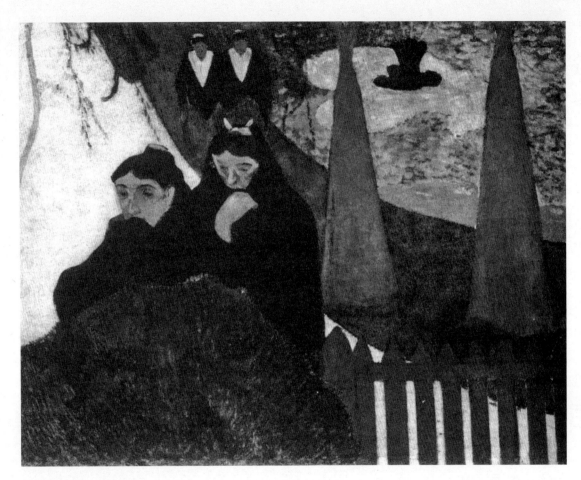

圖5.9──高更 ｜ 亞耳的女人 ｜ 1888

也顯現對奇特事物的喜愛。穿著披肩的婦女們顯現神祕與曖昧的阿拉伯情調，而且高更畫了噴泉及波光粼粼的水池，不像梵谷只畫出相當普通的樹叢與花床；更特別的還包括狀似昆蟲的長椅攀爬在畫布上方，怪異圓錐體代表保護樹木免受霜凍的綑紮稻草，以及隱藏在大樹叢內的臉部表情（也許是自畫像）。但是這些詭異筆觸並未讓畫作的精準結構為之失色。高更以簡單的成雙成對主題組織這些人物，先是前景的一對婦女，繼而為有兩個尖頭的帽飾，然後是背景的一對婦女，最後則是右方的圓錐體。此外，這些雙雙對對的元素形成垂直面，結合了籬笆，就能穩定畫中的彎曲線條。

梵谷後來寫信給西奧說：「我搞砸了我畫的努昂花園。」[36] 梵谷並未清楚說明為何他認為是搞砸了。同時並置公園上方及婦女前方兩種視角，顯然造成分離而無法清楚表達的結果。彎腰女僕在未界定的中央空間地帶顯得不起眼。梵谷無法像高更的〈佈道後的幻象〉與〈葡萄收成：悲慘人間〉一樣，在特別設計的前景人物與平面抽象的背景之間，創造出令人滿意的張力。這幅圖的繪製，顯示出少了模特兒，梵谷繪製人物顯得特別困難。這也許便是當他說出「憑著想像來作畫需要練習」之際，心中所想的。[37]

四

雖然繪製〈艾登花園的回憶〉面臨不少困難，梵谷於高更停留亞耳期間，仍繪製了另外三幅「抽象習作」。其中最具野心的〈舞蹈會場〉（The Dance Hall）描繪擁擠而熱鬧的瘋狂亞耳人。在這幅空間極為壓縮的畫作中，招絲琺瑯主義的影響愈發鮮明。一如高更〈佈道後的幻象〉，梵谷為婦女後方的觀望者畫上特殊的頭飾（在這個案例中，換成亞耳人附有飾帶的小軟帽）。但是梵谷以較簡單及較概略的手法，畫下這些人頭。前景女性的白

頂小帽、及肩鬈髮和藍色飾帶，皆以粗寬輪廓繪出，幾乎算是全然抽象的設計。尤其是小帽的白色橢圓，構成一種大圓點圖案，和畫布上方煤氣燈的飄浮球體對應。梵谷給予這些球體最少的詮釋，使它們變成畫布表面的橘色扁平物。在狂歡者中，他多半避開創造臉孔的問題，改而繪製後腦勺或是簡略的五官。不過我們仍然可以在右方辨識出魯林太太的面容。

梵谷持續在另一幅憑記憶所繪的作品〈競技場的觀眾〉（Spectators at the Arena）中描繪群眾場景。早在四月時，他就考慮繪製當地鬥牛場面，如今得以實現。然而，他畫這些觀眾的手法，比畫〈舞蹈會場〉擁擠人群更簡略。梵谷將〈舞蹈會場〉的一切推到畫布表面，但是在〈競技場的觀眾〉中，則以透視畫法一掃而過。圓形競技場邊的觀眾逐漸縮小，直到成為迷你的速記記號為止。在這些面貌模糊到無法辨識的人群中，仍浮現少數可確認身分的臉孔。郵差魯林夫婦抱著剛出生的寶寶坐在看台上。吉諾太太與另一名婦女交談，而向貝納借來靈感的女性則從左下角探出。梵谷再次表現出，他喜歡依照看得見的想像作畫，而不是像高更的〈葡萄收成：悲慘人間〉一般憑空創造臉孔。

第三幅畫〈閱讀小說的女人〉（Woman Reading a Novel），某些方面是一個例外。梵谷只畫了一個人，徹底簡化他的構圖，創造一種新形象。不過貝納的影響依然存在。彎腰看小說的閱讀者，也許是從〈草地上的不列塔尼婦女〉走出來的女人。梵谷不僅使用圓弧曲線和招絲琺瑯主義粗寬線條，還以深色輪廓線包裹純淺色塊區域。這使得人物有種輕飄飄和書法般的透明感，如同貝納一八八八年開始的諸多作品。

梵谷憑記憶所繪的四幅畫中，最成功的當屬〈艾登花園的回憶〉與〈舞蹈會場〉。藉由這些畫作，我們看到梵谷與高更的發展方向南轅北轍。記憶及想像淨化了高更畫作的主題，進而導向較洗練的構圖。梵谷用裝飾圖

形填滿畫布每一處，克服他的**空白恐懼症**（horror vacui）。畫布彷彿變成一個裝飾物品，得以取代現實中喪失的模特兒。此外，這些圖形有一種無法自抑的狂野，日後重現於梵谷崩潰後所繪的魯林太太、郵差魯林與雷伊醫生（Dr. Rey）人物肖像背景。這些畫作中一些圖案類型與他在亞耳時期繪製的公園及花叢風景畫大相逕庭。這些畫作中一些作品如〈花園〉（Flowering Garden）（F340），填滿圓點與塗抹色塊，讓花朵失去具像本質，僅能解讀為顏色鮮豔的斑點。但梵谷總是提供足夠的透視線索——成排逐漸後退的植物、遠方的農家及天空區隔——將觀畫者拉離豐富的表面，回歸較後退的繪畫空間。大量豐富的色彩繪畫概念與具說服力的幻覺主義畫法，取得絕佳平衡，正是梵谷一八八八年擅長的創作手法。一如〈艾登花園的回憶〉與〈舞蹈會場〉顯示的，他的眼前若缺少作畫標的，就無法重拾事業高峰。

五

梵谷的畫作中，最能顯示理解高更最終成就的，並非來自想像之作，而是重返極為熟悉的播種者主題（雖然有人也許會辯稱，播種者的形象已深植梵谷心中，屬於梵谷的想像，而非任何現實世界的模特兒）。大約在十一月二十五日，梵谷向西奧表示，他看到「極美麗的神祕淡黃色落日——掛著枯葉的樹木襯著普魯士藍的柏樹……」。這個騷動不安的黃昏景象，最有可能為播種者新作的場景，因為他在同一封信中，形容這幅畫擁有「極美的淡黃色圓太陽」，而樹木與人物的顏色為「普魯士藍」。[38]這幅〈播種者〉（圖5.10）與早期同一主題版本，立即的明顯差異在於新版採用黃昏氣氛，迥異於以往熾熱的陽光。但是梵谷也展現全新能力，簡化構圖，並且將樹木、播種者和太陽等重要元素組織起來，集中它們引發聯想的力量。樹木穿越

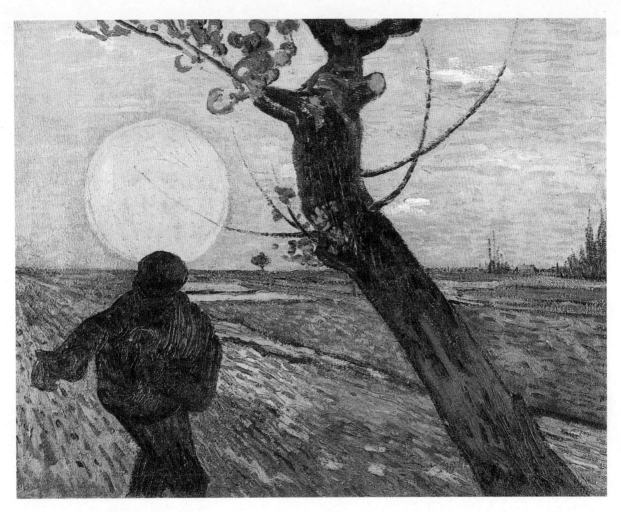

圖5.10——梵谷｜播種者｜1888

畫布的手法類似日本版畫，亦令人回想起高更〈佈道後的幻象〉中那株區隔幻想與現實的樹幹。在〈播種者〉中，想像的元素出現在靠近地面的下半部。梵谷將樹木與播種者的有稜有角，都漸隱沒黑色中變成脫俗的剪影。而且他將太陽置於播種者頭頂，形成一個大型光環。刺穿這個「光環」的長而尖樹枝，進一步強調主題中已然存在的宗教意涵。不過，如同〈葡萄收成：悲慘人間〉，〈播種者〉的象徵主義太沉重，甚至破壞了畫面的曖昧氣氛。首次習作後，梵谷又繪了一幅較完整的版本；他對新版本評價頗高，值得他簽名。高更停留亞耳期間，沒有其他作品獲得這項青睞。

憑記憶繪畫的興趣消退後，梵谷急切地改為繪製魯林全家人的肖像。他逃離高更領域，重拾自身風格後的輕鬆自在，在他寫給西奧的字句中清晰可見：「我剛才畫了**一家人**的肖像……這名男子、他的妻子、嬰兒、小男孩，以及十多歲的兒子……你懂得我對這件事的感受，我如何如魚得水。」[39] 梵谷將這份熱情，轉化為整個亞耳時期最出色的人物畫，彷彿有意向高更展示，他以自己的方式作畫能達到何等成就。這些人物畫中，最傑出的兩幅是繪製十七歲的阿曼德‧魯林（Armand Roulin）。其中一幅阿曼德面向觀畫者，脆弱敏感，但是偽裝冷靜沉著。脫離〈艾登花園的回憶〉與〈舞蹈會場〉的筆觸風格，梵谷的顏料處理在此達到一種史無前例的柔和與篤定。如同匹克凡斯（Pickvance）指出，這幅畫接近梵谷對貝納那幅較沒那麼精采的自畫像的形容：「它正是一名畫家的內在模樣，少許唐突的色調，少許灰暗的線條，但有真正屬於馬內的特徵。」[40]

在肖像的心理敏銳度上，這項繪畫技巧扮演一個不可或缺的角色。梵谷避開慣用的互補色，改用較為陰鬱的黃色、淺綠和深藍，精雕細琢阿曼德的五官。他運用一系列謹慎平衡的對角，巧妙地傳達青少年的失衡。先是帽沿的活潑傾斜角度，在扣子、衣領和帽頂的角度下達到平衡。梵谷進

子等。

而將阿曼德的鼻子和嘴巴，畫在貫穿畫布中央的垂直軸上，強化阿曼德的自制力。第二幅肖像更明白揭露阿曼德的脆弱。在深藍與綠色的冷色系背景下，阿曼德的四分之三側臉肖像，暴露意志薄弱的下巴與悲傷的眼睛。這幅肖像並沒有立即予人大膽嘗試的震撼，但是同樣成功。梵谷維持高水準的臉部繪製，也能精確掌握構圖元素，例如產生各種三角形與楔形的帽子等。

雖然梵谷回歸自己的藝術領域，卻沒有完全拋開高更的影響。在阿曼

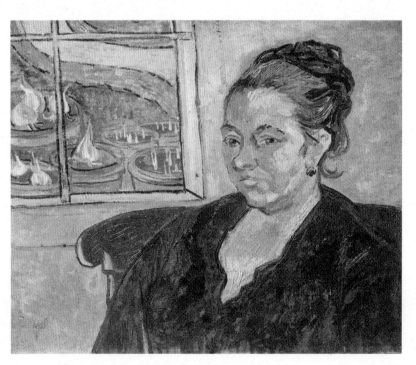

圖5.11——梵谷｜魯林太太｜1888

德‧魯林肖像中使用的薄塗色彩畫法，相當接近高更的作品；而在郵差魯林的肖像中，他簡化平面，同時以更穩固的輪廓線和更能掌控的高更式筆觸建立形象。魯林一家人的系列肖像，還提供梵谷與高更繪製同一名模特兒的最後機會。那就是梵谷於一八八八年十二月和一八八九年一月，經常畫下其身影的，郵差魯林的妻子約瑟芬‧魯林（Josephine Roulin）。高更的〈魯林太太〉（Madame Roulin）（圖5.12）人物像，與梵谷的溫特圖爾（Winterthur）版本（圖5.11），擁有類似的橫幅形式，有人以為它們是在十一月底和十二月初共同繪製的。但是並非所有細節都一模一樣。在高更的繪畫中，魯林太太的服裝及雙手擺放的位置，比較類似梵谷後來所畫的〈搖搖籃的女人〉（La Berceuse）（圖5.13）。所以可能是高更用整個十二月來畫這幅肖像，而魯林太太的正襟危坐是為了梵谷的兩幅畫。

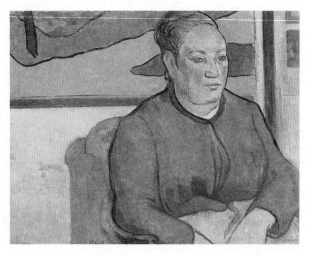

圖5.12——高更｜魯林太太｜1888

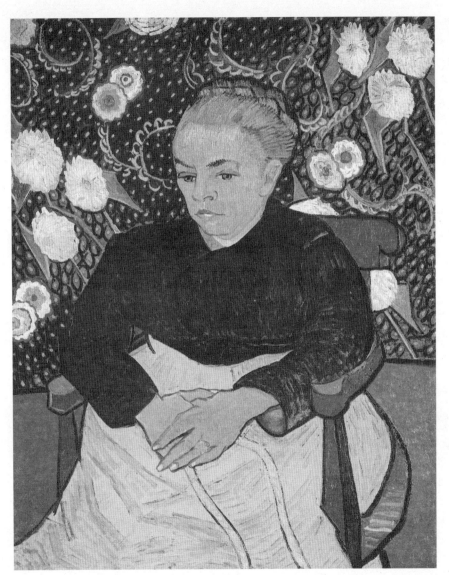

圖5.13——梵谷｜
搖搖籃的女人｜1888

毫不令人意外地，高更將魯林太太畫得較富謎樣。他善加利用黃屋在冬季時點亮的煤油燈，保留魯林太太臉部的鮮綠色調，以及落在她右臉頰、牆壁和門框側柱的誇大陰影。他也讓魯林太太的臉更豐滿，有系統地組合五官，使其成為一張面具。這些效果加上她不正眼視人，迷離的眼神，使她具有一種奇特的氣息，幾乎就像是佛陀。相反地，梵谷以急促的筆觸與比較簡單的紅、綠和赭等色彩，率直地呈現魯林夫人。不過梵谷在魯林太太頭部旁邊的窗戶外，添加了一處自創風景。那是冒出球莖的一堆花盆，無疑地暗指魯林太太之女瑪潔莉．魯林（Marcelle Roulin）剛剛出生。植物後方是與〈艾登花園的回憶〉類似的一條彎曲小徑，與畫作平面平行地蜿蜒而上。

相對於梵谷的窗戶，高更的肖像畫中，框住魯林太太頭部的是〈藍色的樹〉（Blue Trees）其中一角。高更剛完成〈藍色的樹〉，延遲實現他在阿凡橋對年輕畫家保羅．塞魯西耶（Paul Sérusier）的著名忠告。為了辯稱藝術家絕對有權任意使用色彩，因此高更對塞魯西耶說：「你看到的樹木是什麼顏色？是黃色，那就畫上黃色。影子是藍色，那就畫上純正的群青色。紅色的葉子呢？使用朱紅色。」[41] 在這個例子中，高更不僅讓樹木披上非自然主義的色彩，還讓它們空無枝葉，非標準樣貌，所以它們變成畫布表面波浪形的帶狀物。樹木後方是一片平坦空地，遠方地平線出現鮮黃色天空。前景是有些部分被樹幹遮住的年輕情侶，他們望著不同方向，似乎才剛發生過爭執。

為什麼高更特地選擇這幅畫作為肖像畫的背景？就表面來看，風景畫中柔和彎曲的小徑及草地，得以呼應魯林太太的手臂與肩膀輪廓線條。但是高更或許也利用〈藍色的樹〉，配合梵谷及其鍾愛的亞耳風景致。高更讓魯林太太的頭部蓋住畫中情侶，使得情侶成為魯林太太生命與思想的隱藏解釋。我們可以料到高更的想法，他認為魯林太太「身後隱藏」的真相，就是不動感情到不自然的地步。高更原先將〈藍色的樹〉命名為「Vous y

passerez la belle」，大致翻譯成「即將輪到妳了，我的美人」。換句話說，畫中男子警告年輕女子說，無論她現在如何抗拒，性啟蒙仍會來臨。一如〈葡萄收成：悲慘人間〉的紅髮女孩，她必須無可避免地在生命循環中就位。高更在〈魯林太太〉畫像裡，暗指她有性渴望，這是惡意中傷且大不敬的。梵谷則將這位三個孩子的媽，視為理想母親形象，在數個版本的〈搖籃的女人〉中，皆稱頌她為撫慰人心的聖母馬利亞。

六

高更在〈魯林太太〉畫作中的挑釁，多半經過掩飾，但是不久之後所繪的〈梵谷畫向日葵〉（*Portrait of Vincent van Gogh Painting Sunflowers*）（圖 5.14），所有挑釁都變得更明顯。然而，這幅特寫梵谷在黃屋畫室繪製其最著名主題的畫，乍看似乎沒有什麼問題。一般人可以接受高更向西奧提出的形容，指出這幅油畫是他的「向日葵畫家」友人的「親密」肖像。[43] 它甚至可能被視為高更敬佩梵谷的精湛繪畫技巧與極度專注之作。在肖像的曖昧空間中，梵谷坐的位子，似乎非常靠近高更放在畫架邊松木椅上的向日葵。事實上，梵谷盤色調色盤傾斜到其中一朵花的下方，他的筆刷似乎同時碰觸他的畫布和其中一朵向日葵的葉片。這種視覺雙關暗指梵谷的筆刷如此穩定而神奇，在物件與畫布間不存在任何隔閡。高更也將梵谷的右臂從肩膀延伸出來，配合專注於畫筆與花朵的視線。這隻手臂成為畫家、物件與畫布的強有力聯結，暗指梵谷的視覺意念可以立即透過這個橋樑，傳達到繪畫的實現上。畫家與物件的確如此緊密相連，連梵谷的橘色頭髮與滾藍邊的橘色外套，都和插在藍色陶瓷花瓶中的橘色向日葵顏色相同。但是高更巧妙地貶低梵谷並膨脹自己的細節，也同時浮現出來。梵

圖 5.14——高更｜梵谷畫向日葵｜1888

谷的畫筆並不具有有力的尺寸與分量，反而縮小到細如線針，甚至不容易察覺。他正在畫的作品同樣受到否定，因為高更沒有讓觀畫者看到畫布表面。

高更對自己的作品可就沒那麼謙虛了，他在梵谷和畫架後方的牆壁上，放上類似〈藍色的樹〉的大幅風景畫。他也選擇高於梵谷的優越位置，描繪出梵谷斜睨、近乎發呆的神情。肖像中讓高更有機會挑戰梵谷最寶貴的領域——繪製向日葵。高更沒有浪費這個機會，他畫的花朵與梵谷的相差甚遠。他擴大向日葵的花心，除去向日葵的葉片，讓向日葵看起來更像巨大的眼睛。矛盾的是，向日葵的花心似乎比梵谷的雙眼，更像是靜開的眼睛。最後，高更展現他能夠藉由梵谷鍾愛的楔形（夏皮洛稱之為「獨特的尖角」），架構一個嚴謹的構圖。44 高更以傾斜畫布和梵谷彎曲身子構成的大V字形，完成主要構圖。接著他在畫架與梵谷右臂之間創造的空間，重複塑造三角形形式。

為了將他的勝人一籌延伸至更深的層面，高更也在〈梵谷畫向日葵〉中，重申自己憑記憶繪畫的優越。當梵谷高高興興地放棄「**共同作畫**」，轉而致力於魯林一家人的肖像之際，高更開始創作〈梵谷畫向日葵〉。所以高更這幅油畫畫算是一種反擊。高更必定享受這種繪畫表面稱頌畫家與物件的親密關係，但又在想像中採取迂迴防衛的嘲諷。當然，雖然高更曾經多次見到梵谷在畫架前工作，但是梵谷卻未擔任他的模特兒。儘管十二月時，梵谷在具有象徵意涵的自畫像〈梵谷的椅子〉(*Van Gogh's Chair*)中，畫了放置向日葵的松木椅，然而自九月開始，梵谷就沒有真正畫過向日葵。高更依據數張素描和他自己的想像，設計了這幅畫。高更不只是讓肖像本身成為他的反擊手段，他藉由蒙蔽梵谷的眼睛，暗示梵谷必須朝內心發展，以創造自己的藝術。而畫布中看似飄盪在梵谷頭頂的農場風景圖帶狀物，強化了這個概念。高更利用這個構圖設計，堅稱真正的藝術家必須忽視眼

前的物件，直接與畫作溝通他的想法。

梵谷對這幅畫的態度相去不遠。他在十二月四日寫信給西奧說，高更「正在畫一幅我的肖像，我不認為那是他視為無用的作品」。[45] 大約一年後，他再度提起這幅畫，僅暗示畫中嘲諷的意味：「你看過他刻畫我正在繪寫向日葵的那幅肖像畫嗎？從那以後，我的氣色好多了，但那真的是我沒錯，當時的我非常疲倦且像充了電般。」[46] 然而，在高更的回憶錄《之前與之後》中，梵谷對於這幅肖像的反應相當暴力，引發一連串事件，最終導致他割下耳朵⋯

⋯⋯當那幅肖像完成時，他說：「那是我沒錯，但那是發瘋時的我。」

那晚我們去咖啡館。他點了淡苦艾酒。突然間，他將玻璃杯扔向我的頭。我連忙低頭避開，用手臂制住他的身子，接著離開咖啡館，中途穿越雨果廣場。幾分鐘後，文生便躺在床上睡著了，直到早上才醒來。

他醒來時，非常冷靜地對我說：「親愛的高更，我依稀記得昨晚冒犯了你。」

我回答說：「我樂意且誠心原諒你，但是昨晚的事可能重演，如果我被攻擊，也許會失控還手，掐你的脖子。所以容我寫信給你弟弟，通知他我要回去了。」

老天，真是混亂的一天！

那天晚上，我匆忙吃完晚飯，想單獨出去走走，呼吸新鮮空氣⋯⋯我聽到背後傳來一陣熟悉的腳步聲，短促、迅速而不規則。我轉身時，看見文生正衝向我，手中拿著一把打開的剃刀。我那時的表情一定十分驚恐，因為他突然止步，低下頭，然後跑回家去⋯⋯

我直接衝到亞耳一家上好的旅館⋯⋯

我一直很焦慮，直到凌晨三點才入睡。稍遲時我醒來，大約七點半。我走到廣場，那裡擠滿了人。在我們房子附近有些警察……這就是事情的經過。

梵谷回家後，立刻割下耳朵。[47]

《梵谷畫向日葵》真的引發他在黃屋精神崩潰嗎？高更的大部分敘述仍令人存疑，因為他的《之前與之後》寫於離開亞耳十四年後，而且當中多有用心。如果我們有另一個來源的可靠消息，他說的話是否真實就無關緊要了，但是這個時期少有信件遺留，而且留下的信件難以鑑定撰寫時間。事實上，高更敘述中唯一絕對可證實的細節，除了割耳事件，就是他寫信給西奧堅持返回巴黎。其他一切都待討論，包括梵谷對肖像的反應，他向高更扔擲苦艾酒杯，他以剃刀威脅高更，以及這些事件的後續。然而，我們知道高更記述的時間點絕對有一處錯誤。他寫信給西奧，宣布要返回巴黎，絕對不可能與割耳事件發生在同一天。另一封現存的信件中，高更告訴西奧，請將他在前一封信表達希望離開的說法視為一場「惡夢」。[48] 所以高更首次動了逃離黃屋的念頭，與割耳災難發生後確定離去，中間仍有一段時間差距。

雖然缺乏文件證明，尤其是十二月最後兩週標有日期的信件皆具不確定性，但是最具說服力的重建過程如下：高更在十二月十四日前後，完成了《梵谷畫向日葵》，梵谷可能有、也可能沒有說過：「那是我沒錯，但那是發瘋時的我」，他可能有、也可能沒有將酒杯扔向高更。然而他做了某件事，促使高更在十二月十四日或十五日寫信給西奧說：「文生與我絕對不能相安無事地住在一起，因為我們個性不合……他是非常聰明的人，我相當尊敬他，我帶著遺憾離開，但是我重述一遍，這是必要的。」[49] 高更的

不自在促使梵谷在十二月十六日或十七日寫信給西奧說：「高更對於美好的亞耳城、我們工作的小黃屋，尤其是對我，有點無精打采。」他繼而否認早先高更遲不前來普羅旺斯時，我們所見他的受傷心情：「我絕對會心平氣和地等待他作出決定。」[50]高更沒有離去，他在十二月十七日或十八日，與梵谷前往蒙德波利爾（Montpellier）的法伯荷美術館（Musée Fabre），暢遊一整天。十二月十八日或十九日，高更寫信給西奧表示，他必須把返回巴黎視為一種「幻想」，而且已經寄給他《梵谷畫向日葵》[51]十二月二十三日傍晚，梵谷可能有、也可能沒有拿剃刀威脅高更，但是他的確割下了自己的耳朵，並在大約晚間十一點半，將耳朵送給妓女拉歇爾（Rachel）。

黃屋中的兩人關係開始走下坡，顯然不只是因為高更畫了梵谷像。那麼原因為何？梵谷究竟做了什麼事，惹得高更拂袖而去？高更計畫返回馬丁尼克當然是雙方關係緊張的一大原因。但是其他摻雜的因素，也讓這樁合作計畫幾乎無可避免地面臨失敗。其中最主要的原因之一，就是梵谷與生命中重要男性的關係，具有強烈的固定模式。一如我們所見，他可以將這些人理想化，希望與他們合為一體，接著憤怒地攻擊他們。梵谷對他的父親、西奧，以及影響程度較小的莫弗，都依循著這個模式。他在等待高更前來亞耳的漫長時光，已在書信中將此模式演練一遍。

當梵谷有機會聽到高更自述諸多功績，將高更理想化的心態與日俱增。寫給西奧的信再度充滿令人熟悉的奉承仰慕字眼。高更是一個「了不起的人」，而且是「非常傑出的畫家，也是絕佳的友人」。[52]當高更告訴他更完整的過去，而且讓他欣賞家人的照片時，梵谷以實際細節填補高更為人父的形象。舉例來說，高更當父親的經驗豐富，可以排除生孩子的焦慮：「他（基約曼）現在有了一個孩子，他對於分娩過程卻簡直**嚇壞了**，他說眼前總是看到一片血紅色。但是高更對此可能會回應說，他已經見過六次

了。」[53] 梵谷也將航海技術，附加在高更的男子氣概特質中：「我很清楚高更曾經在海上旅行，但是我不知道他是正規的水手。他曾經歷各種困難，是有能力的船員和真正的水手。這讓我對他敬佩有加，而且對他的性格更有信心。」[54] 高更在性領域也略勝一籌。梵谷指出這名較年長的畫家是「已婚⋯⋯但是看似未婚」，而且「對亞耳女人很有辦法」。[55] 他對貝納說：「對高更而言，血與性遠重於野心。」[56]

不過這位男性化的水手與經驗老道的父親，也扮演著母親的角色。根據《之前與之後》記載，高更為梵谷下廚做菜，而且以「耐心勸誘」的態度，處理黃屋的混亂⋯

首先，我發現的每個地方和所有東西都亂得令我震驚。他的顏料盒無法收納所有顏料軟管，軟管擠成一堆，顏料盒的蓋子從不蓋起來⋯⋯我自第一個月開始，便看出我們共享的經濟情況出現同樣的混亂。我要怎麼辦呢？情況需要小心處理，錢其實不太充裕⋯⋯我有必要冒著傷害他那極度敏感的心思，把這些話說出來。我提防謹慎且耐心勸誘地提出問題，這很不合我的個性。我必須承認，事情比我預期的還不好處理。

我們在一個盒子裡放的是夜間的衛生遊玩花費，買香於和急用的錢，包括房租。盒子上有一張紙和一支鉛筆，供我們誠實寫下從盒子裡取出的金額。另一個盒子裡放剩餘的錢，將之分成四份，作為每週的伙食費。我們沒再去那家小餐館，我用小煤氣爐煮飯，因為文生提出規定，就是不得離開屋子太遠。[57]

梵谷很佩服高更的廚藝，對西奧說：「他知道如何做出**完美的伙食**。」[58] 比高更扮演父母角色更令梵谷感到窩心的，則是高更是一個理想夥伴，

可以分享生活上的一切。他曾經懇求西奧改行當藝術家，堅持完全排除任何「你我之間的不同、分歧、更無對比之處」。[59] 梵谷希望與西奧一起在田野裡作畫，共同漫步在「犁與牧羊人後方」，而且「讓荒野的風暴」吹向兩人。[60] 儘管西奧明智地婉拒了這項要求，梵谷如今可以與高更共同實現他的夢想。梵谷寫給西奧的信中，似乎呈現兩位畫家融為一體的感覺：

我們的日子在工作、不斷工作中度過，到了晚上總是累得要命，隨之出門到咖啡店小坐，歸來後早早就寢！這就是我們的生活……我想我們不必再以素描和寫信消磨晚上的時光，因為要做的事實在太多了。能擁有聰明如高更的夥伴，還能看他作畫，對我有極大的益處。[61]

然而，一旦梵谷找到一名親密夥伴，雙方的分界問題應運而生。當他與西奧同住一間公寓時，他的工作室混亂，無止盡地談論藝術，跟在西奧身邊如影隨形，樣樣都令弟弟困擾不已。在亞耳時，他不僅糾纏高更不停地辯論，還大膽干涉高更的繪畫過程。高更顯然被激怒，他寫信給貝納說，梵谷「非常喜歡我的畫，但是當我作畫時，他總是在一旁指責我的錯誤」。[62] 在巴黎時，西奧即使上床睡覺，也無法讓哥哥閉嘴，因為梵谷會搬一張椅子過來，繼續滔滔不絕。同樣地，在黃屋時，梵谷不會讓日常的起床和睡眠時間，限制他和友人的親密相處。一如高更在《之前與之後》所述，他偶爾發現梵谷站在他的床邊……

在我逗留的最後幾天，文生變得非常粗魯和吵鬧，有時又沉默無聲。有些晚上，我會突然驚醒，發現文生起身向我的床走來。如何解釋我為何會在那一刻醒來呢？

每次只要我板起臉孔對他說：「你是怎麼回事，文生？」他就會不發一言地回到床上，陷入沉睡。[63]

梵谷為什麼要接近熟睡中的高更？是情慾？憤怒？還是為了確定高更沒有離去？就像割耳事件一樣，這類謎樣的舉止必定壓縮了許多意義和衝動在內。

七

想找尋一個攣生兄弟的念頭，深深影響梵谷與高更的關係，在蒙德波利爾之行後，這個念頭幾乎浮到意識表面。梵谷曾經看過德拉克洛瓦繪製的阿佛列·布魯雅斯（Alfred Bruyas）肖像，不可思議地發現這位紅髮人物與他和西奧極為相似。同樣驚人的是，它令梵谷想起前述繆塞的〈十二月的夜晚〉（A December's Night）詩句：「每當我碰觸土地——一個穿著黑衣的可憐人會在我們附近坐下來，以宛如兄長的眼光望著我們。」再也沒有任何文句比這首詩，更能顯現梵谷潛意識中仍縈繞著最初的攣生兄弟——第一個文生。每個詞句都適合做出如此詮釋。「每當我碰觸土地」令人想起死者下葬，以及梵谷喜愛的農夫在土地上勞動的畫面。「一個穿著黑衣的可憐人」指出第一個文生的墓地在梵谷家附近，也暗示他們血緣相近，而且生日在同一天。最後，「以宛如兄長的眼光望著我們」當然是指第一個文生身為兄長的實際身分。這首詩的感覺也披露一種潛意識意義。梵谷的哀歌是，「無論他身在何處」，總有一個完美無罪的同名同姓者形影不離，彷彿是種對他失敗的嚴厲譴責。為了超越此較低的地位，梵谷必須與這個特殊的靈

魂融為一體。

梵谷有許多理由視布魯雅斯為他高尚的替身。雖然外表的相似僅止於紅頭髮、紅鬍子和憔悴神情，他們卻都有重要的神經質特徵與藝術家理想。患結核病、神經衰弱和經常內省的布魯雅斯，著迷於捕捉不同情緒的肖像畫。為了這項興趣，他委託庫圖爾（Couture）、庫爾貝和德拉克洛瓦等各類畫家，幫他繪製不下三十四幅肖像畫。梵谷對他重視肖像藝術這點，感到相當親近，而他尤其欣賞維迪亞（Verdier）將布魯雅斯繪成覆以荊棘的耶穌模樣。這幅怪異的作品，為梵谷後來認同耶穌而仿製德拉克洛瓦的〈聖母慟子圖〉（Pieta）鋪路。他為耶穌畫上紅頭髮與紅鬍子。布魯雅斯實現梵谷的夢想，畢生致力於支持並保護藝術家們。身為金融家之子，布魯雅斯以慷慨大方的贊助人和慈善家聞名，並且廣泛地收藏油畫、素描和雕刻，一八六八年全數捐贈法伯荷美術館，亦即梵谷與高更在蒙德波利爾見到的藝術品。不過梵谷認同與理想化他人的需求，未因布魯雅斯而打住。他覺得與其相似的人還包括德拉克洛瓦的〈布魯雅斯肖像〉與繆塞〈瘋人院的塔索〉（Tasso in the Madhouse）中的塔索（Tasso）。根據梵谷所述，這個詩人「一定與這幅（布魯雅斯）精緻肖像畫有某種相似性」。[64] 如此一來，梵谷進一步承認自身的精神問題，因為他將自己與神經質的布魯雅斯、瘋狂的塔索相提並論。

如果德拉克洛瓦的〈布魯雅斯肖像〉與繆塞的詩篇〈十二月的夜晚〉，帶領梵谷接近坦承渴望有孿生兄弟，莫泊桑（Guy de Maupassant）的短篇小說〈歐兒拉〉（Le Horla）則讓他正視這個夢想的各個面向。雖然梵谷只在一八八九年一月的信件中提到這個小說兩次，他卻極崇拜莫泊桑，很可能在故事於一八八七年出版時就已讀過。此外，高更在亞耳時期的記事本中，寫下「歐兒拉（莫泊桑）」的字眼，顯示梵谷曾與他討論。[65] 在描述黃屋景象的字裡行間，「Le Horla」（諾曼語方言「陌生人」之意）一詞可嗅出特殊意義。它可以

從梵谷或高更的角度來看，那是與另一名男子共同居住在一個屋簷下，所引發的害怕與渴望的夢魘景象。

這個故事敘述一名孤獨的單身漢居住在鄉間的大房子裡，他認為一個看不見但可察覺的存在物，逐漸接管他的生命。起初他只是覺得虛弱、憂鬱，腦中充滿不祥的念頭。他一再作惡夢，夢到他躺在床上時，有一個人跪在他的胸膛上，勒他的脖子。這些恐怖夢魘演變成一種妖魔般的幻覺，他認為有一個人「蹲坐在我身上，他的嘴蓋住我的嘴，經由我的嘴唇吸取我的生命」。然後一連串的事件讓他更相信有人在他的房間。就寢前，他把一大壺水放在床頭櫃上，醒來時發現水壺已經空了；還在花園裡看到一隻隱形手摘下一朵玫瑰花。書本自動翻頁，彷彿是一個隱形人坐在他的扶手椅上閱讀。他覺得被另一個人的意志操控。當他想要從椅子上站起來時，「歐兒拉」（這個創造物透過脫離肉體的聲音替自己取的名字）強迫他坐著。當他想要逃到附近的盧昂時，歐兒拉迫使他對馬車夫大叫：「回家。」最後，這位主人翁黔驢技窮之際，於臥室裝置鐵門，窗戶裝置鐵板，試圖俘虜歐兒拉。單身漢將歐兒拉引入屋內，即擠身門外，反鎖房門，放火燒了房子。後來他才明白，就算燒毀自己的屋子，甚至犧牲他的僕人們，歐兒拉仍然可能存在，單身漢因此認定他必須自殺。

雖然乍看之下〈歐兒拉〉是一個遭到惱人房客入侵的誇張幻想故事，卻深深攫住梵谷心中想與高更和第一個文生等理想化人物，合而為一的矛盾渴望。歐兒拉雖然邪惡，在演化上卻達到較高的層次。事實上，單身漢拿自己與「鬼魂」互相比較，極為接近梵谷所見滿是缺點的自己，以及他那天使般的死產哥哥：

為何我們能看見眼前一切創造物，卻無法看見他？因為他的構造比我們更

完美，他的身體更精巧而完整——我們的身體如此脆弱，看似如此笨拙，背負著總是疲憊和緊張的器官，如同一架過分複雜的機器裝置；我們的身體猶如植物或動物一樣生存，費力地仰賴空氣、草和肉而活，這個活機器容易有疾病、缺陷、退化、呼吸急促、難以調整、簡單而複雜、富巧思而又製造不良、結構簡陋而脆弱，是以一個可能變得具智慧、令人印象深刻的人物所打造的粗略模型。[66]

不過如果要臣服於一個「更完美」的人物，就必須冒著失去個人身分的風險。〈歐兒拉〉強而有力地描寫出恐懼和敵意，伴隨著梵谷視高更為「了不起的人」及「非常傑出的畫家」的臣服渴望。這個故事尤其明白揭露，某方面服從將導致全面屈服的恐懼。歐兒拉最初只是干擾單身漢的周遭環境，最後卻進入並控制他最私密的內心深處。莫泊桑筆下的主人翁和梵谷不同，並未坦承他的臣服欲望。但是單身漢的偏執熱情，掩蓋了他的真實渴望：

昨天，我度過一個可怕的傍晚。他不再現身，但是我可以感覺到他在我附近，監視我，觀察我，看穿我，支配我……是的，我應該服從他，遵照他的命令，完成他的願望。我要低聲下氣，卑屈而服從。他占上風。但是時機總會成熟……[67]

仔細閱讀文中的可怕惡夢，就能看出單身漢也害怕在性方面屈服於歐兒拉。在完整敘述下，它呈現了一場表達含蓄的同性戀施暴過程：

昨天晚上，我覺得有人蹲坐在我身上，他的嘴蓋住我的嘴，經由我的嘴唇吸取我的生命。他像水蛭一樣從我的喉嚨榨乾我。然後他起身，滿足離去。

我醒來後全身瘀青、受傷和疲倦，動彈不得。

單身漢以殺人傾向的憤怒，回應這些危及他獨立自主的威脅。文中一段，他試圖攻擊坐在椅子上閱讀的歐兒拉。單身漢確信那個鬼魂占據了一張空椅子，這點奇特地吻合梵谷利用空椅子，作為他和高更的象徵： [68]

我的扶手椅空無一人，看似空的；但是我明白他在那裡，坐在我的位子上，正在閱讀。只要跳躍一大步，像發狂的動物即將把馴獸師撕裂開的一大步，我就可以穿過房間，抓住他，勒他，殺死他……然而在我到達之前，椅子倒下，彷彿有人從我面前逃走……[69]

最後，如同梵谷一樣，單身漢將這些攻擊衝動轉而對付自己。他放火燒了塞納河畔的心愛房子，而且說服自己必須自殺。

梵谷對這個單身漢角色的認同程度多寡，至今難以確定。他首次提及〈歐兒拉〉，是在割耳事件後寫給高更的一封悲傷信件中，文中包含他對精神崩潰的自責，以及懷疑高更離去是一項「預謀」。莫泊桑的這篇小說呈現了梵谷將魯林太太描繪成搖搖籃的人，以及他渴望藉退化得到撫慰的內心脈絡……

……是搖搖籃的人所唱的夢中古老童謠…… ▲[70]

行過數個海洋。我甚至夢到飛翔的荷蘭人及**歐兒拉**，接下來我似乎在唱歌在我的心理或神經的狂熱或瘋狂情況下，我不清楚它的名稱，我的思緒航

一星期後寫給西奧的信中，他試著以較理性的態度，面對他的精神疾病：

高更老友和我基本上是互相了解的，就算我們有點瘋狂，那又如何？我們不也是那樣的藝術家，能用畫筆的表現來駁斥外界的猜疑？也許有一天每個人都會得神經疾病，**歐兒拉**、舞蹈病（St. Vitus dance）＊或其他一切。▲71

他意指自己也有「歐兒拉」，是因為懷疑、猜忌高更嗎？文中「歐兒拉」與「舞蹈病」的輕蔑聯結，使得這個答案難以斷定。辜且不論梵谷是否意識到他與單身漢有些類似，莫泊桑的小說已予我們鮮活的想像，得以了解梵谷為什麼會以那樣的行為舉止對待高更。那種想瓦解雙方界限的極度迫切，造成對自我產生威脅感；從而將對他人的攻擊，轉變成對自我的虐待。

八

高更一如梵谷的父親、母親和第一個文生，成為梵谷潛意識又愛又恨的目標。但是在意識層面上，發生許多衝突；其中最著名的當然是有關藝術的爭辯。起初雙方只是透過不同的藝術光譜來看亞耳，正如高更在十一月初寫給貝納的信中所述：

文生在這裡感受到杜米埃的影響，令我覺得奇怪；相反地，我看到了夏畹題材中的日本畫色彩。這裡的女人梳著優雅的髮型，擁有希臘人的美貌。她們的披肩像土著般的層疊垂墜，我認為像是希臘壁緣雕刻。72

數星期後，高更再度寫信給貝納，歧見逐漸鮮明：

我在亞耳感到格格不入，我發現這裡的景物和人民都如此低微而窮酸。文生和我通常意見相左，尤其是在繪畫上。他欣賞杜米埃、杜比尼、齊埃姆（Ziem）和偉大的盧梭（Henri Rousseau），這些都是我無法忍受的人；另一方面，他憎惡安格爾、拉斐爾和竇加，這些都是我欣賞的人。為了尋求和解，我回答：「下士，你是對的。」……他喜歡浪漫風格，而我傾向原始狀態。在色彩方面，他和蒙地西利一樣，對於顏料運用很有興趣；而我憎惡玩弄顏料。[73]

《之前與之後》重申這種極端態度：

儘管我努力從他那混亂的思緒中，理出其批評觀點的一些邏輯，但是我無法理解他的畫作與理論之間的矛盾。舉例來說，他極欣賞梅森尼葉（Meissonier），深深厭惡安格爾。竇加令他失望，塞尚只不過是一個騙子。但他一想到蒙地西利就會哭泣。[74]

這些言論都有些許程度的謬誤，有些錯誤甚至是刻意安排的，令人懷疑高更的動機。梵谷當然會在亞耳感受到「杜米埃的影響」，但是也從夏畹的觀點看亞耳。高更的「相反」意見，事實上只是呼應了梵谷一個月前寫給西奧的信件內容，當中談到夏畹和希臘觀點的亞耳人：「當你目睹此地的柏樹及夾竹桃……還有太陽……那麼你會更常想到夏畹繪製的美麗畫作〈和煦的國度〉（Doux pays），以及許多其他作品……其中充滿希臘風味……如果有列士波斯島（Lesbos）*維納斯，就有亞耳維納斯。」[75]梵谷毫不「憎惡」

* 中樞神經系統疾病，以無意識、無目的、非重複的動作為特徵。

竇加，他在七月形容竇加的一幅裸體畫是「完美之作」，能夠「畫出無窮盡的實體」。[76] 八月時，他向貝納維護竇加，說他雖然有律師般的習慣**，卻是「充滿陽剛活力」的畫家。[77] 至於塞尚，梵谷並不認為他「只不過是一個騙子」，他一再讚美塞尚，而且渴望像這位來自艾克斯（Aix）的大師一樣，能「親密地」了解普羅旺斯。[78] 高更甚至篡改自己的品味。他根本不憎惡杜米埃，而且深深受到阿路沙收藏中的巴比松畫派作品影響。不過也許最嚴重的誤導，是高更的敘述中遺漏了德拉克洛瓦。高更與梵谷都欣賞這位偉大的色彩畫家，在亞耳時經常討論到他。

高更捏造他與梵谷藝術品味的代溝，是為了強調兩人繪畫的差異，同時獨攬傑出藝術血統的稱號。藉著將拉斐爾、安格爾、竇加和夏畹，拿來與杜米埃、巴比松畫派和蒙地西利對比，高更認為他所強調的線條、想像力和異國風味，遠優於梵谷考量的表現主義畫風、忠於主題，以及繪製卑下的人物與景致。當然，將拉斐爾、安格爾、竇加歸成一類並非隨心所欲。這些人都是著名的繪圖者，在構圖上極為精準，能夠創造高尚的繪畫格局，並非只是將事實依樣畫葫蘆地呈現出來，而是擷取精華，加以操控。安格爾崇拜拉斐爾為眾人皆知的事，竇加則熱愛安格爾風格。夏畹被歸入同一類亦不勉強，因為他也運用銳利的輪廓線及謹慎掌控的構圖，而且，他重新創造的古世界，跳脫任何場地或模特兒的局限。此外，這四位畫家不在乎厚塗與自然的顏料處理效果。高更「選擇性的喜愛」同樣反映他與梵谷藝術感受性的基本差異。一如高更日後向女兒愛蓮坦承，他在政治上支持民主，藝術上卻支持貴族。他相信階級制度——「高貴，美好，精緻的品味」，而且覺得「藝術是給少數人欣賞的」。[79] 相反地，梵谷熱愛的藝術，希望這種作品能撫慰眾人，而非僅僅是鑑賞家。家種類繁多，也更有野心創造一種從平凡中見「無窮盡」的藝術，希望這

梵谷比較能夠自在坦承他與高更爭執的情緒代價。從蒙德波利爾返家後，他告訴西奧：「高更和我大談德拉克洛瓦、林布蘭等人的事情。我們的辯論強烈**如電流**，有時候一席話下來，會覺得像耗盡電池電力一樣虛脫。」[80] 一八八九年，他回憶說：「高更和我經常討論（肖像畫）和其他類似的問題，直到我們的神經緊繃，心裡沒有絲毫溫暖。」[81] 的確，這些討論影響梵谷至巨，當雷伊醫生詢問高更，究竟是什麼事讓他的友人過度激動到割下耳朵，高更回答：「一個關於繪畫的問題。」[82] 高更會這麼回答，當然因為這是最不會受到牽連的說法，但是梵谷這方的說法則證明了為藝術爭吵所導致的心理負擔。

然而，梵谷惱怒的原因，不只是高更不懂得欣賞盧梭和蒙地西利。就某種程度來說，梵谷對高更有著強烈的好勝心，但是他在兩方面受挫。高更曾經針對他的繪畫領域，向他挑戰不下八次，包括阿利斯康羅馬墓園、葡萄園、吉諾太太、夜間咖啡館、公園的婦女、魯林太太，以及魯賓運河（Roubine du Roi canal）的洗衣婦。梵谷必定擔心高更會向世人展現，他能和梵谷的各種代表主題一較高下，甚至勝過梵谷。同樣令梵谷困擾的，則是高更的畫作銷售比他成功。高更抵達亞耳之前，西奧才剛售出一幅高更在阿凡橋的大型畫作；到了十一月，又在波索德和拉瓦登公司一場成功的展覽上，賣出高更的三幅油畫和陶器。最令高更歡喜的，莫過於賣加買下一幅作品，而且他對於高更的畫作大致上很有興趣。高更寫信給貝納說：「賣加要買下不列塔尼女人中的一幅。我認為這是最大的恭維；你也知道，我對賣加的評價極具信心——況且，這在商業發展上是好的開始。賣加的所有朋友都對他有信心。」[83] 高更也獲邀參加前衛藝術家協會「二十人

* 愛琴海島嶼，著名女詩人莎孚（Sapho）的故鄉。

** 賣加出身富裕，銀行家父親原一心想栽培他成為一名律師。

團」(Les XX)在布魯塞爾的聯展，以及《獨立文摘》的辦公室展覽。他接受二十人團聯展，卻輕蔑地拒絕《獨立文摘》的費尼雍（Félix Fénéon），因為他認為費尼雍私下偏愛分割畫派。梵谷對於這一切以典型的自虐方式加以回應。如果高更的繪畫獲得更廣大認同，他就會通知西奧，希望確保本身的作品盡量不曝光：「我們悄悄地延後展覽，直到我畫出大約三十幅三十號油畫為止。然後我們只在你的公寓展出一次，邀請我們的朋友參觀，甚至不必施壓。其他什麼也別做。」[84]

雖然以天氣因素解釋黃屋的混亂是最不聳動的，但無可否認地，氣候絕對扮演重要角色。[85]從十一月初到十二月二十三日，亞耳下雨超過二十天，是十二月平均雨量的十倍。當梵谷割下耳朵時，亞耳已連續下了四天雨。雨天的陰鬱、晚秋的寒冷、黃屋的狹窄空間，以及無法出外寫生的煩躁，全都迫使兩位畫家為之發狂。一般人可以想像梵谷與高更枯坐在幽閉的工作室，別無其他選擇，只能無止盡地爭吵。在無法走進大自然散步的情況下，梵谷格外不安與煩亂。

九

但是要撇開梵谷致病的諸多因素，直接怪罪高更嗎？人們想把極度自私和傲慢的高更，視為梵谷自毀的主要催化劑。究竟他對梵谷割下耳朵必須負起多少程度的責任？諷刺的是，高更在《之前與之後》為他的清白強烈辯護，令人更起疑竇。首先，他坦承自己的強悍個性也許讓梵谷和西奧無法忍受：

確實有幾位經常與我為伍，以及習慣與我討論的友人後來瘋了。梵谷兄弟

便屬此例，但是某些二人出於不懂事或惡意，竟將他們的發狂怪罪於我。

然後他亟力脫罪。關於他與梵谷發生衝突的那個不幸夜晚，他問道：

我是否太沒警覺？我是否應該奪下他的剃刀，並讓他冷靜下來？我經常摸著自己的良心，但自認問心無愧。要怪我的人就儘管怪我吧。[87]

為了辯白，高更在《之前與之後》採取的防衛口吻，並捏造容易被識破的謊言，但那比他保持緘默更顯得欲蓋彌彰。

評估高更的角色時，我們必須區分他的真正行為，以及他對梵谷的描述。高更身為各類移情的對象，包括父親、母親、第一個文生、備受尊敬的大師，以及南方畫室的住持等，他無可奈何，只能引發矛盾兩極的反應。由於梵谷過去面對的是較溫和的父母角色，例如他的父親與西奧，如果這次他沒發病倒令人驚訝。高更如果承諾無限期停留亞耳，將會讓梵谷安心不少，但是高更不可能犧牲自己的計畫，只為了安撫梵谷不穩定的心理狀態。如果高更從頭到尾都沒來亞耳，梵谷很可能還是會崩潰。他的孤獨、瘋狂、酗酒（尤其是苦艾酒）、對於畫作賣不出去的失望、眼見耶誕節到來，以及擔憂西奧訂婚，都足以讓他病發。西奧十二月底訂婚，令梵谷格外煩惱，他害怕西奧的情感與經濟支持將會轉向他的新婚妻子。

高更主張從想像中作畫也不足以具有毀滅性。即使高更以極權威的方式下達命令（這與拉瓦爾、塞魯西耶及其他人的敘述牴觸），而且即使依記憶和想像作畫讓梵谷危險地接近潛意識的混亂狀態，他最後依然安全回到熟悉的領域，於十二月繪製魯林一家人。此外，梵谷從十一月底開始繪製具有象徵意味的〈梵谷的椅子〉與〈高更的椅子〉(*Gauguin's Chair*)，顯示他以

電流般的爭執——「乖巧的文生」與「麻煩的高更」

主導方式，處理高更的不同創作手法。

在高更現存信件中，顯現的不是他的霸道自私，反倒令人訝異地流露感性和關懷。西奧很可能事先警告他梵谷的心理狀態不穩定，而高更在亞耳寫的第一封信，即以關心的口吻告訴西奧：「你哥哥有些激動，我希望能慢慢讓他平靜下來。」[88] 十一月中旬，高更寫信說：「乖巧的文生與麻煩的高更總是做好家事，在家中的小小廚房裡，吃著自己準備的伙食。」[89] 高更說梵谷是「乖巧的」，而他自己是「麻煩的」，是希望展現幽默感和自覺；聖潔的梵谷與無賴的高更競爭，這個神話在下個世紀依然一再流傳。然而，最能體現高更同情心的，則是他在梵谷首次勃然大怒後，寫給舒芬內克的一封信：

現高更同情心的，則是他在梵谷首次勃然大怒後，寫給舒芬內克的一封信：

無論如何，我要留在這裡，但是我總有一天會離去……[90]

你張開雙臂歡迎我。我很感激，可惜我還不能前往。如今我在這裡的處境相當困窘。我虧欠（西奧）梵谷和文生很多，雖然有些意見不合，但我不能懷恨一個生病、受苦，而且需要我的好心人。記得愛倫坡（Edgar Poe）的一生嗎？有一天我會詳細解釋給你聽。無種種困難和神經質狀態促使他變成酒鬼。有一天我會詳細解釋給你聽。無

高更也許無法回應梵谷的所有需求，但是沒有人會怪異到寫下這種字眼：「我不能懷恨一個生病、受苦，而且需要我的好心人。」

如果高更沒有把梵谷逼瘋，面對友人日益惡化的精神狀態，他如何置身事外？為了回答這個問題，我們必須設法重建黃屋合作最後幾天的情景。梵谷顯然因為記憶喪失，從未描述導致他自殘的周遭環境細節。但是高更返回巴黎不久，便把目睹的戲劇性事件告訴貝納。然後貝納將高更所說的話，轉述給評論家亞伯特・奧利耶（Albert Aurier）。雖然貝納寫給奧利耶的信只是提供二手消息，卻構成割耳事件重要的消息來源之一：

「……我衝去見高更，他告訴我：「我離開（亞耳）的前一天，文生追上我——當時是晚上——我轉過身，由於文生偶爾出現奇怪的舉止，所以我提高警覺。接著他對我說：『你一聲不吭，我也做得到。』我在一間旅館過夜，回家時，亞耳的人全都來到我們家門前。當時警察逮捕了我，因為屋內一片血泊。事情是這樣的：我離開後，文生回到家，拿一把剃刀割下自己的耳朵。然後他以一頂大貝雷帽遮住頭，前往一間妓院，把他的耳朵交給其中一名妓女，並告訴她：『我實在在地告訴妳，妳將會記得我。』」

「……文生被送往醫院。他的情況很糟。他要求和其他病人住在一起，拒絕護士協助，而且在煤炭箱內洗澡。這幾乎令人以為他在追求《聖經》中的苦行。醫院被迫把他關在一間獨立的病房。」

「……只要想到我即將離開亞耳，他就變得古怪，讓我難以呼吸。他甚至告訴我：『你要離開了。』我說：『對。』他即撕下報上的一句話，放到我的手心，那句話是：『殺人犯逃逸。』」[91]

哪裡有扔擲的苦艾酒杯？更重要的是，梵谷追上高更時，哪裡有拿著剃刀威脅他？這項最接近悲劇發生時間的敘述，缺乏這些關鍵細節，顯示那些都是高更十五年後撰寫《之前與之後》捏造的。他這麼做，是為了讓自己看起來像是梵谷瘋狂攻擊下的受害者，也為他匆促離開亞耳找到一個合理的藉口。同時，貝納的信清楚指出，梵谷割下耳朵前後都曾出現失常舉止，高更棄黃屋而去構成他崩潰的一大主因。

梵谷說的話雖然奇怪，但並非完全猜不透。他說「你一聲不吭，我也做得到」，似乎是以可憐兮兮的態度，試圖否認他對高更的需要。事實上，他說的是：「如果你可以不說你要留在亞耳，那麼我也可以不說我依賴你。」「殺人犯逃逸」包含幾項意義。一方面，它指出高更逃離亞耳，就

是「謀殺」南方畫室和梵谷在烏托邦計畫中投注的各種情感；另一方面，它反映梵谷對高更的「歐兒拉」式偏執憤怒。太過關心對方，甚至到懷有謀殺敵意的是高更，而非梵谷。

貝納的信同樣支持一項觀點，亦即梵谷倒回至早期的宗教狂熱。他對妓女使用《新約聖經》語言：「我實實在在地告訴妳，妳將會記得我」，令人回想起他於一八七六年信中的語無倫次。在煤炭箱內洗澡被高更形容為「《聖經》中的苦行」，更重現他在波里納日時期的極度自虐行為。從梵谷敘述蒙德波利爾之行的信件中，就可看出這種倒退的端倪。梵谷描述與高更大談德拉克洛瓦及林布蘭，辯論「強烈**如電流**」的字裡行間，出現了意味深長的字句，他寫道：「我們置身於奇幻的境界，正如弗羅芒坦（Fromentin）所說，林布蘭尤其是一個魔術師。」然後他彷彿無法控制自己似的，在這句話和接下來更有邏輯的話語之間，添加一句與前後不合的字句：「而德拉克洛瓦是人類之神，雷電之神，同時以神之名叫某個人滾蛋。」[92]

耶誕節即將到來只會讓這些傾向更加惡化。正如我們所見，耶誕節引發梵谷極度暴躁的情緒，他曾經兩度在每年此時突然陷入危機。割耳事件發生在耶誕節前兩天，那天是星期日。剛好一年後，他再度發病。如同在亞耳崩潰時的情況一樣，梵谷後來病發都包含他所說的「宗教狂喜」。[93]

雖然高更的回憶錄中，顯然在梵谷手上放置了一個不存在的武器，梵谷仍然可能表現出暴力舉止。他曾經在福音佈道學校毆打一名同學，後來幾椿攻擊事件中，他都強烈地認為自己被下毒。對於「殺人犯」高更的類似偏執反應，也可能促使梵谷採取一種威脅態度。一八九〇年，梵谷暗示他可能前往普勒杜，加入高更與梅耶‧迪漢（Meyer de Haan）的行列。高更對於這個想法相當震驚，而且告訴旅館主人瑪麗‧亨利（Marie Henry）說，梵谷「想要殺他」。[94] 但是高更的道德問題並非取決於梵谷在割耳事件前的公然

挑釁。梵谷顯然變得非常心煩意亂。重要的是，當這位受傷的畫家再也傷害不了別人，而且悲慘地困在當地醫院受苦時，高更決定離開他的友人。

高更在《之前與之後》中表示，他告訴警方：「先生，請你好心地謹慎喚醒這個人。如果他問起我的行蹤，就說我去巴黎了。再讓他看到我，他也許會受不了。」[95] 然而，梵谷在一月寫給西奧的信中，斥責高更說謊：「高更明知我一直在找他，一再聽說我堅持要立即見他，他怎麼能假裝恐怕他的出現，會使我苦惱呢？」[96]

逃離亞耳也許是高更潛意識想要拋棄梵谷的衝動，因為他曾經被早逝的父親「拋棄」。若真是如此，這是對妻子、家人和歐洲等多次告別的其中一次，每次告別都讓高更重新平復克羅維斯斯突然消失的創傷。但是一旦明白西奧在亞耳僅探望哥哥短短一天就離開，便很難對高更提出嚴苛的批評。高更在十二月二十四日發電報給西奧，而西奧於耶誕節早上抵達亞耳，二十六日偕同高更返回巴黎。如果看過西奧向未婚妻形容梵谷處境的感人敘述，會覺得西奧的短暫停留顯得十分不尋常。梵谷雖然只是割下自己的耳垂，卻因大量失血而異常虛弱：

有時候當我待在他的身邊，他看起來很好；但是沒過多久，他又再度陷入有關哲學與神學的憂慮中。目睹這一切令人傷心欲絕，因為他的苦惱偶爾淹沒了他，他試圖哭泣，卻哭不出來；可憐的鬥士，非常可憐的受苦者。這個時刻沒有人能夠疏解他的憂愁，但是他的感覺卻深沉而強烈。如果他找到某個人可以傾吐心事，也許事情就不會這麼糟⋯⋯希望渺茫，在他的一生中，他比許多人都努力，而且比多數人更受苦、更掙扎。如果他的死亡是必要的，那就讓他死去吧，然而光是想到這點，我的心就碎了。[97]

195

西奧安排了歸正教派的賽爾斯牧師（Reverend Frédéric Salles）前來照顧梵谷。當西奧心中惦念著他的哥哥隨時可能撒手人寰，卻搭上返回巴黎的火車。看來對於梵谷的崩潰感到心緒不安，甚至無法陪伴在他身邊的，不只高更一人。

十

梵谷在亞耳繪製的所有畫作中，最能捕捉這項合作關係動態的，莫過於〈梵谷的椅子〉（圖5.15）與〈高更的椅子〉（圖5.16）。這兩幅繪畫主題展現依附、失落、競爭、矛盾的戀父情結，以及自虐。由於針對這兩幅作品的精神分析相當多，一般人傾向直接討論這些潛意識議題。[98] 但是梵谷在**意識上**羅織的象徵主義已經夠複雜了，值得加以獨立檢視。

高更抵達後一個月，梵谷首次在信中向西奧提到這兩幅畫作：

幸好我很清楚自己已想要追求什麼，我打心底全然不在乎別人批評我工作得太匆促。為了回應這點，我工作得**甚至更**匆促……

同時，我可以告訴你，前兩幅作品實在太怪異了。

三十號畫布，一張底部以燈心草編織的黃色木椅，置於紅色瓷磚上，倚靠著牆壁（白天）。

然後是高更的扶手椅，紅與綠的夜晚效果，牆壁和地板採用紅色與綠色，椅子上是兩本小說和一支蠟燭，以厚塗顏料法畫在粗厚的畫布上。[99]

梵谷描述兩幅畫「太怪異」，顯示他也感覺到強大的潛意識力量塑造了圖像。快速作畫就表示作品中有著自由聯想的特質。但是梵谷形容〈高更的椅子〉具有「夜晚效果」，並非一時脫口而出。在同一封信中，梵谷指

出高更說服他應該改變依賴模特兒的畫法，採用「憑記憶構圖」。因此，

夜晚、夢境和幻想就屬於高更。

後來梵谷在割耳事件後寫信給西奧，再度提到這兩幅畫：

……

無論如何，高更和我可能太快放棄討論林布蘭和光線的問題，太可惜了

我希望迪漢看到我的一幅作品，點燃的蠟燭與兩本小說（一本黃色，另一

本粉紅色）放在空扶手椅上（其實是高更的椅子）三十號畫布，採用紅色

與綠色。我今天正在描繪與它配對的我的空椅子，那是一張白松木椅子，

上面有菸斗和菸袋。在這兩幅習作裡，我試著藉由清明的色彩捕捉光線的

效果……[100]

梵谷此時絕對認為這張松木椅代表他自己，而且應該與高更的椅子配

成一對。他也以更明顯的哀傷口吻，表達很遺憾沒有解決兩人對於林布蘭

的歧見，雖然兩張椅子上都放置靜物，他仍然形容椅子是「空的」。

關於這兩幅象徵畫作的最後參考依據，出現在梵谷寫給奧利耶的信

中；奧利耶撰文稱讚梵谷的畫作，梵谷予以回應。信中梵谷認為這番讚美

榮歸高更，他盡力表明高更對他的影響：

高更那位好管閒事的畫家……在我們分道揚鑣的前幾天，我的疾病迫使我

住進了瘋人院，我試圖繪下「他的空椅子」。

這幅習作描繪他那張暗紅棕色的木製扶手椅，座墊是綠色的稻草，在離去

者的椅子上，放著一支點燃的蠟燭和現代小說。

如果有機會的話，麻煩你仔細看看這張紀念高更的習作；它完全以破碎的

圖5.15——梵谷｜
梵谷的椅子｜1888-1889

圖5.16——梵谷 |
高更的椅子 | 1888

綠色與紅色調組而成。然後你會認知到你的文章可以更加公正，進而更強有力。我想，如果談論「熱帶繪畫」的未來與色彩問題，提及我之前，你必然已先對高更和蒙地西利做了公正的評判。[101]

梵谷對於創新的焦慮，掩飾了他的真實情感。但是真正的哀歌依然存在，梵谷似乎忘記早在高更離開前整整一個月，他就已著手為「離去者」繪製這幅「紀念習作」。話說回來，宣布有意返回馬丁尼克後，就某方面而言，高更早已離開了。梵谷首次提及兩幅畫作的信件中，已經希望與高更「永遠是朋友」，儘管無可避免地高更仍打算尋覓一個熱帶畫室。

梵谷信中並未透露的，是畫中大量形象再現的特質。從圖像、構圖到色彩，每一方面都界定兩位畫家的個性與創作手法，而且是以造成假象的直接與非正規手法製造這一切。梵谷平凡的松木椅位於一個樸素的鄉下屋內，背景有一箱洋蔥。椅子上放置的算是象徵他的物品──永遠帶在身上的簡單菸斗和菸袋。相反地，高更的椅子經過精雕細琢，放上椅墊，底下是一張地毯，房間以煤油燈點亮。如此一來，梵谷將他根植於大自然的農夫畫家神話，與高更的世俗和時髦公子形象作為對比，因為高更曾在證券交易所工作，居住於十六區的高級公寓。

但梵谷不只是將他與高更的外在性格並陳。他還巧妙地比較出高更熱愛神祕，而他固守經驗主義。我們可以從梵谷強調創新，反對模仿和真實的角度，審視〈高更的椅子〉中的所有物件。那兩本在梵谷信中被指為「現代小說」的書籍，被釋義為想像與虛構的作品。此外，蠟燭與煤油燈是靈感火花的象徵。尤其是煤油燈，強化了高更不依賴自然光線，而仰賴自身才智發光發熱的形象。反過來說，梵谷的椅子以厚塗法上色，充滿亞耳夏天的「鮮黃色調」。它沐浴在白天光線下，讓我們得以捕捉世界的真實。

這張椅子藉由瓷磚構成的線條網絡，安穩地固著於地板上。此與高更的椅子形成強烈對比，因為高更的椅子彷彿飄浮在水面般的東方地毯上。最後，梵谷將〈高更的椅子〉背景畫得平坦而抽象，則運用作品中常見的透視技巧。

藉由繪製〈梵谷的椅子〉與〈高更的椅子〉，梵谷終於得以回應高更在亞耳時期畫作所發出的許多挑戰。梵谷讓他的風格及手法，與高更置於同一個立足點上，同時展現他的**靜物畫**也能畫得和大師一樣好。高更在這個時期畫下梵谷肖像，只會激發梵谷的競爭心理。事實上，椅子上的靜物主題源於高更較早作品，在〈梵谷畫向日葵〉中，放上花瓶的椅子再度出現。因此梵谷顛覆平日的安排，竊取高更的點子。藉由在〈高更的椅子〉中部署高更鄙視的繪畫風格，包括厚塗法與紅綠色互補色，他也可以報復高更繪畫中深藏的所有嘲弄。諷刺的是，梵谷這兩幅畫都繪在粗麻布上，那是高更於亞耳購買，而且鼓勵他使用的。高更喜歡粗麻布的厚重編織，讓稀薄的顏料呈現一致的粗糙而「原始」的紋理。但是強調畫布的明確紋理，便將完全使得梵谷追求的華麗色彩效果失效。而梵谷彷彿是為了駁斥高更，以濃豔的厚塗顏料完全遮蓋住麻布的織紋。

與高更較勁的心理，加深了梵谷對這位年長畫家已然強烈的愛恨情結。從梵谷的圖像選擇，就可看出他視高更為又愛又恨父親的程度。在具象徵意義的幾幅肖像畫中，近乎每個元素都一致指向父親西奧多拉斯的形象外，也連結了高更的缺席和梵谷的對抗。對梵谷而言，空椅子代表暫時消失和最極端的形式──死亡。當梵谷準備神學院考試時，曾經一度尋求父親協助，但是一看到父親的椅子空蕩蕩的，便哭了出來。他寫信給西奧說：「我回到家中房間，看見父親坐過的椅子立在小桌旁，桌上仍舊擺著前一天攤開的書籍和騰本，雖然我曉得我們很快會再見面，還是哭得

像個小孩。」[102]到了一八八二年，梵谷發現路克・費爾德（Luke Fildes）的木版畫〈狄更斯的空椅子〉（Charles Dickens' Empty Chair），此項意象變成死亡的強烈象徵。這幅版畫令梵谷印象非常深刻，他向西奧解釋說，費爾德在狄更斯過世那天，進入他的房間，強烈感受到狄更斯的死亡，而啟發了那幅「令人感動的〈空椅子〉繪畫」[103]。梵谷椅子上的物品，也直接連結了西奧多拉斯和他的死亡，因為西奧多拉斯辭世後，梵谷立刻繪製一幅父親的菸袋和菸斗靜物畫。正如我們所見，這幅畫結合了愛恨交織與自我虐待。數月後，梵谷繪了另一幅靜物畫，從而淡化了對父親的紀念和自己純創作間的區別。

但最戲劇性地前導了此戀父主題及此兩張椅子畫作的則是〈靜物：攤開的聖經、燭台與小說〉（圖1.3）。這是另一幅因為西奧多拉斯過世而畫的靜物油畫，描繪西奧多拉斯置於桌上的《聖經》，一旁是梵谷的左拉《愉悅人生》平裝書。西奧多拉斯曾經強烈反對梵谷對無神論法國小說的熱愛，梵谷將《愉悅人生》置於《聖經》旁邊，等於公然違抗他的權威，只不過西奧多拉斯已蒙主寵召。這幅畫似乎在宣告，現代小說與它們呈現的神聖經文。平裝書明亮鮮豔的黃色，以及它的書名，都讓翻開至《舊約》「以賽亞書」那一頁的暗褐色厚重《聖經》，顯得無比荒謬可笑。但是，我們也知道，梵谷攻擊父親的同時，也會懲罰自己。梵谷的書籍破爛不堪、內容較少，而且不安穩地放在桌子邊緣；至於西奧多拉斯的書本則大而厚重，旁邊象徵陽物的蠟燭強化了父權的雄壯威武。

〈梵谷的椅子〉與〈高更的椅子〉重現〈靜物：攤開的聖經、燭台與小說〉暗喻的對立衝突，同樣結合戀父式的攻擊與自虐式的貶抑。梵谷抵抗高更的方式我們已經討論過，同時，他又將菸斗和菸袋等靜物視為己有，以認同他的父親。不過他也貶低自己，膨脹高更。梵谷的象徵物再次呈現

黃色，而且比對方簡樸、破舊和廉價。他也再次賦予對手更陽剛的力量。

西奧多拉斯的蠟燭與書籍如今屬於高更。形同睪丸的兩本小說，以及將燭台放置於坐下時鼠蹊所碰觸的椅子邊緣，使得蠟燭的陽物本質愈發彰顯。另一張椅子的菸斗與菸袋放在相同位置，這一切對比都對梵谷不利。他的睪丸——菸袋，以及他的陽物——熄滅的菸斗，相較於高更那兩本堅實的書和尖突的點燃蠟燭，其象徵物比較小，比較缺乏力量，而且比較不熾熱。兩張椅子空無一人，提供另一個矛盾情感與自我懲罰的混合訊息。空椅子充滿曖昧形象。它可以代表悲傷地失去所愛的人，或是成功地趕走討厭的人。當高更仍在畫室內數英尺之遙的距離時，梵谷畫下高更的空椅子，不僅意味著他渴望這位友人的陪伴，心中亦不時責難高更將拋棄黃屋。此外，空椅子對梵谷而言有死亡之意，當他把高更的「位子空出來」時，即在象徵上謀殺並閹割了他的對手（閹割與死亡在潛意識裡幾乎是可互換的）。104 但是，一如往常，梵谷的自虐心態與敵意一樣強烈。他施予自己同樣嚴厲的處罰，空出自己的椅子，正如最後他將走向自殘、甚至自殺。

梵谷可能刻意在〈高更的椅子〉中安置象徵陽物的小道具。它會時時令人想起高更充沛的創造力。舒芬內克曾經提及高更的此項過人特質，稱讚他的藝術「多產力」。105 梵谷在給貝納的建議中，更直截了當地將繪畫與性能力聯結在一起。他說，只要約束性活動，就能讓藝術品更「具繁衍力」。106 尤有甚者，蠟燭在法文成語「拿著蠟燭」(tenir la chandelle)、流行歌曲和文學作品中，都是陰莖的替代品。107 但是梵谷不可能在意識上賦予高更陽物本質的蠟燭，卻同時知道他給自己一個縮小的陽物。這超越了梵谷自我羞辱的極限。

雖然梵谷在〈高更的椅子〉中畫滿父權與陽物的象徵，但如果獨看其中的男性特質部分，即大錯特錯。它具有幾項女性特質，包括裝飾椅子的

寬大座墊、彎曲線條，以及精緻的環繞扶手。梵谷將它與最具母親特質的魯林太太聯結。十二月初，兩位畫家所繪的〈魯林太太〉，以及梵谷繪製的〈搖搖籃的女人〉中，魯林太太都坐在這張椅子上。椅子的雌雄同體對梵谷有幾項意義。它將〈詩人的花園〉系列作品，與梵谷布置的房間所呈現的女性化特質加以延伸。在這些例子中，梵谷防禦著他的同性戀情慾，指派高更扮演服從的女性化角色，而非自己充當。在〈高更的椅子〉中，他的防禦性操控更加擴張，以防被閹割。梵谷在女性化的椅子上添加陽物，將它變成一個陽性化母親。這種陽性化母親的幻想源於小男孩的願望中，否認有人缺少陰莖，而且相信包括母親在內的每個人，都擁有像他一樣的生殖器。梵谷與高更展開競爭後，對於這些防禦措施的需求尤其增加。他渴望勝過扮演父親角色的高更，必定伴隨著遭到閹割報復的恐懼。事實上，梵谷縮小他的象徵陽物，意味著他比較喜歡將其所恐懼的對手可能對他的處罰，投射在自己身上。

梵谷利用陽物意象與搶眼的紅配綠互補色，喚起生殖器創傷的作品繁多，〈高更的椅子〉並非空前絕後。梵谷另一幅夜間景致〈夜間咖啡館〉，結合了這些元素，畫中有相同的互補色，咖啡館主人鼠蹊部位有著陽物形狀的球桿和撞球。梵谷提到這幅畫是嘗試「以紅色和綠色為媒介，披露人性中可怕的情慾」；這個場景「可以令人沉淪、發瘋或犯罪……惡魔火爐」。[108]這段發熱的文字表達了梵谷潛意識害怕若是屈服於「可怕的情慾」，他將閹割對方──「犯罪」，或是遭到閹割──「沉淪」。如果梵谷真的在夜間咖啡館向高更扔擲苦艾酒杯，他算是實現了自己的幻想。但很重要的是，只有步入戀父情結，與一位力量強大的父親角色爭鬥時，他才會有如此舉動。陽物意象與紅綠色互補色的結合運用，將再度出現在聖雷米時期的畫作〈療養院一景〉（A Corner of the Asylum）。梵谷描述這幅畫的用色技巧是創造「一種

悲痛的感受」。這種悲痛的潛意識來源不難發現。梵谷顯然畫過閹割的戲劇性象徵，那是被閃電擊中的樹和被鋸斷的大樹幹。梵谷也感知其重要性，他認為這棵樹是「憂鬱的巨人——像是被擊垮的驕傲者」。[109][110]

如果〈高更的椅子〉既激發又迴避這種戀父恐懼，那麼〈搖搖籃的女人〉也表達出更重要的前戀母渴望。這幅梵谷於十二月底著手繪製的畫作，包含對母愛溫暖的明喻和暗喻。魯林太太剛生下一名女嬰，正拉著連接嬰兒搖籃的繩子。梵谷將魯林太太置於構圖中央，以神聖態度繪出她豐滿圓潤的形體，同時安排她雙手交叉緊握，看起來可能是在祈禱。這一切有助於將平凡的魯林太太，轉化為慰藉孤獨靈魂的永恆聖母馬利亞。梵谷在意識上努力製造這種效果，並直接將高更與魯林太太的形象聯結，兩者都成為母愛慰藉與滿足的一項來源：

我剛才向高更提到這幅畫，當時他和我正在談論冰島的漁夫及他們淒涼的與世隔絕，獨力在海上面對各種危險——我告訴高更，經歷過彼此的親密對談後，我靈光乍現，想畫一幅畫，呈現那些曾為孩童與殉道者的水手們，看到他們冰島漁船的船艙，就會懷念起在海中搖晃晃的感受，並憶起他們自己的搖籃曲。[111]

一般人不需要具備極佳的心理敏銳度，就能看出梵谷提到「曾為孩童與殉道者」的冰島漁夫正受到「淒涼的與世隔絕」，正是指他自己。如果剝奪他「親密對談」的高更，只會讓這份孤寂愈發強烈。

不過梵谷賦予〈高更的椅子〉女性特質，也許表達的不只是自己需要母親哺育。在許多方面，他的象徵畫作呈現對於高更性格的精闢心理描述。高更一歲時父親過世，他生長在一個由母親掌控的世界。這使得他在

早期強烈地認同母親，而日後必須以傲慢自大、自吹自擂和放浪形骸，平衡他的女性本質。高更的「野蠻」隨時可能屈服於高更的「敏感」。梵谷指出高更的男子氣概岌岌可危，他不只是將象徵陽物的蠟燭豎立在華麗的椅子上，還將蠟燭與書本置於危險的椅子邊緣。高更在《諾亞‧諾亞》中提到，他偶爾期待擺脫做得過頭的男子氣概重擔。讚歎大溪地土著的雌雄同體後，他說自己「厭倦了男性角色」，總是必須堅強，保護他人，肩膀扛著重擔。我想偶爾嘗試當弱者的滋味，只要愛人與服從」。[112]

十一

我們區分梵谷及高更作品中的意識與潛意識部分如此困難，反映兩人的心理複雜度與世紀末文化的精神。高更繪製〈葡萄收成：悲慘人間〉，以及梵谷創造他的象徵主義畫作，和佛洛伊德首次發現心理上的性別之分，處於同一時期，這不可能全然是歷史上的巧合。事實上，藝術史家克拉克（T.J. Clark）發現，另一名後印象派畫家塞尚的作品，與心理分析理論的發展如此吻合，因此他將一篇論文命名為「佛洛伊德的塞尚」。[113] 高更證實了更驚人的原始佛洛伊德理論，他關注於「思考的神祕中心」，想要回到孩童般的狀態，也探索著性領域。[114] 他甚至在沉思藝術靈感源頭時，得出一項結論：「也許它是潛意識的。」[115] 但是梵谷有他自己與佛洛伊德的相似之處，他毫不留情地自我省思，並得以看到色彩、形狀和內在經驗的象徵物。

在亞耳休養等待康復之際，梵谷寫信告訴西奧：「能令我安心的是……看到高更和我並沒有白白浪費我們的腦力，而是創造出幾幅出色的油畫。」[116] 藝術史家也認同這個想法，並試圖護衛梵谷與高更在亞耳為藝術所盡的心力，以免因為割耳事件的悲劇收場而影響兩人合作的評價。沒有

人能懷疑，「幾幅出色的油畫」的確誕生於黃屋合作計畫。更難以評估的，則是梵谷與高更彼此影響的程度與本質。顯而易見地，亞耳的合作提供兩位畫家全新的繪畫題材。但是這項經驗如何影響他們的繪畫風格發展？如果高更從未來到亞耳，其中一人的藝術品是否會截然不同？

在高更的影響力方面，有人會說，他讓梵谷更盡情地運用想像力作畫，而且更傾向強調線條。當西奧批評梵谷的畫作「尋找自我風格」重於「真正情感」，例如那幅有火焰般柏樹與漩渦狀星雲的〈星夜〉[117]，梵谷反駁說，他感受到「強烈尋找自我風格的傾向，假使你要這樣說的話；但我會說那是充滿活力而深思熟慮的作品。如果因此使我變得更像高更，我也無可奈何」。[118] 請注意，梵谷提到了貝納。高更待在亞耳期間及離開亞耳後，貝納在塑造梵谷的「抽象概念」方面扮演的角色，即使不比高更重要，至少也和高更平起平坐。然而，高更比較直接地鼓勵梵谷在〈播種者〉和其他象徵畫作中，運用主題的凝聚與暗示力量。《之前與之後》也許就高更影響梵谷這類微妙的問題有所著墨，但是高更的敘述通常過分利己而不可靠。他誇大不實地宣稱，當時在亞耳受到「新印象派」影響而「掙扎不已」的梵谷，是受到他的「啟蒙」。[119]

若要指出梵谷對高更的影響，更是難上加難。當然，高更認為他並未受到梵谷影響，甚至誇張地在《之前與之後》中表示，他虧欠梵谷，只因為「在意識上幫助他」，同時「更加堅定我自己對於繪畫想法的初衷」。[120] 我們充其量只能說，梵谷偏愛的特質已呈現在高更的作品中。接觸到梵谷純淨而鮮明的色彩，加速讓高更的用色更加鮮豔。聆聽梵谷回憶接受牧師訓練的歲月，以及身為福音佈道者的日子，加深高更對於基督教圖像與儀式的著迷。但是高更從梵谷之處得來靈感，繪製出〈黃色基督〉(Yellow Christ)與〈不列塔尼的耶穌受難地〉(Breton Calvary)，也只是片段和間接的。高更尚未來到

亞耳前，就已開始處理宗教題材的〈佈道後的幻象〉，貝納的狂熱信仰和梵谷具有同樣影響力。此外，這次梵谷在前衛藝術中，變成傳統宗教圖像的堅決反對者。他在一八八九年十一月寫給貝納的信中，以「欺騙」、「假裝」、「矯飾」和一場「夢魘」等嚴厲用詞，指責貝納描繪基督一生的場景。[121]

也許最具挑戰性的任務，是重現由傳說與畫家自身特質所激發的兩個極端角色。高更不單只是自大傲慢而麻木不仁的大師，無情地強迫問題重重的徒弟憑想像力作畫。梵谷也不單是服從的學生，在心理疾病日益嚴重之際，仍掙扎於採用一種截然不同的作畫手法。就某方面來說，高更也有他脆弱的一面。他在阿凡橋剛屆滿四十而立之年，與妻兒分隔兩地，疾病纏身，債台高築，連活下去的自信都沒有，遑論成為成功的畫家。在亞耳時，他覺得格格不入，必須照顧一個煩躁的同伴，被迫陪伴梵谷維持與眾不同的瘋狂步調。在此同時，梵谷也出人意料地堅強。畢竟，在這段紛擾的關係中，正是「瘋狂的」梵谷奮力創造出亞耳這段時光最具紀念價值的作品——〈梵谷的椅子〉與〈高更的椅子〉。

一

雖然梵谷擁有絕佳的內省能力與敏銳的自我意識，卻從未徹底面對割耳事件的可能意義或其嚴重性。他看似喪失自殘前後及發生時的思考與行動記憶，但這不足以解釋他為何無法面對事件的激烈本質。他必定知道割下自己的耳朵有多嚴重，也應該從西奧、郵差魯林、賽爾斯牧師及醫治他的雷伊大夫口中，聽說了十二月二十三日晚間發生的事，包括許多可怕的細節。梵谷並沒有懷疑自己為何做出如此驚世駭俗的變態行為——先是自殘而險些喪命，然後將割下的耳朵當成禮物送給一名妓女，再返回黃屋睡在一片血泊中——反而竭盡所能淡化精神崩潰的過程。寫給西奧的信中，他委婉形容這次崩潰只是「一樁小事」，「僅僅是藝術家的一次疾病發作」。「我終究沒什麼危險，所以你沒有理由覺得沮喪」。[2] 他能坦承病發真相的最大限度，就是以假設的語氣說明。「假設我發狂了」，他曾一度這麼說，另一次則是提到自己「畢竟**可能是造成這一切的主因**」▲[3]

梵谷顯然想說服自己和西奧，割耳事件及待在亞耳醫院靜養一週，充其量只是在法國南方工作的一個暫時挫折。所以他放棄檢視這樁詭異的事件，反而抱著樂觀希望。但是如果梵谷拒絕審視割耳事件，可能是已經更敏銳地明瞭發生的原因。事發後三星期寫給西奧的信中，他明白點出高更即將離去的重要性：「想到我對高更造成的困擾，雖是不由自主的，仍感到悔恨自責。然而直到最後一段日子，我只看到一件事，他的心分成兩半，一半渴望前往實現他的計畫，另一半則是他在亞耳的生活。」[4]

高更返回巴黎後數月期間，梵谷對高更的態度與前一年相同，呈現極端的愛恨交織。一方面，他儘快寫信給高更，向其再度保證他「深切而誠

CHAPTER 6
餘波盪漾

AFTERMATH

摯的友誼」，並祝福他「在巴黎功成名就」。[5]他也持續抱持著再度與高更共事的可能，並堅稱對他「最好的事」，就是返回亞耳。[6]另一方面，他有滿腹或大或小的委屈。這些委屈在一月十七日寫給西奧的一封冗長抱怨信中，浮上檯面。信件內文值得細細探討，因為它不僅披露梵谷對高更的憤怒，還包括對南方畫室未能實現的失望，以及他所認為的高更性格。

文中一開始提到割耳事件造成的額外花費，梵谷對於身無分文的窘境感到難過。他期待西奧寄出的錢會在十日送達，但是到了十七日仍不見蹤影，因此他必須過著「最嚴格的斷食日子」，更痛苦的是，我無法在這種處境下恢復健康」。[7]這番話點出了關於剝奪與忽略的主題。西奧與高更都未能妥善了解梵谷的需求與渴望。同時，梵谷想把自我傷害後造成的種種困難，歸罪他人。梵谷費了這麼大的工夫，說服高更來到亞耳，將西奧不穩定的金錢資助分享給另一個人，而且在黃屋投注如此大的希望，卻眼見這一切因為自身的心理不平衡而化為烏有，怎能不令他氣惱。

由於無法面對這麼大的挫折，梵谷把罪惡感與自我憎惡加諸在高更身上。梵谷氣憤高更拋棄他，而且有意將他變成代罪羔羊。梵谷認為生活放蕩、不理性和自我毀滅的人是高更，不是他自己。這些話語的隱含假設是相當美好的想像，如果高更並未發電報給西奧，輕鬆看待梵谷割耳事件，黃屋的一切就能回復正常。高更通知西奧的決定，極具正當理由，而且是他的義務，但梵谷卻認為他濫用權利：

現在來談談高更發電報花了你多少錢，對此我已經明白責備過他了。這些花費不是誤以為在兩百法郎以下嗎？高更是不是聲稱那是明智的舉動？聽著，我對這項行為的荒謬不予置評，就算我發瘋了，我們那位傑出的夥伴為什麼不能更鎮定一些呢？

但是對梵谷而言，這只是高更缺乏判斷力的例子之一。他發電報給西奧的衝動，正如他哄騙眾人的藝術家協會計畫，以及平常對於現實的脫離：

如果（亞耳的安排）無法實現他所提議的堂皇藝術家協會計畫，你知道他對此有多麼惦念在心。如果無法建造他的另一座空中樓閣，那麼為什麼不視他為不負責任，盲目地為你我帶來麻煩與消耗？……

如果高更待在巴黎一陣子，徹底自我檢查，或者由專家檢查一番的話，我實在不知道會有什麼結果。

我看過他在不同的場合，做出你我均不允自己做的事，因為我們有良心，對事情的感受不同。我聽過別人談他的一、兩件事，然而密切觀察他之後，我想他是被幻想或驕傲迷惑了，但是……毫不負責。

梵谷拗口的雙重否定用語「為什麼不視他為不負責任」，點出他強烈地希望模糊焦點，避免觸及他為西奧帶來「麻煩與消耗」的責任。除此之外，他將這個問題移到經濟狀況上，試圖為自己辯解：「在這封信中，我試圖告訴你，哪些是我的全部花費，哪些是我不必負責的費用。」梵谷同時提出了究竟誰才是瘋子的模稜兩可問題；他指出應該「由專家檢查一番」的是高更，不是他自己。

梵谷指責高更背叛他，也背叛前衛繪畫目標的同時，夾雜著再次控訴高更不顧一切的衝動及愛好幻想。梵谷試圖讚美高更時，亦不忘提出這項批評：

他有一項優點在於那分配日常花費的絕佳能力。

當我時常沉迷於那分配日常花費的**目標**而心不在焉之際，他比我更能每日量入為出。可是他

的弱點在於，突發奇想或蠻勇使他推翻他所安排的一切。

一旦得到一份工作，你會堅守崗位，還是擅自離棄？我沒有批判任何人之意，因為並不希望譴責我自己，說不定有天我也可能氣力用盡。但是如果高更的品德高尚，寬厚仁慈，對此他該如何自處？……

他和我偶爾會交換有關法國藝術和印象主義的想法……

對我而言，目前印象主義能夠井然有序且穩定是不可能的事，至少是不大可能的。

為什麼拉斐爾前派時期發生在英國的事，無法在此重現？

合作計畫失敗了。

也許我對這一切太想不開，也許它們讓我太傷心。高更有沒有讀過《阿爾卑斯山的達達蘭》（Tartarin on the Alps）？他記不記得達達蘭那位來自塔拉斯孔城（Tarascon）的傑出夥伴，此人擁有豐富的想像力，能瞬間幻想出整個想像的瑞士國度？

他記不記得從阿爾卑斯山跌落之後，在山上發現的繩結？

你如果想知道事情經過，請問你有沒有看完過《阿爾卑斯山的達達蘭》？

那能夠讓你相當了解你的高更。

梵谷問起高更是否讀過《阿爾卑斯山的達達蘭》，這是他最喜歡的作家之一阿方索・都德的小說。都德這篇背景設在普羅旺斯的故事，筆調幽默風趣而觀察入微，提供梵谷一個審視法國南方的文學濾鏡。梵谷透過都德，不僅瞥見法國南部的異國風情，也發現故事中的風景與地區敘述，呈現對形體與色彩的繪畫敏銳度。《阿爾卑斯山的達達蘭》描述來自塔拉斯孔城的達達蘭的冒險故事。達達蘭既矮胖又愛吹噓，為許多事感到自豪，其中最得意的便是全然捏造的「獵獅人」身分。

如今擔任塔拉斯孔城高山協會主席的達達蘭，來到瑞士要攀爬真正的高山，這些山與附近阿爾皮勒（Alpiles）的低峰小山截然不同。為了尋找一名嚮導，有人介紹他認識一個熟悉「瑞士、薩伏衣（Savoy）、提洛爾（Tyrol）、印度在內全世界所有山脈」的登山專家。[8] 這名「無與倫比的嚮導」不是別人，正是達達蘭塔拉斯孔城的同鄉班帕德（Bompard）。[9] 班帕德的撒謊工夫比達達蘭更勝一籌，他向達達蘭保證，不必害怕攀爬阿爾卑斯山高峰和瑞士其他山脈，因為這些全部是假造的。班帕德依據類似現今主題樂園的奇想，告訴達達蘭一家大型公司建造了瑞士的高山、冰河、湖泊與森林，還安置穿著五彩繽紛衣服的員工招徠遊客。根據班帕德的說法，各種特效「就像歌劇院下方地板一樣機械化」。[10] 班帕德便是梵谷所說「那位來自塔拉斯孔城的傑出夥伴，此人擁有豐富的想像力，能瞬間幻想出整個想像的瑞士國度」。

終於，達達蘭與班帕德即將攀登白朗峰（Mount Blanc）。他們聽說馬特洪峰（Matterhorn）的一起意外事件，一名嚮導切斷繩子，犧牲部分登山者，但拯救了其他人。達達蘭與班帕德誇下海口，絕不會切斷身上的繩子，必須同生死共進退。然而當他們分別懸掛在山脊的兩側時，這項誓言受到考驗。由於彼此看不到對方，他倆都割斷了繩子──班帕德用他的獵刀，達達蘭用他的冰斧──往相反的方向逃跑。先被人發現的班帕德，編織一段他如何英勇搭救達達蘭的謊言。不過搜索隊卻發現，繩子「非常奇怪……似乎是以利刃割斷，而且有兩端切口」。[11] 梵谷可能誤將這點記成「從阿爾卑斯山跌落之後，在山上發現的繩結」。班帕德與達達蘭都回到塔拉斯孔城，各自皆以為自己害死了朋友。達達蘭尤其擔心，「預期到所有眼睛望著他，每個人都問他……『該隱，你的兄弟呢？』」[12] 他們兩人滑稽地

* 聖經中，該隱殺害了自己的兄弟亞伯，並在耶和華問起亞伯在哪時撒了謊，一錯再錯。

在高山協會重逢。當時班帕德正在浮誇地歌頌達達蘭，並展示達達蘭散落

的「殘骸」，達達蘭卻出人意料地返回。

梵谷顯然想把高更形容成班帕德，不但因為自己的幻想而心不在焉，而且極為不忠。高更的創造力類似班帕德，包括他想聯合組織藝術家與交易商的不切實際計畫，與虛構的瑞士大企業相當類似。梵谷形容他「對於法國南方有一個美好、自由、純屬夢幻的概念」[13]，以及他的繪畫強調想像勝於現實。此外，高更也做出類似班帕德的行為，慫恿梵谷攀爬「抽象」藝術這座危險的高山。然而更糟的是，他立誓要在黃屋陪伴梵谷，卻在麻煩乍現時，斷絕兩人的合作，溜之大吉，這點與班帕德不謀而合。

奇怪的是，梵谷忘了班帕德與達達蘭的偽裝工夫幾乎相等，最後兩人互相背叛。事實上，出賣朋友的不只班帕德，還包括達達蘭，所以梵谷將高更拿來與班帕德相提並論，有意將他描述成一名惡棍，並不妥當。那麼，他為什麼認定《阿爾卑斯山的達達蘭》與他在亞耳承受的苦難相同呢？梵谷也許潛意識受這個故事吸引，因為它觸動梵谷希望與人合而為一的幻想。梵谷必然希望與高更共享身分，感覺兩人情緒與藝術上的聯結。布拉克其實曾經利用這個比喻，描述他與畢卡索共創立體派時，兩人的共生關係：

那個時期，我與畢卡索相當親近。雖然我倆性情迥異，卻被一個共通想法引導著。畢卡索是西班牙人，而我是法國人，大家都知道差異頗大；但是在那幾年期間，差異不算什麼……我們住在蒙馬特，每天見面，交談……這有點像是兩人登山時，身上綁著同一條繩子……[14]

就像布拉克形容的，他與畢卡索變成某種學生狀態，那是梵谷希望與高更建立的關係，最後卻失敗了。

《阿爾卑斯山的達達蘭》也勾起梵谷潛意識對死產哥哥的幻想。達達蘭與班帕德在阿爾卑斯山斜坡上互相背叛，激起又釋放梵谷對於「殺害」第一個文生的罪惡感。達達蘭認為自己害對方跌落山谷，而且恐懼面對「該隱，你的兄弟呢？」這種指控。然而兩「兄弟」看似死亡，都感到內疚，卻也都奇蹟似地復活。

除了指控高更像班帕德一樣不值得信賴，梵谷還辯稱，高更離開亞耳的行為有違他的自身利益：

他的身體比我們強壯，所以他一定比我們更熱情。況且他為人父，妻小都在丹麥，他卻想前往地球另一端的馬丁尼克。這麼多不相容的欲望與需求在心中翻騰，必定很可怕。我大膽向他保證，如果他長期與我們待在這裡，在亞耳工作而不浪費錢，還能賺錢，因為你在經銷他的畫作，他的妻子當然會寫信給他，也會同意他的安定。而且，他病痛纏身，當務之急是找出病源，對症下藥。如今在這裡，他的疼痛已經消失。[15]

雖然梵谷將他的諸多特徵，投射在高更身上，對於友人高更的個性評斷，卻未必失真。高更的確懷有「不相容的欲望與需求在心中翻騰」，而得妻子尊敬的機會都失去了。如此一來，傷害自己、打亂預算，並令家人失望的，不只是梵谷一人。

在這段敘述中，高更的離去威脅他的健康，危及他的財務，甚至連贏

帕德的確擁有建築空中樓閣的天賦。事實上，他不久將把希望放在類似班帕德的夏洛賓博士（Dr. Charlopin）身上。夏洛賓是發明家，正等待收到一筆一千兩百萬法郎的專利金，他於一八九〇年同意以五千法郎的價格，購買高更的三十八件作品。高更有好幾個月懷抱希望，最後卻眼睜睜看著它跳票。

這種易於築夢的個性，也許是他一生中面對許多絕望階段必須具備的生存機制。高更也有衝動與自毀的行動。套句梵谷的話來說，他會因為「突發奇想或蠻勇」，破壞「他所安排的一切」。例如，一八九四年在不列塔尼城鎮康卡諾，他堅持與水手們延長打鬥。這樁原先可以避免的磨擦，導致高更斷腿，困擾他一輩子。

梵谷信中的失落感，與這些對高更的自我防衛描述篇幅一樣多。他難過地述說郵差魯林即將前往馬賽就任新職，與家人相隔兩地達數月之久。梵谷用來描述魯林與妻子的形容詞「傷心欲碎」，也適用於自己。接下來，梵谷在文中提到《梵谷的椅子》與《高更的椅子》，來強調他的哀傷狀態。他先是討論林布蘭及迪漢素描中對光線的處理，然後比較迪漢炭筆畫素描中林布蘭式的光線，以及象徵主義畫作由「清晰色彩」創造的光線效果。梵谷意識層面的託辭是相信互補色能創造光度，效果和黑白對比一樣強烈。但是在潛意識上，他在討論迪漢畫作主題時的言論聯想不言而喻。他描述一名扶棺者站在一個「敞開的墓穴」前方。這種書信體的「自由聯想」提供進一步的證據指出，空椅子象徵梵谷的死亡。在這個例子中，死亡的並非狄更斯，而是梵谷與高更的合作關係。

再往下看幾行，梵谷直言不諱地指出「高更選擇不再和我交談而突然離去的奇怪現象」。被拋棄所引發的憤怒，僅在信件結尾大量出現：

現在可以大膽討論這個情況，再也沒有任何事能迴避我們視他（高更）為印象派的小拿破崙虎（little Bonaparte tiger）……我不知道該從何說起，這樣說吧，他從亞耳消失，符合或類似上述的「小下士」（Little Corporal）*從埃及潛行回國，後來出現在巴黎，見軍隊危難而置之不理的行為。

幸好高更、我和其他畫家，都還沒有佩戴機關槍和其他毀滅性武器。我則

決定除了畫筆和鋼筆，什麼也不佩戴。

高更在上一封信中吵鬧不休，希望索回放置在我小黃屋小櫃子裡的「面罩與擊劍手套」。

我會儘快用郵件包裹寄回他的玩具。

希望他永遠不會使用更屬害的武器。

梵谷將高更從亞耳「消失」，比喻為拿破崙從埃及戰役潛回巴黎，顯示了他的受傷與憤怒。如果明白梵谷曾自比為法國士兵，這席話更為驚人。拿破崙無法提振軍隊士氣，在高溫、疾病、戰爭和被敵軍土耳其人包圍之下，軍力折損一半。拿破崙逃離埃及的方式既怯懦又奸詐。一如高更對梵谷隻字未提，便搭上開往巴黎的火車一樣，拿破崙沒有勇氣當面指派克萊貝爾將軍（General Kléber）接掌軍隊，即潛逃回法國。但是話說回來，梵谷模糊了責任問題的焦點。拿破崙的愚蠢與錯估導致埃及的災難，但自我傷害並導致黃屋合作關係瓦解的是梵谷，而非高更。梵谷再次將自己的情緒，投射在高更身上。雖然梵谷憤恨不平，卻否認具有攻擊衝動，還宣稱「我則決定除了畫筆和鋼筆，什麼也不佩戴」。他認為自己是不會傷害別人的無辜者，形容高更是不懷好意的「小拿破崙」，只會提出吵鬧的要求，而且可能「使用更屬害的武器」。

梵谷一月十七日所寫的信，具有發洩效果。後來每當他提到高更，採用的便是較溫和的口氣，再也沒用過如此嚴屬的字眼。僅僅五天後，梵谷告訴西奧，他想複製一幅向日葵靜物畫給高更。一月十七日的信中，他提到高更有意把留在亞耳的幾幅習作，拿來交換一幅原版向日葵油畫。這

* 拿破崙的綽號。

令梵谷大為光火。他拒絕出讓向日葵畫作，甚至考慮退還高更的〈悲慘世界〉，取回他的〈宛如佛僧的自畫像〉，作為完全取消兩人畫作交換的手段之一。但是現在，梵谷將重新繪製一幅他的招牌畫作，因為他「非常希望讓高更享有真正的喜悅」。[16] 這種溫暖的情感持續到梵谷辭世，其間他甚至數度寫信給高更，希望前往不列塔尼加入高更的行列，但都遭到婉拒。

二

如果梵谷花了三週時間，才引發他的暴力情緒；高更則是抵達巴黎兩天後，便陷入暴力景象。十二月二十八日黎明，他目睹殺人犯普拉多（Prado）遭處決的場面。高更在《之前與之後》中細說這樁比想像中更恐怖的事件。斷頭台起初沒有斬到普拉多的脖子，而是切入他的鼻子。犯人痛苦地扭曲身子，還得被迫回到斷頭台，刀子最後終於斬下他的頭。見過亞耳的血泊景象後，高更為什麼還會尋求這種恐怖刺激？而且他為什麼尋找得如此急切？在《之前與之後》中，他回憶自己如何衝破憲兵的封鎖線，進入圍觀核心（「當我要某個東西時，我會堅持到底」）。[17] 這有幾種可能性。毫無疑問地，高更將梵谷與處決緊密地聯想在一起。不只是因為處決時間緊接在割耳事件後，還包括梵谷與高更曾經討論普拉多和另一個眾所皆知的殺人犯普蘭西尼（Pransini）的案件。根據梵谷的說法，這兩人經常出入巴黎的鈴鼓咖啡館，而梵谷的作品即曾在此展出。如果高更被梵谷蜷縮在血泊被單中奄奄一息的景象嚇壞，他可能產生反恐怖渴望，藉由無所畏懼地觀看普拉多處決，確認自己的勇氣。他也許因為自身的無辜和對方的罪惡而感到洋洋得意。根據《之前與之後》的描述，警長調查割耳事件時，最初懷疑高更謀殺他的朋友。高更希望拋開這次不愉快的經驗，同時遠離那些在亞耳令他於

心不安的行為。在更深的層面上，高更或許認同劊子手及其刀下的受害者；另一方面，認同普拉多能夠排除加速梵谷崩潰及離開黃屋的罪惡。

梵谷割耳與普拉多處決的事件，在高更心中揮之不去，這點由數星期後他製作的一件怪異陶器即可看出（圖6.1）。他以自己的頭部為模型，捏了一個水壺，以脖子為底座，後方有個馬鐙狀手把，頭部上方呈現開口，似乎縮到腦子裡去了。這一切已經夠令人不安了，但是高更添加的細節讓水壺更令人恐慌。他的眼睛緊閉，沒有耳朵，紅色釉料流下，像是鮮血覆蓋著五官。僅僅在一件作品中，他成為流血且沒有耳朵的梵谷，同時也是遭斬首的普拉多。這種謎樣的創作背後是什麼動機？高更的陶壺雖然詭異，卻具有許多風格與圖像上的傳統。斷掉的頭無論是屬於聖約翰（St. John）或奧菲斯（Orpheus），都曾在浪漫主義和象徵主義的藝術品主題中一再出現。

對於高更而言，它代表許多意義，包括靈魂從壓縮的物件中釋放出來。不受束縛的頭閉著眼睛，將平凡的現實阻絕於外，自由遨遊在想像的天際。陶器也喻指耶穌戴上荊棘冠冕的形象，使高更成為一個為藝術理念所苦、不為世人了解的夢想家。高更結合了耶穌、聖約翰與梵谷等聖潔人士及亡命之徒普拉多的形象。這種矛盾的混合，意味著陶壺創作起源於高更認同雨果筆下的神聖犯人尚萬強。事實上，這個自畫像陶壺，可視為〈悲慘世界〉的衍生，當時高更將〈悲慘世界〉形容為：「想像一組經過烤後扭曲的陶器吧！所有的紅與藍紫被火焰燒成斑紋狀，一如熊熊烈火的窯。」[18]此外，高更並列這些圖像層次上的矛盾，還同時呈現衝突的形式來源。他引用西方藝術中頭顱的「敏感」傳統，秘魯莫切人（Moche）雕塑壺罐的「野蠻」原型，以及十五世紀日本陶器的淋釉技術。

但是高更在黃屋的生活經歷，對創作這座陶壺有什麼影響呢？為何高

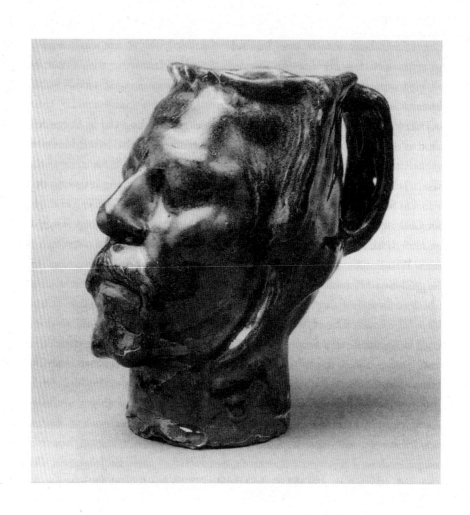

圖6.1──高更 ｜
自畫像陶壺 ｜ 1889

更想把自己變成殘缺的梵谷？就某方面來說，他顯然正為合作計畫的災難結局，與自己的罪惡感搏鬥。他似乎辯稱，可憐而受傷的受害者是他，不是梵谷。但自畫像陶壺不只是有意轉移別人對於他在亞耳行徑的批評，他也為了自己的藝術目的，專橫地重現割耳事件的創傷。藉由複製梵谷身體的一部分，他可以修復喪失的友誼，同時也接掌友人具耶穌形象的光環。在高更鑄造陶壺前數星期，貝納寫信給奧利耶，透露梵谷在認識他的人面前，已呈現耶穌般的特質：

受到最深沉的神祕主義感動，閱讀《聖經》，在各種污穢的地方向最可鄙的人們講道，我親愛的友人已相信自己是基督，是上帝。在我看來，他那受苦受難的一生猶如要讓優秀的智能**超凡入聖**……在世界的阻撓與拒絕下，他開始生活得如同一名聖人……[19]

一八八九年高更創作一系列模仿基督又涉及梵谷的作品，自畫像陶壺只是第一件。另外兩幅畫作〈黃色基督〉與〈不列塔尼的耶穌受難地：綠色基督〉（*Breton Calvary: The Green Christ*），則手法較為間接。〈黃色基督〉類似〈佈道後的幻象〉，觀察一群穿著傳統服飾的虔誠不列塔尼婦女，坐在她們信仰的對象前方。在〈黃色基督〉中，婦女圍繞著路旁的耶穌受難地，高更從阿凡橋附近特馬洛（Trémalo）教堂掛飾的一幅十八世紀耶穌受難圖，得到這個靈感。〈黃色基督〉令人想到梵谷，不只是因為意含的宗教性，還包括採用鉻黃與赭色背景，襯托出耶穌被釘在十字架上的鮮黃色。〈不列塔尼的耶穌受難地：綠色基督〉同樣以間接手法喚起梵谷的作品。在這幅畫中，高更將一名不列塔尼農婦，置於尼松（Nizon）教堂附近一座描繪〈耶利米哀

歌〉〈*Lamentation*）*的真正沙岩雕像前方。這名婦女的彎腰姿態呼應死去基督的彎曲身形，她拉著一根繩子，畫布上看不到繩子連接的物體。這令人回想起〈搖搖籃的女人〉中的魯林太太，她緊抓著一根連接搖籃的繩子，不過畫布上也看不到搖籃。雖然農婦的動作和援用此圖的意義不十分清楚，高更也許是拿〈搖搖籃的女人〉撫慰人心的功效，比擬三名馬利亞在耶穌受難地抱著受折磨的基督。等到一八八九年底高更繪製〈黃色基督前的自畫像〉〈*Self-Portrait in Front of the Yellow Christ*）時，梵谷的影響逐漸微弱，而高更將基督形象完全融入「敏感」與「野蠻」的自我神話中。

然而，在這一系列作品中，〈花園裡的苦難〉〈*Agony in the Garden*）〈圖6.2〉顯著反映高更與梵谷的牽連。高更首次在宗教題材中排除人類學，以相當直

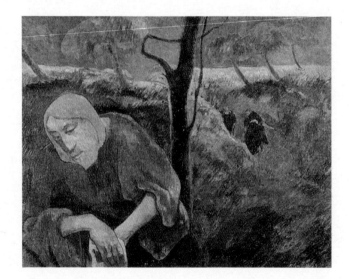

圖6.2——高更｜花園裡的苦難｜1889

率的手法描繪基督在客西馬尼花園深切的痛苦。當猶大〈Judas〉和士兵從遠方走來，基督淒涼地站在灰綠色的幽暗橄欖園裡，駝著背，低著頭，雙手縮起。他的身子瑟縮成一團，形成受苦的凹處象徵。高更為基督的眼睛添加格外悲慘的特質，他的雙眼浮腫而半睜，眼眶中似乎含著淚水。骨瘦如柴的手無力地垂下，其中一隻手拿著用來擦淚的手帕。這個血肉之軀受苦受難的神聖寓意，出現在風景構圖內。中央一根樹幹將畫布分為基督和叛徒兩半，其他樹木在有如神助的大風吹襲下，與垂頭喪氣的基督倒向同一個方向。至於中央樹木有一根彎曲的樹枝代表猶大，它朝相反的方向生長，與另一根向上生長的樹枝交錯，形成十字架形狀。

諸如「迷信的」不列塔尼農婦等中介人物，在〈花園裡的苦難〉已不復見，但更令人驚訝的是，高更決定為基督畫上自己的面貌。他在自畫像陶壺中，已經暗示自己認同基督，現在愈發明顯。高更再次取代梵谷身為「是基督，是上帝」的角色。但認同救世主的聲明，僅是〈花園裡的苦難〉與梵谷有關的諸多聯結之一。高更必定知道他的友人曾經兩度在亞耳繪製相同的主題，但都失敗。他也許將梵谷割下耳朵，與該畫描繪場景隨後所發生的事件聯結在一起。當猶大帶著士兵走進花園時，西門彼得〈Simon-Peter〉拔劍保護耶穌，並割下大祭司僕人馬勒古〈Malchus〉的右耳。喬托和其他人曾經在〈背叛〉〈Betrayal〉等畫像描繪這個使人毛骨悚然的細節。此外，高更將基督置於畫布左下方，和〈悲慘世界〉的自畫像一樣。繪製〈花園裡的苦難〉恰巧一年前，高更曾把認同受迫害者尚萬強的〈悲慘世界〉，拿來交換梵谷自畫像。

高更在〈花園裡的苦難〉中，發出認同基督的訊息與梵谷有關，是因為他將基督的頭髮畫成火紅色。他也再次辯稱自己無辜，〈花園裡的苦難〉

*《聖經》中為耶路撒冷陷落而哀號之輓歌，包含五首詩歌。

提出一項問題，亦即誰扮演亞耳的猶大。高更在畫中予以回應，指出他和黃屋另一位夥伴一樣，都算是遭受背叛的無辜者。一如製作自畫像陶壺時，他藉由認同梵谷來脫罪。事實上，高更被懷疑對朋友不忠，是貝納在當代畫作〈橄欖園中的基督〉（Christ in the Garden of Olives）提出的。貝納以高更的面孔描繪猶大。高更也辨識出這點，並原諒貝納。（「我看到猶大和照片中的我有點像。別驚慌。我不會動怒。」）[20] 依照亞耳的實際情況看來，高更為什麼會如此輕易地取代梵谷的角色，成為受傷者？就潛意識來說，高更可能覺得他的父親早逝，使他永遠成為被拋棄的人。梵谷突然出現的心理疾病，就是「拋棄」了高更，一如克羅維斯罹患致命動脈瘤一樣，「拋棄」了年僅一歲的保羅。基督在〈花園裡的苦難〉中極度脆弱，證明高更對這件事的感受多麼深刻。直到一八九六年的〈各各他附近〉（Near Golgotha）等後期自畫像中，這位疾病纏身的藝術家才披露他的弱點。當然，高更個性的兩極化依然存在。他在〈花園裡的苦難〉中坦承脆弱，但也把自己變成上帝之子。

即使黃屋的記憶糾纏著〈花園裡的苦難〉，仍有許多考量塑造了這幅畫作。如同貝納的當代畫作〈橄欖園中的基督〉、〈賢士朝聖〉（Adoration of the Magi）與〈基督荷著十字架〉（Christ Carrying the Cross）顯示，宗教在一八八〇年代末期，已成為象徵主義藝術的主要議題。事實上，受到高更影響且信奉通神論（Theosophy）、玫瑰十字會（Rosicrucianism）*與神祕學的藝術家團體納比派（Nabis）* 於一八八八年成立。高更並未採納他們對宗教象徵主義的循序漸進，而是以自己的方式，重新淨化唯物與頹廢的西方文化。因此，如果將高更的宗教作品，僅僅視為窺探美麗儀式的畫作，或是自我膨脹的角色扮演，那就大錯特錯了。〈花園裡的苦難〉傳達的細節，例如基督火紅色的頭髮，不只是指向梵谷，也是超自然景象和隨之而來血腥的耶穌受難。

〈花園裡的苦難〉也包含高更可憐的個人際遇。健康不良、作品銷售不

佳及未能獲得良好評價，使他身陷沮喪。他在一八八九年十一月寫給貝納的信中，透露了憂鬱的絕望：

對我而言，今年所有努力全都白費了，只聽到巴黎的怒吼貫穿而來，迫使我害怕得不敢再作畫，只能夠在寒冷的北風中，拖著年邁身軀前往普勒杜海邊遊蕩。我機械性地畫了幾幅習作（如果你說眼睛形同筆觸）。但是我的靈魂虛空，正哀傷地望著眼前裂開的坑洞——在坑洞中，我看到一個沒有父親支撐的悲慘家庭——沒有任何心能夠卸下我的苦難。

自從一月以來，我的畫作銷售所得總共是九百二十五法郎。年屆四十二歲，要靠這點錢維持生活和購買顏料等等，足以讓最勇敢的人為之怯步。現在貧困匱乏不算什麼，未來的困難更是逐漸逼近，而我們身形渺小。面對比寒酸更難熬的生活，我不知道應該怎麼辦。21

一八九〇年初高更寫給舒芬內克的信，同樣語氣消沉：

偶爾當我捫心自問，是否沒有比重擊自己腦袋更好的方法了…你必須承認，這足以讓一個人絕望得放棄。我從未像現在這麼氣餒，而且很少工作，我告訴自己：「有什麼用？又為了什麼結果？」22

高更懊惱的最主要原因，是西奧對他近來的油畫頗為失望，而且拒絕支持在伏爾皮尼（Volpini）藝術咖啡館（Café des Beaux Arts）舉行的一項展覽。一八

* 傳為一四八四年日耳曼人克里斯丁·羅森庫魯斯（Christian Rosenkruetz）創建的神祕組織，傳統符號是十字架中間有一朵玫瑰花，組織中有代代密傳的教義與修行方法，曾於歐洲社會廣為流行。

* Nabis 一詞源自希伯來語，意為「先知」。團體成員追求富裝飾性或帶有強烈情感的色彩運用，亦使用富節奏感的造型及扭曲的線條，成員包括羅特列克等，一八九九年後即趨解散。

八九年萬國博覽會期間，高更與舒芬內克安排在原畫區附近的咖啡館掛上「印象派與綜合派」畫作，試圖吸引世人對他們作品的注意。雖然咖啡館老闆伏爾皮尼與他的顧客們對前衛藝術興趣缺缺，舒芬內克卻說服伏爾皮尼在牆壁上掛滿畫作，取代昂貴的鏡面鑲嵌。西奧原先同意出借梵谷的作品，後來又反悔。他一定發現這個場地與畫作不搭調，氣氛也不莊嚴。他對這項展覽嗤之以鼻，並告訴梵谷，整個計畫「讓人有從後門階梯走進萬國博覽會的錯覺」。23

梵谷為高更在咖啡館展示作品的心願提出辯白，因為他自己「也曾兩度昧著良心，在克利齊大道的鈴鼓咖啡館舉辦展覽」。24 但是他對高更和貝納的宗教畫作，則批評得體無完膚。我們見到梵谷在信中斥責這類作品。貝納在一八八九年十一月寄給梵谷這類畫作和照片，引發格外激烈的反應：

聽好，我太欣賞〈賢士朝聖〉裡的風景，所以難以啟齒批評。然而路旁分娩的情景，根本無法想像，母親開始祈禱，而非為嬰兒哺乳；然後那些肥胖的教士青蛙跪下來，彷彿癲癇發作一樣。天知道這是如何發生的，又為了什麼原因！

不，我不認為這樣的東西是正確的，但是就個人而言，如果我能夠心醉神迷，我極為喜愛真實性、可能性……你要為我們重現中世紀的織錦畫嗎？說實在的，這是真誠的信念嗎？不！你可以做得更好，而且你知道你必須尋求可能性、邏輯性和真實性……

什麼「報喜」？我看到天使——天哪，真是優雅——一種了兩棵柏樹的地方令我非常欣賞，那裡充滿大量的空氣，色澤明亮；但是一旦這種第一印象一過，我捫心自問，這究竟是不是迷惑，而那些輔助人物對我不再具有任何意義。

如果你能明白，我渴望了解你的某些畫作，就已足夠，像是高更收藏的〈草地上的不列塔尼婦女〉，那些不列塔尼婦女在草地上散步，如此井然有序，顏色如此純淨。而你竟然把這幅畫，拿來交換那些──我必須說那個字眼嗎？──虛偽，不自然的作品！⋯⋯

當我拿這幅畫作與夢魘般的〈橄欖園中的基督〉互相比較，老天，我感到痛心，所以我要在這封信中再次請求你，用盡我肺部的所有力量，以最大的聲音吼叫，呼喊你各種名字，拜託你行行好，多多少少重新作回真實的自己。

〈基督荷著十字架〉可怕得嚇人。畫中的色塊協調嗎？我不會原諒你在構圖上的虛假──是的，當然是**虛假**。

你也知道，當高更待在亞耳時，我也曾經有一、兩次縱情於抽象畫，例如〈搖搖籃的女人〉和〈閱讀小說的女人〉，畫中是身處黃色圖書室的黑衣婦人；當時抽象畫對我而言似乎是一條迷人的道路。但是它是著魔的土地，老兄，一走向前很快就碰到石牆。

我不是說一個人經過畢生積極的研究，與自然短兵相接，仍然不該投注這項冒險，但是我個人不想拿這類事擾亂我的思緒。我花了整整一年的時間忙於自然，幾乎沒想過印象主義或其他的事。不過，我允許自己再次伸手去摘太大的星星──又一次失敗──而我已經受夠了⋯⋯

如果我有很長一段時間沒有寫信給你，那是因為我必須與病魔奮戰。我不想加入討論──而且我發現那些抽象畫暗藏危險。[25]

但是這次，梵谷經歷了幾項新的打擊，他失去黃屋，病懨懨地躺在亞耳病床上數星期，接著住進聖雷米療養院。宗教題材令他困擾的原因有幾點；其中最煩心與沮喪的，是不理性的宗教念頭吞沒了他。正如他對西奧

說的：「偶爾我因熱誠、瘋狂或預言而心煩意亂，就像站在三角祭壇上的希臘傳神論者。」[26] 在另一個場合，他說自己的遭遇「成為一種荒謬的宗教狂熱，得以達到心理和智能進一步的成熟：「我很驚訝，」他告訴西奧：「我擁有現代思想，是左拉與龔固爾的熱切仰慕者，又如此愛好藝術，竟然染上迷信者才可能有的病，對宗教產生如此困惑而嚇人的念頭，這在北方不曾發生。」[28] 於是，在心理狀態不穩的陰霾下，他必定避免接觸令其退回從前的危險抽象宗教畫。由於生了這場病，他描述貝納畫中「肥胖的教士青蛙」跪下來，「彷彿癲癇發作一樣」，絕非偶然。

梵谷抗拒基督教圖像與「抽象」的更基本來源，可能是孩提時代塑造他敏感性格的新教文化，尤其他生長在一個宗教家庭，而且立志作牧師。荷蘭歸正新教的信仰強調自然、群體和高潔的勞動者，對於超自然、殉道者的苦難與靈魂深處有所深思。此外，某些「現代主義」的荷蘭神學家表示，以自然界之美為根基的藝術，比如實描繪基督教主題的繪畫，更接近神。如同黛博拉·席爾曼（Debora Silverman）最近所說，這一切都讓梵谷與高更的精神理念不合，因為高更接受的是完全不同的宗教教育。[29] 高更在奧爾良的聖梅斯明（Saint-Mesmin）神學院附設天主學校就讀五年。在這所由頗具影響力的都龐路普主教（Bishop Dupanloup）主持的學校中，年輕的高更吸收了天主教思想，認為世間是一個罪孽深重的「塵世」，虔誠信徒必須超越自我質疑的內心之旅。相較於高更的「垂直」靈魂概念──亦即上達天聽，下達內心靈魂──梵谷以上帝的內在性（immanence）在壯麗自然與真誠工作中的「水平」視見，達到強有力的對比。

以〈花園裡的苦難〉為例，梵谷可能惱怒於高更將無恥的幻想具體化，看似分享自己的作品，實則藏有更多的隱喻。他對高更發火，也許是有意

否認自己誇張地強烈認同基督。梵谷奮力擺脫兩極化形象中高尚的那一面，從這類防衛手段就可看出，其他還包括認同低下階級的農民、不願展出作品，以及對藝術評價及財務上首度出現的成功徵兆產生令人意外的矛盾心理。[30]

不過，儘管怒喝他人，梵谷在割耳事件後的實際作品，與公開宣稱他特別喜愛「可能性、邏輯性和真實性」的情況有所牴觸。雖然他並未自創宗教題材，卻臨摹德拉克洛瓦的〈聖母慟子圖〉、〈好撒馬利亞人〉（The Good Samaritan）及林布蘭的〈拉撒路復活〉（The Raising of Lazarus）等版畫。由於他的心理混亂，必然促使他選擇救助與復活這類主題。看到高更的〈花園裡的苦難〉之前，梵谷已經為〈聖母慟子圖〉的耶穌畫上自己的紅髮，披露他認同受苦的基督。但是梵谷對於「抽象」的興趣，不只是臨摹熟悉而令人景仰畫家的作品。在五個版本的〈搖搖籃的女人〉及郵差魯林、雷伊醫生的畫像中，他把背景變成夢幻的壁紙，充滿花朵般的漩渦、阿拉伯花飾，以及飛濺的厚塗小點。梵谷還在風景中添加波浪起伏的直線律動，彷彿是從崎嶇不平、雲霄飛車般輪廓的阿爾皮勒地形得到這個靈感。在這些油畫中，主要的曲線移動通常始於橄欖樹或柏樹隨風搖曳的樹枝，然後延伸到田野、山脈，甚至雲層。梵谷展現「抽象」的動力，全都集中於〈星夜〉。梵谷在此創造一種「夜晚效果」，如同〈高更的椅子〉是從借用或自創的風景主題而來。這種內在精神的畫作，清晰表達了梵谷自然化的宗教，以柏樹比擬教堂尖塔，以動盪的星雲比擬精神崩潰，不僅呈現透視的空間，也顯現人類與天堂之間無限遙遠的距離。

如同我們所見，西奧注意到這些抽象傾向，隨即批評梵谷重視「自我風格」甚於「真正情感」。[31] 梵谷提出辯解，說他正在尋找「一種充滿活力而深思熟慮的作品」。[32] 如果「看起來更像貝納或高更的畫作」，梵谷「也無

可奈何」。33 這些話與他寫給貝納信中的態度互相矛盾。他一方面抨擊貝納脫離了「自然」與「真實」；另一方面又讚美高更帶來亞耳的貝納主義作品〈草地上的不列塔尼婦女〉，形式上大膽而無拘無束。雖然梵谷熱烈主張「與自然短兵相接」，他的繪畫從此卻不再呈現對於單一物體物質性的熱情。他那具有紋理的筆觸，以及繪畫與素描的結合，將轉變為一種全面線性描繪及更有條不紊的筆觸。一八八九年三月，西奧形容從亞耳寄來後便掛在他公寓的梵谷油畫，具有「如此強烈的真實，它們蘊藏著真正的鄉間……讓人有剛從田野裡直接採收而得的印象」。34 然而即使西奧寫下這些文字，梵谷卻已朝向不同的方向發展。

三

梵谷將他的橄欖園系列畫作，看作對貝納與高更描繪基督在客西馬尼花園的反擊。他告訴西奧，他一直「在橄欖園工作，因為他們的基督在花園的畫作並未真正觀察到什麼，這令我心神不寧」。35 他認為貝納「可能從未看過橄欖樹」。36 相反地，梵谷將呈現「抽象之外粗厚質樸的現實」。37 他的風景畫將會「散發著泥土的芳香」。38 但是他再次畫出更加複雜與自相矛盾的作品。他希望橄欖樹能成為一種喚起極端情緒的表達管道。樹木擁有「和人類一模一樣的比例」，而且將向貝納與高更證實，一個人「不需要以歷史悠久的客西馬尼花園為題，也能傳達出痛苦的感覺」。39 從他畫中樹枝與樹幹的扭曲糾結，的確能感受到靈魂的痛苦。為了提升樹枝的觸感，梵谷抑制用色的多樣與厚塗，反而運用較短促而定向的筆觸。

藉由選擇繪製橄欖樹，梵谷返回強有力的象徵主義領域。即使沒有基督，畫作主題在他內心仍與背叛議題緊密相連。他在亞耳等待高更到來

時，首度嘗試繪製〈橄欖園中的基督〉。當時，繪畫的潛意識意義相當清楚。

身為基督的梵谷，可能受苦於象徵猶大的高更的背叛，因為他未能來到亞

耳，或是拋棄了黃屋。就亞耳真實發生的事件，以及高更將自己描繪成客

西馬尼花園的基督來看，梵谷重拾這個題材，是一次導正視聽的機會。雖

然他與高更的爭執，表面上和「抽象」與「自然」的對立有關，檯面下的問

題則是誰才是理所當然的猶大。梵谷重新以橄欖園作為繪畫主題，就是恢

復自己遭背叛的基督身分。他也在畫中夾雜著對於南方畫室瓦解的失望，

一如高更透過自畫像陶壺，征服割耳事件的創傷。

高更寄出他的〈花園裡的苦難〉素描之前，早已猜到梵谷可能覺得他

的新作品「過於矯揉造作」。有鑑於此，他在十月底的一封信中，批評梵

谷心中念念不忘「抽象」與「真實」的差異。他以類似後結構主義者的口吻

說：「這也許**矯揉造作**，但繪畫中的自然是什麼？艮古以來，藝術的**一切**

完全經過仔細斟酌，這是傳統的產物。」40 接下來他以文化相對論者的脈

絡，表示日本人、野蠻人和巴黎人看事情的角度皆不同，但是沒有一個人

比其他人更「矯揉造作」或更「自然真實」。高更也許對這個議題太敏感了，

因為他在一八八九年繪製的油畫中，其實多半沒有矯揉造作的成分。就像

在聖雷米的梵谷一樣，高更在普勒杜開始以曲線描繪圖案。但是高更的畫

面配置沒有梵谷那麼焦躁不安。木製鋤頭的長條自然弧線，或是海邊懸崖

的彎曲特徵，在畫中隨處可見。就高更的作品看來，讓這些作品看似「矯

揉造作」的原因，是他對於人物的處理。高更捨棄呆板的前景人物與平面

背景之間創造張力的慣用手法，改讓不列塔尼農婦的身體變得單薄而有彈

性。她們被吸收到軟弱無力的線條網絡中，變得柔軟無骨。在她們的衣著

下方，看不出有骨頭和肌肉的感覺。高更形容作品〈海草採集者〉(Seaweed

Gatherers)時，也坦承這點，並提到「誇大某種姿態的僵硬」。41 西奧發現這類

人物太格式化，因此抱怨說，他比較喜歡「鄉間的不列塔尼女人」，遠勝於擺著日本姿勢的不列塔尼女人」。[42] 但是對梵谷而言，高更形式上的實驗，比起他轉向傳統宗教題材，減少了許多麻煩。

值得一提的是，梵谷與高更在一八八九年的藝術發展幾乎一致，卻是分頭並進的。高更這一整年多半待在不列塔尼，直到一八九○年二月回到巴黎，才有機會看到梵谷近期的作品。至於梵谷，也只在秋末看過高更信中的幾幅素描。他們的通信並沒有交換太多藝術理念，因為整整一年下來，兩人的信件交流不超過十二封。至少就梵谷來說，這並非出於漠不關心，他是受心理疾病所苦而分心。梵谷根本沒有忘記這位比他年長的畫家，反而一再告訴西奧，他經常想到高更，關心其在不列塔尼的作品。當奧利耶一月於《法國水星雜誌》(Mercure de France) 撰文稱讚梵谷時，梵谷堅持寫信給這名作家，將功勞歸高更，而且說明高更在創造新藝術方面，比他扮演更重要的角色。

彷彿是為了彌補友人的消失，梵谷於一八九○年二月著手臨摹高更留在亞耳的〈吉諾太太〉畫作（圖5.3）。他臨摹了五幅油畫（圖6.3），而且有意將這些版本分送吉諾太太、西奧和高更。高更五月終於看到這個臨摹版，寫信給梵谷，表達他的欣賞之意：

我看過吉諾太太那幅油畫了。非常美麗，也非常奇特。我喜歡它甚於我的畫作。儘管你的狀況不佳，卻畫出有史以來最**平靜**的作品，而依然保有**藝術品**不可或缺的最初印象與內在溫暖，尤其處於這個藝術必須基於事前精心盤算的時代。[43]

梵谷在回信中感謝高更，並解釋他的繪畫用意：

圖6.3──梵谷│臨摹高更的畫作〈吉諾太太〉│1890

當你表示喜歡這幅臨摹你畫作的亞耳女子肖像畫，令我滿心歡喜。我試圖忠實地呈現原貌，然而透過素淨色彩的媒介與考慮中的繪畫風格，詮釋上變得自由奔放。如果你願意的話，就視它為綜合主義的繪畫風格；由於綜合主義的亞耳女子肖像很罕見，便將它看作你我合作數月的結晶。對我而言，為了繪製這幅畫，我付出了再生病一個月的代價；但是我也知道，你和少數人能夠理解這幅油畫，正如我們希望它能夠被理解。[44]

梵谷慣有的自我察覺，讓他明白這幅畫在心中的重要分量，因此他說，為了繪製這幅畫，付出了「再生病一個月」的代價。他指的是二月底那次病發。開始臨摹高更畫作後大約一星期，梵谷前往亞耳拜訪吉諾太太，送給她肖像的其中一個版本。這趟旅程中，梵谷嚴重崩潰，聖雷米療養院的

精神科醫師皮隆大夫（Dr. Peyron），必須派兩個人用馬車把他接回來。這是一段長時間、心理折磨的開端，其實發病長達**兩個月**，從二月二十二日到四月二十四日。

為什麼一八九〇年二月梵谷決定臨摹高更的畫作？這一年從開年起，即發生許多事。西奧在一月三十一日當了爸爸，他的兒子跟著畫家伯父一樣命名為文生；奧利耶的文章刊登出來；高更從不列塔尼返回巴黎；梵谷在布魯塞爾二十人團展覽的一幅畫作，以四百法郎售出；而且更明顯相關的是，梵谷非常關心吉諾太太的健康惡化。此外，梵谷在療養院不容易找到模特兒，只好利用高更的畫作替代。但是這些原因都無法解釋梵谷臨摹高更畫作一事，在兩人關係中扮演的確切角色。其中一個可能性是，梵谷繪製這些肖像來保護自己免於失落。姪子的出生，對梵谷的意識與潛意識皆造成恐懼。在意識層面上，他知道西奧給他的情感與金錢支援，將愈來愈少。在潛意識層面上，小文生的誕生，再度喚起幼時弟妹相繼出生後分走母愛時他所面臨的焦慮。梵谷臨摹高更畫作的同時，也正在繪製一幅花開茂盛的杏樹，紀念姪子的誕生，顯示這些事件在潛意識上有所關聯。由此看來，梵谷所繪的〈亞耳女子〉應該是一種修復手段。他希望受到病魔侵襲的吉諾太太，能夠回復一八八八年的健康狀態，而那個時期有高更作伴的回憶，能夠重新回味。梵谷渴望「忠實地」呈現原貌，正如同他在一八八九年試圖吸收高更的風格，以挽回失去的高更。

但是檢視一下高更繪製這幅畫的最初環境，就會發現整個情況更顯複雜。正如我們所見，高更畫了車站咖啡店老闆娘吉諾太太的肖像，作為〈夜間咖啡館〉草圖的一部分。高更將她的表情從親切的微笑，變成諂媚的睨視，巧妙地嘲諷吉諾太太，也諷刺梵谷。背景的妓女等細節呈現，讓吉諾太太成為一名鴇母。高更不只是侵入梵谷的藝術領域，親自繪了一幅〈夜

間咖啡館〉，還譏笑梵谷深深喜愛的人物。所以梵谷一八九〇年決定臨摹

高更畫作，應該是企圖收回遭剽竊與誤用的主題，就像橄欖園主題一樣。

此外，他將吉諾太太詮釋為好母親，而非掌管色情勾當的不可靠人物，得

以減輕他對姪子出生的焦慮。最後，梵谷在潛意識中，也許有意把這種臨

摹的隱藏性自畫像送給高更。他希望在高更面前，扮演一個女性化角色，

這種心態在〈宛如佛僧的自畫像〉與象徵主義畫作〈梵谷的椅子〉中，都可

得知。在〈吉諾太太〉的畫像中，他想畫一張比高更原版「更優秀」作品的

好勝心，伴隨著女性認同的自虐主張。

梵谷臨摹這幅畫的動機自相矛盾，使得畫作看來彆扭。尤其是吉諾太

太的表情難以掌握，從一抹微笑變成傻笑，再到苦笑。有趣的是，他在寫

給薇兒的信中，坦承最拙劣的一幅是原本打算送給高更的版本。肖像人物

的嘴唇畫得很糟，充其量只是在一張顯得不悅的臉龐上，畫上一道寬寬的

裂痕。梵谷也賦予畫中的吉諾太太一種男性化特質，她的頭和手比原版更

為粗糙且瘦削。梵谷並未真正重視高更的繪畫風格。他以鋸齒狀參差不齊

線條的自我風格，取代高更銳利整齊的輪廓。當高更讚美梵谷的「平靜」

時，他指的並非穩定的繪圖技巧，而是較能掌控的筆法。高更總是瞧不起

梵谷的厚塗法，而且必定認為那是精神不穩定的症狀。然而，在這幅〈亞

耳女子〉的肖像中，梵谷將他狂亂的筆觸，訓練得整齊劃一。這就是為什

麼高更會欣賞的原因，他說梵谷「儘管狀況不佳」，仍可以創造這種油畫。

在梵谷感謝高更讚美〈亞耳女子〉的同一封信中，他提到有意前往普

勒杜，繪製「一、兩幅海景」。[45] 高更在現存寫給梵谷的最後一封信中，堅

決反對這項建議：

……你打算前來不列塔尼普勒杜的想法如果能夠實現，在我看來真是好

極了。但是迪漢和我住在距離城鎮很遙遠的一間小屋，除了一輛租借的馬車之外，沒有任何交通工具。對於一個偶爾需要醫生的病人來說，是很危險的。阿凡橋則另當別論；那裡有醫生及人群。況且，如果我決定前往馬達加斯加，九月初就會離開此地，迪漢也不會待在這裡，他要返回荷蘭。坦白說這就是現在的情況；但是天曉得我有多麼樂於見到友人文生在我們身邊。[46]

高更這個打消梵谷念頭的論調，曾經用過一次，如今有其理由。梵谷確實需要一名醫生隨侍在側。但是從高更的字裡行間看來，我們可以發現，高更再次強烈地抗拒接近梵谷。他使用太過熱情的肯定語，諸如這個計畫「好極了」，以及「樂於」見到「友人文生在我們身邊」，都反而露出馬腳。梵谷面對這項拒絕並沒有心碎。他在寫給西奧的信中，形容自己「心情憂鬱」，[47] 而且正確地指出馬達加斯加計畫多半只是無所事事與狗急跳牆的結果。雖然梵谷仍心存追隨高更前往熱帶地區的可能性，卻也明白這項計畫不容易實現，沒有看得太認真。然而，直到最後，他倆關係中的不平衡依然存在。梵谷拚命想要親密，高更則設法降溫。

四

一八九〇年八月，高更得知梵谷已在七月二十九日辭世的消息，顯得格外鎮定。他在寫給貝納的信中，先以一大段文字抱怨夏洛賓博士的交易，然後才談到他們友人的自殺身亡。當他提到這件事，依然保持無動於衷：

我聽說文生的死訊，很高興你參加了喪禮。

雖然我為這項死訊感到難過，卻無法過度悲傷，因為我早已預料到了，也知道這個可憐人如何與瘋狂掙扎而受苦。此時此刻死亡，對他而言是一種幸運，算是終結了他的苦難；如果他在下一輩子醒來，將因為這一世做的好事而有好報（根據佛教的說法）。他是在明白沒有被弟弟拋棄，而且有一些藝術家能了解他的情況下過世的……[48]

高更出人意料的冷漠，加上宣稱預知梵谷自殺的浮誇，令人懷疑在他心中，梵谷究竟是什麼樣的人和什麼樣的藝術家。當然，答案並不單純。高更如同梵谷，對彼此有著複雜而矛盾的心態。即使高更的愛憎情感不像梵谷那樣激烈，他的情緒依然多變。很不幸的是，高更在數量不多的書信中，採用冷淡而譏諷的口吻，讓人更難猜透他的心境。

從負面看來，我們發現高更很少推銷梵谷的作品，有時其實是反對梵谷的作品受到更多曝光。在伏爾皮尼的藝術咖啡館展覽中，高更最初列入的展出畫作，梵谷被削減為僅僅六幅，而高更本人、貝納和舒芬內克，都各自展出十幅。更令人訝異的是，梵谷過世後，貝納開始籌備梵谷回顧展，高更卻竭力反對：

……我從塞魯西耶（的信中）得知，你正在籌備一個梵谷作品展。多麼愚蠢啊！你知道我喜歡梵谷的作品。但是由於大眾太愚昧，特別是梵谷的弟弟如今又面臨同樣遭遇，現在讓他們憶起梵谷與他的瘋狂舉止，似乎時機不對。許多人說我們的畫都是失心瘋的。這對我們只有壞處，對梵谷也沒有好處。但是，你要做就去做吧，不過這實在**愚蠢**。[49]

在這裡，高更指出西奧哥哥死亡而精神崩潰。此點和已被廣為流傳

的梵谷瘋狂事蹟，讓高更害怕起他們精神錯亂的名聲可能會蔓延過來。貝納沒有這些憂慮，並於一八九二年四月籌設展覽。

高更亦藉由極誇大他在梵谷藝術發展中的分量，暗中貶損梵谷。根據《之前與之後》的描述，高更發現，梵谷在亞耳時掙扎著是否要實踐完全不適合其藝術特質的分割派風格。高更在文中眛著良心說，梵谷的畫裡少了「小喇叭的聲音」。[50] 但是在高更的指導下，梵谷擺脫「總是在藍紫色上的黃，及總是太費心於互補色」，而且「進步神速」。[51] 高更讓梵谷獲益匪淺，使得梵谷「每天」為此感謝他。[52] 但是如果說梵谷對他有任何影響，那是很可笑的。一如高更在回憶錄中寫道：「當我看到這種句子……『高更的畫中有著梵谷的影子』，我為之一笑。」[53] 高更對於這些事件的敘述，絕對是捏造的。

事實上，一八八七年梵谷已經實踐點描派畫法；到了一八八八年春夏，他在〈向日葵〉、〈豐收：藍色推車〉（Harvest: The Blue Cart）和〈夜間咖啡館〉等技巧純熟的油畫中，已臻於「鮮黃色調」。為什麼高更執意否認這項事實？他曲解實情的原因之一，在於其本人苦於原創性受到長期質疑。藝評家費尼雍曾在多篇評論文章中，發現高更的畫作有安格丹、貝納、塞尚和其他人的影子。奧利耶評論梵谷的文章，比評論高更的文章早一年問世，因此大眾的印象中，總覺得梵谷在先。到了一八九一年，高更為了爭辯誰才是象徵主義的創始人，與貝納失和。從此之後，兩人互相駁斥對方自稱阿凡橋畫派的開山祖師。這一切讓高更急於保留身為新運動領袖的名譽。如果沒錯的話，這也能解釋他在抵達亞耳前，為什麼對梵谷的實際成就嗤之以鼻。

不過高更在公開談論梵谷的文章中，多半呈現高度同情心。一八九四年刊載於《自由藝術文集》（Essais d'art libre）的短文中，他念舊地談到掛在其亞耳房間的畫作——「紫色花心的向日葵，在黃色背景的襯托下格外出色，花梗末端浸在黃色桌子上的黃色花瓶裡。」[54] 其中一幅「兩隻破舊得不

成樣子的大鞋」靜物油畫，使他開始細說梵谷在波里納日長途跋涉，聖潔地為礦工奉獻的精神。他提到一件事，當時梵谷照顧一名因礦坑爆炸而「嚴重殘障」的受害者長達四十天，給付他的醫藥費，還奇蹟般地將他治癒。[56]這次他沒有採用感傷而恭敬的語氣，而是不屑也不懂梵谷的行為，努力抑制著他的挖苦口吻說：「毫無疑問地知道，這個人瘋了。」[57]

刊載於《各種事物》（Diverses choses）的另一篇小品文中談到，高更也許是第一個人，預測到梵谷的畫作在他身後將被售以高價──這個在二十世紀後不斷被世人提及的歷史上一大諷刺。高更生動地描述，一貧如洗的梵谷穿著奇裝異服，在寒冬的巴黎街頭遊走：「風把一切吹了起來──大衣、帽子和鬍子。」[58]梵谷打算以五法郎出售一小幅粉紅螯蝦靜物畫。但是抵達住處前，他看到一名妓女，對她心生憐憫，便把剛賺的錢給了她。高更接著想像多年後拍賣這幅靜物畫的情景：「〈粉紅螯蝦〉（The Pink Crayfish）叫價四百法郎，四百五十法郎，五百法郎。快呀，各位先生女士，它的價值遠高於此……成交。」[59]如果高更對梵谷畫作的讚美有所破綻，那就是他向來認為梵谷藝術品純粹只是情感自然流露的結晶，這在奧利耶的文章中已經發表過。高更附和奧利耶所說，梵谷是一座爆發火山的形象，認為梵谷擁有「對法國南部的獨特概念，表達方式猶如噴出的火焰」。[60]

雖然《之前與之後》語多保留，高更當然有能力欣賞梵谷的藝術。他擁有梵谷十幅作品之多，而且廣為周知地把這些畫展示在工作室顯著位置。但是高更對畫作真正欣賞的程度，則難以判斷。他收藏的多幅畫作皆不是自己挑選，而是收禮或交換得來。然而，他對某幅畫的喜愛卻清楚而明確。一八九〇年寫給梵谷的信中，他提到梵谷作品在獨立沙龍（Salon des Independents）受到歡迎，並特別讚美其中一幅畫作⋯

我仔細研究過我們離別後你繪製的作品；先是在你弟弟的住處，然後是在獨立沙龍的展覽上。在展覽會場特別能夠好好評斷你的畫作，一方面是因為你的作品全部掛在一起，另一方面則是它們被其他事物包圍。我要送上最誠摯的恭維。在展覽會的眾多藝術家中，你是最傑出的一位。在這些汲取自然的作品中，你是**唯一經過思考的**。我跟你弟弟談過，我願意讓你任選我的一件作品，以交換其中一幅油畫。我指的是一幅山景畫；兩名渺小的遊客似乎正在登山，探索未知的世界。這幅畫含有德拉克洛瓦的情感，色彩富於聯想。到處都有紅色點綴，宛如閃電，而整幅畫達到藍紫色的和諧。非常美麗，令人印象深刻。我與奧利耶、貝納及其他許多人詳細談過。大家都恭喜你。61

高更指的是繪於一八八九年十二月的〈峽谷〉(The Ravine)〈圖6.4〉。我們不難看出為什麼這幅畫會吸引他。梵谷在聖雷米時期作品所採用的全面弧線輪廓，在此更加發揚光大，所以畫作變得如同一幅流動的阿拉伯花飾織錦畫。從岩石峭壁、瀑布溪流，到火焰般的紅色植物，高更注意到的所有輪廓都陷入一種流動型態。在亞耳時，梵谷經常選擇繪製耕地，因為它們的邊緣與犁溝構成直角，貫穿整齊劃一的空間。在〈峽谷〉中，他對於空間的後退較未著墨，因為山脈阻擋了遠景，而山間峽谷形成一種「X」形，緊鄰畫作平面。梵谷將兩名「渺小的遊客」置於「X」形交叉點附近，就在頭顱形狀洞穴的正上方。這個詭異的岩石洞口，像是眼窩，或是嘴巴，或是子宮，必定令高更想到「探索未知的世界」。這份神祕特質，正是高更說出「在這些汲取自然的作品中」，梵谷是「**唯一經過思考的**」原因之一。他認為梵谷並未盲目地臨摹他的題材，而是根據想像與繪畫感受力加以改造。梵谷將狂亂的熱情，直接從頭腦傳送到畫布，是對他畫作手法的一項

圖6.4──梵谷│峽谷│1889

正確形容，而不是指梵谷的傳奇形象。

高更心中對梵谷留下的印象，除了從他對梵谷自殺的反應得知，也可從他與迪漢的密切關係看出。高更認為迪漢與梵谷相似，有許多原因。兩人年齡相近、都來自荷蘭、紅髮、諳多國語言，而且博覽群書。事實上，迪漢透過西奧認識梵谷，也在巴黎的西奧公寓遇見高更。此外，迪漢的零用金來自阿姆斯特丹的富裕親戚，使他與梵谷扮演相同的角色，作為高更

的經濟支柱，另兼他的學生。這一切都顯示，當高更同意於一八八九年及一八九〇年，與迪漢在不列塔尼共處數月，動機可能至少有一部分是希望重現黃屋的合作關係。高更也許把對梵谷的感覺，移轉到另一名荷蘭人迪漢身上。[62]

另外，從高更在幾幅象徵主義肖像畫中所繪的迪漢，也可看到令人驚訝的結果。一方面，高更為他畫上「東方人」的杏眼，和梵谷的〈宛如佛僧的自畫像〉類似；但是另一方面，他將迪漢畫成獸性而惡魔般的人物，與梵谷完全不同。在〈迪漢肖像畫〉（Portrait of Meyer De Haan）中，畫中人以獸蹄般的手，支托著下巴，凝視彌爾頓（Milton）的《失樂園》（Paradise Lost），以及卡萊爾（Carlyle）的《衣裳哲學》（Sartor Resartus）。這兩本書都顯著談到撒旦或惡魔般的主角。迪漢的眼睛尾端上揚，像一八八八年〈靜物畫〉中的女孩一樣眼神貪婪。他看起來受到書本引誘，如同女孩被一盤水果引誘。在〈涅盤〉（Nirvana）中，迪漢的頭被兩名女性框住，呈現痛苦與放縱的極端狀態。他坐在纏繞於手的蛇形植物上，似乎即將展開欲望與絕望的循環。在木雕作品〈愛的話你便會幸福〉（Be in Love, You Will Be Happy）及畫作〈失去童貞〉（The Loss of Virginity）中，迪漢的「東方人」眼睛轉換到狐狸身上，變得更像是惡魔勾引者。高更向貝納解釋，這種動物是「印地安人的邪惡象徵」，在這兩件作品，掠奪者即將或已經侵犯了小女孩。[63]

這些肖像與梵谷及迪漢有多大關係？它們當然反映出迪漢的個性。雖然迪漢駝背又矮小，看似不可能討女人歡心，卻與普勒杜那位容貌姣好的旅館女主人瑪麗・亨利，談了一場成功的戀愛。迪漢也致力於研究宗教、哲學與奧祕的事物。因此，這些肖像有部分事實依據，迪漢可被視為實際生活中的勾引者，也是顛覆性知識的提供者。然而這些謎樣作品，可能殘留高更居住在黃屋時對梵谷的潛意識幻想。由於高更對女性強烈認同，而

且渴求消失的父親，他在潛意識中或許希望扮演被動的女性，以面對梵谷這位強取掠奪的男性。於是他在〈愛的話你便會幸福〉中，變成遭狐狸掠奪的無助女孩，以及〈失去童貞〉裡赤裸裸躺在空地上被玷污的處女。高更為顧及意識上的自我形象，曾經自動放棄並控制住這個幻想，但在繪製迪漢時再度浮現，因為它可安然地移情到另一個人身上，而且隨著時光流轉，已經遠離亞耳合作時期。

事實上，如果高更對梵谷懷有這類潛意識欲望，割耳事件之謎與南方畫室瓦解又多了一項線索。高更也許採取一種格外冷淡而好鬥的態度，防禦他的同性戀情慾。這讓梵谷已然問題重重的精神狀態更加惡化，從而加速他的自殘。高更對梵谷的性幻想，讓世人得以對梵谷差點以剃刀攻擊他的說辭，重新攤開檢視。這項指控通常不成立，它被視為高更逃離黃屋而捏造的藉口。但是高更也許將他的防禦性攻擊投射在梵谷身上，因此在當下或回想起來，便會誇大友人詭異舉止的暴力意圖。最後，高更無法操控兩人關係中「脫序的同性戀情感」，有助於解釋他何以不顧梵谷受苦及要求他留下，匆忙離開亞耳。[64]

梵谷對高更有重要心理影響的進一步證據，則是高更在一九〇一年繪製的一系列向日葵靜物畫。梵谷在高更心中所占的地位，不僅顯現在他選擇的主題上，也包括他選擇繪製的時間。他在一八九八年十月寫信向友人丹尼爾・德・蒙佛瑞德（Daniel de Monfried）索取向日葵種子，距離他抵達黃屋、發現房間牆壁上掛滿向日葵畫作的時間，相隔將近十年。但是這四幅靜物畫絕非單純地懷念梵谷最著名的作品。事實上，高更重新展現亞耳時期的好勝心，於幾方面挑戰梵谷的作品。其中兩幅靜物畫的向日葵，安置於椅子上，令人回想起〈梵谷的椅子〉與〈高更的椅子〉。靜物置於椅子上的特殊主題，最早源於高更一八八〇年的創作，如今他重拾這項主題。以前繪

製〈梵谷畫向日葵〉時，他也曾經特地將**向日葵**放在椅子上。然而，梵谷從未畫過這類靜物畫，直到高更繪製這些油畫後，這項點子才得以實現。

高更兩個版本的〈扶手椅上的向日葵〉(Sunflowers on an Armchair)，在設計上非常類似。兩幅畫作的花朵都裝在大而笨重的柳條籃內，籃子則置於一張殖民時期的木製扶手椅上。雖然這張椅子不像〈高更的椅子〉般華麗或舒適，卻也有著弧形曲線與迴旋椅腳。一塊白布罩著椅子作為背景，從右上方可一覽窗外景致。兩幅畫作不同之處在於光線迥異，這再度令人回想起，

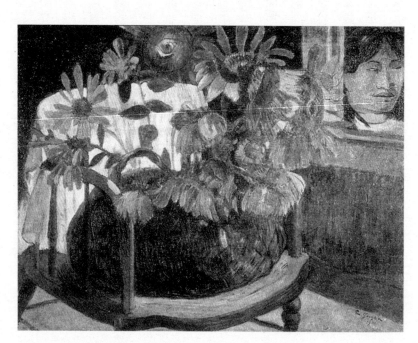

圖6.5——高更｜扶手椅上的向日葵｜1901

梵谷的象徵主義畫作具有「白天」和「夜晚」的效果。高更在蘇黎世的〈扶手椅上的向日葵〉，窗外是陽光照射水面的游泳者與小船。而在赫米塔吉（Hermitage）的〈扶手椅上的向日葵〉版本（圖6.5），光線比較暗，窗外不是波光海景，而是一個大溪地女人的頭部。夜晚的向日葵是梵谷分派給高更的夢境與幻覺領域，毫不令人意外的是，夜間向日葵徹底改變了梵谷的招牌主題。將向日葵置於陰暗中的想法，斷絕向日葵賴以生存的陽光，像是刻意否定梵谷的作畫意圖。但是明暗對比提供一種神祕氣氛，讓高更足以操控畫中另外兩個元素。他把花心畫成大大的「眼球花」，令人想起他的朋友歐迪隆·魯東（Odion Redon）* 那雙大而滴溜打轉的眼睛。這個神祕球體盤旋在椅子上方，與大溪地女人的頭部同樣位於上方。她的頭就像無梗的眼球花——只有脖子以上出現在窗口——看似脫離肉體的靈界代表。此外，眼球花與女人頭皆注視著觀畫者，彷彿堅持著高更為這幅「自然」主題所運用的設計。大溪地女人的頭像，尤其能具體表現這種矛盾，意義含糊的窗框讓人得以解讀她的頭為窗外實景，或是牆上掛著的虛構肖像。

高更另外兩幅向日葵靜物畫，並未直接對抗梵谷的作品，但依然提供一種截然不同的向日葵主題概念。梵谷以北方浪漫派的態度，幾乎完全專注於花朵本身，把花心的小世界擴大為宇宙的大世界。但是高更採取更混合的手法。向日葵成為歐洲、南太平洋和綜合主義元素的修補術（bricolage）的一部分。在〈向日葵與芒果靜物畫〉（Still Life with Sunflowers and Mangoes）中，與熱帶水果並陳的歐洲花朵，從結合波里尼西亞雕刻圖案與西方瓶身形狀的花瓶中冒出。〈有著希望的靜物畫〉（Still Life with Hope）讓高更的折衷主義更為明顯，他將花朵放置在一個毛利人式的容器內（可能是高更親自雕刻的），

* 一八四○～一九一六：出生於波爾多的象徵主義派畫家。

在花朵後方的牆上，展示寶加及夏畹的畫作照片。夏畹的〈希望〉（Hope）描繪一名置身墓園前方拿著花的年輕女孩，它增加向日葵固有的復甦與恢復活力象徵。有人可能預料到，除了圖像差異，高更與梵谷的繪畫重點也天差地別。梵谷喜愛揮灑厚厚的顏料，創造花心表面結子狀的紋理效果；相反地，高更著重花朵姿態的多變與巧妙，有些彎成弧形，有些低垂枯萎，有些露出四分之三側面，有些正面示人。他更有興趣讓花瓣張開，讓它們看起來像手指般的附屬物。

高更一九〇二年冬天至一九〇三年撰寫《之前與之後》時，依然惦念著梵谷，而且面對即將致他於死的惡化疾病，評判自己的一生功過。高更藝術品中對梵谷的最後呈現，模稜兩可且閃閃躲躲地出現在其一九〇二年的〈野蠻人故事〉（Barbarian Tales）。高更讓迪漢在畫中復活，迪漢曾經在其中一幅肖像畫裡，擺出類似的姿勢，只不過現在他有著獸蹄般的腳與獸蹄般的手。在一個綠草如茵的熱帶場景中，他再度以「東方人」的眼睛注視著，並主持兩名波里尼西亞女人端坐的聚會，一個女人深色頭髮，另一個是紅髮。高更牽連到梵谷的人物增加了，這裡有兩個紅髮人（迪漢與馬克薩斯土著模特兒朵霍陶雅〔Tohotaua〕），並安排深髮女人採取佛教式的盤腿而坐。她坐在迪漢旁邊，強化迪漢與梵谷〈宛如佛僧的自畫像〉的關聯性。一般人只能從這幅含糊的畫作中，推測高更潛意識中存在的梵谷。但是高更似乎將他對梵谷兩種潛意識的極端態度加以外顯。他利用朵霍陶雅，閹割了梵谷，並將他變成女人；同時，他又保留幻想，臣服於裝扮成撒旦模樣的迪漢。

五

一八九三年，梵谷過世僅僅三年，他與高更的作品都在哥本哈根的開

放展中展出。這個配對組合的邏輯來源，不只是主辦者偶然間幫瑪蒂‧高更與西奧遺孀搭上線，事實上，兩位藝術家彼此相識，又皆能代表前衛藝術的新潮流。展覽意外獲得大量媒體共鳴，卻開啟兩位**不幸藝術家共同搭**配的多年傳統。還好沒過多久，兩人的差異點便比相似處更引人注意。「乖巧的文生」與「麻煩的高更」這種描述首次正式進入評論文獻，是在一九一一年貝納為《梵谷與貝納書信集》（Lettres de Vincent van Gogh à Emile Bernard）出版所寫的序文中。貝納依然為了高更拒絕承認他在創立象徵主義藝術上扮演的先驅角色，感到憤憤不平。他在序文中，將南方畫室失敗的過錯，全部推給他的前任導師。在藝術層面上，德尼斯一九〇九年將兩位藝術家的反自然主義風格區分開來，認為梵谷是真實的「主觀變形」（subjective deformation），相對於高更的「裝飾變形」（decorative deformation）。[65] 當梵谷像一名「被激怒的浪漫主義者」，以「對自然的積極態度」作畫，高更則呈現古典主義中的「嚴謹邏輯」與「構圖巧思」。[66]

從此以後，一系列對比的詞句，在藝術史文獻與流行文化中，近乎無止盡地急速繁衍，例如天真相對於世俗、真實相對於幻想、自然流露相對於精打細算、誠摯相對於巧思。但是一般人必須記住，早在貝納及德尼斯之前，這兩位藝術家即開始建構這些神話般相悖的二元定律。如同我們所見，高更從亞耳寫給西奧的一封信中，開玩笑地提到**乖巧的文生與麻煩的高更**。[67] 梵谷繪製的象徵主義畫作《梵谷的椅子》與《高更的椅子》，也是圍繞著幾項二元性組成，包括白天與黑夜、鄉村與都市、幻想與經驗。高更則在寫給貝納的信中，以極為誇張的口吻，訴說他與梵谷不同的審美觀：「他欣賞杜米埃、杜比尼、齊埃姆和偉大的盧梭，這些都是我無法忍受的人；另一方面，他憎惡安格爾、拉斐爾和竇加，這些都是我欣賞的人。」[68] 高更甚至早於德尼斯將梵谷描述為「浪漫主義者」。[69] 《之前與之後》

的諷刺敘述雖然簡短，卻沒有比較緩和。

這些三元對立的概念持續不墜，多半是因為很容易就能套用在兩名藝術家和他們的作品上。高更與人打交道的方式及繪畫設計，可被視為「精打細算」；而梵谷的個人態度及筆觸，依然心存懷疑；這個公式包括牽強的二元對立，以及對個性與藝術風格的一筆帶過。但是神話般的二元性具有一種自然而然的辯證效果。它們如此根深柢固，使人渴望回頭看看他們的困境，看能否辨認出梵谷畫作與十九世紀其他畫作一樣，是經過深思熟慮的；而高更的一生也有其微妙的道德表達與錯綜複雜。然而這無需導致全面修正。即使是最強力的反對者，也很難將高更轉變成一名聖人。但是梵谷與高更無止盡地被搭配為後印象派的天使與惡魔，一旦加以解套，就能以更寬廣和正確的角度，審視這段不盡然是吵鬧狂暴與爭執不休的關係。舉例來說，它讓我們更能了解梵谷對高更的矛盾評價。梵谷可以一度向西奧形容，高更會「做出你我均不允許自己做的事，因為我們有良心」；但是，在另一封信中，他又聲稱友人「作人比作藝術家成功」，甚至堅稱高更「喜歡讓人覺得，繪製一幅好畫等於做一件好事；不是因為他所說的話，而是與他親密交流時，很難不察覺某些「道德責任」。[70]

一八四八年

六月七日　克羅維斯・高更與愛蓮・夏沙爾在巴黎生下保羅・高更。

一八五二年

三月三十日　「第一個」文生・梵谷死產。

一八五三年

三月三十日　西奧多拉斯・梵谷牧師與安娜・卡本塔斯（Anna Carbentus）在格魯榮達生下文生・梵谷。

一八八七年

十一月　梵谷與高更可能在巴黎初次見面，並且交換畫作。

十二月　西奧・梵谷在蒙馬特大道十九號，展出高更的四幅畫作及五件陶器作品。

一八八八年

一月底至二月初　高更離開巴黎，前往不列塔尼的阿凡橋。

二月十九日　梵谷離開巴黎，坐火車前往亞耳。

五月一日　梵谷租下位於拉馬汀廣場（Place Lamartine）二號的「黃屋」，但是依然住在卡黑爾飯店，直到黃屋修繕完畢為止。

五月二十八日　梵谷寫信給高更，提議高更前來亞耳，加入他的行列。

六月二十九日　西奧告訴梵谷，高更同意前往亞耳。只要高更每個月交給西奧一幅畫作，便可獲得一百五十法郎。但是高更依然停留在不列塔尼。

八月初　貝納、拉瓦爾和高更一起待在阿凡橋。

九月十六日　梵谷首度在黃屋過夜。

十月四日　梵谷收到貝納的〈自畫像〉與高更的自畫像〈悲慘世界〉，並把他的〈宛如佛僧的自畫像〉寄至阿凡橋，作為交換。

大事記年表
CHRONOLOGY

十月二十三日　高更抵達亞耳。

十一月二十三日　梵谷著手繪製〈梵谷的椅子〉與〈高更的椅子〉。

十二月十四日　高更寫信給西奧，表示他必須返回巴黎。

十二月十七、十八日　高更與梵谷前往蒙德波利爾，參觀法伯荷美術館的布魯雅斯展覽。

十二月十八、十九日　高更寫信給西奧，希望將返回巴黎之說當成「幻想」，而把他最近寫的一封信當作一場「惡夢」。

十二月二十三日　梵谷割下耳朵的下半部，並將之交給妓院的妓女拉歇爾，之後返回黃屋。

十二月二十四日　高更發電報給西奧，通知他前來亞耳。西奧抵達後，前往探望躺在亞耳醫院的梵谷，梵谷的病況依然危急。

十二月二十六日　西奧與高更返回巴黎。

十二月二十八日　高更目睹犯人普拉多被處死刑。

一八八九年

　一月　高更也許在這個月創作〈自畫像陶壺〉。

一月七日　梵谷離開亞耳醫院，返回黃屋；但是後來再度入院十天，從二月七日至十七日。

二月二十五日　為了因應梵谷鄰居們的陳情，警方封閉黃屋。梵谷回到醫院。

四月十七日　西奧與喬安娜‧邦格結婚。

五月八日　梵谷離開亞耳，前往聖雷米療養院。

六月至十月　高更在伏爾皮尼的藝術咖啡館展出十七件作品。貝納、拉瓦爾、舒芬內克及其他人也都展出油畫。但是梵谷在西奧的建議下，婉拒參與展出。

六月至十二月　梵谷在這個時期完成十五幅橄欖園畫作。

七月及八月　高更與迪漢在不列塔尼的普勒杜工作。高更在這兩個月內，畫下〈花園裡的苦難〉。

十一月二十二日　梵谷寫信給高更和貝納，批評他們新畫作中的宗教圖像。

十二月二十三日　割耳事件屆滿一週年，梵谷再度病發。

一八九〇年

一月　奧利耶評論梵谷的文章〈孤立：文生・梵谷〉（*Les Isolés: Vincent van Gogh*），刊登在《法國水星雜誌》創刊號。

一月三十一日　梵谷的姪子出生，西奧與喬安娜將小孩命名為文生。

一月至二月　梵谷依照高更一八八八年所畫的〈吉諾太太〉，繪製四幅〈亞耳女子〉。

二月七日　高更返回巴黎，與舒芬內克同住。

二月十日　梵谷提議以兩幅〈向日葵〉和一幅〈搖搖籃的女人〉，交換高更的一件作品。

二月二十二日　梵谷前往亞耳，將其中一幅〈亞耳女子〉交給吉諾太太，然後嚴重病發。

三月二十日　高更很欣賞梵谷在獨立沙龍展出的畫作，並提議以自己的一件作品，交換梵谷的〈峽谷〉。

五月十六日　梵谷離開聖雷米，前往巴黎。

五月二十日　梵谷離開巴黎，前往奧維。

六月初　高更離開巴黎，與迪漢一起前往普勒杜。

七月二十七日　梵谷開槍射擊自己的胸部。

七月二十九日　梵谷過世。

一八九一年

一月二十五日　西奧過世。

三月　奧利耶對高更的評論文章〈繪畫的象徵主義：保羅・高更〉(Le Symbolisme en peinture: Paul Gauguin)刊載於《法國水星雜誌》。

一八九二年

四月一日　高更離開馬賽，前往大溪地。

四月　貝納在德布提威爾畫廊 (Le Barc de Boutteville) 舉辦梵谷作品回顧展。

一八九三年

三月二十六日　梵谷與高更的畫作在哥本哈根的現代藝術開放展中展出。

一九○一年

九月　高更畫了兩幅〈扶手椅上的向日葵〉靜物畫。

一九○二年

十二月　高更撰寫回憶錄《之前與之後》，其中包含住在黃屋時的描述。

一九○三年

五月八日　高更在馬克薩斯群島過世。

作者按

這份年表大致依據理查・布列泰爾 (Richard Brettell) 等人所著的《高更的藝術》(The Art of Paul Gauguin)(Washington, D.C., 1988)、朗諾・匹克凡斯 (Ronald Pickvance) 的《梵谷在亞耳》(Van Gogh in Arles)(New York, 1984) 及《梵谷在聖雷米和奧維》(Van Gogh in Saint Rémy and Auvers)(New York, 1986)，加以編寫。讀者若要尋找更詳細及更多的重要事件日期，可參考這些書籍。

注釋
NOTE

經常引用的出處縮寫

Complete Letters
Johanna van Gogh-Bonger 編・*The Complete Letters of Vincent van Gogh*三冊・Boston, 1978

L　梵谷寫給弟弟西奧的信件
W　梵谷寫給妹妹薇兒的信件
B　梵谷寫給貝納的信件
T　西奧寫給梵谷的信件

Malingue
Maurice Malingue 編・*Paul Gauguin: Letters to his Wife and Friends*, Henry J. Stenning 譯・London, 1946

Merlhès, 1984
Victor Merlhès 編・*Correspondance de Paul Gauguin: Documents, témoignages, 1873-1888*, Paris, 1984

Merlhès, 1989
Victor Merlhès 編・*Paul Gauguin et Vincent van Gogh, 1887-1888: Letters retrouvées, sources ignorées*, Taravao, Tahiti, 1989

Thomson, 1993
Belinda Thomson 編・*Gauguin by Himself*, Boston, 1993

第一章

1　L11a。
2　〈梵谷的佈道文〉(*Vincent's Sermon*)・完整刊載於 *Complete Letters*, vol.1, pp. 87-91。
3　L82a。
4　L73。
5　L83, 87a。
6　L94。
7　L94a。
8　L122a。
9　L86。
10　L122a。
11　L135, 136。
12　L133。
13　L133。
14　L133。
15　L130。
16　L129。
17　L129。
18　L132, 133。
19　L133。
20　L132。
21　L133。
22　L134。
23　L136。
24　L136。
25　L154。
26　L154。
27　L193。
28　L164。
29　L164。
30　L164。
31　L164。
32　L154。
33　L155。
34　L154。
35　L155。
36　L154。
37　L154。
38　L157。
39　L166。
40　L166。
41　L79。
42　L213, 253。
43　L262。
44　L164。
45　L161。
46　L204。
47　L204。
48　L169。
49　L164。

50 L167。
51 L169。
52 L164。
53 L164。
54 L164。
55 L164。
56 L212。
57 L164。
58 L201。
59 L346。
60 L192。
61 L219。
62 L195。
63 L195。
64 L219。
65 L338。
66 L339。
67 L358。
68 L363a。
69 L360。
70 L358,362。
71 L388。
72 L379。
73 L358。
74 L358,379。
75 L358。
76 L358。
77 L355a。
78 L360。
79 R44。
80 Carol Zemel, *Van Gogh's Progress: Utopia, Modernity, and Late-Nineteenth-Century Art* (Berkeley, 1997), p. 85。
81 R44。
82 L411。
83 L411。
84 L506。
85 L404。

86 L404。
87 L404。
88 L405。
89 L405。
90 R4。
91 L418。
92 *Picasso on Art: A Selection of Views*, Dore Ashton 編 (New York, 1972), p. 104。
93 L404。
94 R43。
95 L398。
96 L297。
97 Albert J. Lubin, *Stranger on the Earth: A Psychological Biography of Vincent van Gogh* (New York, 1972)。
98 L377。
99 L386。
100 L459。
101 L435b。

第二章

1 例如，見L218：「我想要進步到讓人們說看到我的作品，能有深刻的情感……」
2 Paul Gauguin, *The Writings of a Savage*, Daniel Guérin 編，Eleanor Leviuex 譯 (New York, 1990), p. 233。
3 Wayne Andersen, *Gauguin's Paradise Lost* (New York, 1971), p. x，其中引述《之前與之後》的文字。
4 Paul Gauguin, 1990, p. 232。
5 同上，p. 232。
6 同上，pp. 233-235。
7 同上，p. 235。
8 同上，p. 234。
9 David Sweetman, *Paul Gauguin: A Life* (New York, 1995), p. 41。
10 Octave Mirbeau, "Paul Gauguin", *L'Echo de Paris*, February 16, 1891, in Andersen, pp. 150-151。
11 Merlhès, 1984, no. 79。
12 W. Somerset Maugham, *Moon and Sixpence* (New York, 1944), p. 52。
13 一八八五年春季，高更於哥本哈根寫給畢沙羅的信，見John

14 Reward, *The History of Impressionism* (New York, 1973), p. 494。
J. K. Huysmans, L'exposition des indépendants en 1880，重新印製於 Huysmans, *L'Art Moderne* (Paris, 1883), pp. 249-282。

15 同上，pp. 249-282。

16 同上，pp. 249-282。

17 Merthès, no. 36。

18 John Rewald, *Cézanne: A Biography* (New York, 1990), p. 159。

19 一八八五年一月十四日，高更於哥本哈根寫給舒芬內克的信。見 Linda Nochlin 編，*Impressionism and Post-Impressionism, 1874-1904: Sources and Documents* (Englewood Cliffs, NJ, 1966), p. 159。

20 Merthès, no. 141 引述高更的話:「我喜愛不列塔尼，它有狂野和原始的氣息。當我的木屐敲在花崗石地上時，我聽到想在繪畫上表達的沉滯、啞然而強有力的音調。」高更對舒芬內克說的話。見 Nochlin, p. 158。

21 高更寫給莫里斯的信，見 Richard Brettel 等，*The Art of Paul Gauguin* (Washington, D.C., 1988), p. 60。

22 Merthès, 1984, no. 129。

23 一八九〇年底，

24 B5。

25 一八八二年初，馬內對柏絲·莫莉索（Berthe Morisot）說的話。見 Rewald, 1973, p. 467。

26 「唯利是圖」一詞，是畢沙羅（Lucien）一八八三年十月三十一日告訴兒子盧西安（Lucien）的。見 Rewald, 1973, p. 490：「狡猾」一詞來自畢沙羅。見 John Rewald 編，*Camille Pissarro: Letters à son fils Lucien* (Paris, 1950), p. 234：「無知」一詞出自畢沙羅對兒子說的話。見 Sweetman, p. 147。

27 Jack Lindsay, *Cézanne: His Life and Art* (New York, 1969), p. 252。

28 Sweetman, p. 187。

29 John Russell, *Seurat* (New York, 1965), p. 176。

第三章

1 W4。

2 W1。

3 Victor Hugo, *Les Misérables*, vol. II (Paris, 1967), p. 108：引述和翻譯見 T. J. Clark, *The Painting of Modern Life: Paris in the Art of Manet and His Followers* (New York, 1985), p. 26。

4 Meyer Schapiro, *Vincent Van Gogh* (New York, 1950), p. 46。

5 L429。

6 W4。

7 W1。

8 *Complete Letters*, vol. I, p. xli。

9 同上，pp. xli-xlii。

10 L619。

11 L460。

12 L462。

13 見 Merthès, 1989, p. 56。

14 Mainque, no. 60。

15 Merthès, 1989, p. 67。

16 B16, L495, L536。

17 Merthès, 1989, p. 54。

18 B5。

19 John Rewald, *Post-Impressionism: From van Gogh to Gauguin* (New York, 1978), p. 21。

20 B11。

21 引述和翻譯見 Robert Rosenblum 與 H. W. Janson, *19th-Century Art* (New York, 1984), p. 452。德尼斯的話，最初見於一八九〇年八月《藝術與評論》（*Art et critique*）刊載的文章。

22 Mainque, no. 60。

23 L544a。

24 L463。

25 L459a。

26 L605。

27 *Complete Letters*, vol. I, p. xliii。

第四章

1 Merthès, 1984, no. 142。

2 L469。

3 L480。

4 L493。

5 L493, 494a。

6 L535a。

7 L498。

8 L498。

9 L514, 535。

10 這封信的全文見 Merthès, 1989, p. 70。

11 L498。

12 L498。

13 L496。

14 L506, 501, 547。

15 L522。

16 L544。

17 L544。

18 L544。

19 L544, 544a。

20 L544a。

21 L546。

22 L544。

23 L583。

24 L544。

25 L556。

26 L556。

27 L519, 522, 538。

28 L552, 544。

29 L545。

30 L547。

31 L522。

32 L538, 535。

33 L538。

34 L523。

35 L532。

36 L535。

37 L538。

38 Thomson, 1993, p.84。

39 同上，p.88。

40 Malingue, no. 71。

41 同上，no. 73。

42 Merlhès, 1984, no. 165。

43 L544。

44 L534, W7。

45 W7, L534。梵谷黃屋布置計畫的更多討論，見Roland Dorn, *Décoration: Vincent van Gogh's Werkreihe für das Gelbe Haus in Arles* (Hildesheim, 1990)。

49 Henri Cochin, "Boccace, d'après ses oeuvres et les témoignages de ses contemporains", *Revue des Deux Mondes*, July 15, 1888, pp. 373-413。關於梵谷〈詩人的花園〉系列的討論，見Jan Hulsker, "The Poet's Garden", *Vincent: Bulletin of the Rijksmuseum Vincent van Gogh* 3, no. 1 (1974), pp. 22-32；Ron Johnson, "Vincent van Gogh and the Vernacular: The Poet's Garden", *Arts* 53, no. 6 (February, 1979), pp. 98-104；John House, "In Detail: Van Gogh's The Poet's Garden, *Portfolio* 2, no. 4 (Sept./Oct. 1980), pp. 28-33；以及Merlhès, pp. 113-114。

50 L541。

51 L534。

52 L480。

53 L493。

54 L531。

55 L501。

56 L549。

57 Thomson, 1993, p.92。

58 L544a。由於某種原因，*The Complete Letters* 將「維洛內些綠」譯為「孔雀石綠」。我選原「維洛內些綠」，因為它是最初的用語，也比較正確。關於梵谷〈宛如佛僧的自畫像〉討論，見Vojtech Jirat-Wasiutynski、H. Travers Newton、Eugene Farell及Richard Newman, *Vincent van Gogh's Self-Portrait Dedicated to Paul Gauguin: An Historical and Technical Study* (Cambridge, Mass., 1984)。至於Jirat-Wasiutynski等人的評論，見Merlhès, 1989, pp. 117-118。

59 L545。

60 小寺司，*Vincent van Gogh: Christianity versus Nature* (Amsterdam & Philadelphia, 1990)。

61 L542。

62 W7。

63 Emile Burnouf, "Le Bouddhisme en Occident", *Revue des Deux Mondes*, July 15, 1888, pp. 340-372。關於這篇文章對梵谷的影響，見Merlhès, 1989, pp. 114-120。

64 B8。

65 關於梵谷的「自然化宗教」，見小寺司的著作。

66 關於十九世紀崇尚日本的法國作家，以及梵谷吸收日本文化的討論，見Debora Silverman, *Art Nouveau in Fin-de-Siècle France:*

Politics, Psychology, and Style (Berkeley, 1989), chap. 6；以及Van Gogh and Gauguin: The Search for Sacred Art (New York, 2000), pp. 41-43。

67 L545。

68 L544a。

69 L534。

70 B3。

71 L512。

72 L544a, 492, 541。

73 L522, 513, 541。

74 L543。

75 L504。

76 B15。

77 W8。

78 L514。

79 W8。

80 W8。

81 關於古斯塔患精神疾病的學術論述，見Rudolf Wittkower與Margot Wittkower, Born under Saturn (New York, 1969), pp. 108-113。

82 L514。

83 L556。

84 L556。

85 L539。

86 Vojtech Jirat-Wasiutynski與H. Travers Newton, Technique and Meaning in the Paintings of Paul Gauguin (Cambridge, 2000)，書中同意Mark Roskill在Van Gogh, Gauguin, and the Impressionist Circle (New York, 1970)的說法，亦即高更在貝納的畫布上繪製自畫像，貝納也在高更的畫布上繪製自畫像。然而，兩位藝術家最後決定（或同意）在自畫像中，加入對方的小幅肖像。

87 Thomson, 1993, p. 92。

88 Malingue, no. 71。

89 Thomson, 1993, p. 83。

90 L545。

91 L546。

92 L545。

93 L544a。

94 Merlhès, 1984, no. 167。

95 Thomson, 1993, p. 92。

96 Malingue, no. 71。

97 L527。

98 L520。

99 L520。

100 L547。

101 Thomson, 1993, p. 93。

102 Merlhès, 1984, no. 165, William Darr與Mary Mathews Gedo譯，於Mary Mathews Gedo, Looking at Art from the Inside Out: The Psychoiconographic Approach to Modern Art (Cambridge, 1994), p. 69的文章 "Wrestling Anew with Gauguin's Vision after the Sermon"。Darr和Gedo為〈佈道後的幻象〉複雜的創作過程，提供感性而正確的敘述。

103 B21。

104 Merlhès, 1984, no. 162, Gedo譯，p. 66。

105 B8。

106 B12。

107 L520。

108 Merlhès, 1984, no. 158, 159, Gedo譯，p. 33。

109 Merlhès, 1984, no. 158, 159, Gedo譯。pp. 64-65。Debora Silverman著的Van Gogh and Gauguin: The Search for Sacred Art，大幅改變高更宗教信仰的論調。她提出最有力的論據，主張高更青少年時期所受的天主教教育，對他有永久的影響。Silverman表示，神學院必定教導高更透過冥想的內省方式，超越腐敗的物質世界。這種貶低自然而讚頌內在經驗的思想，必然徹底塑造高更日後依據「抽象」而非一味模仿現實的藝術概念。因此，他對於〈佈道後的幻象〉中那些迷信的「不列塔尼婦女」認同的成分多於對高更。而且依Silverman看來，梵谷的宗教背景與高更全然不同。他不可能重新喚起高更的精神層面考量。

110 Victor Hugo, Les Misérables, Norman Denny譯 (New York, 1998), pp. 1141-1142。關於雨果這本小說對高更自畫像及〈佈道後的幻象〉的影響，見Merlhès, 1989, pp. 92-107。

111 L533。

112 L534。

113 L533。

114 L539。

115 B19。

116 Thomson, 1993, p. 90。

117 L544。

118 Ronald Pickvance, *Van Gogh in Arles* (New York, 1984), p. 189。

119 L495。

120 L571。

第五章

1 William McKinley Runyan, *Life Histories and Psychobiography: Explorations in Theory and Method* (New York, 1982)。Elizabeth C. Childs 近來曾在 "Seeking the Studio of the South: Van Gogh, Gauguin, and Avant-Garde Identity" 一文中，提到梵谷割掉耳朵的另一種解釋，這篇文章見 Cornelia Homburg 等著，*Vincent van Gogh and the Painters of the Petit Boulevard* (St. Louis, 2001)。Childs 指出，梵谷也許因為受到日本妓院文化的影響，決定割下耳朵。日本高級妓女有時會將手指剁下送給恩客，以示忠誠。她們也沉溺於其他駭人聽聞的自虐行為，例如用刀戳刺她們的手臂、大腿和生殖器等。Childs 的純推測理論格外有趣之處，在於提供另一項證據，證明梵谷著迷於日本文化與女性認同的關聯。藉由割下耳朵，他認同了以殘害身體保住男性客戶的高級妓女身分。

2 L558b。

3 L576。

4 L558。

5 L558。

6 L558b。

7 B19a。

8 L498。

9 Merlhès, 1984, no. 193。

10 同上，no. 183。

11 L559。

12 L534。

13 L533。

14 L583。

15 B19。

16 Merlhès, 1984, no. 179。

17 同上。

18 L559。

19 Merlhès, 1984, no. 179。

20 同上，no. 193。

21 同上，no. 179。

22 關於高更〈葡萄收成：悲慘人間〉與梵谷〈悲哀〉之間的類似性，見 Henri Dorra, "Gauguin's Dramatic Arles Themes", *Art Journal* 38 (Fall 1978), pp. 12-17。

23 〈梵谷的佈道文〉，刊載於 *Complete Letters*, vol.1, pp. 87-91。

24 L564。

25 Merlhès, 1984, no. 193。

26 Malingue, no. 75。

27 L534。

28 L559, 561, 563。

29 B19。

30 L562, 561。

31 L561, 562。

32 B19。

33 B19。

34 L403。

35 W9。

36 L560。

37 L560。

38 L558a。

39 L560。

40 L545。見 Ronald Pickvance, *Van Gogh in Arles* (New York, 1984)。

41 關於高更與塞魯西耶的相遇，見 John Rewald, *Post-Impressionism: From van Gogh to Gauguin* (New York, 1986), pp. 224-225。

42 有關高更〈魯林夫人〉與〈藍色的樹〉之間的關聯，見 Vojtech Jirat-Wasiutyenski 與 H. Travers Newton, *Technique and Meaning in the Paintings of Paul Gauguin* (Cambridge, Mass., 2000), pp. 132-135。

43 Merlhès, 1984, no. 192。關於高更的〈梵谷畫向日葵〉更多討論，見 Jirat-Wasiutyenski 與 Newton，以及 Jirat-Wasiutyenski, "Paintings from Nature versus Paintings from Memory", 刊載於 *A Closer Look: Technical and Art-Historical Studies on Works by van Gogh and Gauguin, Cahier Vincent* 3 (1991), pp. 90-102。

44 Meyer Schapiro, *Vincent van Gogh* (New York, 1950), p. 60。

45 L560。

46 L605。

47 Paul Gauguin, *Avant et après*，見Van Wyck Brooks譯，*Gauguin's Intimate Journals* (Mineola, NY, 1997), p. 11。

48 Merlhès, 1984, no. 192。

49 同上，no. 191。

50 L565。

51 Merlhès, 1984, no. 192。

52 L558, 562。

53 L563。

54 L558b。

55 L560。

56 B19a。

57 Paul Gauguin, 1997, p. 8-9。

58 L561。

59 L339。

60 L339。

61 L560, 563。

62 Merlhès, 1984, no. 182。

63 Paul Gauguin, 1997, p. 10。

64 L564。

65 關於莫泊桑小說〈歐兒拉〉催眠與夢遊內容的討論，以及梵谷自覺精神問題，見Merlhès, 1989, pp. 218-222。

66 莫泊桑小說〈歐兒拉〉，見Roger Colet譯，*Selected Short Stories* (London, 1971), p. 339。

67 同上，pp. 332, 336。

68 同上，p. 320。

69 同上，p. 336。

70 Douglas Cooper編，*Paul Gauguin: 45 lettres à Vincent, Theo et Jo van Gogh* (Lausanne, 1983), VG/PG, pp. 265-271。

71 梵谷提到〈歐兒拉〉的敘述，並未收錄於*Complete Letters*中，而是見L574, Vincent van Gogh, *Verzamelde Brieven van Vincent van Gogh*, vol. 3 (Amsterdam and Antwerp, 1952-1954)。

72 Malingue, no. 75。

73 同上，no. 78。

74 Paul Gauguin, *Avant et après*，Daniel Guérin編，Eleanor Levieux譯 (見*The Writings of a Savage*, New York, 1990), p. 252。

75 L539。

76 B12。

77 B14。

78 L497。

79 Paul Gauguin, 1990, p. 68。

80 L564。

81 L604。

82 關於高更與雷伊醫生的對話，見Merlhès, 1989, pp. 245-246。

83 Thomson, 1993, pp. 94-95。

84 L558a。

85 關於亞耳下雨一事，見Pickvance, 1984，以及Merlhès, 1989。

86 Paul Gauguin, 1997, p. 7。

87 同上，p. 11。

88 Merlhès, 1984, no. 175。

89 同上，no. 181。

90 同上，no. 193。

91 關於貝納寫給奧利耶的信，見Rewald, 1986, pp. 245-246。

92 L564。這段添加內容並未出現於*Complete Letters*。關於原版手抄本與複製本，見Merlhès, 1989, pp. 229-232。

93 L564。這段添加內容，見Merlhès, 1989, pp. 229-232。幾乎無法翻譯的原先添加內容如下：「……*et Delacroix un homme de Dieu de tonnerre de Dieu et de foutre las paix au nom de dieu.*」。

94 關於高更與瑪麗·亨利的對話，見Merlhès, 1989, p. 246, n. 4。

95 Paul Gauguin, 1997, p. 12。

96 L571。

97 *Complete Letters*, vol. 1, p. xlvi。

98 關於〈梵谷的椅子〉與〈高更的椅子〉的精神分析及以此為主題的討論，見Humberto Nagera, *Vincent van Gogh* (Madison, Conn., 1990)；Harold Blum, "Van Gogh's Chairs", 見*American Imago* 13 (1956), pp. 307-318；Wayne Andersen, *Gauguin's Paradise Lost* (New York, 1971)；Albert J. Lubin, *Stranger on the Earth: A Psychological Biography of Vincent van Gogh* (New York, 1972)；Charles Mauron, *Van Gogh — Etudes psychocritiques* (Paris, 1976)；以及John Gedo, *Portraits of the Artist* (Hillsdale, NJ, 1989)。

99 L563。

100 L571a。

101 L626a。

102 L118。

103 L252。

104 *Verzamelde Brieven*, L62 6a。

105 Merlhès, 1984, no. CI。

106 B14。

107 以蠟燭比喻陰莖的成語和文學作品，見Mauron, p. 89。

108 L533。

109 B21。

110 B21。

111 L574。

112 Paul Gauguin, *Noa Noa: Gauguin's Tahiti*, Nicholas Wadley 編，Jonathan Griffin 譯（Oxford, 1985），p. 25。

113 T.J. Clark, "Freud's Cézanne"，見 Terry Smith 編，*In Visible Touch: Modernism and Masculinity* (Sydney, 1997)。克拉克表示，他「無法理解為何研究塞尚的作家，會忽略塞尚創作三幅大型畫作〈浴女〉（*Bathers*）的十年，與精神分析基礎的建立——佛洛伊德的自我分析、《夢的解析》（*The Interpretation of Dreams*）（一九〇〇年）、寫給菲利斯（Fliess）的信件和對朵拉（Dora）的治療等著作出版，以及撰寫《性學三論》（*Three Essays on the Theory of Sexuality*）的時間不謀而合。我認為巴尼斯基金會（Barnes）收藏的那幅〈浴女〉，與《夢的解析》撰寫時間約略相同。而費城博物館（Philadelphia Museum）那幅氣氛冷冽的畫作，與《性學三論》的時間吻合」。

114 Paul Gauguin, 1990, p. 139。

115 同上，p. 180。

116 L574。

117 T19。

118 L613。

119 Paul Gauguin, 1997, pp. 9-10。

120 同上，p. 10。

121 B21。*Complete Letters* 將這封信的時間訂為一八八八年十二月初。採用匹克凡斯（Pickvance）一九八四年著作的說法，將信件撰寫時間訂為一八八八年十一月二十二日。

第六章

1 L568, 569。

2 L566。

3 L571, 568。

4 L573。

5 L566。

6 L572。

7 L571。這一段與接下來兩段引述的句子，皆摘自L571。

8 Alphonse Daudet, *Tartarin of Tarascon — Tartarin on the Alps*, Henry Frith 譯（London and New York, 1969），p. 123。

9 同上，p. 132。

10 同上，p. 136。

11 同上，p. 224。

12 同上，p. 228。

13 L571。

14 Georges Braque in Doris Vallier, "Braque: La Peinture et Nous", *Cahiers d'Art*, vol. I (Paris, 1954), p. 14, Mary M. Gedo 引述及翻譯。關於畢卡索與布拉克關係的寶貴討論，見 *Picasso: Art as Autobiography*。

15 L571。這一段與接下來兩段引述的句子，皆摘自L571。

16 L573。

17 Paul Gauguin, *Avant et après*，見 *The Intimate Journals of Paul Gauguin*, Van Wyck Brooks 譯（Mineola, NY, 1997），p. 86。

18 Paul Gauguin, *Avant et après*，見 *The Writings of a Savage*, Daniel Guérin 編，Eleanor Levieux 譯（New York, 1990），p. 23。

19 John Rewald, *Post-Impressionism: From van Gogh to Gauguin* (New York, 1986), p. 341。

20 Malingue, no. 95。

21 同上，no. 92。

22 Thomson, 1993, p. 114。

23 T10。

24 L595。

25 B21。

26 L576。

27 L605。

28 L607。

29 Debora Silverman, *Van Gogh and Gauguin: The Search for Sacred Art* (New York, 2000)。

30 關於梵谷難以做到「自尊管理」的論述，見 John Gedo, *Portraits of the Artist: Psychoanalysis of Creativity and Its Vicissitudes* (Hillsdale,

NJ, 1989), pp. 139-160。Gedo 將這點視為「藝術家精神病理學的核心」。關於梵谷認同基督與大致上宗教信仰精神分析角度的論述，亦見 W. W. Meissner, *Vincent's Religion: The Search for Meaning* (New York, 1997)。Meissner 是精神分析師兼耶穌會教士。

31. T19。
32. L613。
33. L613。
34. T4。
35. L615。
36. L615。
37. L615。
38. L615。
39. L615, B21。
40. Thomson, 1993, p. 107。
41. 同上。我依照 Thomson 一九九三年著作，以及 Douglas Cooper 編的 *Paul Gauguin: 45 lettres à Vincent, Theo, et Jo van Gogh* (Lausanne, 1983)，將這封信的時間訂為一八八九年十月二十日。然而，Francoise Chachin 在 Richard Brettell 等編的 *The Art of Paul Gauguin* (Washington, D.C., 1988)，以及 Ronald Pickvance 的 *Van Gogh in Saint-Rémy and Auvers* (New York, 1986)，皆將這封信的時間訂為一八八九年十二月。
42. T19。
43. Rewald, p. 369。
44. L643。關於梵谷〈亞耳女子〉的寶貴論述，見 Judy Sund, "Famine to Feast: Portrait Making at St.-Rémy and Auvers"，刊登於 Roland Dorn 等編，*Van Gogh Face to Face: The Portraits* (Detroit, 2000), pp. 182-227。Sund 正確無誤地指出諸多版本的〈亞耳女子〉，其實許多方面是梵谷的自畫像。然而，她認為梵谷送給高更的那個版本，現今置於羅馬的國立現代美術館（Galleria Nazionale d'Arte Moderna）…我則接受 Cooper 與 Pickvance 一九八六年著作中做出的結論，認為梵谷當初送給 Pickvance 的畫作（L543），如今成為紐約露絲．巴克溫博士（Dr. Ruth Balwin）的收藏。
45. L646。
46. 高更對梵谷說的話，引述於 Pickvance, 1986, p. 211。
47. L643。

48. Malingue, no. 111。
49. 同上，no. 113。
50. Paul Gauguin, 1997, p. 10。
51. 同上。
52. 同上。
53. 同上。
54. Paul Gauguin, 1990, p. 246。
55. 同上，p. 247。
56. 同上，p. 248。
57. 同上，pp. 247-248。
58. 同上，p. 246。《各種事物》蒐集高更一八九六年至一八九八年在《諾亞．諾亞》手繪插圖空白頁寫下的各種沉思。
59. 同上，p. 250。
60. 同上，p. 246。
61. 高更對梵谷說的話，引述於 Rewald, p. 350。
62. 我對高更女性認同的討論，以及高更視迪漢為梵谷的替代者，靈感得自 John Gedo, *Portrait of the Artist: Psychoanalysis of Creativity and Its Vicissitudes* (Hillsdale, NJ, 1989), pp. 139-160。
63. Malingue, no. 87。
64. 佛洛伊德在寫給恩斯特．瓊斯（Ernest Jones）的信中，提到他與威廉．菲利斯（Wilhelm Fliess）及榮格（Carl Jung）的關係時，使用「脫序的同性戀情感」這個詞。見 Peter Gay, *Freud: A Life for Our Time* (New York, 1988), p. 276。雖然馬克．羅斯基爾（Mark Roskill）在著作《梵谷、高更及印象主義者圈子》（*Van Gogh, Gauguin and the Impressionist Circle*）（New York, 1970）中，極具說服力地將這種情緒歸於梵谷，但它其實適用於合作計畫的兩名藝術家。
65. Maurice Denis, "De Gauguin et de van Gogh au classicisme," *L'Occident* 90 (May 1909), pp. 187-202，引述於 Carol M. Zemel, *The Formation of Legend: Van Gogh Criticism, 1890-1920* (Ann Arbor, Mich, 1980), p. 96。
66. 同上。
67. Merlhès, 1984, no. 181。
68. Malingue, no. 78。
69. 同上。
70. L623a, 626a。

參考書目
SELECTED BIBLIOGRAPHY

高更的信件

Cooper, Douglas, ed. *Paul Gauguin: 45 Lettres à Vincent, Theo et Jo van Gogh*. Gravenhage and Lausanne, 1983.

Malingue, Maurice, ed. *Lettres de Gauguin à sa femme et à ses amis*. Paris, 1946. Published in English as *Paul Gauguin: Letters to his Wife and Friends*. Translated by Henry J. Stenning. London, 1946.

Merlhès, Victor, ed. *Correspondance de Paul Gauguin: Documents, témoignages, 1873–1888*. Paris, 1984.

高更的著作

Thomson, Belinda, ed. *Gauguin by Himself*. Boston, 1993.

Avant et après, facs. ed. Copenhagen, 1951. Published in English as *The Intimate Journals of Paul Gauguin*. Translated by Van Wyck Brooks. Mineola, N.Y., 1997.

Guérin, Daniel, ed. *The Writings of a Savage: Paul Gauguin*. Translated by Eleanor Leviaux, with an introduction by Wayne V. Andersen. New York, 1990.

Wadley, Nicholas, ed. *Noa Noa, Gauguin's Tahiti*. Translated by Jonathan Griffin. London, 1985.

梵谷的信件

Van Gogh-Bonger, J., ed. *The Complete Letters of Vincent van Gogh*, 3 vols. Boston, 1978.

Van Crimpen, Han, and Monique Berands-Albert, eds. *De Brieven van Vincent van Gogh*, 4 vols. The Hague, 1990. *Verzamelde Brieven van Vincent van Gogh*, 4 vols. Amsterdam and Antwerp, 1974.

梵谷與高更

Childs, Elizabeth C. "Seeking the Studio of the South: Van Gogh, Gauguin, and Avant-Garde Identity" in Cornelia Homburg, et al. *Vincent van Gogh and the Painters of the Petit Boulevard*. Exh. cat, St. Louis Art Museum, 2001.

Denis, Maurice. "De Gauguin et de van Gogh au classicisme," *L'Occident* 90 (May 1909), pp. 187–202; reprinted in Maurice Denis, *Le Ciel et l'Arcadie*, Jean-Paul Bouillon, ed. Paris, 1993.

Jirat-Wasiutynski, Vojtech. "Paintings from Nature versus Painting from Memory" in *A Closer Look: Technical and Art-Historical Studies on Works by van Gogh and Gauguin, Cahier Vincent* 3 (1991), pp. 90–102.

Loevgren, Sven. *The Genesis of Modernism: Seurat, Gauguin, van Gogh, and French Symbolism of the 1880s*. Bloomington, 1971.

Maurer, Naomi. *The Pursuit of Spiritual Wisdom: The Thought and Art of Vincent van Gogh and Paul Gauguin*. Madison, N.J., and London, 1998.

Merlhès, Victor. *Paul Gauguin et Vincent van Gogh, 1887–1888: Lettres retrouvées, sources ignorées*. Taravao, Tahiti, 1989.

Rewald, John. *Post-Impressionism from van Gogh to Gauguin*. New York, 1986.

Roskill, Mark. *Van Gogh, Gauguin and French Painting: A Catalogue Raisonné of Key Works*. Ann Arbor, Mich., 1970.

——. *Van Gogh, Gauguin, and the Impressionist Circle*. Greenwith, 1970.

Silverman, Debora. *Van Gogh and Gauguin: The Search for Sacred Art*. New York, 2000.

Svenaeus, Gösta. "Gauguin and van Gogh," *Vincent: Bulletin of the Rijksmuseum Vincent van Gogh* 4 (1976) pp. 20–32.

Uitert, Evert van. "Vincent van Gogh in Anticipation of Paul Gauguin," *Simiolus* 10, no. 3/4 (1978–1979), pp. 182–199.

——. "Van Gogh and Gauguin in Competition: Vincent's Original Contribution," *Simiolus* 11, no. 2 (1980), pp. 81-106.

——. *Vincent van Gogh in creative competition: Four Essays from Simiolus*. Zutphen, 1983.

Van Gogh, V. W. "Van Gogh and Gauguin," *Vincent: Bulletin of the Rijksmuseum Vincent van Gogh* 1, no. 1 (1975), pp. 2–7.

精神分析研究

Blum, Harold. "Van Gogh's Chairs," *American Imago* 13 (1956), pp. 307-318.

Bonicatti, Maurizio. *Il caso Vincent Willem van Gogh*. Turin, 1977.

Gedo, John. *Portraits of the Artist*. Hillsdale, N.J., 1989.

Kuspit, Donald. "The Pathology and Health of Art: Gauguin's Self-Experience" in Mary Gedo, ed., *Psychoanalytic Perspectives on Art*, vol. 2. Hillsdale, N.J., 1987.

Lubin, Albert J. *Strangers on the Earth: A Psychological Biography of Vincent van Gogh*. New York, 1987.

Mauron, Charles. *Van Gogh: Études psychocritiques*. Paris, 1976.

Meissner, W. W. *Vincent's Religion: The Search for Meaning*. New York, 1997.

Nagera, Humberto. *Vincent van Gogh: A Psychological Study*. New York, 1967.

總論・梵谷

Faille, J.-B. de la. *The Works of Vincent van Gogh, His Paintings and Drawings.* Amsterdam, 1970.

Graetz, H. R. *The Symbolic Language of Vincent van Gogh.* New York, 1963.

Hammacher, A. M., and R. Hammacher. *Van Gogh: A Documentary biography.* London, 1982.

House, John. "In Detail: van Gogh's *The Poet's Garden, Arles,*" *Portfolio* 2, no. 4 (Sept./Oct. 1980), pp. 28-33.

Hulsker, Jan. "The Poet's Garden," *Vincent: Bulletin of the Rijksmuseum Vincent van Gogh* 3, no. 1 (1974), pp. 22-32.

_____. *The New Complete Van Gogh: Paintings, Drawings, Sketches, Revised and Enlarged Edition of the Catalogue Raisonné of the Works of Vincent van Gogh.* Amsterdam and Philadelphia, 1996.

Johnson, Ron. "Vincent van Gogh and the Vernacular: The Poet's Garden," *Arts* 53, no. 6 (Feb 1979) pp. 98-104.

Kodera, Tsukasa. *Vincent van Gogh: Christianity versus Nature.* Amsterdam and Philadelphia, 1990.

Nordenfalk, Carl. "Van Gogh and Literature," *Journal of the Warburg and Courtauld Institutes* 10 (1947), pp. 132-147.

Pickvance, Ronald. *Van Gogh in Arles.* Exh. cat. New York, The Metropolitan Museum of Art, 1984.

_____. *Van Gogh in Saint-Rémy and Auvers.* Exh. cat New York, The Metropolitan Museum of Art, 1986.

Pollock, Griselda. "Artists, Media, Mythologies: Genius, Madness, and Art History," *Screen* 21 (1980) pp. 57-96.

Pollock, Griselda, and Fred Orton. *Vincent van Gogh: Artist of His Time.* New York, 1987.

Schapiro, Meyer. *Vincent van Gogh.* New York, 1950.

Sund, Judy. *True to Temperament: Van Gogh and French Naturalist Literature.* New York, 1992.

_____. "Famine to Feast: Portrait Making at St. Rémy and Auvers" in Roland Dorn et al. *Van Gogh Face to Face: The Portraits.* Exh. cat Detroit Institute of Arts, 2000.

Sweetman, David. *Vincent van Gogh and the Birth of Cloisonism.* Exh. cat. Toronto, Art Gallery of Ontario, 1981.

Zemel, Carol. *The Formation of a Legend: Van Gogh Criticism, 1890-1920.* Ann Arbor, Mich, 1980.

_____. *Van Gogh's Progress: Utopia, Modernity, and Late-Nineteenth-Century Art.* Berkeley, 1997.

Rose, Gilbert. "Paul Gauguin: Art, Androgyny, and the Fantasy of Rebirth" in Charles Socarides and V. Volkan, eds. *The Homosexualities: Reality, Fantasy, and the Arts.* Madison, Conn., 1990.

Schneider, Daniel E. *The Psychoanalyst and the Artist in Three Modern Painters.* New York, 1949.

Schnier, J. "The Blazing Sun," *American Imago* 7 (1950), pp. 143-162.

Westermann-Holstijn, A. "The Psychological Development of Vincent van Gogh," *American Imago* 8 (1951), pp. 239-273.

總論・高更

Amishai-Maisels, Ziva. *Gauguin's Religious Themes:* New York and London, 1985.

Andersen, Wayne V. *Gauguin's Paradise Lost.* New York, 1971.

Bodelsen, Merete. *Gauguin's Ceramics: A Study in the Development of His Art.* London, 1964.

Brettell, richard, et al. *The Art of Paul Gauguin.* Exh. cat. Washington, D. C., National Gallery of Art, 1988.

Darr, William, and Mary Mathews Gedo. "Wrestling Anew with Gauguin's Vision of the Sermon" in Mary Mathews Gedo, ed. *Looking at Art from the Inside Out: The Psychoiconographic Approach to Modern Art.* Cambridge, 1994.

Eisenman, Stephen F. *Gauguin's Skirt.* London, 1997.

Goldwater, Robert. *Gauguin.* New York, 1983.

Jirat-Wasiutynski, Vojtech. *Paul Gauguin in the Context of Symbolism.* New York and London, 1978.

Jirat-Wasiutynski, Vojtech, et al. *Vincent van Gogh's Self-Portrait Dedicated to Paul Gauguin: An Historical and Technical Study.* Cambridge, Mass., 1984.

Jirat-Wasiutynski, Vojtech, and H. Travers Newton. *Technique and Meaning in the Paintings of Paul Gauguin.* Cambridge, 2000.

Orton, Fred and Griselda Pollock. "Des Données Bretonnantes: La Prairie de Représentation" in F. Franscina and C. Harrison, eds. *Art and Modernism: A Critical Anthology.* London, 1982.

Sweetman, David. *Paul Gauguin.* London, 1987.

Thomson, Belinda. *Gauguin.* London, 1987.

Widenstein, George. *Gauguin.* London, 1987.

Wildenstein, George. *Gauguin.* Raymond Cogniat and Daniel Wildenstein, eds, vol. 1. Paris, 1964.

人間閱讀008

梵谷與高更
VAN GOGH & GAUGUIN
ELECTRIC ARGUMENTS AND UTOPIAN DREAMS

作　　　者	布萊德利・柯林斯 Bradley Collins
譯　　　者	陳慧娟

責 任 編 輯	蕭秀琴、顧立平（初版）、翁仲琪（二版）
美 術 設 計	黃暐鵬
副 總 編 輯	戴偉傑
總 經 理	陳蕙慧
發 行 人	涂玉雲
出　　　版	麥田出版
	地址：104台北市中山區民生東路二段141號5樓
	電話：（886）2-2500-7696　傳真：（886）2-2500-1966
發　　　行	英屬蓋曼群島商家庭傳媒股份有限公司城邦分公司
	104台北市民生東路二段141號4樓
	客服服務專線：(886)2-2500-7718；2500-7719
	24小時傳真專線：(886)2-2500-1990；2500-1991
	服務時間：週一至週五09:00~12:00；13:00~17:00
	劃撥帳號：19863813；戶名：書虫股份有限公司
	讀者服務信箱service@readingclub.com.tw
	城邦讀書花園網站www.cite.com.tw
	麥田部落格 blog.pixnet.net/ryefield
香港發行所	城邦（香港）出版集團有限公司
	香港灣仔駱克道193號東超商業中心1樓
	電話：(852) 25086231　傳真：(852) 25789337
	E-mail：hkcite@biznetvigator.com
馬新發行所	城邦（馬新）出版集團【Cite(M) Sdn. Bhd. (458372U)】
	11, Jalan 30D/146, Desa Tasik, Sungai Besi, 57000 Kuala Lumpur, Malaysia
	電話：+603-9056-3833　傳真：+603-9056-2833

印　　　刷	中原造像股份有限公司
初　　　版	2003年12月
二 版 一 刷	2009年12月

定　　　價	NT$340／HK$113
著作權所有・翻印必究　ISBN 978-986-173-582-5	

國家圖書館出版品預行編目資料

梵谷與高更 / 布萊德利.柯林斯 (Bradley Collins) 著
；陳慧娟譯. -- 二版.
　-- 臺北市：麥田出版：家庭傳媒城邦分公司發行，
2009.12
　面；公分. -- (人間閱讀；8)
　譯自：Van Gogh and Gauguin :
electric arguments and utopian dreams
　ISBN 978-986-173-582-5(平裝)

1. 梵谷 (Van Gogh, Vincent, 1853-1890)
2. 高更 (Gauguin, Paul, 1848-1903)
3. 傳記 4. 精神分析學
940.99472　　　　　　　　　　98021055

城邦讀書花園　Printed in Taiwan.
www.cite.com.tw　本書若有缺頁、破損、裝訂錯誤，請寄回更換。